# 油畫技法全書

La Technique de la Peinture à l'Huile

積木文化

# 油畫技法全書

從范艾克至今的油畫基礎知識、配方與操作專業實務

澤維爾·德·朗格萊（Xavier de Langlais）著

林達隆、許少霏·譯

林達隆·審訂

# 目　次

謝辭 ⋯⋯⋯⋯⋯⋯⋯⋯⋯⋯⋯⋯⋯⋯⋯⋯⋯⋯⋯⋯⋯⋯⋯⋯ 009

前言 ⋯⋯⋯⋯⋯⋯⋯⋯⋯⋯⋯⋯⋯⋯⋯⋯⋯⋯⋯⋯⋯⋯⋯⋯ 011

## 第一篇
## 從范艾克至今的油畫歷史

第 1 章　范艾克以前的油畫技法 ⋯⋯⋯⋯⋯⋯⋯⋯⋯⋯⋯⋯ 018

第 2 章　范艾克（1375 － 1440）的秘密 ⋯⋯⋯⋯⋯⋯⋯⋯ 024

第 3 章　法蘭德斯的第一種技法 ⋯⋯⋯⋯⋯⋯⋯⋯⋯⋯⋯⋯ 032

第 4 章　法蘭德斯的第二種技法：魯本斯 ⋯⋯⋯⋯⋯⋯⋯⋯ 039

第 5 章　義大利的油畫技法：提香 ⋯⋯⋯⋯⋯⋯⋯⋯⋯⋯⋯ 049

第 6 章　現代繪畫技法：從提香至今的油畫演變 ⋯⋯⋯⋯⋯ 056

結　論 ⋯⋯⋯⋯⋯⋯⋯⋯⋯⋯⋯⋯⋯⋯⋯⋯⋯⋯⋯⋯⋯⋯⋯ 075

## 第二篇
## 基底材、打底層和塗料層

概　論 ⋯⋯⋯⋯⋯⋯⋯⋯⋯⋯⋯⋯⋯⋯⋯⋯⋯⋯⋯⋯⋯⋯⋯⋯ 080

第 7 章　基底材 ⋯⋯⋯⋯⋯⋯⋯⋯⋯⋯⋯⋯⋯⋯⋯⋯⋯⋯⋯ 084

第 8 章　裱布框 ⋯⋯⋯⋯⋯⋯⋯⋯⋯⋯⋯⋯⋯⋯⋯⋯⋯⋯⋯ 089

第 9 章　裱貼 ⋯⋯⋯⋯⋯⋯⋯⋯⋯⋯⋯⋯⋯⋯⋯⋯⋯⋯⋯⋯ 094

第 10 章　膠的製作 ⋯⋯⋯⋯⋯⋯⋯⋯⋯⋯⋯⋯⋯⋯⋯⋯⋯ 100

第 11 章　塗料層 ································· 108

第 12 章　基底 ···································· 123

第 13 章　膠層 ···································· 127

第三篇
# 油畫的構成要素

前情提要 ········································· 132

第 14 章　油 ······································ 133

第 15 章　催乾油 ································· 148

第 16 章　揮發油 ································· 156

第 17 章　樹膠與樹脂 ··························· 168

第 18 章　凡尼斯 ································· 176

第 19 章　顏料 ···································· 196

第 20 章　無法分類的次要元素 ·············· 218

第四篇
# 油畫的實地操作

第 21 章　著手進行 ····························· 224

第 22 章　油畫順序範例 ························ 250

第五篇
研磨顏料、修護、畫家的材料

第 23 章　研磨顏料 ·················································· 284

第 24 章　畫作的損害、維護與修護 ······················ 304

第 25 章　畫家的材料、小配方、各式建議 ············ 340

結　語 ·························································· 356

補　充 ·························································· 357

參考書目 ·························································· 365

謹此紀念

澤維爾・哈斯（Xavier HAAS）

我的朋友。

畫家與雕刻師，熱愛他的工作。

他喜歡用愛心，從容不迫地，創作完美的作品。

# 謝辭

　　首先，我必須向在藝術學院擔任督學並且無私奉獻所學的封丹先生（M. Georges Fontaine）致謝，封丹先生不只全力幫助本書完成還幫助此書出版。

　　同時，我也要感謝勒蒙尼葉先生（M. Théo Lemonnier）的友情幫助，他是雷恩藝術學院（l'Ecole des Beaux-Arts de Rennes）的名譽校長，還有此校的兩位教授——傑克‧杜蘭‧亨利奧先生（M. Jacques Durand-Henriot）和隆斯藍先生（M. Jean-Marc Lancelin），最後還要感謝歷史遺跡（Monuments historiques）的總監亞諾先生（M. François Enaud），他們是我手稿的第一批讀者。

　　以下的專家們提供很多寶貴意見，尤其是本書中關於油畫修護的方法，在此我要一一向他們致上無限感激：比利時皇家博物館（Musées Royaux de Belgique）館長費耶先生（M. Paul Fièrens）、安特衛普美術博物館（Musée des Beaux-Arts d'Anvers）館長馬耶先生（M. de Maeyer）、荷蘭國家博物館（Rijks museum d'Amsterdam）油畫部主任申德爾博士（A.Van Schendel），最後還有任職於皇家博物館修護員及比利時博物館（Musées de Belgique）實驗中心的飛利浦先生（M. Albert Philippot）。

　　最後我要感謝羅浮宮（Musée du Louvre）油畫修護工作室主任古利納先生（M. J. G. Goulinat）與羅浮宮實驗服務處主任烏爾絲‧米耶丹女士（Mme Hours-Miédan）友善地接待，我銘感在心；關於烏爾絲‧米耶丹女士必須特別再多說一點，她的著作《科學促進繪畫》（*La Science au Service de la Peinture*）裡面大量收錄的歷史文件，以及另一本關於版畫的名著《油畫的發現》（*A la Découverte de la Peinture*）都在我創作此書的過程中給我很大的助益。

# 前言

這不是一本企圖追求完美的書，定義上來說它也不太可能完美。首先，我想寫出一本如同繪畫技法大全般的書，但是如果全部付梓出版，應該不容易被多數畫家接受，這個考量讓我決定刪減內容，只保留最精華的內容。

此外，這樣的一本書幾乎無可避免地會有缺漏，還有關於一些繪畫技巧上的問題即使有專業團隊也無法完全解決，不過繪畫這門學科比起其他學科來說已經在分析與創作上有很好的成果了。

毋庸置疑地，想要完成這樣的工作，人的一生太短暫了。

然而，本書所呈現的事實，就如同其他專業一樣，應該被重視且以不同方式表達出來。有些可能得經過一再驗證，尤其是最初所得與一般認知的理論不同時。也就是說，所有配方、所有本書中推薦的操作方法，都經過了作者的試驗，並盡可能受到嚴格的控制。

特別要說的是，當我引述不是自己檢驗過的配方時，都會註明出處。遇到這種情況，這配方要與我自己的實驗密切相關，非常接近我的創作方法，我才有辦法進行評估。

我們都知道迪奧菲勒（Théophile）在著作《玻璃的藝術》（*Art du verrier*）前言曾提到：「我用自己的雙手與雙眼驗證了很多方法，精準地觀察，然後盡可能清楚地向你傳達方法，無絲毫保留。」

我會盡力向這位義大利老作家看齊，我期望自己可以成功……。

## 如何證實我所提出的方法？

一方面，我根據前輩大師的權威意見，雖然無法掌握所有秘訣，但是在一些基本技法上已經足夠我們學習，而這都要感謝那個時代一些行家的記載，例如：希

拉克略（Héraclius）、迪奧菲勒、切尼諾・切尼尼（Cennino Cennini），尤其要感謝就在這時期不久之前，楊・范艾克（Jan van Eyck）的發明；還有不計其數的藝術作家（遺憾的是他們不全是技匠），記錄了從 15 世紀至今的油畫創作過程。

　　另一方面，二十五年來我將自己的觀察，經過日夜思索，畫過一張又一張畫布之後，記錄在我的油畫日誌裡。如果剔除了這些來自個人的內容，那麼本書不過就是一本彙編而已。

　　今日在發表我的記錄之前，為了提供自己參考，我追求的是雙重目標：

1. 提供職業畫家（特別是藝術學院學生）盡可能精確和完整的觀察紀錄，因為沒有理由讓繪畫論著看起來不若物理或化學手冊講究。
2. 方便專家研究，甚至必要時提供他們討論的基礎。這是為什麼我有時候會提到一些不完整的研究（在本書的教學部分中）。也就是說，我歡迎因本書引發的各種建設性批評。

　　幾十年來有關油畫技法的出版品給了我很多珍貴的史料，感謝這些引領我前進的寶貴資料，我將在後續章節中引用它們。為了好好保存前人大師的文筆及精神，又要避免冗長的論述，我有時候會用比較隨性的方式直率地向讀者說明，例如：使用「你」而不是「您」、用命令的語氣，尤其在關於秘訣與技法上。

　　讀的時候千萬別驚訝！

## 油畫的技法必須可以被傳授

　　早期的畫家在談論繪畫技法就如同當年的鍊金術師，以充滿熱情的方式記錄下傑作的不同創作方式，大家都會極力保管配方。所有收錄在《大師的藝術》（*Ars Magna*）裡的東西都應該編纂出來；因為我們今日距離范艾克、波許（Bosch）、楊・布魯赫爾（Jan Brueghel）、杜勒（Dürer）的實作已經很遠了！

　　我們的「繪畫方式」如果和傳統的技法——我說的是古老的規距——相比，

是多麼的貧瘠。繪畫的技法必須被傳授，但是它仍然還存在嗎？

當我們提出這個問題時，就表示這項專業已經沒落很久了。在以前，它是一項手作工藝而且不會讓人感到羞恥。

一個世紀前弗朗蒙汀（Eugène Fromentin）已經寫到：

> 「讓大家同心一致的事實仍有待實現，包括⋯⋯繪畫是一門可以學習的行業，因此應該可以教授⋯⋯是一個基本的方法，同樣也應該可以教授⋯⋯跟說話和寫作一樣，如果想讓繪畫說寫得好，這個行業和這個方法都是不可缺少的⋯⋯這些共同的要素一點也不成問題⋯⋯當一個人完全無法被分辨出是什麼典型時，想用衣著來證明自己，只是可憐而徒勞。」

> 「不過，以前的情況完全相反，在一貫的學校系統中，同樣的家族氣質卻只屬某些傑出且高尚的人物擁有。我要說，家族氣質來自於純粹、當然也是一致的教育，在我們看來是大大有益的。然而這樣的教學方式卻無跡可尋，它到底是什麼樣子？」

> 「好啦！這些就是我希望大家教學的方式，不過我從來沒有在講堂上聽過，也沒有在書本上讀到過，即使是在美學課程或口授課程裡都沒看過。在幾乎所有專業教學都傳授給我們的時代，這也會是另外一種『專業教學』。」[1]

這樣的教學方式可能嗎？（除了意識和美學的問題之外，我想的是一個多世紀以來的一種教學技術，也許，這就是所謂的本質，而忘掉其他東西⋯⋯）

我也要說，這能回應大多數年輕人的期待，因他們常對學校的「教學」感到失望，常常混淆靈感與製作、筆法與技巧，和什麼可以即興創作、什麼必須扎根學習⋯⋯包括訊息與其形式。

---

1　Fromentin，《古代大師》（*L'île sous cloche*），1918 年，第 216 頁。

但說實在，到底什麼是「古代技法」？我們將在下一節詳述。現在我們只要記住，年輕畫家必須從小堅持、嚴謹地學習專業，以避免因不當的鑽研造成以後無盡的痛苦束縛，並堅持終其一生中只有靈感才是最重要的。

## 技法的研究

我們的誠意能否能填補傳統之不足？

在缺少技術的認證下，我們是否至少有些可以跟古代相提並論的基礎材料？我們的失敗不就是來自於組成這些繪畫作品的元素嗎？那些我們使用的顏料、油、催乾劑、凡尼斯、揮發性精油？

說到顏料，我們比古代的大師得天獨厚多了，大家都一說再說：我們不只擁有他們幾乎所有的顏料，我們還研發出數不清可靠又確實的新顏料。我們的畫油、我們的催乾劑、我們的揮發油、我們的凡尼斯，未必跟古代完全不同，但同樣都來自於自然。

所以，近代作品的這些特徵──顏料的貧乏、平庸、易碎、厚重、發黑最後龜裂的印象究竟從何而來？以致我們可以得到這個結論，大家可以在任何一間博物館得到這樣的驗證：保存最好、色彩最明亮的永遠是最久遠的作品（我認為特別是前期作品）；看得較不清楚的作品通常都屬於上個世紀。

如果繪畫的基本元素不是造成差異的原因（或者至少不是單一原因，造成問題的原因非常複雜，無法在此簡單說明），是什麼造成這種糟糕的結果？

我對於傳統的缺乏感到非常惋惜，再加上一個同樣嚴重的因素：追求一種新的生活方式，為什麼動機不明，但已成為這個世紀的禍患：匆忙！我們一切都匆匆忙忙！

但沒有比畫家更依賴時間的職業。尤其是油畫更需要嚴格控制乾燥時間。

千萬不要把我們的倉促混亂跟魯本斯（Rubens）作品這種非常正當的創意狂熱混為一談，魯本斯平均一天能快速畫好兩平方米大小的畫，而且不用修正。不！當今的畫家在無知中（並且沒有對抗外在壓力的能力），把自己混亂的因素帶入作品，

而忽略了要發展真正成熟的作品必須經過一定的時間。[2]

　　這裡要談到一個關鍵問題，就是我們生命節奏的問題。距離我們如此遙遠的古聖先賢，構思作品時毫不遲疑一氣呵成，但是接下來就會耐心地一小部分一小部分地進行、不再修改！

　　我們必須接受自己正目擊著一個時代的終結，和另一種生活方式的到來。時間，或者更確利地說時間單位本身，到現在為止被認為是絕對的，似乎是能夠擴展……

　　無論我們是否知道，我們都在遵循著一種新的生命節奏。我們不用和小說《玻璃鐘罩下的小島》[3] 做出同樣的幻覺論述。在我們看來似乎顯而易見的，人類自身已經打破了一種在創造與創造生物之間，宇宙節奏與他自身血脈節奏之間一種平衡。

　　我們生活的太快速，因此很糟糕，生活節拍既緊迫又顛簸。這看起來似乎只是在空轉，一種自由精神的追求，不過這是題外話，現在讓我們言歸正傳：繪畫作品的時間經營。

　　如果我們作品畫面提前剝落，如果我們的顏色過早被摧殘，套句 15 世紀藝術大師生動的說法：這是我們在燃燒自己的生命。

　　說真的，在這個匆忙混亂的時代，毫無疑問地必須找出新的繪畫技術。

## 有哪些繪畫技巧？

　　到目前為止，似乎沒有任何方法能完全滿足當前對繪畫的期待：水彩不能，不透明水彩（gouache）也不能，它們都太脆弱了；濕壁畫（fresque）也不能，雖然它是皇家所用的技法，但也只限用於紀念性裝飾，蛋的使用上不便也不能，也不能用太慢乾的油彩和只有極少數人能遵循的專業技法。甚至到目前為止有人提供的蛋彩配方（蛋—油乳化液或酪蛋白和油）也不能。

---

2　André Lhote 著，《風景和人物論叢》（*Traités du Paysage et de la Figure*），Éditions Grasset 出版，1958 年。

3　Xavier de Langlais 著，Éditions Denoël 出版，1965 年；收錄於《未來的存在》（*Présence du Futur*）叢書。

那麼，繪畫顏料仍有尚待發掘的未來嗎？我們對於理想顏料的要素可以簡單描述如下：

**理想顏料的要素**

1. 可以永久保存在顏料管中。

2. 可以比較容易晾乾，亦即在幾個小時內可以慢慢變乾至完全乾透，以便後續多次處理而不會有任何問題。

3. 一旦乾燥後必須完全防潮。

**理想顏料不應出現的要素**

1. 在作畫時會產生霧面，這意味著在塗保護凡尼斯以及補筆凡尼斯時也都會出現。

2. 顏料老舊時發生變質，不管程度有多小。（研製顏料使用的的黏合劑將起稀釋劑作用）

在這些要素中我們沒有提到的是柔韌度，這只能以損害堅固性來換得。那有什麼材料可以在幾世紀之間都可以保持柔韌？

如果少用了油，顏料很快就會褪色，然而油需要無盡的時間才能徹底乾燥，而且放陰暗處還會發臭（最樂觀的修護師說要一百年）。

理想中的顏料難道早已被發明了嗎？所以能讓古老的油畫作品仍保有它的魅力。那麼還有哪些新的技巧可以提供畫家和油畫方法同樣的效果呢？距今超過五百年，那些早期的作品至今依然鮮豔光采。今日我們所抱怨的挫折，只是更加證明古代大師技術之卓越。

因此，在本書中將會找到盡可能完整的油畫資訊──根據前人的說法；另一方面則是現代方法的介紹，這是受到早先傳統的啟發，同時也符合我們時代的需求，也就是說，它會是精簡且靈活的。

第一篇

# 從范艾克至今的油畫歷史

# 第 1 章

# 范艾克以前的油畫技法

## 起源

史前時期不少洞穴岩壁都有刻畫描繪和上色烘托的裝飾圖畫（或字面上的「壁畫」），最著名的有西班牙的阿爾塔米拉洞穴（les cavernes d' Altamira）和法國多爾多涅省（Dordogne）的拉斯科洞穴（Lascaux），我們將在本章介紹。

這些線條靈巧的圖畫就如同日本版畫一樣美，我們怎麼能夠忽視它的技巧呢？它不正在以一種出奇的方式抵抗著衰敗的可能嗎？

用來繪製這些繪畫的顏色仍只是以水稀釋後單純的黏土泥漿：有些含氧化鐵或氧化錳的天然色彩礦土（土黃、土紅、生褐），還有一些透過熬煮某些植物而獲得的染料……而繪畫技法的歷史就是從這些早期的裝飾實驗開始！

正如維貝爾（Jehan Georges Vibert）所寫的：「即使這種方法還很簡陋，也已經包含了所有的起源。當今被發明出來的，自然或科學提供給畫家的眾多顏料幾乎都是來自這三個原理的組合：黏土、金屬鹽和植物染料。」

除此之外，當我們分析岩壁畫時，發現他們使用的黏著劑比清水還有效。在某些情況下是用脂肪或骨髓來固定顏色，而稀釋劑……則以尿液[4]為主。

因此，將粉末顏料與任何脂肪類物質混合的這個主意，幾乎與用水稀釋黏土一樣年代久遠。但是，要經過數千年後，直到出現真正用這種方法完成的作品，才是名副其實的「油畫」。這個缺陷是因為大多數油料都缺乏天然的速乾性：無論是希

---

4　《les cavernes d' Altamira》，L. Cartailhac et H.Breuil 著。

臘、羅馬或是埃及都還不知道使用催乾油。從濕壁畫（在灰漿上，沒有膠層）、蠟畫（encaustique，將樹脂與蠟混合在熱顏料裡）、蛋彩畫（tempera，蛋彩可能被油乳化），有時候甚至使用與不透明水彩相近的簡易膠彩畫（détrempe），這些都是古代藝術家用來製作珍貴（且通常易碎的）裝飾。

## 遠東地區

在說明西方的油畫歷史之前，請允許我離題一下。若說 12 或 13 世紀尚未出現西方油畫（還很有限），那是因為遠東漆的使用（使用樹脂油為基底）還在萬古長夜中徘徊。

布賽（Busset）的著作《現代繪畫技法》（*Technique moderne du tableau*）似乎已表明，如同其他的材料，中國人似乎再次成為繪畫技巧的拓荒者。

### 上漆的技巧？

在我們這個時代，漆藝技巧已經不是什麼神秘的事，大部分都已經眾所周知[5]：

研磨顏料時所用的樹膠（gomme）提煉自毒漆樹（Rhus Vernix）和非洲漆樹（Ancia Sinensis），提煉後的樹膠會被加進苦茶油和茶油裡，這種配方很接近我們的罌粟花油和亞麻籽油。

接著凡尼斯會被稀釋在桐油（木油樹，Vernicia Montana）和茶油（苦茶油，huile de camélia）裡，接著，依據我們期望的透明度效果，再加入硫酸鐵或醋。

日本的黑色凡尼斯，或稱「洋漆」，是以象牙炭、茶油和樹脂為基底。「罩漆」，或稱「漆膜凡尼斯」（vernis enveloppant），都是用於透明效果。

基底材（support）的部分，則完全類似西方早期油畫畫家所使用的，大多由一塊裱上絲綢的輕質木板所構成，再塗蓋上非常堅硬的塗層（以凡尼斯和燒過的黏土，或者非常細的砂岩為基礎），通常有多達十八層的磨砂和拋光。

---

5　關於漆藝技巧可參考 Paléoloque 的專著《*L'Art Chinois*》。

　　儘管製作過程極其艱難（必須上好幾層顏料，杜絕任何修改，尤其是畫用油膏的黏稠度，這種不便讓中世紀早期的油畫畫家抱怨連連），但是在中國，已經藉由漆藝瞭解如何製作出具有油畫造型和層次的作品。因此，這不是一個過渡性的技術，而是一個真正完全使用樹脂油料的完整程序，從而創作出堅實地令人難以置信的完美作品。

　　（需要補充的是，中國很早就有畫院負責漆藝的傳統技法。一些畫論家甚至名留青史，如謝赫、王維、郭熙……）

　　法蘭德斯人（Les Flamands）是偉大的旅行家，他們會根據西方所習慣的與既有的材料，來模擬漆的製法嗎？

　　從歷史上來看，中國漆藝對於歐洲繪畫技法發展的影響應是顯而易見的。布賽確切指出正好從 12 世紀開始（即元朝皇帝引來第一批法蘭德斯人、熱那亞人和威尼斯人進宮的年代），甚至更多是從 15 世紀初開始（從中國開始進口漆器的年代），便是西方藝術家開始轉為對油畫顏料著迷的時間。

　　然而這種技術的傳承可能只是非常間接的。雖然表面上看來工序非常相似，但這兩種技法的基本元素並非完全相同。中國漆藝技法上需要有濕度條件以讓漆膜完全硬化，因為漆酶只能在充滿水氣的環境中讓漆凝固結膜；然而文藝復興前期畫家所用的油和樹脂則需要陽光，或至少一定的熱度來乾燥。

　　此外，不適用於油與樹脂的漆藝技法還有一個麻煩的特性，似乎一直在抵禦外國的濫用：中國漆器的原料對於歐洲體系是很有風險的。因此，想把這一種精妙技法引進歐洲的極少數工廠只能依靠中國、日本或安南人的畫家才能成功。

## 西方

　　當中世紀的藝術家認識了中國漆藝，並在某種程度上直接或間接地受到啟發時，在整個西方正流行的是哪種技法？

　　蛋彩畫就是大家一致贊同的答案。

　　在西方，一直使用至 15 世紀的蛋彩畫好處毋庸置疑：清新的色調、相對的消

光，如同奇蹟般在乾燥空氣中保存下來而顏料絲毫不會變黃，尤其是由於膠合劑可以快速乾燥，方便一層層上色並且完美覆蓋。

## 蛋彩技法，或稱作「坦培拉」

基本上在本書中，並未深入談及蛋彩畫技法的細節（因為配方非常繁雜），而是只針對文藝復興前期畫家的蛋彩畫，主要是利用雞蛋（全蛋，同時使用蛋黃和蛋白，或者只用其一）作為色粉的膠合劑；稀釋劑則很簡單，就是水。

在蛋中加入大量的油與凡尼斯的乳化液，有時作法會不同，甚至會加一點蠟，但在原則上還是屬於水彩畫。

儘管我們列舉出來這些優點，蛋彩畫技法還具有與水彩畫同樣的缺點：無法長時間在新鮮情況下塑形和修改乾燥後的色調（只能稍微修改），在潮濕的環境中極度脆弱，因此使用這種蛋基膠合劑來調製顏料時，通常必須用樹脂性凡尼斯保護，多多少少會改變原本的和諧狀態。

最後的困擾特別嚴重。想讓顏料在乾燥後還保持新鮮時的色調，為什麼畫家不嘗試直接將顏料在油性凡尼斯中調製呢？（稍後我們會看到，其他美學方面的因素將很快使這項研究更加緊迫。）

因此我們可以說，從 12 或 13 世紀開始，大多數西方畫家已經成熟到可以面對技法的變革了。然而油畫技法的發展要歷經非常冗長且非常費力的摸索：事實上得持續好幾個世紀。

## 油畫和蛋彩畫之間的過渡技法

希拉克略早在 10 世紀（一般認為！）就詳述如何生產樹脂油來調製顏料，但是對於其用法仍然非常撲朔迷離。

接著下個世紀，修道士迪奧菲勒幾乎沒有懂得更多。在指出可以非常容易地用這種方法來畫動物、鳥類和葉子之後，他又補充：「然而在顏色尚未完全乾透之前，無法一層一層疊色，使得作畫既耗時又枯燥。」

14 世紀時切尼尼對於這種新技法只有非常短暫的經驗，他將這種新技法視為

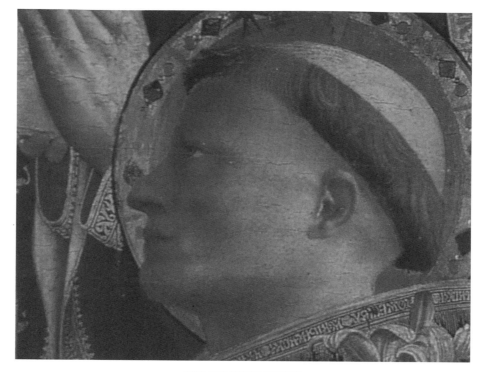

**早期文藝復興畫家蛋彩畫**

FraAngelico，《聖母加冕》（Le Couronnement de la Vierge），局部，1430─32 年，
收藏於巴黎羅浮宮。

介於蛋彩和油彩之間的折衷技法。他提倡的做法是在蛋彩畫形塑的底層上面覆蓋薄
薄的透明油層（glacis）。

　　正如莫羅─沃西（Moreau-Vauthier）[6] 所指出的，這還不是油畫的完整程序，但
在當時是一種非常普遍的過渡方式。乍看完全是用油來畫，實際上卻是這種混合的
程序：在底層膠彩畫之上用油來罩染（glacis）。

　　當然，這種過渡性技法並非義大利所獨有；北歐在油畫領域的知識甚至已經大
大領先法國南部，或許仍然非常粗淺，但已經堪用。在切尼尼宣稱「傳授德國人在

牆壁或畫板上的油畫技法」時，就昭然若揭地印證了這點。但是很快地，新的繪畫技法即將席捲整個歐洲。

於 1320 年及 1350 年在阿圖瓦（Artois）和諾曼地（Normandie）簽訂的合約中，提到了**細緻彩色油畫**的裝飾繪畫，1410 年則是瓦薩里（Giorgio Vasari）所記載范艾克的改進油畫，或者也可以說是油畫發明的時間。

古代的作者們所述的顏料調製油中，煮過的熟油（la cuisson）應該是極好的快乾油，他們的凡尼斯品質很好。那麼，在范艾克以前的人到底還缺了什麼，才能同樣配出油畫用油的完整配方？

極有可能是稀釋劑，這些油畫技法對於現在的我們似乎理所當然，但是在揮發性油劑被使用之前，卻看起來近乎空想。嚴格來說，若是范艾克並未發明早在以前就已經存在的技法，至少他為此改善了多少？他對油畫發展的個人貢獻又是如何？我們將在下一章盡力說明。

## 摘要

現在，我們只要記住幾個毋庸置疑的事實：無論是古代或是中世紀（至少到 12 世紀）都不知道使用快乾油；必須等到 12 世紀，才出現一次使用蛋彩畫和油畫顏料的過渡技法（僅限用薄薄的罩染塗在蛋彩畫底層上）；中國漆藝引入歐洲的時間（15 世紀初）與 1410 年范艾克發展油畫技法的時間不謀而合。

我們看到這些使用新技法創作的作品，從范艾克以後開始大放異采。

# 范艾克的秘密

## （1375 年—1440 年）

## 范艾克及畫油用法的發展過程 [7]

有些作者將范艾克的角色局限於僅僅在前人已知的混合液中引進揮發性稀釋劑，然而這項技術的改進足以讓他在油畫技法提倡者的行列脫穎而出，卻根本無法解釋他所用油膏的特殊之處。

有些人則反認為，范艾克藏有從未告訴別人的秘方，其中很可能有油—樹脂（huile-résine）凝結的化石（以琥珀為主）成分，或者更進一步地使用膠與油混合的樹脂乳化液來調配顏料。

總而言之，前者認為范艾克對於新技法的發明貢獻有限，但後者則支持「大秘密」的觀點。如何裁決兩派支持者對立的觀點呢？

其一，資料短缺或說服力不足，正如稍後看到的；其二，實驗室的分析結果對此頗有爭議，因為對老化凡尼斯的化學分析（結果即使沒有變質也有變化），無法精確定義其原始性質。於此，歷史、科學和傳統都讓我們卻步。

在這種情況下，哪位畫家敢斷言自己已經找到「范艾克的真正秘密」；他可能頂多提出一個配方，盡可能完美模仿大師的漆包（émaillée）[8] 材料……

---

7　只有 Jan van Eyck 名字可與油畫發明連結在一起，因 Hubert van Eyck 的存在與否仍有爭議。

8　審訂註：為了避免混淆，émaillée 一字在此譯為「漆包」，指用一層凡尼斯的薄膜包覆的意思。

因此，接下來並未試圖徹底解決幾世紀以來一直認為無解的問題，但我們相信可以澄清論據。而且，作為結論的推論（許多推論之後的推論！）都具備了建立在許多個人經驗上的優點。

## 范艾克的檔案

這個惱人的油畫發明問題最近成為一些西方書籍的熱門話題，根據亞歷山大·席洛悌（Alexandre Ziloty）著作《范艾克的發現》（*La Découverte de Jan van Eyck*）[9] 所述，范艾克可能只是想出在新技術中加進揮發性稀釋油的使用；另一本則是雅克·馬羅格（Jacques Maroger）所寫的《大師的技法與他們的秘密配方》（*La Technique des Maîtres et Leurs Secretes Rormules*）[10]，他堅決支持乳化液的理論……；兩本書同樣引人入勝，儘管得出了相反的結論！要如何論辯這兩位作者分歧的觀點呢？

事實上毫無疑問地，他們從開始的立場就不一樣：席洛悌是理論家，他的觀點都是從珍貴的史料而來；馬羅格是技術專家，傾向於自己的個人經驗。

## 揮發性稀釋劑的推論

幾乎所有關於范艾克的論戰都圍繞在瓦薩里寫於 1550 年的《著名畫家、雕刻家與建築師的生活》（*Vie des Plus Illustres Peintres, Sculpteurs et Architectes*）這本書裡。儘管這本書很有趣，因為瓦薩里是第一個古代作者（假如不是唯一）大膽地將油畫的發明細節描寫出來，我只引述席洛悌大量文獻的歷史重點，供讀者參考。

## 范艾克的發明（約 1410 年），漫長研究的結果

正如我已說明過的，油畫終於讓藝術家解除了膠彩畫的限制，這個繪畫觀念很快地流傳數年，甚至好幾個世紀。

---

9　　1947 年，Floury 出版，巴黎。

10　　1948 年，Londres et New York 出版。

然而，15 世紀的藝術家們如此熱衷研究的，不僅是易於清洗而顏色不會再被稀釋的畫，而且是一種油膏，能夠透過它的明暗強弱來表現深度與大氣透視。

也必須提到，由於哲學的介入：文藝復興對完全真實的重視與崇拜，以及將技術賦予這種新自然觀的需求，都加強了創新的研究。眾多已經完成的試驗並沒有成功，或者只是做到一個妥協的程序。

「因此，這些東西都一直保持在這種狀態。」瓦薩里寫道，畫家德·布魯日（Jean de Bruges）在法蘭德斯作畫時，由於在業界學有專精，在此地備受推崇。作為一位業餘的煉金師，他開始嘗試不同種類的顏料，調製了很多作為凡尼斯的油料，如同富有想像力的人一樣，經常會製作各式各樣的東西。

然而，特別有一次，他煞費苦心地畫了一幅畫；小心翼翼地畫到最後時，按慣例給畫塗上凡尼斯，然後在陽光下曬乾；但是，也許因為熱度太強，或是木板沒接好或乾燥不良，畫板的接合處悲慘地裂開。這讓范艾克看到陽光熱度對畫造成的損害，決定想辦法不再讓陽光如此毀壞他的作品。並且由於他討厭凡尼斯的程度不亞於膠彩畫，便開始研製找尋可以在陰涼處晾乾的凡尼斯，而不需將他的畫作暴露在陽光下的方法。

就這樣試了許多單純與混合的東西之後，他發現亞麻籽油和核桃油比其他的油更易乾燥。接著把這些油與其他的混在一起煮熱，就得到了他和世界上所有畫家渴望已久的凡尼斯。

後來，經過眾多實驗後，他看到顏料與這些油料混合會形成一種非常強的展色劑（véhicule），一旦乾燥後不僅一點也不怕水，而且色彩還更加鮮艷，以至於不必用凡尼斯，本身就顯出光澤。」

最好能帶回感性來探討這個動人的傳奇——新畫出來的圖畫就像一顆成熟的石榴，在范艾克面前打開，似乎有機會發揮發明天賦就是他唯一的樂趣。可是關於畫家密技的蛛絲馬跡，看來似乎比這件軼事更加珍貴，即使其中飽含詩意。

然而，瓦薩里的文本（重述：寫於 1550 年、范艾克過世後一百多年）總是一些令人洩氣的老生常談，根本沒有提供我們期待的細節，亞麻籽油和核桃油在修道士迪奧菲勒的時代，從 11 世紀開始就已經被使用；切尼尼也同樣主張添加樹脂到

燒煮過的油中。唯一值得我們注意的是，范艾克的畫確實省略了塗上保護凡尼斯的步驟。

這件事，如果獲得證實，就更加確認了這個看法：所有藝術家都真正術業有專攻：從前范艾克的油不是我們今天使用的油，至少不是市面上用來調製我們顏料的生油（huile crue）；而是遵循特定程序、燒煮過的熟油（huile cuite）[11]……這無疑是他的秘密之一，因為想取得快乾油有上千種方法，要嘛在明火上加熱、要嘛在沸水中燒滾、要嘛在烘箱中聚合。在這快乾油中一定有包含硬樹脂，是哪一種？又是怎麼處理的呢？

我們本來很想從瓦薩里口中學到范艾克用來展色的揮發性稀釋劑，不過瓦薩里甚至沒有談到這個。而在他的同輩眼中，這種稀釋劑正是范艾克最主要的秘密。

我們非常認同席洛悌的看法，認為范艾克絕妙獨特的發明，應該主要在於使用揮發性稀釋劑來延展凡尼斯的黏性，讓 15 世紀畫家在裡面調製他們的顏料。我們更加認同，這種在原本的凡尼斯中添加一點油劑的混合液，無疑和油畫從 15 世紀開始突飛猛進大有關係……。但是，再說一次，瓦薩里經常被引用的文本並不能告知我們關於范艾克秘密稀釋劑的真相。

## 乳化液的推論

我們馬上會注意到油和膠（膠水）乳化液的推論，並不排除使用從油劑萃取的揮發性稀釋劑。亮光乳化液顏料也同樣會用這種揮發性稀釋劑。乳化液這個詞（油一膠）會讓外行人心中浮現可用水調勻「美乃滋」的畫面，這與文藝復興前期畫家的蛋乳化液或蛋彩為同樣的類型。定義上來說是油性乳化液，但一般使用的稀釋劑仍然是水。

除了這種仍以水稀釋較清淡的乳化液，當然也很容易製作一種截然相反、油性較豐富的乳化液，它的稀釋劑一定要用油劑。這種乳化液已經被多位技術專家介紹

---

11　這也是 Vibert、Dinet、Moreau-Vauthier，以及一般來說為技術人員處理這個問題的所有作者的意見。

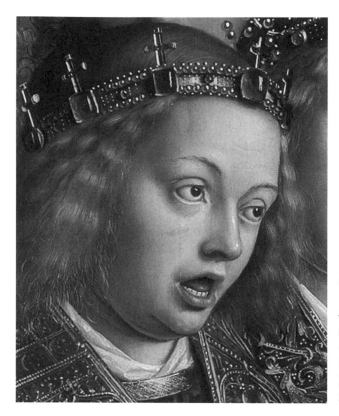

**范艾克於 1390 － 1411 年間創作的根特祭壇畫**

《神秘羔羊之愛》（L'Agneau mystique），又名《歌唱的天使》，第一件法蘭德斯技法的作品，表面光滑，使用樹脂油；收藏於聖巴夫主教座堂（Saint-Bavon）。

給畫家使用，特別是馬羅格[12]。

　　雖然不能如有些人所認為的，馬羅格「找回了范艾克的秘密，並且重製了他的顏料溶劑」，但至少應該承認他的經驗為范艾克獨特的乳化液理論提供極佳論據。支持和反對「范艾克可能發明了一種油—膠乳化液」的人都不能再忽視這個例子……特別是反對者！

　　乳化液的論點似乎難以被後者接受，因為所有范艾克的研究都指向傳承古法以

12　Duroziez 的「Kerovose」是以蛋為基底所製作的同類乳化液，用水或用油都同樣可以稀釋。不過要注意這也是賣作褪光用的媒材，由於含有高比例的蠟，讓顏料呈現半消光的外觀。出自本書的第一版，le Maison Lefranc & Bourgeois 銷售、名為 Médium à l'Œuf X.L 的產品，就是衍生自這種乳化液的一個 Xavier de Langlais 配方。（請見〈補充〉）

得到一種堅硬、漆包、不會吸油變暗，並且不需要再上凡尼斯的油膏。不過，這不是心血來潮的想法，而是一個經驗事實，馬羅格的調和油讓他調配出比普通的油更大放異彩且透明度顯然更高的色彩……。除此之外，他宣稱幾乎可以完全消除吸油而變暗的缺點。

調和油有哪些成分？根據馬羅格自己發表的細節，他的調和油成分包含：

1. 聚合油

2. 樹脂（丹瑪膠或洋乳香膠）

3. 膠水（阿拉伯膠或酪蛋白）

調製成油膏以便和市售油畫顏料一樣，透過簡單攪拌就可以混合在一起。而這樣改良過的顏料，稀釋劑仍需要加一種油劑（通常是松節油）。

有些畫家已經試過這種調和油。最早試驗者之一的馬索（Mazo）向我證實，他二十多年前利用這個技法完成的畫作表現一直都很正常。關於拉烏爾・杜菲（Raoul Dufy）耳熟能詳的眩目精技，只要比較他從 1937 年起所畫的作品（採用馬羅格調和油的時期）和在此之前使用一般油所畫的作品，就能歸結出：鮮艷度的差異明顯可見，且相較之下馬羅格調和油顯然效果較佳。

我再重述一次，馬羅格不錯的成果無法證明他的調和油還原了范艾克有名的秘密。我們只能坦白地說，在他進行研究之後，關於范艾克獨特秘密乳化液的說法絕非空穴來風。[13] 因此，從技法史的角度來看，這樣的經驗讓人最感興趣。

## 溶解琥珀的推論

被瓦薩里形容是煉金術迷的范艾克會不知道溶解琥珀的秘密嗎？這種晶瑩剔透、堅硬無比的樹脂化石，現代化學就只知道分解而已。這個秘密難道不是構成他技法令人眩目的要素嗎？

他的同輩對此深信不疑。魯本斯同輩的朋友德梅耶恩（Turquet de Mayerne）醫

---

13　關於乳化液，我個人比較偏愛蛋基乳化液。請見〈補充〉「消光、半—亮光或蛋調和油 X.L.」。

生也呼應了這個長久的傳聞，至少證明了古代大師對於溶解這種樹脂的重視。他們認為完美的油畫技法大部分都取決於此。

即使在今天，許多技術人員仍然相信，范艾克所用油膏的卓越品質以及完美的色彩保存，很可能就是由於有了溶解的琥珀。但說到這裡，我們真正面對是一個無法掌握的推論！只要琥珀的溶解未經實驗證實，我們就應該將它視為神話。（在第18章〈凡尼斯〉，會找到有關琥珀溶解問題至今最新的完整資訊。）

## 威尼斯松節油

現在，是我的個人推論！

即使我們相信在范艾克的油膏裡含有琥珀成分，他所用的稀釋劑的性質問題並沒有因此就解決。這種必須用有點揮發性的樹脂溶液來稀釋的油膏，品質極度均勻、超級透明、而且有如琺瑯質堅硬，它所能畫出的光潔精緻就是證明。

輪到我提出一個稀釋劑配方：威尼斯松節油脂（可以在薰衣草油裡延展），這在古老配方中經常被提到，並且不應該和一般的松節油混淆[14]。據我所知，這是唯一能完美模仿范艾克漆包材料的稀釋劑。威尼斯松節油的優異性質：使用時加入顏料中可以消去霧面效果，而且實際上可省略掉塗保護凡尼斯的步驟。希望范艾克的稀釋劑含有一部分與威尼斯松節油或性質非常相近的油脂，這樣我就能相信此事。這個推論的優點建立在油膏奇蹟般的個人經驗上，因此也一樣有意義。

## 范艾克的技法

若要在這麼多試驗之後大膽提出重建范艾克處理工序的試驗，我會堅持以下技法：

1. 以非晶態軟石膏和 Totin 膠（兔皮膠）打底。

---

14    真正的威尼斯松節油萃取自落葉松，它具有優異的「塑化覆膜」（plastifiant）的能力。

2. 以灰調單色浮雕式畫法（grisaille）進行第一次蛋彩打底。

3. 最後，在非常乾燥的底層上連續罩染，這絕不排除在最黏稠的部分用新鮮未乾顏料輕輕地疊加。

### 顏料黏結劑

燒煮過的亞麻仁油（Huile de Lin Cuite）[15] 溶入硬樹脂、琥珀或柯巴（copal）樹脂（溶入琥珀，如果我們相信范艾克確實擁有完全溶解琥珀的祕方），並加入生油。

### 稀釋劑

幾乎可以肯定是用薰衣草油（比其他植物油劑更能增塑）加入高比例威尼斯松節油脂。

總而言之，我再重述一次：威尼斯松節油脂能容許所有精緻、細膩、所有新鮮未乾顏料的疊加，而不會引發畫面吸油變暗，並且，從字面上來說，能夠漆包（émaille）油膏，因此它將成為范艾克秘密配方中很重要的一部分。

---

15　這種熱油可能接近我們目前的聚合油，這個推論不像看起來那樣缺乏根據，事實上自古以來在荷蘭就利用聚合作用來處理油劑（無疑是在法蘭德斯……）。此外，我們可以指出，這是一種重要的分子轉變處理，因為它是很多分子聚合為一的結果，和煉金術所珍視的化合物蛻變法則令人意外地一致。乾燥時，聚合油會形成非常耐久的保護薄膜，優點是經久不會變黃。本書第一版中，Marc Havel 就提出了一種新的調和油，本書最後可以找到更多細節。參閱〈補充〉，第 357 頁。

# 第 3 章

## 法蘭德斯的第一種技法

### 范艾克的後繼者──概論

要完全瞭解第一批油畫工作者的油畫技法，大概都是范艾克直屬弟子，必須想到他們歷代傳承下來的、非常嚴謹的方法。

透過切尼尼的《繪畫論》（ *Traité de la peinture* ），我們非常了解這種方法。切尼尼的敘述除了一些細節外，到下個世紀也可能同樣使用，如此讓採用新方法之後的這些傳統都能長久保存。

切尼尼（1360—1440）與范艾克生於同一時代，但比他大十幾歲。事實上切尼尼一直堅持過渡技法（底層用蛋彩，上加薄薄的油彩罩染），這從 11 世紀起，修道士迪奧菲勒就已經敘述過了。

切尼尼寫道：「首先，你需要一年時間學習在小畫板上畫基礎素描。你需要六年時間在大師的工作室中隨大師學習，讓你知曉與我們與藝術相關的所有領域，從調製顏料、煮膠水、揉石膏，讓你方便製作油畫畫板，增高畫板厚度、打磨拋光畫板，貼金箔並且整好不平顆粒。接著，為了研究色彩、金屬蝕刻裝飾、製作金色帷幕，以及熟悉在牆上作畫，你還需要再花六年時間，每天都要畫畫，無論是假日還是平日，如此好好練習就能習慣成自然。如果不這樣，無論你選擇哪條路都不要期望可以達到完美！」

十三年！像當時這樣數不清時間的耐心工作，就是年輕畫家必經的學徒階段。

待這十三年結束時，就會學有專精，成為名副其實的「大師」。

　　油的新使用方法為繪畫整體帶來的革命並沒有縮短傳授過程的時間。除了黏結劑的成分外（用油來代替任何蛋彩畫），繪畫技法幾乎沒有任何改變。無論如何，在使用蛋彩技法的幾個世紀間，用膠水打底，接著很輕地勾勒灰色調打底草圖，再完成最後作品的習慣都流傳下來。因此，在這點上，我們可以完全信賴切尼尼所使用、傳授的作法。

## 基底材

### 畫板上的繪畫

　　直到很晚，畫布（更確切地說是繃緊在畫框上的畫布）從從義大利的拉斐爾（Raphaël）、法蘭德斯的魯本斯，才開始被使用。文藝復興初期畫家是在木板上繪製輕便的作品。椴木和柳木被認為是首選材料。（在法蘭德斯，政府壟斷畫板的製造；也許我們應該感激這種「專制」措施保存了許多作品，否則，它們可能會被畫在劣質的基底材上。

### 畫板的前置上膠

　　首先，畫板要塗上六層以羊皮邊角料所製成的薄薄的膠，這種膠很輕柔，可以深入地滲透木材，準備進行裱貼作業。

### 裱貼

　　接著將一張非常細緻的布料黏貼在畫板上，用來覆蓋接縫並防止木材受到膨脹和收縮的影響。

### 石膏塗層

　　然後製作一個膠層（encollage），使用同樣以羊皮邊角料製成但更濃縮的羊皮

膠，另外再加入細篩過的非晶態軟石膏，在這布料上塗刷八次。這八個塗層中的每一層都是先用木質刮刀刮平，接著在乾燥後仔細打磨。所有這些膠層，或說是膠水與軟石膏的上膠，當然都跟我們使用現代皮膠一樣，都是趁熱進行。畫板一旦製作完成就會像大理石一樣光滑。[16]

## 草圖

這裡摘錄自切尼尼的言論：

「一旦石膏如象牙般光滑，你就用柳木炭或鉛（石墨）或銀筆來畫素描。用手輕輕地畫出褶皺和臉部的陰影處：當你畫完時（尤其這是一幅你期待榮獲大獎的畫作）擱置幾天，三不五時回來看看，視需要到處補筆修飾。當你的作品看來非常接近完好時，如果你能抄襲和參考大師所做的東西，不要覺得丟臉，你的畫作將更臻完美。」

切尼尼建議接下來用尖細的松鼠毛畫筆來加強線條。（在任何時候都不能使用素描保護噴膠。）

## 最初的打底草圖

然後是畫打底草圖，畫家要嘛在范艾克的發明之前是用蛋彩來畫，要嘛從 15 或 16 世紀開始是利用一層薄薄的凡尼斯調合油來畫；我們還應該注意，在採用油畫技法之後，用膠彩或蛋彩來畫打底草圖的習慣似乎還持續了很長的時間。

在這兩種情況中，程序都相同：用色階降低的灰調單色畫法，些微地增添白色，僅以透明、露出底色來表現明亮部分（就像在畫水彩）。以這種卡馬約單色

---

畫法（camaïeu）[17] 為基礎，名為 verdaccio 的灰綠色調，通常是用赭黃、黑色和土綠（terre verte）調成；不過我們發現有時是混合黃色和黑色，並帶有一點點土紅（ocre rouge）。土綠主要用來加暗肌膚的陰影，保持陰影狀態直到最後階段。整體來說，在輕輕地但盡可能精確地勾勒完構圖後，畫家小心翼翼地用灰調浮雕式單色畫法來畫打底草圖，開始畫背景裝飾、畫風景、畫服裝等……，最後才畫肌膚：手和臉。

在到「最終繪製完成」，或者說，到「臻於完美」的過程中，也依循同樣的階段程序。從最大的勻稱色塊開始畫，必須將最精緻的細節也完成，這幅畫才能完工。我們可以由此來證明：許多構圖只用線條勾勒出人物，而背景卻已畫得非常深入徹底了。

無論再怎麼強調文藝復興前期賦予準備畫板和繪製初稿極重要的角色，也不會過份誇大。毫無疑問地，這就是完美保存他們作品的祕訣之一。

## 製作與完成

只有當這層非常輕薄的淺灰色初稿完全乾燥時，畫家才敢添加作品最後的鮮豔色彩。無論是蛋彩畫程序還是油畫程序，我們必須記住，文藝復興前期的顏料比一般的市售顏料呈現出一種更具流動性的稠度。

### 預先準備不同色調顏料的方法

因此，每種色調顏料都是預先準備好放在瓶罐容器中；它有三種逐漸減低的色調差異。切尼尼的建議：

> 「準備三個瓶子，假如在一個瓶子中放入純紅顏料，一個放入明度較高
> 的顏色，而第三瓶作為中間色調，則是將第一瓶和第二瓶明亮的顏料混

---

17　審訂註：camaïeu 和 grisaille 都是浮雕式單色畫法的專有名詞。grisaille 意為灰色調的 camaïeu；camaïeu 指
　　的則是使用灰色調以外的單色畫法。

合而成。現在拿第一瓶,也就是最暗的色,用有點粗和有點尖的鬃毛畫筆在你的人像中最深色的區域順著布料的褶皺暗線畫,絕對不要超出這張圖的暗線區:接著用中間色,從暗線處開始塗覆你的褶皺。接下來用最明亮的色塗覆光亮的一邊,始終都要保存好布料下沒有色彩的立體裸感;然後,用純白色的另外一瓶,細心地畫完凸影起伏中最突出的部分」

15 世紀畫家所使用的顏料數目,以及待會在有關染料的章節提到的數目,都比較少,大大方便他們在畫板上佈局。用在圖畫第二階段的「打底草圖」(ébauche)一詞可能並不精確,由於它是一塊一塊地明確進行。在上層顏料(在文藝復興前期油畫技法中非常透明)經過長時間乾燥後,疊加顏料只是為了加深它們的明度;絕對不是因為棄嫌,才以不同色調來取代一個色調。另外,所用的顏料膏,再說一遍,樹脂含量很高,並且覆蓋性注定很低,根本不適合這些大幅地改動。

## 作品最後的問題

這時期的藝術家唯一夢寐以求之作,就是從筆下展現刺繡般的浮雕立體感,來豐富畫作的質感。[18] 應該還要注意的是,這種運用粗厚筆觸來豐富潤色的,一般都是最深暗的色調來使用,而且很難得才出現最明淡的色調。

也就是說,再說一次,作為色粉的白色顏料,在混合調色中只有很小部分。這就是這時期之所以用色鮮豔且純粹的原因。白色添加的越多(文藝復興前期畫家只知道鉛白),它們就會更變為泛黃。在深暗色調中使用更粗厚的筆觸,可以同時收到更具光澤和不透明的效果[19];明亮色調中顏料薄膜的薄度(相對的),可以透明顯出背景的白色;這就是油畫技法的特色。

---

18    Busset 在《*Technique moderne du tableau*》指出在 van Eyck 最著名的作品之一《洛蘭公爵的聖母》(La Vierge du Chancelier Rolin)畫面中,這種明暗部分之間如浮雕般的不同起伏。

19    Dürer 在 1509 年 8 月 26 日的一封信中告訴朋友 Jacob Heller,他剛畫的這幅作品是用他所能得到最好的顏料完成的。「用美麗的群青塗蓋、塗畫和再塗蓋,大約五、六次。」然後補充道:「我又再塗蓋了兩次,為了讓它能保存更長時間。」

用凡尼斯油膏上亮光漆時，只能用松鼠毛、鼬毛或貂毛製成的軟毛畫筆，才會更加流暢。我們將了解在怎麼樣的背景上，用怎麼樣的色彩，還有怎麼樣的執行注意事項，吸油變暗現象應該就會很少發生。

## 保護凡尼斯

經過幾個月的乾燥後，畫家會給作品塗上保護凡尼斯。（切尼尼建議在上凡尼斯前先等幾年，或至少一年）將細心撢去灰塵的畫板在乾燥的天氣裡塗上凡尼斯，並放置在太陽下。到底什麼是凡尼斯？古代的作家提供我們許多配方。

一般是將柯巴脂溶解於陽光下變稠的熱油中。這種黏稠的凡尼斯乾得很慢，是以手工調勻。使用方法跟切尼尼描述的這種蛋彩畫所使用的保護凡尼斯一樣：

「把你的畫板放在陽光下，用撢子清理掉它的灰塵；當你把畫板在陽光下
曬熱並且塗上凡尼斯時，將畫板平放，用手輕輕地讓凡尼斯均勻延展。
如果你想不用陽光乾燥凡尼斯，那就先將它熟煮。」

從打底草圖、製作到上凡尼斯都必須盡可能仔細，這時期大部分的畫作都見證了這個方法的優點！（我認為沒有必要在這裡說明文藝復興前期畫家使用的色料，他們作品的堅牢程度更多是取決於稀釋劑和黏結劑的性質——和使用它們的方式——而不是它們顏料的化學成分。此外，在第 19 章〈顏料〉「中世紀時期的色料」中，可以找到當時已知顏料的所有資訊。同樣的看法也適用於油膏以外的其他成分：油、樹脂、催乾劑、凡尼斯等等；當然，還有在相關章節中詳盡討論的基底材和塗層。）

## 摘要

我們可以總結早期油畫畫家的技術如下：

1. 使用的基底：一定要用硬質材料。最常見的是，裱上布料的木板再加上石膏膠層（羊皮膠和非晶態軟石膏）。

2. 色料：古代經典顏料數量少，但一般都很牢固。（參閱第 19 章〈顏料〉中「中世紀時期的色料」）。

3. 黏結劑：一種油性凡尼斯（vernis gras 肥凡尼斯——快乾增亮凡尼斯），以熟油為基底，經過燒煮和日曬使它易於催乾，成分裡面很可能同時包含硬樹脂（柯巴樹脂或琥珀樹脂）和軟樹脂（威尼斯松節油脂）。

4. 稀釋劑：一種成分與黏結劑類似的凡尼斯油，但由於添加了一些松節油或薰衣草油變得更具流動性，也許會再加入威尼斯松節油。

5. 保護凡尼斯：一種非常濃稠的凡尼斯油，近似黏結劑，也就是內含柯巴樹脂或琥珀樹脂。

　　基本的技法：一種審慎且迅速的技巧，與水彩相似，都是為了確保背景的透明性：用蛋彩來畫單色的打底草圖；構圖中每個顏色都是由三種明度的色階開始。在著手相鄰的色塊之前，必須先完成每個色塊。

　　嚴格遵守乾燥的要求。

# 法蘭德斯的第二種技法：
# 魯本斯

## 魯本斯的獨創性

　　自 15 世紀開始的第一種技法非常嚴格，幾乎沒留下任何即興創作的空間，總有一天會不可避免地過渡到更加直覺的技術。我們已經看到，意識形態是造成人們放棄蛋彩畫轉而支持油畫的主要原因；同樣的原因也促使油畫的程序朝更加自由執行的方向演變。

　　文藝復興前期油畫精簡、輕便的技術是以最輕薄的明度來營造明亮效果。因此它需要，這一點我們也強調過，完整的素描與彩色的圖，從首次落筆的那一刻，就要讓背景應該透明的地方維持潔白。白色用量最多的部分是添加到顏料本身裡，或者也可以這麼說，特別讓不透明顏料裡的淺色顏料更加突出，正好讓畫家可以進行即興創作，將所有明色畫在暗色之上的處理，依此進行所有修改。從這一刻開始，初稿自然而然地就失去了它的重要性。

　　這種極具覆蓋性的不透明塗層、用上大量白色的處理方式，首先是在義大利。含油較多，樹脂含量較少，威尼斯學院派的顏料必須給這新潮流獨特的表現方式。而提香（Titien，1477–1576）似乎已被同時代的人視為這種新技法的發明者。

　　從出生的時間順序來看，針對魯本斯討論的這章應該接續在後，而不該在討論提香的章節之前，由於這兩位大師中第一位有受到第二位的啟發（字面意義），因此，魯本斯耀眼的專業技法有一部分應該歸功於他。然而油畫程序在法蘭德斯是以如此邏輯、典範的方式完成演變，讓我目前似乎更偏向堅持它各種不同的研究；稍

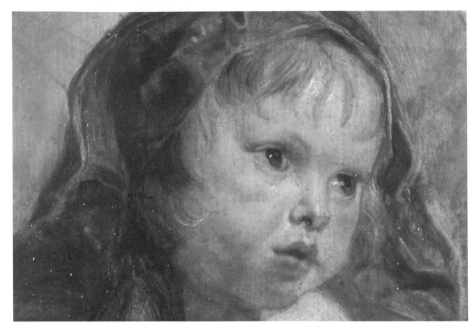

第二種法蘭德斯的技法，既在陰影處光滑薄塗又在明亮處厚塗

魯本斯，《海倫和孩子們的肖像》（Portrait d'Hélène Fourment et Deux de ses enfants），局部（Claire-Jeanne），約 1636 年，收藏於巴黎羅浮宮。

後，在下一章，再回來討論義大利的技法。

　　魯本斯出生於提香、丁托列托（Tintoret, 1512-1594）和威羅內塞（Véronèse, 1528-1588）之後，當然不可能發明我之前指出的這種厚層白色顏料的技術，但他能夠如此巧妙地融合傳統的法蘭德斯技法，以致作品看起來渾然天成，並且可以說，正如范艾克開發的油畫程序一樣，是必然的結果。

　　是成果？還是妥協的結果……？

　　如果參照歷史來看就是妥協的結果，如果我們認為藉著魯本斯，油畫技法獲得這程序所渴望的最出色、最豪放、最完美的成功，那就是成果。我們都知道魯本斯在范諾德（Van Noort）和維涅斯（Otto Veenius）的畫室學習專業基礎之後，到義大利渡過他前幾年的畫師生活。六年後，當他在 1607 年再次越過阿爾卑斯山時，他那裝得滿是臨摹大師作品的箱子，足以說明他在曼圖阿（Mantoue）、威尼斯和羅馬

陰影處和明亮處都塗得
非常厚的作法
林布蘭，《聖馬太和天
使》（Saint Matthieu et
l'Ange），局部，1661
年，收藏於巴黎羅浮宮。

居留期間沒有虛擲光陰。事實上，他已經建構好不負眾望的專業，一半法蘭德斯，
一半義大利，這應該非常適合他的熱情。

　　就要提到法蘭德斯人了。

　　法蘭德斯藝術似乎反反覆覆自生自滅。義大利吸引了一些來自歐洲北部地區的
繪畫大師，但僅是平庸地重返法蘭德斯，帶回他們居留威尼斯或羅馬時一知半解的
教學內容。其他畫家則留在義大利，因此他們的經驗已被同胞遺忘。

　　魯本斯移植回來的義大利芽穗卻反而長出茁壯的枝幹，這個成功造成巨大的轟
動。法蘭德斯的繪畫史得以重寫，也間接地改變了歐洲繪畫史。義大利藝術的發展
總是有利的嗎？法蘭德斯藝術的熱情專注在律動和風格上取勝，就會導致失敗嗎？
我們不用在這裡有確定的想法。

　　為了純粹從靈感方面公正地評論魯本斯的作品，還必須把大師的個人貢獻和他

學生的區分開來⋯⋯而他的作品,由於他的多產和創造天賦同樣驚人,畫幅高達數以千計,我們要如何才能區分呢?

他作畫的速度令人驚訝。根據弗朗蒙汀[20]的說法:「如果我們參照支付給他的價格,畫《慶祝會》(Kermesse)只需要一天;《賢士的崇拜》(L'Adoration des mages)要十三天;畫《聖餐》(Communion)可能要七或八天。」另外,信件和帳簿讓我們確知他規定的付款期限出奇地短。由於他的畫作是以每天 100 弗羅林計價(Florin,1252 至 1533 年間鑄造的一種金幣),我們很容易估算畫作需要花他多少時間。

因此,大多數情況都是團隊的成果:大師只負責畫初稿和完成主要人物,畫作剩下部分不是由學生就是由其他有名的大師處理。

關於這個問題,亨利.凡爾納(Henri Verne)在一本關於魯本斯[21]的小書裡,鉅細靡遺地記載了一些出自大師之手,以義大利文書寫的買賣交易,其中提到種種協同執行的畫作:「普羅米修斯由我手繪,老鷹則由斯奈德斯(Snyders)負責。」就是我們上面談到畫室裡各種協同合作中的一個例子。這種借助另一位藝術家來畫他著名擅長的某些部分如動物、織品、風景等,在當時很常見。斯奈德斯經常處理魯本斯的風景畫或狩獵畫中的動物,魯本斯則畫一些斯奈德斯的食物餐檯或獵物附近的廚師或獵人作為回報。一種不同凡響的奇特協調(我補充一下:一種常用的技術),保留了這些畫作的整體感。

我們是否應該列出這些確知的合作者:雅各.約爾丹斯(Jacob Jordaens)、楊.布魯赫爾,乃至合作幾年的范戴克(Van Dyck)⋯⋯?

因此,我們只好接受魯本斯呈現在我們面前的現狀:就靈感來說,他也許是藝術家中最變化無常的。但是在技術上來說,他無疑是畫家中最可稱為典範的一位⋯⋯其學生的技巧就是證明。其他一些在心靈領域超越他的創作者,沒有人比他更天生就是畫家。

魯本斯,儘管在某些過於草率的作品中可能欠缺風雅和分寸,卻仍是他那個時

---

20　《Les Maîtres d'Autrefois》1918 年,第 132 頁。

21　《Rubens》1936 年,第 29 頁。

代最有文化素養的藝術家之一；他有時會在某種精神層面上令人生氣或失望；但在技術層面上，即使在作品看來極度心不在焉的情況，他的作畫品質仍然無與倫比。

我剛剛提到魯本斯的學生和合作團隊……他們數不勝數。因此，無論魯本斯的技術在看來簡單的表面下，是多麼精巧和多麼華麗，就「秘密」一詞的絕對意義而言，很難承認有一個專屬他獨家秘密的可能性。

據我們所知范艾克獨立的個性和孤僻的習性，我們認為有可能在他的真實技術上刻意誤導我們，並迴避了後人的追尋；相較之下，魯本斯整個生活都在他的朋友和學生的陪伴下度過，看來就一點也不神秘。

如果他的朋友，那位看過他作畫的德梅耶恩醫生的筆記，讓我們覺得如此引人入勝，主要是因為這些筆記提供我們關於同時代人的技法相關資料（文藝復興前期的傳統仍在法蘭德斯和荷蘭尚未消逝的時代），而這些給我們的指示都是關於大師較為模糊的獨特配方。他的繪畫非常特殊之處和他作品驚人保存之法從何而來？大部分是來自他忠於文藝復興前期的傳統教學方式，至少在技術層面不可或缺的那部分。

切尼尼倡導用膠水和石膏打底，與魯本斯最常使用獸皮膠和白堊打底，這之間有完美的相似性。以油劑和硬樹脂為原料的文藝復興前期黏結劑，與安特衛普大師（maître anversois，譯注：意指魯本斯）的黏結劑之間有相對的相似性，或許少了一點樹脂但仍然非常「濃厚」。

樹脂含量很多的稀釋劑同樣有可能的相似性。切尼尼建議的畫打底草圖（用灰色調畫打底草圖，以及用預先準備的漸層色調來作畫）和魯本斯常用的方式有明顯的相似性。讓我們詳細地研究更多不同的元素……

## 基底材和基底

魯本斯的許多作品，乍看之下會讓人以為畫在畫布，實際上是在裱布或裱紙的木板上。此外，大師使用的一些木板達到大幅尺寸規格（例如收藏於羅浮宮的《慶祝會》）。依照文藝復興前期的畫例，魯本斯的基底總是使用淺色。最常見的是用獸皮膠和白堊混合。然而，有時候魯本斯會使用鉛白來打底，但都還是在非常明亮的

色階範圍。

## 黏結劑與稀釋劑

　　魯本斯用來調配色粉的黏結劑，用的是多少含有些樹脂的熟油為原料（很可能是添加柯巴樹脂或琥珀的亞麻仁油），再說，這相當於他那個時代使用的調配顏料用油。從德梅耶恩醫生在筆記本上加註的「我見（Vidi）」——「我已見過（J'ai vu）」，可以確知他的稀釋劑是由威尼斯松節油、普通松節油（或薰衣草油）和熟油（也許含有一點柯巴硬樹脂 [22]？）混合組成（也就是一種非常接近可能的范艾克稀釋劑的「調和油」）。

## 保護凡尼斯

　　魯本斯最後在畫作上塗的保護凡尼斯一定是非常油性的混合性凡尼斯（樹脂油和精油），可能以柯巴樹脂為原料。他的信件證明了這點。好幾次，他要求把自己的畫曝曬在陽光下，讓太陽消散油和凡尼斯的腐臭味。1618 年 5 月 10 日他在寫給卡爾頓（Dudley Carleton）的信中，談到不久前完成的幾幅畫時補充說：「它們確實還沒有完全乾燥，因此在可以安全把它們收捲起來之前，必須在畫框上多放幾天……天氣好的時候將畫拿出去曬太陽。」

## 魯本斯的技術

　　畫家如何處理這些材料？在此將討論魯本斯作為實踐者原創性的真正秘密。

## 草圖

　　他作畫的驚人快速應該來自使用相當精確的草圖，無論在什麼情況都早就大致

---

22　Busset 聲稱已經取得一種稀釋劑，可以達到最接近 Rubens 的方式：添加柯巴樹脂的油或添加琥珀的凡尼斯一份（大量）；罌粟油一份；汽油或薰衣草油兩份。Maroger 提出同效的配方是：一種由黑油（添加金陀僧 litharge d'or 燒煮的熟油）乳香凡尼斯和威尼斯松節油組成的調和油。

畫定，並且我們猜是用紅色粉筆或石墨筆（有時候甚至可以確信是用粉筆）。再說一次，文獻沒有提及用來上油彩的草圖定稿問題，這是一個相當讓人意外的缺漏！

## 打底草圖的第一階段：紅棕色單色畫法

魯本斯最初的打底草圖畫得非常粗略，採用紅棕色色調、透明的單色畫法，基本色調是赭石（la terre de Sienne brûlée）。布賽的說法全文引述如下：「這種顏料必須用油和柯巴樹脂凡尼斯調勻而成的透明溶液，塗上後可透顯出明亮白色畫板。19 世紀的畫家相信可以用有害的瀝青顏料（Bitume）來取代的就是它。」

## 打底草圖的第二階段：三種漸層色調

從畫中的確定色彩取樣後，接著魯本斯按照 15 世紀畫家的程序，嚴謹地用三個色調來打底草圖，或者也可以說，先上三種漸層的色調。（另外，用以半糊狀態塗畫的顏料，應該會比文藝復興前期的材料來得流動性較低。）

布賽寫道：「準備每種顏色的不同色調時，不可以像 15 世紀那樣，在最初色調中加入過多或過少的凡尼斯，而是加入鉛白與它混合，以便形成一種足夠厚的油膏，才不致流失並具有良好遮蓋力。[23]」魯本斯一步一步遵循切尼尼描述的三種色調程序：從陰影部分開始，仍使用褐色色劑繪成，雖然處處帶有朱紅色調卻幾乎不覺得是暖色，他首先畫上局部的色調，用深色調將其連接到陰影處，然後再畫明亮的部分；他轉過臉，用蘸一點油的貂毛筆將這三種色調的邊緣融合起來，然後他用長刷塗抹淺色突出和陰暗色調處；依次將它們融合成一整體，應用這個程序，他得到一種相當明顯的凹凸立體感。」

布塞隨後列出了這種預先用漸層色調來畫打底草圖的主要顏料清單：

「肌膚」──鉛白（blanc d'argent）、土黃（ocre jaune）、土紅（ocre rouge）的混合，有時還加入朱紅（vermillon）。

明亮色調，須用鉛白和土黃。局部色調，須用朱紅。陰暗色調，須用土紅。

---

23　然而 Rubens 建議他的學生不要過度使用白色，因為它會使色彩的光澤變鈍。

「紅色」——鉛白、色澱（laque）、朱紅的混合。使用三種漸層色調。

「黃色」——斯蒂爾穀粒黃（stil de grain，黃色色澱）、土黃、鉛白的混合。使用三種漸層色調。

「藍灰色」——鉛白、天然群青（outremer naturel，青金石）的混合。使用三種漸層色調。

這些不透明顏料都是調成半糊流動狀態，以便貂毛畫筆使用；它們必須用油來調和才能畫出融合的效果。

「烘托」（Rehauts）——鉛白和拿不勒斯黃（Naples）混合成糊狀，以便豬鬃刷使用；這種顏料應該一定要濃縮，因為它必須保持不透明。

「輕重色調」（Accents）——透明的黑—藍色，象牙黑加入白色和藍色，非常稀，混合大量凡尼斯來作畫。

「調色板上的顏料」——這些顏料必須事先準備好裝入罐中，魯本斯補充說明，在作畫中，排列在他調色板上的顏料有：

- 白色：鉛白
- 黃色：雌黃（orpiment，金黃色）、土黃、斯蒂爾穀粒黃
- 紅色：茜草色澱、辰砂（cinabre，朱砂）、土紅
- 藍色：青金石（lapis-lazuli，群青）、石青（azur d'Allemagne，鈷藍）
- 綠色：土綠、青綠（vert azur，氧化鈷）、孔雀石綠（vert malachite）
- 土色（Terres）：赭石
- 黑色：象牙黑（noir d'ivoire）

「這些顏色除了在強調色彩的情況下才會使用，而且大師會在調色板上直接將它們與凡尼斯混合。在安特衛普博物館保存的一個盒子裡，仍然裝有大師用來調配顏料以組成調色板顏色的色粉；能夠用來研究他作畫使用的顏料，並且讓我們瞭解保存狀況。鉛白、青金石、木炭粉、茜草色澱、色土和赭石都保存良好，但是斯蒂爾穀粒黃和植物黃、朱砂和植物綠幾乎都已消失。」

　　我想應該引用布賽以上這段文字，因為我不可能比他更詳細、同時更簡潔地說明魯本斯的技術重點。像他這樣迅速的技術，需要使用不會干擾到畫面下層的軟毛畫筆。魯本斯和他那個時代所有的畫家一樣，不像我們使用扁平、堅硬筆毛的畫筆，而是圓圓筆毛，要嘛是松鼠毛、野貓毛、紫貂毛，要嘛是已經磨損的豬鬃。

　　根據梅里美（Mérimée）所述，魯本斯為了更自由、更快速地完成他的打底草圖，會小心翼翼地在畫板上輕輕塗上一層厚厚的油，輕輕地在畫板塗上厚油脂的透明塗層，開始作畫之前擦掉一半，這點似乎令人存疑……魯本斯的技法本身就是用油很多。如果他的草圖有些呈現出過多的金黃油光，明顯就是由於過量的油（或者是凡尼斯的油脂）。我們不要再添加油了！使用威尼斯松節油，需要吸收性很強的打底，因此也應該會嚴禁他這種做法。

　　這項研究是魯本斯作品範例的技術摘要，應該讓人更加理解他貢獻的獨創性。毫無疑問地，魯本斯油畫的特色在於明亮處的厚塗，和在陰暗處塗上較薄的顏料層，但沒有偏愛義大利繪畫中引人注目的過度誇張。因此，他的技術看來就像范艾克和提香，法蘭德斯人和威尼斯人兩種極端方式之間真正的聯姻。我們真可說魯本斯深諳活用所有油畫程序的資源。他的畫不只華麗、自由，同時又睿智，反映出技法史上的無比成功。

## 摘要

魯本斯的技術要點可以總結如下：

- **基底材**——各種通用：繃畫布的畫框、畫板、裱紙的畫布。
- **打底**——通常使用獸皮膠和液態石膏；很少用鉛白油彩，無論如何，總是用明亮的底色。
- **顏料**——數量不多但牢固，除了一些植物顏料。
- **黏結劑**——樹脂熟油，以亞麻仁油和柯巴樹脂（或琥珀）為原料。
- **稀釋劑**——威尼斯松節油、薰衣草油（或者一般的松節油）和熟油（可能有加入一點柯巴硬樹脂）的混合劑。也就是一種與范艾克所使用非常類似的

稀釋劑。

**實際執行**

● 打底草圖的第一階段：使用紅棕色單色畫法（以赭石為基礎）。

● 打底草圖的第二階段：使用三種漸層色調。

每種預先準備的顏料都裝入罐中，包括在最深顏色中添加白色所調出的三種漸層色調。這些用來以半糊狀態塗畫的顏料是相當流動性的。

這些包括肌膚的色調，在陰影處改用紅色。紅色——色澱和朱砂；黃色——斯蒂爾穀粒黃和土黃的混合；灰藍色——天然群青（青金石）、黑色和白色的混合（所有這些色調都調成三種漸層，如同上述）。

● 烘托：鉛白和拿不勒斯黃。

● 輕重色調：在作畫過程中，魯本斯會將一些放在他調色板上的色膏，如雌黃、土綠……等，添加到這些預置於罐中的顏色。

● 保護凡尼斯（Vernis Final）：混合了油和精油。（可能是柯巴油，用松節精油調勻。）魯本斯建議將畫布放在陽光下一段時間來促進乾燥。

他的作品保存堪稱典範；因為每一塊畫面幾乎總是一次完成，而且都畫在完全乾燥的底層上。

**魯本斯技術的獨創性**

非常自由地在范艾克的「薄塗」法和提香的「厚塗」法之間取得折衷。特點：陰暗處的輕薄和明亮處的相對稠厚。

# 義大利的油畫技法：提香

## 程序的演變

如果說法蘭德斯，油畫工藝的故鄉，比大多數其他國家更長久地保持文藝復興前期非常嚴謹的傳統，那麼義大利則是經歷了特別快速的演變。

提香的時代比魯本斯早了一個世紀，因為他出生於 1477 年，（而魯本斯要到 1577 年才降臨人世）。儘管時間差距如此明確，但純就技術而言，提香看來似乎比後者更接近我們。

創新者提香越過魯本斯的肩膀向我們伸出手。也是為了提香，應該再三解釋范艾克工藝跨越阿爾卑斯山的超凡演變。他帶來了一些我們認為的油畫觀念。我們從中獲益良多，非常感激，因此稍後會來談他。

就技法來說，義大利繪畫與法蘭德斯或荷蘭繪畫有什麼不同的特色？在這一連串必須確保義大利繪畫方式不僅在義大利半島，而且在整個西方世界都能勝出的創新中，提香扮演了什麼角色？

當義大利人從法蘭德斯帶回范艾克的秘密，或者他們認為是他秘密的東西時，當然開始遵循法蘭德斯的傳統。羅浮宮收藏的安托內羅・達・梅西那（Antonello de Messine）生動的肖像畫（Condottiere）就是經典的證明之一。[24]

但是很快地，受到對不朽感以及對錯視畫的熱愛所驅使，他們一定覺得這種由圖像產生的技術是珍貴的，只是非常不適合大面積的裝飾。他們的顏料油膏很快就

---

24　儘管 Antonello 似乎從未實現這著名的法蘭德斯之旅，但古代的作家卻認為他有去過。

失去了流動性和透明度。由於祕密加入相當多的樹脂，油膏漸漸成型，變得更不透明、更濃稠。淺色明亮的底色已不再有存在理由，馬上就被有點深暗，先用膠水，然後用鉛白調製的茶褐色顏料取代。「修飾重繪」（repentir）——使用顏料油膏修飾，即使不成慣例，至少也是越來越常見的事件。

　　一切關於連續塗層的乾燥，和最後保護凡尼斯的審慎守則都被忽視了。現代方式於焉誕生。或許，把文藝復興油畫技術的迅速沒落單獨歸咎於提香的影響是不公平的。然而，他成功的實例必定大大影響了油畫的命運。

　　容我釐清：提香仍是有史以來最著名的幻覺創作者之一。他的構圖感、本質意識、表達方式豐富性，總之，那些讓他從油畫工藝中吸取比任何畫家所能獲得更多的東西，使他成為最偉大的大師之列。

　　雖然他是一位出色的專業人士，對所有的藝術本領都熟能生巧，但他對純粹技術領域卻是有不良的影響。在模仿者的作品中，他的作法變成缺乏方法，必然會損害繪畫作品的材料穩固性……這是我們唯一感興趣的觀點。只有魯本斯能從威尼斯畫派的創新中受益，而不致冒太大風險，因為即使表面上是義大利主義，他卻深受法蘭德斯傳統的薰陶。

## 提香的技術

　　提香的技術有哪些？雖然有些方面輕率，然而提香的技術在某種程度上，借鑑了法蘭德斯的處理方式；尤其是在基底的準備上。

### 基底材

　　繃畫布的畫框。他在木板上的畫很少。

### 基底

　　他的基底仍然以水性塗膠為基礎：白堊和獸皮膠，或石膏和獸皮膠。

## 打底草圖

　　相較之下，大膽地用顏料油膏來打底草圖，就是他所稱的「幫畫鋪床」[25]。這個初期的打底草圖即使不是很厚，至少很有覆蓋性，有時減少為一些色斑。儘管提香總是認為必須盡可能地只使用少數幾種顏色，打底草圖使用的色彩範圍卻相當廣泛，並不限於單色畫法。事實上，在這初期的打底草圖中，他沒有使用珍貴的顏色，要追求強力性而不是稀有性。

## 顏料油膏的品質

　　這種用相當具覆蓋力的塗層來進行的方式，意味著使用的顏料油膏樹脂含量低而油膏含量高。這就是為什麼此顏料油膏讓人有一種特殊的濃厚感，後來成為義大利繪畫技法的一大創新。

## 稀釋劑

　　提香的稀釋劑比魯本斯的油性更多，不過必須少用一點松節油。

## 修飾與修飾痕跡

　　跟魯本斯不同的是，提香會把他的畫布放置幾個月，或甚至幾年後，再重新繼續；為了取代一片色塊，就用另外一塊來完全覆蓋，並且有時會完全修改原始構圖，我們必須記住，對他而言，構圖只代表簡單的塊體分佈，沒有打算要明確。危險的習慣在他的學徒手中顯得更加危險，因為仍然浸淫於老派大師原則的提香，至少會有智慧地長時間等待才進行新的修改！

---

25　根據 Rudel 在著作《繪畫的技術》（*Technique de la peinture*）一書中引述 Maroger 的說法：「Titien 會用蛋彩繪製作品的最底層」這是有可能的。由於這些底層畫得非常輕薄，因此並不妨礙接下來第二階段的大幅厚塗的打底草圖。然而如此老實的做法，在一開始很難符合他需要不斷改動的天才特性。

## 材料

提香很隨興的技術，無法容忍預先就在桶子或罐子裡調好準備的顏料，所以他也像我們現在的作畫習慣一樣，使用放在調色板上黏糊糊的顏料。最後，由於當時尚未使用畫刀，他往往用拇指在畫布上作畫，從而獲得畫筆無法做到的快速融合。此外，關於提香的技術，我們可以從他的學徒帕爾馬（Giacomo Palma）[26] 那裏掌握到無可置疑的證詞。

## 第一階段

我們知道提香一開始就用顏料油膏來打底草圖，塗畫出以赭石顏料為基礎的紅色色階。

## 第二階段

根據帕爾馬所述：

「大師從未在第一次就畫好圖像；他常說即興的歌手無法創作出博學的韻文和良好的節律。在打好了作品可貴的基礎之後，他把畫作翻面靠牆放著，有時甚至好幾個月都不看一眼；然後，當他又想重執畫筆的時候，會非常仔細小心地檢視畫作，就像是他的死敵一樣，看看能不能找出缺陷。當發現一些不符合他微妙構想的東西時，就像一位外科良醫，給病人投藥卻不憐憫他的痛苦，有時候必須矯正手臂、重置沒有調整好的骨架，或因位置不良而變形的腳等等。」

「就是通過這種做法來修正他的圖像，他讓它們達到最完美的和諧，可以呈現自然之美和藝術之美。」

---

26    引自 Busset《*Technique moderne du tableau*》。

　　布賽認為「極有可能，在圖畫進行到第二個階段之前，畫家會用刮刀和浮石（pierre ponce）消除打底初稿畫面粗糙不平的毛邊。」

## 第三階段

### 第三階段的拇指作畫

　　帕爾馬告訴我們，「但是最後，比起用畫筆他更常用手指來收尾。最後的潤色修飾，對他來說就是不時地用顫動的手指融合明亮部分的末端，讓它們趨近中間色調而將兩種不同色調互相融合。有時候，隨著手指的摩擦，他也會在某個角落畫上陰影，來給它更多力量，或一些紅色罩染，這會像一滴血，給粗淺的表現注入了活力。這就是他如何讓他的生動形象臻於完美。」

　　這位好學徒熱情地補充說：「真的，仔細想想他這樣做是有道理的，因為他要模仿造物主的運作。必須記住，他也繪製人體，用他的雙手來完成……」。

### 提香的塑形

　　布賽確切地指出：

　　「反射的光澤和突出的亮點在魯本斯的繪畫中是多麼重要，卻被提香漠視。他的畫沒有安特衛普大師的畫那麼凸顯，他們的人物到處都泛散著淡黃色的光澤，有時候變得過份發光。提香畫的肉體則是沒有光澤，用拇指塑形的作業以輕薄罩染的方式，在處處均勻的局部色調上塗抹出金褐色的陰影，並且非常融合在一起。從對立的關係中獲得他的凹凸立體感和力量；他畫的肉體幾乎總是明確清晰，從前方照明，周圍環繞著強有力的紅色、強烈的藍色或是金褐色，這種用法是他調色板的特徵。」

　　「有時候在他的肖像畫中，例如收藏在羅浮宮的《戴著手套的男人》（L'Homme au Gant），他的頭在完全黑暗的背景下顯得格外突出。他的光線，就像所有的色彩大師一樣，是一種理想的光線，不大『自然』，但很有繪畫性。同樣的光線和陰影的相對色調總是一再地重複。

　　女人和屍體的肉體，由於下面的白色底層，顯得非常明亮；男人的

肉體則比較偏紅，並且總是用他所喜歡的同樣透明金紅色遮覆來形成陰影，這個顏色似乎是用土紅色和赭石的混合而成。如果大師不在底層塗上樹脂和凡尼斯，毫無疑問地會在罩染中使用，透明度即是特徵。他的肉體按照文藝復興前期畫家的方式畫在白色的底層上，通常肉體表面會呈現一種輕微的裂紋，這種常見外觀顯示出使用了樹脂凡尼斯。在重新進行他的打底草圖之前，還必須用手掌把凡尼斯輕輕地塗佈在草圖上。這個操作，在不會顯著增加油量的情況下，消除了吸油變暗的現象並方便施用顏料。

　　為了讓他的主要人物更加突出，提香藉由在背景細節和次要人物罩染上他的招牌金黃色的暖色調，把最大量的光線集中在他們身上。在羅浮宮的《邱比特與安提俄珀》（Jupiteret et Antiope）的偉大構圖中，在《聖母與兔子》（Vierge au lapin）中，在《聖約瑟夫》（Saint Joseph）中，在背景上無疑存在著這種罩染。遠方的藍色則總是沒有金黃色的罩染。我們看到這種罩染顏料可以混合柯巴樹脂油加上薰衣草精油和赭石來調出，或許調入一些土綠來減弱色彩。」

　　上述是歸結提香這種非常自由技法的重點。這只能好好歸功於熱情助長了技術：在過度自由的時代之後，緊接著迎來紀律非常嚴格的時期，這很正常。材料的方法將再次符合當時的願望：也許從來就是威尼斯人最能感受大氣的統一性，但是明暗對比（clair-obscur）的熱愛將產生一種對半（陰）影（pénombre）的危險吸引力，並且很快地，就產生了這種半暗微光（crépusculaire）繪畫，利用過於油性的顏料畫在棕色打底上，這種煙霧籠罩的繪畫變得越來越多，直到 19 世紀中葉……，瀝青的世紀！

## 摘要

　　綜上所述，提香開創的新方式特點可以確認如下：

- **基底材**：通常會將畫布緊繃在畫框上。
- **顏料油膏**：比樹脂具更多油性，預示了我們目前的方式。
- **打底草圖**：不透明油畫，在褐色的色階範圍內（這必然會抵制和影響到上面的圖層）。
- **稀釋劑**：部分精油和部分普通油，非常有可能再加入一點樹脂。在罩染顏料中：凡尼斯調油和柯巴樹脂，添加精油或甚至有時候直接使用。
- **執行方式**：使用畫筆和手指，依照完全個人化的技術來消除細微末節，而對該畫的大局賦予所有的價值。拇指的塗抹特別用來連接畫面的暗部到明部，以最精簡的方式塗出非常微細的漸層。

　　至於在不同的工作階段，層層連續的圖層（非常多層）並不妨礙畫家對顏料的乾燥時間極其嚴謹的態度。他總是有很多打底草圖階段的畫布，都一直放到幾個月後才重新開始作畫。

　　提香把這些修修改改視為一種正常的表現方式，一個完全允許造形充分表現的過程。他的學徒則忘記大師的約束，只保留了技術上最具爭議的創新：使用褐色單色畫打底草圖，採用一種非常油膩的黏結劑，尤其是在尚未乾透的底層上濫用顏料油膏進行修飾。

# 現代繪畫技法：
# 從提香至今的油畫演變

## 概論

當然，以下篇幅並沒有打算用教學方式來追溯繪畫的歷史（更不是繪畫技術史）。只有少數畫家的名字被列為里程碑，而其他從不同觀點看來似乎更重要的人則會被忽略。對國家而言也是如此。

荷蘭、德國、西班牙、英國儘管在純藝術方面有影響力，但幾乎不被提及（法國本身幾乎沒有出現，除了在本章最後討論當代的部分）。而到目前為止，法蘭德斯和義大利的名字幾乎都反覆出現在每一頁。

這裡沒有偏見，毫無疑問，只有希望盡量簡單地讓人認識基本事實……過去有兩大畫派形成對比：北方畫派和南方畫派；義大利和法蘭德斯足以代表它們。在目前，唯一現代畫派的例子，法國畫派應該能夠顯示出當今所運用的油畫程序的特徵，並且讓人了解它們的優點和缺點。有鑑於此，必須解釋一下本章的缺漏。

我們現在已經研究了三種基本技法，所有方式或多或少都源自這三種：范艾克的方式，透明的；魯本斯的方式，他充分利用了所有透明技法和不透明技法的可能性；最後，提香的方式，幾乎完全不透明，除了在最後完工，要為畫質加上最後的潤飾之外，罩染不再出現在他的作品。

因此，從 17 世紀開始，就已有繪畫的所有表現方法。現在只能根據造形偏好來改變執行方式，不過我們這裡只對有影響到技法的偏好感興趣。當然，我再次重申，這些偏好應該不會在所有地區同時表現出來。在堅守油畫初期程序的特點

上，北方會比南方來得更久。為了證明此點，只需比較一下 17 世紀中葉南方的祖巴蘭（Zurbarán）和里貝拉（Ribera）的油性顏料油膏，與他們同時代北方的林布蘭（Rembrandt）的非常樹脂性的顏料油膏（我特別指的是柏林博物館的這幅非凡的《戴金盔的男人》（L'Homme au Casque D'or），它的材質極其華貴富麗）。

　　我快速扼要地描述概況，僅具有一種相對指示性的價值。

## 第一次突破稀薄與不透明顏料油膏的傳統

　　范艾克（約 1410 年）發明了文藝復興前期的凡尼斯技術，讓他的後繼者以此聞名——包括義大利的安托內羅・達・梅西那 [27]、法蘭德斯的梅姆林（Memling）、法國的克盧埃（Clouet）、德國的克里司圖斯（Cristus）。在凡尼斯技術逐漸被淘汰之後，一開始北方畫家還是小心謹慎使用變得濃稠的顏料油膏，杜勒、克拉納赫（Cranach）、格呂內華德（Grünewald）、布魯赫爾、波許……差不多仍然同樣使用樹脂含量非常高的稀釋劑。然而在義大利波提切利（Botticelli, 1447-1510）和曼特尼亞（Mantegna, 1431-1506）的一些畫作中已經預告了一種少含漆包凡尼斯（vernissée）的材料。

　　布塞強調范艾克早期學徒光滑但透明的顏料油膏，和受到達文西（Leonardo da Vinci, 1452-1519）影響的義大利畫派同樣光滑但不透明的顏料油膏之間根本對立的表現。事實上，從達文西開始，顏料油膏並沒有明顯變得更濃稠，但卻漸漸失去所有透明度，而變成不透明。濫用白色和黑色，用越來越暗的底色（這當然是因為這些底色還塗上膠水），用純油作為黏結劑，有時甚至作為稀釋劑，導致圖畫整體變暗。

---

27　Maroger 確切指出，Antonello de Messine 出生於最早 1430 年、最晚 1434 年之間（確切生日未知），當 van Eyck 在 1441 年去世時，Antonello 還不到十歲，因此無法直接從 van Eyck 本人口中得知這著名的秘密，而成為在義大利的傳播者之一。或許，事實上我們面對的是兩種競爭的技術，彼此互相啟發，效果非常接近，但卻方明顯不同。從一開始，義大利顏料油膏的樹脂成分就比法蘭德斯的少，這可以解釋兩種技術之間很快就出現的分歧，然後幾個世紀內分歧只會不斷擴大，直到義大利方式贏得最後的勝利。

　　此外，筆觸本身消失了、模糊了、消散了、放棄了。藝術聲稱是反映自然的鏡子，但這面鏡子背面的錫汞齊（tain）特別缺少光亮。這種對無強烈筆觸的繪畫熱情，學院派的先鋒當然接著會有種反應：到了16世紀，筆觸有了優先的地位，而明亮處變得厚重，這是以前一直不敢做的。

## 傳統的第二次突破：厚實的不透明顏料油膏

　　事實上，從16世紀初開始，隨著提香然後是丁托列托，威尼斯畫派開啟了全面使用顏料油膏作畫的時代。僅僅靠油黏結在一起的顏料會失去所有透明度。這些塗層疊加了他們的不透明，只能用白色來提亮；打底準備工作，同樣使用膠水和石膏，但只是作為一種基底材，而不是作為淺色明度的來源。它的上色有點深暗，通常是褐色的，而且需要使用非常覆蓋性的顏料。

　　只有威羅內塞有時會在他的大幅裝飾畫中，抵制這種深底色的濫用，並且似乎有些作品還繼續用膠彩來打底草圖。上過凡尼斯後再塗上輕輕一層油彩罩染，將可確保這些作品維持極大亮度。特別是他的天空，會經常使用這種與文藝復興前期畫家非常接近的技術來作畫。但這樣的作畫方式在當時已經顯得很不尋常。

　　從17世紀開始，儘管有些個別的反對，重大的突破就這樣形成了。北方尤其是荷蘭的一些半調子大師懷舊古法，想要保留初期法蘭德斯第一種技法的凡尼斯顏料油膏，卻徒勞無功；一切已成定局！……即使魯本斯加強他精彩的教導也將白費力氣，油畫程序將日益朝著越來越不透明的方向發展。

### 放棄木材畫板，倡導使用畫布

　　大約在同一時期，為了方便製作，除了非常小的規格以外，幾乎到處都已放棄木材畫板，轉而使用繃緊畫布的畫框。魯本斯大概是最後在木材畫板或裱紙的畫布上繪製重要作品的大師之一。

## 採用油彩塗層

從此以後基底都是使用油彩，並且上色（〔Poussin, 1594-1665〕的基底是非常深的紅色色調），將會隨著更加嫻熟的技法需求而變得越來越滑溜。

## 使用揮發性非常強的稀釋劑

深覺進行初稿的必要，促使畫家一方面採用盡可能揮發性高的稀釋劑（Boucher〔1703-1770〕和 Chardin〔1699-1779〕使用幾乎純松節油來稀釋顏料）；另一方面，用黏稠的油來調製他們的顏料，也就是一種熟油，內含密陀僧（litharge，氧化鉛）和錳的強力催乾劑。

使用輕淡的稀釋劑可能是件好事，使用過量金屬氧化物的催乾油來調製色粉則肯定是件壞事。

## 黏稠油劑的使用和濫用

事實上，有些畫家不滿意用黏稠油劑來調製顏料，仍然使用像稀釋劑一樣的東西。席洛悌老是引用凱呂斯伯爵（le comte de Caylus）在談論華鐸（Watteau, 1684-1721）時告訴我們：

「同時，為了快速作畫，他喜歡用**油肥畫法（à gras）**。」這個方式是最好的、也是最偉大的大師們使用過的方式之一。但這必須做好大量完善的打底工作，而華鐸幾乎從未盡力準備；可是為了實現這一目標，當他重新開始一幅畫時一律用黏稠的油彩擦塗，然後在上面重繪。這一時的優勢給他的畫作帶來了不利的後果，因為他一點也不關心他的顏料，每天幾乎不換調色板，更不用說清潔了，甚至最常用的黏稠油罐中也裝滿了垃圾、灰塵和顏料。無論他怎麼一心只想出類拔萃，顯然地這種已經糟透的油劑本身，總會受到它充滿異物的影響。顯示華鐸非常忽視荷蘭大師的清潔保持。」

除了幾幅作品保存良好，華鐸的作品無疑受到了這種濫用催乾油的影響，但事實上，他使用催乾油如此粗心、輕率，幾乎是無意識的，很難從他的案例得到非常明確的結論。濫用催乾油當然要受到譴責，就如所有濫用情況一樣。然而，謹慎使用催乾油有時是不可或缺的，正如將要討論的，關於自然乾燥太慢的顏料，特別是黑色。

無論如何，這個聲勢已起，並且從 17 世紀開始，特別是從 18 世紀，催乾油的濫用現象很明顯，不只在法國，而且在所有國外畫派中也是如此。

## 實際執行

對於催乾油造成的破壞，人們大都會把增添的這些折磨歸咎於蠟的濫用。關於這個問題，有人舉出約書亞‧雷諾茲（Joshua Reynolds, 1723-1792），但這個例子選得很不好，因為這位大師的技術是如此輕率，以至蠟不應該為他大部分畫作的龜裂剝落負責。即使它們的顏料油膏中沒有一丁點蠟，他大部分的作品從打底草圖開始就注定會迅速變質損壞，正因為處理的方式本身就站不住腳。

提香的教導在生前被人誤解，事實上，在他死後還一直被模仿者錯誤地複製。雷諾茲的案例特別引人注目。布賽寫到關於雷諾茲時，正確地指出他總是把凡尼斯塗在油彩打底的畫布所一直存在的危險：

「英國肖像畫家雷諾茲是鑽研古老技術的專家之一，這個作畫時所忽略的細節，讓這位大畫家的豐富知識前功盡棄。他用凡尼斯在畫布上作畫，色調透明度讓同時代的人驚歎不已。不幸的是，他最美好時期的肖像畫幾乎沒過多久，甚至在藝術家有生之年就龜裂剝落，在無奈之下最終只好用哲學的口吻說：『好畫常開』（最好的畫會裂開）。」

布賽進一步指出，如果雷諾茲使用一樣的凡尼斯來畫，但畫在石膏打底的堅實畫板上，它的顏料本可保存大部分的原始品質。實際上，折磨雷諾茲的可能部分根源於滑溜的基底（在細薄畫布上打底因此導致太柔軟）、凡尼斯的性質，如果追根究

底的話，還根源於蠟的輕率使用（可能添加到稀釋劑中），但磨難主要是來自他選擇的顏料（其中有些非常糟糕）和他的習慣，也就是綜合這些因素的結果。

　　根據看過他作畫過程的同時代人說法，這位自認已經吸收威尼斯方法的英國大師是這樣進行的：

> 「在淡淡的底色上，他會在即將放置頭部的地方，畫出一塊白色的空間。他的調色板上只有一點點白色、色澱和黑色。然後，沒有任何草圖或預先勾勒的線條，他開始在畫布上迅速地塗上色彩，直到畫到看起來很像為止，全部花不到半小時的時間。但是，正如人所預料的，外表整體看起來徹底地冰冷和失色。」

> 　　「在第二階段，我認為他加了一點拿不勒斯黃，但是我不記得他有用過朱紅，無論是那一天還是在第三階段都沒有……」

　　滑溜的油彩基底；在基底上使用品質低劣的顏料（鉛白，本質不錯，但乾得太快，黑色是調色板上最慢乾的顏料之一，因此是打底草圖最不推薦的；色澱不會進一步乾燥且擔心龜裂；拿不勒斯黃只有好好地使用才會牢固，更不用說硃砂和朱紅了，它們隨後會讓這些幾乎都用單色畫法所畫的底層更加飽滿）；全部都按照當時的靈感直接在畫布上調製，並且每個階段之間的乾燥時間很可能都不夠……以上真的足以解釋雷諾茲所抱怨的一切折磨。

　　當然，提香並不贊同如此的作畫方式！提香以奔放的筆觸、用非常現代的顏料大膽且大方地打底草圖，我現在仍這麼說，至少他還很明智地等了幾個月甚至好幾年，才重拾他認為有缺陷的畫作，並且在他非常油性的材料上面塗了保護凡尼斯。所有同時代人都贊同，他的作品保存比較良好是歸功於下面塗層長時間的乾燥。雷諾茲的技術（當然，他的才華仍然沒有爭議）只有在外觀上有一些特點接近提香的技術：內在紀律已不復存在。

## 第三次突破：19 世紀上半葉

　　一般認為傳統的第三次突破比前兩個還更明顯，大約發生在 19 世紀初。

　　德拉克洛瓦（Eugène Delacroix, 1799-1863）深感自己技法知識的不足，唉嘆地指出大衛（ Jacques-Louis David, 1748-1825）是最後一位掌握過去偉大技法祕密的人。

　　法國大革命期間美術學院被關閉，當時整個歐洲都蔓延著同樣的憂慮，這將解釋這第三次也是徹底的突破。最令人驚訝的是，至少對法國來說，就是大衛自己教了很多學生。如果他真的知道更好的技術秘密，為何他不把這些秘密傳授給他的學徒，而只是示範而已？

　　事實上，人們可能會認為下一代主要是靠反應來汲取新知，他們厭惡冷硬僵化、內容題材品質甚差的繪畫，似乎已經帶有偏見地背棄了所有的教導。最聰明的，其中包括也是大衛學徒的安格爾（Jean-Dominique Ingres, 1780-1867）受到古代傳統的啟發，建立了非常紮實而優美的個人技術[28]。最激情和最年輕的，其中包括德拉克洛瓦，憑著直覺作畫，也就是說盡其所能地使用任何顏料，包括以繪畫的世紀瘟疫著稱的瀝青。

　　德拉克洛瓦的日記，對人類有毋庸置疑的價值，但每一頁都顯示出技術知識的缺乏，這只會讓這位偉大畫家的崇拜者深感苦惱。更加認識了自己專業的德拉克洛瓦，起初有了一些實驗化學的概念（非常基本！），德拉克洛瓦無疑會從他的調色板中排除那些容易褪色或有害的顏料，這些顏料的變質確實會使他的作品黯然失色。

　　結果，同時代人指出在他的一些畫作中，美妙的色調比例經常變成骯髒的黃色。惱人的奇怪現象讓人困惑不解：如果我們必須從他的大作中選出看起來

---

28　Ingres 懂得非常明智地預見他的畫作將如何老化。如果他想刻意畫出「冷酷」，就會想到用老油來上色。他說過：「時間，將會負責完成我的作品。」這位大師在技術上的成功，證明了人們可以在某種程度上影響作品的老化，朝著自己的願望方向發展。

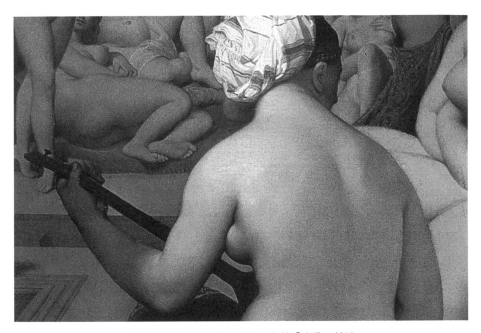

**使用半糊滑溜的油膏，完美保存的「古典」技法**

安格爾（Jean-Dominique Ingres），《土耳其浴》（Le Bain turc），局部，1862 年，
收藏於巴黎羅浮宮。

老化情況最好的作品，我們會毫不猶豫地指出《薩達那帕拉之死》（La Mort de
Sardanapale），它甚至在大師生前就徹底被修護過，太多顏色已經飽受摧殘。經他人
之手重新上色後，這幅畫就不再損壞了。也許是選擇了更好的顏料？但最重要的
是，在使用它們時要更加謹慎，就是需要遵守底層乾燥所需的時間。

　　關於普呂東（Prud'hon, 1758-1823）和最有名的瀝青家們，我們只能說他們必
須真的視而不見，才會堅持使用本質上無法徹底乾燥的瀝青軟膏（pommade）。真的
需要經歷這麼多災難、這麼多作品毀於一旦、這麼多使用者的絕望，才能讓畫家相
信焦油瀝青（goudron）的邪惡嗎？

　　更不幸透頂的！人們後來應該會發現瀝青不僅會讓堆疊在上的顏料龜裂和滴
流，它本身也會失去那美麗的紅棕色調，原本可以施展魅力的，變成了煙燻黑色。
如果我們想要描述瀝青的破壞，那麼幾乎所有 19 世紀上半葉的作品都應該進行檢

**由瀝青引起的裂痕示例（在陰暗區域）**

普呂東（Pierre-Paul Prud'hon），《正義與神聖的復仇追逐罪惡》（La Justice et La Vengeance Divine Poursuivant Le Crime），局部，1815—18年，收藏於巴黎羅浮宮。

驗。何必呢！瀝青的審判已經結束了；讓我們只要同情付出代價的那一代。[29]

　　相比之下，我之前談到雷諾茲說過的，蠟被歸咎其所造成的折磨比瀝青可能造成的更多。當然，蠟與油不能很好地結合，但如果是在研磨時非常小量地加到顏料，而非加到稀釋劑之中，它不可能有害。使用瀝青絕對無法接受，而蠟只有過度被使用才會有危險。

　　不當的重繪（repeints）[30]，或者委婉地說，在不夠乾燥、嚴重刮傷、或覆蓋不良

---

29　據說有些古代大師用過很輕薄的瀝青來進行罩染。Léonrad 的《岩間聖母》（*La vierge aux rochers*）上面有龜裂的裂痕，在此點上看來非常顯著……

30　重繪這個字一般都是修護師專用，表示由他人之手進行的重新整修或修補。畫家使用它則具有更廣泛的意義。

的底層上面的修改痕跡（repentirs），也是當時的油畫禍害之一。我只需舉出那些個人觀察到的情況其中之一就夠了：那就是在羅浮宮展示的傑利柯（Géricault, 1791-1824）畫的優秀《皇家衛隊的騎兵軍官》（Officier de Chasseurs à Cheval de la Garde）。這是典型的修改痕跡：在馬的一隻前肢前方 15 公分處，有沒擦乾淨的第五個馬蹄顯示出畫家的猶豫不決。

　　平心而論，也應該指出最嫻熟的古代大師並未完全免於這類的意外。人們經常舉出委拉斯貴茲（Vélasquez）的某幅騎術肖像畫，作為微不足道的重繪痕跡例證，這匹馬看來似乎也有五隻馬腳，但這位西班牙大師的修改痕跡與傑利柯相比則沒那麼明顯。

　　同樣在 19 世紀，為了備忘，我只舉出過度使用油劑作為展色劑，並同時提及濫用補筆凡尼斯（vernis à retoucher）和保護凡尼斯（vernis définitifs），通常都是在無法接受的狀況下使用，也就是說在畫布完全乾燥之前。加上瀝青造成的裂紋和裂縫，這導致了無數的裂痕。

　　當然，即使是這時期最厲害的行家也會受到周圍環境的影響。儘管它們非常油滑的材質很美（我首先想到的是法蘭德斯畫家的第一種技法），但馬奈（Manet, 1832-1883）的作品本身特徵是油質過多，隨著時間的推移，它們無可避免地會帶走一部分光澤。著名的《吹笛子的少年》（Fifre）今日看起來外觀就很黯淡。與同樣是馬奈所畫，但使用粉彩的《依瑪的肖像畫》（Portrait of Irma Brunner）相比，據說以前是用激烈的色調所畫的《草地上的午餐》（le Déjeuner sur l'herbe）看起來像是被煙燻過。

　　只有一些國外美術館收購的少數大師作品保留它們原本的絢麗色彩，特別是例如馬奈的《工作室的午餐》（Le Déjeuner dans L'atelier，收藏於慕尼黑）和《阿斯楚克的肖像畫》（Portrait de Zacharie Astruc，收藏於布萊梅）。不僅除去和重塗凡尼斯，而且還非常巧妙地修護（有時候太巧妙了！），儘管如此，這些畫布仍然佈滿著深深的紋路，這與細瓷裂紋無關，它們是古舊顏料老化留下的痕跡。

　　並且馬奈的作品被列入這時期最傳統、保存最好的作品之中！

　　總括來說，19 世紀初期的油畫特點是：

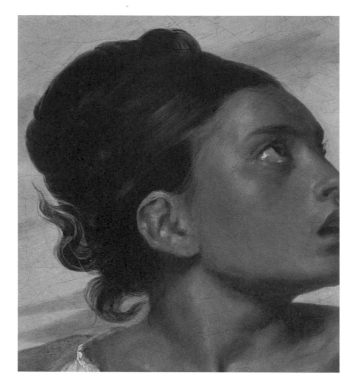

由於過度使用半新鮮（demi-frais）顏料修飾造成的深層裂痕示例

德拉克洛瓦（Eugène Delacroix），《在墓地的年輕女孤兒》（Jeune Orpheline au Cimetière），1824 年，收藏於巴黎羅浮宮。

- **濫用補筆凡尼斯。**
- **濫用保護凡尼斯**（在不夠乾燥的底層上面）。
- **使用過於油膩、經常添加催乾劑的稀釋劑。**
- **使用或多或少值得推薦的新顏料**，其中最有害的是黯淡的瀝青。

最後，也是最重要的，**一種惡劣工藝的實踐**（une pratique du métier exécrable），就是不斷地用半新鮮的顏料進行修飾。

技術上來說，在整個油畫程序史中，沒有更陰沉和更不健康的時期了。

## 印象派的復興：19 世紀下半葉

作為技師，印象派的技師有比他們的前輩好嗎？

　　這絕不是在此對無法避免的革命機會提出質疑。官方沙龍的牆壁上掛滿了昏暗的畫作，由於為牆增亮了，也就是說，印象派革命作為彩色的斑點，為繪畫本身做出了重大貢獻。我再補充一點，通常這種對色彩的痴迷應該同樣會關注作品在新鮮度和原始完整性上的保存問題。

　　然而，我們必須承認創新者所採用的技術通常都如此缺陷、如此錯誤、如此輕率，以至於他們的作品，尤其是宣稱要提供創新顏料的，幾乎已經完全走調了。

　　這項技術包括些什麼？就像在精神上，畫派不只有一派，同樣地，技術也不只有一種。

　　然而，除了稍後會提到的一些例外，我們應該可以說當代繪畫自印象派時期起的繪畫材料，就有非常明顯枯竭化的特徵，這歸咎於四個非常不同的原因：

1. **使用吸收力超高的基底**，有些大師如莫內（Claude Monet, 1840-1926），會親自用獸皮膠和生石膏的混合物來打底他們的畫布；而其他大師則更不惜一切代價尋找消光霧面，使用紙板、木頭甚至畫布的基底材，而不用任何事先打底。（Sisley[1839-1899] 就是其中之一）。
2. **及時使用「當顏料剛從管中擠出來時」**，引用這句話，稍後會談我的想法。
3. **越來越大量使用汽油類揮發性稀釋劑。**
4. **去除保護凡尼斯**（往往就連作業中用的補筆凡尼斯也全部去除。）

　　總而言之，其中兩個因素還算順利地回歸更好的技術方向：使用有吸收力的基底（如果有時候沒超過限度）和「使用稀薄的稀釋劑」。

　　不幸的是，那個時期的顏料，我們現在的也一樣，都已經是用油量很清淡的黏結劑來研磨，大多使用生罌粟油。這些顏料被用在一個注定會更加削弱它們耐久性的基底上——一旦乾燥——當延展顏料的汽油稀釋劑本身更清淡更易揮發時，應該就會表現得更加脆弱。

　　當然，透過這四種根本方法的結合，有效獲得了所要求的消光霧面：**多孔隙性的基底材，清淡少油性的黏結劑**，只用生油混合，用純汽油來稀釋顏料油膏（通常是礦物油）、去除所有凡尼斯，有時候**添加蠟**，但這種消光是一種黯淡的消光；這樣畫出來的畫沒有發黃，但最後老化得很厲害，失去所有的新鮮和光澤。外觀灰暗無

光，它們的顏料油膏變得非常易碎，還畫在不良基底材上（紙板等），有時沒有打底，稍有碰撞就有可能脫落。

有什麼補救措施建議或至少有什麼權宜之計？只有一個在腦海裡浮現：塗凡尼斯……對於修護師來說，這是一個如此誘人的權宜之計，以至於在幾年內，幾乎所有這時期的畫作（在它們的創作者心中想的都是為了保持消光）都將經歷不必要的塗凡尼斯的考驗。

受到如此保護，它們當然更能抵禦時間的損害，但它們將失去其魅力所在的那絲毫光。我有機會在一場官方展覽中看見上過凡尼斯的莫內畫作，畫家的用意一覽無餘。除了這些導致過早老化的原因之外，我們是否應該加粗厚度到荒謬的原因；以致那個時期的畫作，名副其實的灰塵陷阱，剛掛到我們的博物館牆上就開始變髒。

到目前為止，我只指出因塗層、顏料或稀釋劑品質所引起的折磨；印象派畫家使用的某些顏料或多或少令人懷疑，造成與前一時期使用瀝青所引起的一樣無法彌補的災難。而他們用的黏結劑和稀釋劑的樹脂含量愈少，這情況就更加惡化。（眾所周知，樹脂捕獲住每個顏料分子，就像在一個透明細胞中扮演非常有效的絕緣體。）

在所有、甚至最有問題的顏料混合中加入過量白色，而這一步甚至很快地變成習以為常，從化學的角度來看，更加劇了不良反應的風險。

事實上，當時的畫家已能從兩種白色顏料之間做選擇：傳統鉛白（以鉛鹽為原料）非常具覆蓋性和牢固，但在某些條件下會發黑的嚴重缺點，尤其是跟某些顏料混合時，以及鋅白，它做的油膏覆蓋性較差，耐久性不佳，催乾性較低，但使用它混合顏料沒有任何風險。

印象派畫家使用非常清淡的非樹脂黏結劑，大大地提高這兩者各自的缺陷。

與清淡的非樹脂性稀釋劑一起使用時，大量添加鉛白必然會污染大多數新顏料（往往是可疑的）；而確實沒錯，鉻和朱紅在與氧化鉛接觸時變黑了、英國綠完全失去了鮮豔、普魯士藍的缺陷變得更嚴重、亮漆消失了……因為鉛白若使用不當，不僅會使一些顏料變色，還會吞噬其他顏色。

透納（Turner）的畫顯示了我們剛剛所提的令人痛心的情況。這位畫家的色譜遭受如此大的扭曲，以至於他大部分的光彩交響曲在今日看來都徹底走調。同樣的

方式，鋅白則比較易脆，厚層的必然會裂開；添加過於清淡的稀釋劑進一步加劇這種白色顏料的相對易脆性。然而，把這時期大部分作品上佈滿的裂痕歸咎於這個白色顏料是不公平的。非常輕率的技術足以解釋這些裂痕的由來。

塞尚（Cézanne）的顏料油膏，與其說是肥（油膩），不如說是瘦（清淡），至少會徹底乾燥到令人滿意，但我們知道塞尚是一位一絲不苟的人，會不自禁無休止地重新處理他不滿意的作品。他的《靜物湯碗》（Nature morte à la soupière）的裂痕又大又深（或許說裂紋和裂縫比裂痕還貼切！），證明他的方式在技術上是不正確的……他的畫布如此令人痛心，以至我們已是必須要有巨大的信念，才能信任那些跟我們保證它們並不總是會讓人失望的言論。[31]

高更（Gauguin）的作品比塞尚受損較少，他的顏料油膏呈現出較不疲弊的外表，我們看到他的裂痕少了一些。顏料可能已經失去了一些光澤，但大溪地魔術師小心翼翼地將他的夢境轉換到極高的中間色調，而非極低的中間色調，時間只會緩和其色譜的熾熱，而不會讓絕大部分的訊息走樣。

如果大部分的印象派消光油畫都很難經得起時間的考驗，卻有少數作品能跳脫這個規則，也許是由於所用顏料的性質，尤其是白色，也許是出於難以定義的原因，這取決於技術本身，或者更確切地說是取決於每個大師特定的處理方式。

例如，秀拉（Seurat）的畫布就老化得很好，可以說它們根本沒有老化。尤其是《馬戲團》（Le Cirque），就有一個令人困惑的鮮豔外觀。毫無疑問地，他所用的方法奇蹟地促使顏料免受任何污染。此外，秀拉的所有作品都用如此謹慎（如果不是那麼機械）的方式執行，以至於無論使用什麼材料，它們的保存從一開始就幾乎得到確保。

我之前提到過的莫內的大型研究作品，與秀拉的作品同樣是消光，但更加厚塗，也保持得很好。後者就像前者一樣，工藝和材料皆齊頭並進。但這兩個成功案例不該讓我們忘記，在技術欠佳或決心不強的人手中，這個程序會令人大失

---

31　人們經常津津樂道一則有關 Cézanne 著名的安布羅斯・沃拉德（Ambroise Vollard）肖像畫（未完成的）的軼事。Cézanne 在要求模特兒花五個小時擺出 115 回姿勢之後，終於表示「對襯衫胸飾片差不多感到滿意了」。如果這則軼事可以見證這位偉大藝術家的意識，只是更可悲地突顯出他對資源和程序要求的忽視。

所望。

　　要求油幾乎完全無光澤的消光，違背了該程序本身的性質。當然，除了這種消光、或半消光的霧面油畫（在某種程度上，這是我們這個時代的特徵），還一直存在（並且仍然共存）一種亮面卻不是上凡尼斯的油畫，想在表達方式上不然就是在靈感中保持傳統。

　　這種油畫的材料通常既不會比別種的更漂亮，也不會更堅固，它的特點在於油性，部分原因是使用滑漿打底的基底。（這次是出於完全不同的原因）。所用顏料的品質仍然相同，主要用生罌粟油來調製，通常只有透過補筆凡尼斯和保護凡尼斯才能獲得所需的光澤。

　　再一次，例外將會為規律佐證：在 19 世紀中葉，一些畫家確實使用或多或少富含樹脂的凡尼斯來作畫。而且他們幾乎是下意識地、直覺地這樣做了，因為他們幾乎可以說是「血液中都含有凡尼斯」。在這些扮演革命者的傳統畫家中，我們將只記得兩個名字：梵谷（Van Gogh）和海關人員亨利·盧梭（Henri Rousseau）。

　　他們的作品保存得極好，再次歌頌了在顏料油膏使用樹脂的榮耀。我特別指的是保存在荷蘭的某些梵谷作品（例如庫勒慕勒美術館（Kröller-Müller Museum）中他的《向日葵》（Tournesols）華麗的、流線的、漆包的美麗油彩。

　　至於盧梭，他的技術與文藝復興前期畫家的非常接近（風格上不如材料上接近，人們常說他的風格很天真樸素。）單是他的技術就值得深入研究。從大衛（1748-1825）到現在的整個時期，很難找到更堪稱典範的畫家。有一些他的畫作看起來就像是在前一天剛完成的。其餘大多數只有一些微不足道的變化。它們漆面的外觀不會出錯：一百年後將還是像我們今天看到的樣子。

　　他的大幅作品《誘蛇者》（La Charmeuse de Serpents）幾乎沒有任何裂痕——也正好就在女人和蛇黑暗到幾乎是黑色的身體中——不過這些深深的裂痕，我們在畫布的其餘部分，地面、天空和樹葉中都找不到任何痕跡，類似於（被誤認為是）瀝青造成的裂紋；這使人以為這些陰暗色調是，非常不幸地，以瀝青顏料來製作的。但在盧梭作品中，這完全是一個偶然的意外：《戰爭》（La Guerre）並沒有在黑色部分留下一絲裂痕，它們美極了。

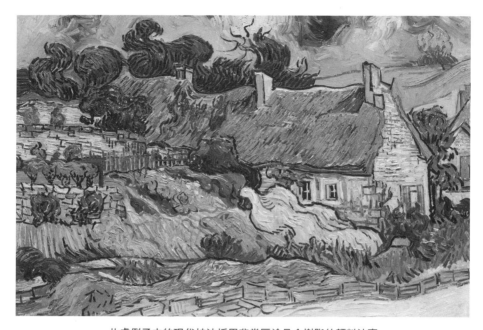

**此處例子中的現代技法採用非常厚塗且含樹脂的顏料油膏**

梵谷（Van Gogh），《奧維爾的茅草屋》（Les Chaumes à Cordeville），1890 年，收藏於巴黎奧塞博物館。

　　有一位畫家體現了介於莫內與秀拉的消光性，以及梵谷和盧梭的非常樹脂性之間的中間技術：雷諾瓦（Renoir），在他身上，我們還可以注意到兩種截然不同的方式，對應於他一生中兩個悲慘對立的時期。

　　第一種是幸福成熟的方式，屬於著名的《煎餅磨坊的舞會》（Moulin de la Galette），就純藝術而言，它大概是畫家最好的作品之一，但實際上遭受（已經！）很多苦難。他的深色色調，尤其是藍色色調，變質情況非常令人堪憂，這再次證明群青色的名聲被評價過高，除非非常謹慎，否則不應使用這種顏料，尤其是純群青。

　　雷諾瓦就像塞尚一樣，但也許程度較輕，以這第一種方式將他的造形研究推展到超越了程序的正常可能性：他在不夠乾燥的底層上不斷地修改和修飾，損害了他作品未來的牢固性。他的第二種方式具有衝擊性且毫不修飾，與他畫的無數女性人物畫密不可分。在晚年時只要畫一次，一下子畫得又快又好，而瀕臨死亡的想法促

使他盡快作畫；他這時期的作品仍然完好無損。[32]

　　兩個實例經驗讓我們再次確認，顏料、基底，甚至他們使用的稀釋劑，都不是當時畫家經歷無數折磨的唯一原因，而是他們的技術，一種經常錯誤到荒謬的技術，也應該受到質疑。

　　對大多數印象派畫家的作品（例如雷諾瓦的）來說，的確是最匆忙完成（幾乎沒有修飾……）的作品最能經得起時間的考驗。我們是否應該由此得出結論，如今，只有以風景畫家所珍視的生動快速的油畫風景速寫（pochades）方式，在單次創作中完成的作品，才有機會能夠耐久？

　　這會是一個非常有趣的矛盾現象，因為密切觀察這些大自然寫生的研究，通常都是在戶外進行的，因此，在條件相當不便的情況下，如果想獲得顏料的牢固性和光彩，應該不能與工作室中長期成熟和謹慎執行的作品競爭。我們已經看到前輩大師們不遺餘力地達到完美。他們有光澤的畫作大部分並沒有在工作室的作品這種疲憊的樣子，而是似乎經過了工作中的多重暈染烘托而變得更加豐富。

　　讓一幅油畫快速完成，不加修飾，保持非常鮮艷的外觀並且良好保存，這是很正常的事情；但是，分成幾個階段完成的創作，幾乎不可避免地會隨著老化和走調而變得黯淡，這應該讓我們深思熟慮。油畫風景速寫的影響所造成的糟糕後果是，畫家在構思和執行大型作品時，也習慣於像在戶外速寫他們的印象一樣地粗心大意。他們的技巧適用於初稿的習作，但顯得無力克服更複雜的困難，來實現需長期努力才能完成的作品。

---

32　André Lhote 也強調可以在 Renoir 作品中觀察到的這種技術上的根本變化（《風景與人物論叢》，巴黎：格拉塞出版，1958 年，第 67 頁）……「Renoir 在他晚年，並且以這種方式作畫的作品，與他一直畫到1890 年左右的作品完全不同。這時他確實注意到，年輕時的作品開始出現裂痕，色調也逐漸褪色。因此留意著他的顏料混合，像 Rubens 一樣將其減少到最低限度，並僅限於只塗上薄薄的一層。經驗使他無需使用大的底圖；畫面幾乎都是在腦海中準備完成的。某些觀眾更喜歡他初期而非後期的畫作，究其原因我會說它們都經過精美的調製。他們在未來的世代眼中，後期的作品會顯得比感覺不一樣的初期作品更為鮮艷」。

# 當代

我自願停止這個針對在 19 世紀末多年期間技術的簡短研究。對它進一步深究對我們沒有多大好處，因為似乎沒有任何新技術是發自這時代人的努力。

人們可能會覺得我很嚴苛；我不認為。油畫程序本身的性質需要一定的紀律，因此意味著需要一種特定的技術。早在 19 世紀之前，這一程序的緩慢扭曲，已經導致畫家逐漸淘汰了前輩大師所懂得的油畫程序中，最有效和最重要的元素之一：樹脂。我是指在研磨時調入顏料的樹脂，而不是後來以額外凡尼斯的形式。印象派畫家應該盡量減少顏料油膏的含油量。

就其本質而言，油畫與莫內都達到一種明顯的枯竭化。畫面的塗層厚度有時會過量，不應該會給我們這種假象：任何想要保存作品的人都不得逾越的安全限度，在此期間已經大大被超過了。黏結劑的缺陷，在量與質方面從未如此顯著。太多的作品，距今不到五十年，都沉痛有力地提醒我們：這不是我們應當在上世紀的大師們的作品中，所尋求真正符合油畫程序對材料要求的一種合理技術。

自印象派革命以來，無數畫派接連不斷。今天我們正目睹一個新的藝術形式誕生，此趨勢強烈地反映出我們這個時代的擔憂、矛盾，更不用說前後不一了。無論這種藝術形式是激怒我們還是讓我們完全滿意，如果它為我們提供了對技術領域真正新的貢獻，我們仍然應該心平氣和地研究它的表現方式。

不幸的是，事實並非如此。最大膽的美學理論、最誘人的意識形態，都不足以憑空創造一種新技術。這些彩色斑點在畫布上有點出乎意料、有點愉快的佈置方式，無論是用一大塊或用小筆觸，都不會改變這些質量或這些筆觸的分子構成。

雖然畫家的顏料是被用來裝飾某個表面，但它們仍然有其固有的物質生命。由於可以分析的化學原因，或根據可以分析的物理定律，有些將無限期地保持其原始的鮮艷，有些則在幾年或幾個月，甚至可能在幾週後會褪色。

這是無法避免的。我們常常忘記了這個基本事實；必須牢牢記住這一點：畫家不僅用一些想法，還用色彩來實現他的作品。熱潮會過去，時尚會改變。失去了驚喜的美妙，擺脫了八卦的誘惑，這個作品在它不再全然像是作者當初所構想的，而

像時間將它塑造過的樣子時，只能以它圖像的吸引力來保持後人的關注。

　　如果作品不幸地未能好好老化，那對它來說就太糟糕了。為什麼我們的作品會比 19 世紀畫家的作品更好地進入老化？自印象派時代以來，我們的技術並沒有改進。除了一些細節之外，我們的專業技術整體上非常接近。我們不僅持續地犯同樣的錯誤，而且在他們的做法中加入了一些創新，這些創新只會讓那些敢於使用它們的人失望：在油膩的油膏中添加河砂（或海砂！），添加灰粉或咖啡渣在顏料中，我一點都沒有誇張。某些樂於嘗試幼稚新奇事物的媒體曾多次歌頌這類的「藝高膽大」，他們忘記或假裝忘記，荒謬地創新總是容易的。

　　直至今日仍有些畫家，無論他們在精神上或造形上他們親近和偏好的，仍然在內心深處秉持對超凡工藝的關注、對美好專業的熱愛、對絕對真理的崇拜。為了他們，而且就只為了他們，我才寫了以下各章。

　　我在本書的前幾頁就已經指出，使用油劑作為顏料黏結劑，僅在這種黏結劑產生了任何其他方式都無法實現的透明和不透明的綜合效果時才屬合理。從畫家情願放棄油劑的所有好處的那一刻起，似乎顯而易見地，他有必要持續使用壁畫、蛋彩畫、不透明水彩或水彩畫，所有這些水性顏料程序的鮮艷度都無法和藉助油劑處理的顏料相提並論。

　　這也就是說，每種技術都有其特殊要求，如今大多已經被人遺忘了。總之，油畫這個術語對我們來說不再是它從前對古人所代表的意義。這是由於其調製顏料的油劑中存在大量樹脂：琥珀、柯巴脂或威尼斯松節油脂，前輩大師們主要是用這些樹脂來維持他們作品的美好保存。

　　他們的油膏與我們使用的無定形油膏沒有什麼共同點。即使我們認為我們無法完完全全遵循文藝復興前期畫家和他們的直接後繼者（直到包括魯本斯在內，在法蘭德斯……）非常嚴格的紀律，但至少我們應該瞭解並牢記它的主要部分。

　　我想這個冗長的前言將足以澄清一些誤解；如此一來，我們將能夠更自由地進入接下來的章節，應該記住，這些章節將專門探討純技術。

# 結論

從油畫技法的發明到今天的演變，我們可以總結如下：

● **第一種法蘭德斯風格，以范艾克的方式（15 世紀）**

繼承了一種自 11 世紀以來就為人所知的過渡技術（在用蛋彩畫的底層上面加上油畫罩染），但它一直到 14 世紀才被人普遍使用，這種文藝復興前期完全用油作畫的法蘭德斯風格，以范艾克的方式，其特點是採用了下列要素：

- **明亮的基底**，使用膠水和石膏，吸收力強。
- **輕淡的打底草圖**，使用膠彩畫（最常見的是蛋彩畫）或用凡尼斯，用單色畫法輕微地著色。
- **完稿**，由多重的透明圖層，並符合最初打底草圖的素描。
- **含有豐富硬樹脂和軟樹脂的油膏**，顏料油膏直接用樹脂熟油調製（內含柯巴樹脂或琥珀和威尼斯松節油香脂），這使油畫的表面具有光澤和漆包硬度。
- **稀釋劑也含有豐富的樹脂**：可能是一種用松節油或薰衣草油調成的稀釋劑，添加威尼斯松節油並進一步用含有大量琥珀或柯巴樹脂類的硬樹脂使其更加濃厚。

● **第二種法蘭德斯風格，以魯本斯的方式（17 世紀）**

外觀特點是在亮光處使用白色，並將陰暗色調處的顏料塗層變薄。**基底、顏料油膏和稀釋劑**仍非常**傳統**。

● **第一種義大利風格，以達文西的方式（15 世紀下半葉）**

減少樹脂的成分：滑溜且不透明的顏料油膏。

● **第二種義大利風格，以提香的方式（16 世紀上半葉）**

幾乎完全放棄樹脂，除了罩染。深色基底，厚厚的顏料油膏，過度地重繪。

● **快速的方式，以華鐸的方式（18 世紀）**

從 18 世紀開始（甚至從 17 世紀開始），**催乾劑的濫用**；在非常滑溜的油性基

底上越來越快速的方式。由於顏料油膏腐臭導致畫面**暗淡無光**。

### ● 19 世紀大突破

從大衛（1748-1825）開始有非常明顯的突破。畫面越來越油性，也越來越暗。過度使用凡尼斯補筆修飾，**使用不必要的或坦白說有害的顏色，包括瀝青。**

### ● 印象派革命（19 世紀下半葉）

**回到吸收力好的基底。**

**－稀釋劑**，通常使用礦物油為原料。

**－顏料油膏**，成分清淡少油，但經常塗得非常厚。

**－有缺陷的技術**，借鑑於油畫風景速寫並且進行不斷補筆修飾

### ● 當代

不良基底材，有時沒有打底：紙板等。

**－使用太過稀薄少油的黏結劑**（生的罌粟籽油）來調製顏料。

**－完全用顏料油膏畫打底草圖**，因油畫風景速寫的有害習慣影響下，**在打底草圖尚未乾燥時就再次繼續作畫。**

**－重繪和修改**——在半新鮮的狀況下進行。

**－使用有害色料或隨意混合。**

**－過度使用補筆凡尼斯和過早塗上保護凡尼斯**，在為了讓畫面保持「光澤」時。

**－過度使用礦物油**，當為了要讓畫面保持消光時。

更不用說找尋一些跟油本身的性質不相容的材料了。

### ● 初期油畫畫家的技術與我們的技術比較

**－文藝復興前期畫家的技術**：以熟油和樹脂為主。透明油膏。白色通常是透過背景的明度來取得。

**－現代技術**：以生油為主，不含樹脂。結果：不透明、無定形的油膏，其中明亮色調的油膏含有過多的白色。

永遠必須強調文藝復興前期畫家與我們技術之間的原則上的對立。這種對立完全符合水彩畫和不透明水彩畫之間存在的對立：一個透明，另一個不透明。他們的畫板和我們的畫布之間的亮度差異，大部分是由於顏料含有較少的白色，所以比較

不會變黃。因此，文藝復興前期藝術家除了黏結劑和凡尼斯的秘密之外，更重要的是他們有非常聰明的技術和執行時的高度謹慎，讓作品得到了絕佳的保護。

# 基底材、打底層和塗料層

# 概論

　　我避免主張特定品牌的顏料而犧牲其它選擇。只要能做到這一點，就能從原料本身建立自己的配方。然而，凡尼斯的處理帶來了另一個問題：溶解熔點高於300°的樹脂，需要大多數藝術家未具備的設備和經驗。

　　在此仿效所有寫過有關他們專業技術的畫家，莫羅－沃西、埃迪安・迪內、維貝爾、艾文・提勒（Yvan Thièle）、布賽等等。也會提到我用來開發、在配方中作為例子的凡尼斯品牌，因為以相同名稱銷售的兩種類似的凡尼斯，有時會因品牌不同，在濃稠度方面差異甚大。

　　但當然還是有些比較不為人知或比較不那麼悠久的其他品牌，可以提供比我談及的產品同等、甚至更好的品質。我想把這點說得非常清楚，以消除誤解。

## 配方的評比

　　為了便於比較本書談到配方的各種元素、黏結劑、稀釋劑等……各自的比例，我已將所有提到的配方簡化為公克。有時候我推薦的某些古老配方的作者都以容積（cm³）來標註成分，後來我皆將它們轉換成公克。（況且「容積 cm³」一詞本身就很清楚；某些工作室配方中所用的「部分」一詞，並非同樣用來表示一部分重量或容積，所以我絕對不會在沒有清楚說明含義的情況下，使用這個模棱兩可的術語。）

　　**這本書就是當成工具書來編寫。**因此，每一章不應僅被視為整體的一個片段，而是要視為一個獨立的篇章，其中盡可能包含所有處理主題的資訊，這應能讓每個章節不需經常前後參照即可應用，也因此會有一些刻意的內容重複。

## 複雜的古老配方

　　一些古老配方在我們看來可能很怪異，不要覺得好笑，儘管它們很像白魔法，

但幾乎總是以正確的觀察為基礎。很遺憾地，這些古老配方常常都不適用，因為：

1. 各種成分的比例通常都過於模糊。

2. 古人使用的原料在大多數情況下跟現在同名的產品不符。阿拉伯樹膠（gomme arabique，產地目前已不再是阿拉伯！）就是經典的例子。

此外，這些名稱在過去已因地區而異，就像在標示這些重量或容量的測量值時的例外情況一樣。但是，古老的配方也並非全是單純的幻想。

當希拉克略（大衛・埃默里克〔David Emeric〕認為他與迪奧菲勒同一時代，但大部分作者則追溯到 10 世紀）提到一個配方時，裡面混合了「一隻小山羊的尿液或血液，和之前用蕁麻擦過乳房後擠出的山羊奶」，需要記住的是，由這些不同成分組成的繪畫將是完全有效的，因為它包含：酪蛋白（牛奶）、氨（尿）和血清（血）確切地調入石灰漿，以讓它具有足夠的牢固性，從前通常被建築彩繪畫家使用。（同樣地，維貝爾提到了一種用石灰搗碎蜜蜂做為原料的配方，本篤會修士使用該配方並且一定效果極佳，因為它含有一種柔軟且防腐的膠合劑成分，基本上是明膠、纖維素、蠟和蜂蜜。）

## 使用合成材料重組天然原料

藉由合成材料來化學重組古代的配方，我們會得到同樣的結果嗎？不見得總是如此！例如，在雞蛋的白蛋白和純化學性的市售白蛋白之間，差異是非常明顯的。維貝爾想用化學方法重組蛋彩畫，幾年後不得不承認自己誤入歧途。

### 不完整的現代配方

如果古老配方基於我在本章開頭指出的困難，並不總是可行的，現代配方是否更是如此？

有些似乎以惡作劇的方式代代相傳，就像這個配方（大多數保護噴膠製造商都竭力推薦）建議噴塗……在畫紙背面來定著素描。還有些配方說真的很危險，如果其作者讓人質疑不懷好意，就應該追究責任。我可以從中舉出業餘煉金術士所能發

明用活火燒烤的最好配方，譬如主張在明火上加熱松節油的一些可怕操作。

　　無論我們評斷這些配方是好是壞，在本書中找到的配方，起碼具有可行性和歷經作者試驗過的優點。

## 專業術語

　　有些專業術語讓我覺得難解可憎，以至於毫不猶豫地排斥它們。況且，它們是**專業術語**的最佳表達方式嗎？

　　它們出現在大多數商業手冊和一些技術手冊之中，**但從未出自畫家筆下**。不僅畫家沒有使用它們，而且（這點更嚴重）他們往往不知道它們的含義。我想必須考慮到這些：因此，對「展色劑」、「賦形劑」（excipient）、「底物」（subjectile）等詞語，我比較喜歡更容易被專業人士接受，讓外行人更容易理解的**稀釋劑、黏結劑**（或**黏合劑**）、**基底材**這些詞語。我不使用「調和油」（médium）一詞來表示**稀釋劑**，除非是得使用它的時候（例如，在為了指明是馬羅格調和油時）。

　　術語**基底材**（support）、**基底**（fond）、**膠層**（encollage）、**塗層**（enduit）需要進一步說明嗎？以下是我使用這些術語所指的意思：

　　**基底材**是堅硬或柔軟材料（畫布或畫板），上面隨後將疊加膠層然後塗層。

　　**基底**一詞通常與**基底材**一詞具有相同的含義。但我賦予它一個更準確的意義。基底必須被視為基底材的正面，亦即隨後用來塗上**膠層、塗層**和**作畫**的平面。

　　例如，在一塊畫布上面覆蓋鋸末的情況，畫布將一直是基底材，但是完全改變了基底材材質的鋸末，將會成為真正的基底。

## 裱貼

　　**裱貼**（marouflage）一詞是膠合（collage）的同義詞。例如，我們通常將畫布裱貼在堅硬畫板上。

## 罩染

罩染（glacis）一詞就是指把一種透明的色彩塗在另一種色彩上來潤色。相較之下，從現在的日常語言中借用而來的其他術語，呈現出容許多重解釋的缺點。例如，**色彩**（couleur）一詞，對於技術人員來說，沒有區別地指加入色彩顏料成分的色粉、同樣指這個色彩顏料，和在該術語的抽象意義上，它的色調。

當然，在不排斥此種詞語的情況下，我不得不每次在害怕混淆時都避免使用它們，並且依照其意用顏料（pigment，染料）、油膏、色調等來代替色彩一詞。

## 隔水加熱

所有人都知道何謂隔水加熱（bain-marie）。以這種方式加熱或烹飪，是先把要加熱的液體或固體放進第一個容器，再按次序把它浸入裝滿水的一個更大的容器裡面；然後一起都放在火上。

調製含有揮發性、易燃性油劑的配方時，不用說也知道，隔水加熱的水加熱到沸騰後，一定要從火源上移開，再放入含有油劑的容器。也就是說，在這種情況下，油劑將會在沒有火的房間裡，用隔水加熱的熱水來加熱（必要時更換熱水）。

根據傳統煉金術的記載，這種透過沸水的隔水加熱程序稱為「bain-marie」，是源自 4 世紀生活在埃及亞歷山大港的猶太人瑪麗（Mariela Juive）⋯⋯我會在這裡提到隔水加熱，是因為我們常常使用此法來調製膠合劑。

## 膠彩畫

水溶性顏料，其黏結劑可以是植物膠（阿拉伯樹膠等），也可以是動物膠（獸皮膠等）。水彩畫是一種典型的膠彩畫。

## 蛋彩畫

雖然此詞可能有更廣泛的含義，但我們通常的意思是油和膠合劑的**乳化液顏料**。文藝復興前期畫家的蛋彩畫（蛋和亞麻仁油）是一種出色的**蛋彩畫**。

# 基底材

## 硬質基底材優於軟質基底材

　　這個經常被遺忘的道理，我們再怎麼深信也不為過：基底材代表**圖畫的骨骼**，就像油畫和保護凡尼斯代表它的肌肉和皮膚一樣。

　　此外，這種肌肉和皮膚的柔軟度都是相對的：它會經過幾年的老化後消失：只有瀝青永遠不會變硬……大家都知道它的破壞性後果！而文藝復興前期畫家的釉面顏料則是易脆；儘管有這種相對缺陷，它仍保存的非常出色。

　　因此，太過柔軟的基底材（太薄且太細的畫布，或未裱過的畫紙）將被放棄使用，因為它只要輕輕的一撞，稍稍太強烈的張力，就必然會導致打底和將疊加在其上並且遲早會變硬的顏料塗層的裂痕。

　　中世紀時期的大多數作品令人讚嘆的保存，全部都畫在畫板上，應足以說服我們硬質基底材的優越性。自從有了畫家而且他們作畫，所有的基底材都被使用過：從裸石、石板岩、大理石等等到帆布，直到包括金箔在內的金屬。直到 15 世紀幾乎完全使用的木材畫板，在發明繃布畫框之後很長時間內卻仍在使用。我們看到魯本斯仍然同時使用硬質基底材和軟質基底材。

## 木材畫框

　　古人非常小心地選擇木材作為畫板。白楊樹、菩提樹、柳樹甚至一些樹脂軟木：在法國南部（Le Midi）偏好採用雪松和松樹（並沒有為此使用提供所有保

證！）。橡木和胡桃木，以及一般的硬木，則主要用於北方。

　　如今，膠合木板和桃花心木、以及必要時奧古曼木（okoumé，又名非洲紅檀木）的塑合板，成為極好的基底材。要注意的是，軟木在濕氣的作用下比硬木變形小。應該排除樹脂軟木。

　　6 毫米厚的畫板最大用到人物型 8 號（8 figures 簡稱 8F）為止，10 毫米厚的畫板最大用到人物型 10 號或 12 號（10F 或 12F）為止。超過者就必要使用 15 或 20 毫米厚的畫板。

## 加固襯底

　　在大尺寸的畫板背面（從 1 平方公尺起）加上襯底來加固是絕對有必要的。這種加固襯底必須用交叉的板條製成，稱為固定板條和支撐板條。用強力的膠合劑將固定板條黏貼在畫板上，固定板條上的凹槽留有一定的間隙可以插入支撐板條。

## 背面和邊緣的保護

　　畫板的背面（及其邊緣）將用一層良好的酪蛋白塗層保護以免受害蟲攻擊，並覆蓋兩層油畫顏料。（木材畫板一定要裱上畫布。有關裱畫，請參閱第 9 章。）

　　按原樣使用的木材，由於其纖維的不規則孔隙率，不能成為理想的基底材。由於對濕度變化非常敏感，它會讓這幅畫過度「變形」。古人總是把它裱上畫布。他們通常為此選擇盡可能細薄的帆布，然後在上覆蓋膠合劑和石膏塗層。（所有關於裱畫，請參閱第 9 章。）

## 半硬質基底材

　　**裱紙畫布**仍然是魯本斯最喜歡的基底材之一（請參閱第 4 章）。他在這個基底材上繪製的草圖呈現非常特別的、具有大理石般細緻的光滑外觀。這種基底材的缺點是相當容易破裂。一張裱紙的畫布無法再承受被轉移到另一個畫框上。很難再將

它繃緊得恰當，尤其是角落的地方。[33]

　　**堅韌畫布上裱貼細緻畫布**大概就是理想的折衷基底材：幾乎就如僅在畫框緊繃畫布一樣柔軟，和畫布裱紙一樣堅韌，甚至更強，能使用非常輕薄的塗料，只要塗上單一的塗層。在結實的畫布上面有裱貼細緻的畫布已提供後者足夠的硬度。（我多年來都使用這種基底材，一直非常滿意。同樣地，關於裱畫請參閱第 9 章。）

## 軟質基底材畫框上的畫布

　　如果選擇在未裱貼的畫布上作畫，至少必須使用非常漂亮的亞麻或大麻畫布（粗麻布只能作為更細緻畫布的基底材）。事實上，我們要記住，基底的品質總是會影響繪畫的最終外觀。直接在粗麻布執行的裝飾（即使有覆蓋良好的塗層）通常還是讓人看了難過。

　　至於棉布必須保留作為裱貼的最後畫布。細緻的棉畫布可以輕鬆地裱貼在更堅韌的大麻、亞麻或粗麻布上（特別是裱貼在木材畫板上）。在這種情況下，它是一種極好的基底材。然而單獨使用可能會產生災難性的後果，因為它對濕度變化極為敏感：在乾燥的天氣裡，它往往會破裂；在潮濕的天氣裡，它就會鬆弛得一塌糊塗。

　　畫布的紋理並非無關緊要。應當記住：在堅韌的畫布上的塗層（尤其是膠合劑塗層），比太細薄的畫布上的更不容易破裂。因此選擇具有足夠明顯緯線的堅固畫布是有利的，除了打算裱貼在另一個基底材上的畫布之外，它相反地必須非常輕薄。在紋理清晰的畫布上，塗層的裂縫（如果有的話）將非常有限。它們會碰到緯紗並停在那裡。相反地，在太細薄的畫布上，同樣的裂縫則會連貫地「脫線」。

　　最後，堅韌的畫布顧名思義比細薄的帆布更堅實，畫在前者這類畫布上的圖畫

---

33　André Lhote 在著作《風景與人物論叢》一書中寫到這個主題：「我談到了紙上繪畫。我們沒有料到歷代以來有多少作品，甚至是大幅作品，都是以這種方式繪製的⋯⋯」「在 1933 年 9 月的《美術公報》（Gazette des Beaux-Arts）上，畫家與修護師貝格先生解釋收藏在羅浮宮的魯本斯作品《聖母與智天使》（La Vierge aux Chérubins）的奇妙狀態，認為就是由於畫在紙上（圖畫角落的裱紙痕跡明顯可見）。范戴克的《查理一世》（Le CharlesI$^{er}$）是畫在 6 幅（lé）寬、重疊在一起的裱紙上⋯⋯等等。」

其背面將得到更好的保護，並且比較不會「變形」。

## 應該如何捲起已塗畫的畫布？

為了搬運將畫布捲起、展開的習慣由來已久，魯本斯的書信可以為證；它仍然令人討厭。

將有點老舊的畫布確切拉緊時，我不認為最熟練的工作人員會輕率地從它的畫框上卸下：這樣的操作總是會對畫造成傷害。已塗畫的畫布並不是地毯。萬一有人不得已一定要捲起畫布，至少應該記住，作畫的部分應始終朝外；這樣，當畫布再次展開時，可能出現的細小裂縫就會閉合（在外觀上！）。

## 各種基底材

在光的作用影響下，所有木料衍生的替代基底材：硬紙板、硬質纖維板等，都會隨著時間久了而變暗。因此有必要用塗層覆蓋，否則畫本身看起來會變暗。

### 紙板

就我個人而言，對紙板是毫無信心的，它大多是用劣質木漿製成。

### 硬質纖維板

硬質纖維板含有更多木質，比較不易碎裂，應該優於紙板。

有兩種類型的硬質纖維板可以使用：**半硬性的硬質纖維板**（l'isorel demi-dur，4 到 6 毫米厚），最大尺寸可用到人物型 8 號（內含，如果我們想防止這種非常薄的畫板扭曲，背面必須接受與正面塗刷塗層數目相等的打底塗層）；**軟性的硬質纖維板**（l'isorel mou，20 毫米厚）則必須用來裱貼。用紙或細薄畫布覆蓋後，它成為極好的基底材。如果只是用一個塗層覆蓋，就無法提供足夠的耐久性。（進一步資料，請參閱第 10 章〈膠的製作〉、第 11 章〈塗料層〉、第 12 章〈底色〉、第 13 章〈膠層〉。）

## 塑合木板

　　從基底材的角度來看，「克波板」（copopan），「依索板」（isopan）類型的塑合木板，可能是我們這個時代的大發明。由於比膠合板（contreplaqué）的纖維少得很多，因此對濕度變化不太敏感。裱貼，或甚至只要正反面都有塗層，就具有傳統木材畫板的所有優點，而沒有缺點。從各方面來說，它應該優於硬質纖維板，硬質纖維板本身應該優於硬紙板。

# 第 8 章

## 裱布框

## 工具

1. 一把**裝潢師用的鉗子**（pinces de tapissier），稱為畫布鉗（pinces à tendre），其鉗口的最大寬度為 8 至 12 公分。

2. 一把**裝潢師用的錘子**（marteau de tapissier），寧可選輕的不要重的。

3. **鉗子**。

4. 一把短柄**螺絲起子**，可能用來拔起釘得不好的螺絲釘。

5. 平頭釘，俗稱**大頭釘**（semences），最好是銅製的。

### 塗上凡尼斯的鋼製大頭釘

　　如果你使用的是鋼製大頭釘，就應當把它們塗上凡尼斯：在圓鐵盒中，倒入幾滴非常快乾的亞麻仁油，用等量的松節油稀釋。然後把你的大頭釘放在盒裡用力搖晃。片刻之後，您的釘子將佈滿了油，你剩下要做的就是將它們鋪在抹布上並等待它們完全乾燥後再使用（24 小時就足夠了）。

　　在緊急情況下，您可以在事後再給你的釘子塗上凡尼斯。一旦擺好定位，在每個釘頭滴 1 滴混合蟲膠的凡尼斯讓它流下，例如，「蟲膠 10 公克＋變性酒精 100 公克」。瞬間就會乾燥。這樣加工過的大頭釘在畫布上膠時不會再生鏽。

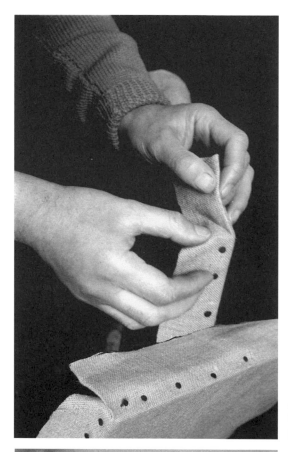

用右手拇指將角落處畫布邊緣以**折邊**（rentré）塞入的方式折疊在一起，如圖。

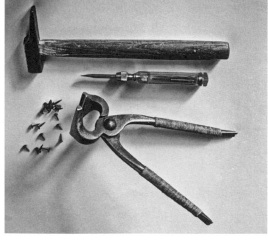

輕型錘子，螺絲起子，大頭釘（平頭釘），寬口畫布鉗。

固定於畫框時，畫布必須朝向畫框有斜邊的那
面。

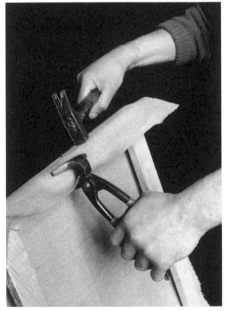

手握住畫布鉗的位置。

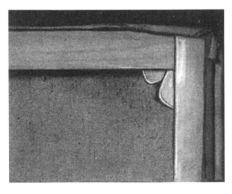

裝有**卡緊栓片**（clef）的畫框。這些栓片（或硬幣）
可以調整畫布的張力。

## 繃畫布的操作

A. 剪裁畫布，在畫框周圍預留 6 到 7 公分的餘度。

B. 將畫布放在畫框有有輕微斜度的一面。

## 繃畫布的方法

C. 要繃畫布時，先用第一顆大頭釘固定畫布，比如說將它釘在靠近右豎框的角落上，然後用靠近左邊角落的第二點繃緊（徒手用力拉緊畫布）並在豎框中間大約每 5 公分釘一顆大頭釘完成固定。

然後換到對面，以同樣的方式進行，但這次要使用畫布鉗以獲得足夠的張力。最後是兩個橫向的豎框，總是從角落開始，朝向豎框的中間。這種處理方式可以把畫布繃得中規中矩而不會變形。它特別適用於空白（沒有任何預先塗層）因此，非常柔軟的畫布。

### 另一種繃畫布的方法（從豎框中心開始）

為了繃「已打底」的畫布（已有塗層）或「已作畫」的畫布（例如想要轉移到另一個畫框），畫布商通常用不同的方式：從豎框的中心開始，往兩邊角落完成。先前打底過（或畫過的）畫布比空白畫布較不「合適」，這種規則在此非常合理。

### 折角

不管怎樣做，繃畫布在四個角落釘上大頭釘後完成。在釘最後這些大頭釘之前，必須用手指捏住畫框的四個角落仍未收束好的畫布並折疊起來，使多餘的部分形成整齊一致的折邊。

如果折邊折得正確，則畫布的折疊線將與豎框之間的接縫位置一致。距離畫框架各個角落一到兩公分用大頭釘將折疊的畫布固定。這種折疊畫布的模式是唯一正

確的方法，它用折邊來隱藏多餘的畫布。

## 大頭釘還是釘針？

　　當今，許多畫家（甚至還有很多美術用品店）僅僅用釘針將畫布釘在畫框上。我並不認為用釘槍釘畫布能大大節省時間，且結果不管怎麼說都有失優雅。

# 裱貼

所謂「裱貼」（marouflage，來自一種古老粗膠的名稱）就是將一個基底材（大多是細薄與柔軟）黏貼在另一個基底材（通常是堅硬的）上面的操作。

裱貼作業幾乎一直都是用水性膠合劑（以明膠或酪蛋白調製）來執行。不建議以前非常普遍使用的黑麥膠，因為它對濕度過於敏感。然而，也有些裱貼是使用油性的（鉛白油膏）。尤其是在將先前繪製的畫布裱貼到牆上時。

## 硬質畫板上的膠合裱貼

任何硬質畫板（木頭、紙板等）正反兩面都必須執行裱貼（或在背面牢固地加上襯板），如果不採取這種預防措施，在乾燥過程中它會在膠水的收縮作用下彎曲，以致它裱貼面多多少少呈現出內凹的形狀。

## 木質畫板上的明膠裱貼

### 木材上膠

畫板必須先用明膠（獸皮膠 10 公克、水 100 公克，參閱第 10 章〈膠的製作〉）塗上第一層膠層。這膠層乾燥後，你就可以開始實際的裱貼。

### 裱貼

1. 在畫板上塗上第二層同樣的膠層，膠仍是熱的。

2. 將要裱貼的畫布（最好是細薄的）浸泡在相同成分的塗膠中，仍是趁熱執行。

3. 稍微擰乾畫布，敷貼在木板上，用手掌向外推出氣泡，或使用強韌型洗衣刷更好。必須使其完美緊貼。

4. 不必等膠完全乾燥，用美工刀切除超出畫板大小的畫布，使其與邊緣齊平，然後用木刮刀將它在畫板稜邊緊緊壓好；以便讓它完美緊貼。（如果您喜歡畫布包覆著畫板，只需剪更大張一些，折到畫布後面即可。）

## 大尺寸畫板的裱貼

若畫板太寬而無法被單幅的畫布覆蓋時，請依此操作：

將兩塊布並列在一起，讓布邊略微重疊（一到兩公分），不必等塗膠冷卻，拿一支直尺和刀片，把兩條布邊重疊處割開，然後移除切割後的布條。掀起畫布的邊緣並以相同的方式移除在下面的布條。再將兩塊畫布重新用力按壓貼緊畫板，必須讓接合處看不見。

## 在木材畫板上裱紙

不使用太軟和太厚的紙張。將紙張切割成畫板的尺寸（減去幾毫米）。

### 紙張的選擇

選擇非常堅韌和多筋的優質紙張。

1. 將紙張塗上一層熱膠（獸皮膠 10 公克、水 100 公克），然後平鋪在地板或桌子上，讓它伸展。

2. 立即在畫板上快速塗上同樣的膠合劑。

3. 小心地把你的紙張敷貼在畫板上，膠面對膠面。使用硬毛刷推出氣泡，就像在木材畫板上裱貼細薄畫布一樣，然後用木刮刀將畫板邊緣的紙張壓平，以增加緊貼度。最後！在紙張另外一面塗上一層薄膠。

右下角：寬而扁的刷子，稱為
「漆刷」(queue de morue)。

裱貼㈠：(細薄畫布黏貼在堅
硬基底上)用硬毛刷推出空氣。

裱貼㈡：當基底材的尺寸
較大需要用多張畫布拼接
時必須並列放置，以便能
稍微重疊。然後用刀片沿
其重疊邊緣切割，移除割
下的多餘布條。

輕輕掀起上方的布，同樣
地拆下此布條。剩下的就
是把兩塊畫布重新接合在
一起。必須讓接合處看不
見。

## 細薄畫布裱貼在堅韌畫布上與紙張裱貼在畫布上

按照上述在硬質畫板上裱貼畫布或紙張的方法進行，當然畫布要預先上膠一層塗層打底以確保足夠的硬度（請參閱第 11 章〈塗料層〉）

## 使用酪蛋白膠裱貼

酪蛋白膠比明膠具有允許較慢操作的優點（請參閱第 10 章〈膠的製作〉有關「調製酪蛋白膠」的完整資料）除此之外，進行裱貼的方式是相同的。（提示一下酪蛋白膠的比例：酪蛋白 10 公克、水 100 公克、氨水 [ 揮發性鹼 ]2 公克。）可以將明膠打底疊加在酪蛋白的膠層上，毫無不便之處。

## 關於酪蛋白膠裱貼的重要提示

我特別強調用酪蛋白膠來裱貼素描或已經畫過的油畫。

由於酪蛋白是用冷塗，因此需要更長的時間「服用」，這種類型的膠合劑比塗明膠較不會讓裱貼的紙張或畫布「變形」。意外風險相應地降低：顏料褪色（如果是水彩或不透明水彩），顏料剝離（如果是油畫）。特別是素描，應當指出用酪蛋白膠裱貼的紙張不再有「蟲蛀」，酪蛋白（幾乎變得歷久不溶）非常有效地保護它的背面免受潮濕的侵襲。

在第 10 章〈膠的製作〉可以找到關於 Case Arti 膠的說明，這是我個人唯一長期試用的酪蛋白膠商品。我必須指出，這牌膠合劑讓我一直都很滿意。Case Arti 膠的黏度極強但是有點脆，特別適用在所有硬質畫板的裱貼上。

## 使用鉛白裱貼

A. 木板（或粉刷石膏的牆壁）將塗上第一層含有鉛白成分的市售油畫顏料，其

中要添加 20%（按重量計）的松節油。

如果基底是吸水性很強的石膏，在塗這第一層顏料之前可以先塗一層不含汽油的純油性保護塗層：快乾的純亞麻仁油。

B. 裱貼將使用市售鉛白油膏，添加 3%（按重量計）的含鉛和錳的快乾液和
10% 的凡尼斯使其更快乾燥。（Lefranc 的「colle d'or」或「Eburit」型號）。

對於這種類型的裱貼，大多數建築彩繪畫家不會預先將畫布上膠。這種技術具有雙重的優點：(1) 當然，處理空白畫布比預先上膠的僵硬畫布要容易得多；(2) 如果是牆板，避免在基底材和畫布之間封入一層容易腐敗的膠合劑，以後可能會發霉。因此有個例外，直接在這空白畫布上塗上鉛白。雖然油向來以燒毀帆布著稱，人們普遍認為如此處理並沒有嚴重的缺點，畫布一旦裱貼就不再變形。此外，在第 13 章〈膠層〉可以找到前文提及上膠時的正確塗刷方式。

# 第 10 章

# 膠的製作

## 概論

我們可以在繪畫手冊中到無數的膠合劑配方。大多數都很好,一言以蔽之,膠合劑可以歸結為兩種非常簡單的類型並且其性質自古以來就眾所周知:**植物膠和動物膠**。但仍須確保它們沒有因添加外物而變質,通常是消毒劑或所謂此類的產品。

切尼尼經常靈感大發,會不會甚至建議在黑麥膠中加鹽「使它不發臭!」……讓我們把黑麥膠(加鹽或不加鹽)以及其他對濕度極為敏感的漿糊留給裝潢師,我們只考慮動物膠。

此類的兩種膠水特別值得我們關注:**明膠膠合劑**和**酪蛋白膠合劑**,這次我們只能認可切尼尼在《藝術之書:繪畫技法理論》(*Livre de l'art*)中列出的兩種膠水配方。兩者都出色地經得起時間的考驗。

## 摘自切尼尼《藝術之書:繪畫技法理論》裡的配方

### 用來上膠畫板的羊皮紙膠(明膠)

「有一種用羊皮邊角料製成的膠,在燒煮前一天先將膠洗乾淨並泡水浸軟。扔進清水煮開,煮到三份只剩下一份。當你沒有強力膠合劑時,我要你只用這種在畫板上給石膏塗層打底,世界上沒有比這更好的了。」(請注意,要煮沸的是隔水加熱中的水,而不是膠合劑。)

## 乳酪膠（酪蛋白）

「有一種木匠師傅使用的膠，是把奶酪放在水中軟化所製成。混入少許生石灰，用雙手拿研磨杵加以研磨，如果你把此膠塗在兩塊木板上，就能把它們接合並且完全黏住。」

的確，這種加入石灰的酪蛋白膠時間一久，會具有石頭般的硬度，這使得它對濕度幾乎不敏感，因此可保護它免受蛀蟲的攻擊。建築師每天都能指出這一點：在蛀蟲最多的老舊木工結構中，用酪蛋白膠接合的部分仍然完好無損。

儘管在防潮方面，酪蛋白膠比明膠具有一定的優越性，不過必須承認，在絕大多數情況下，明膠仍然保存得非常良好。（幾乎所有文藝復興前期畫家的畫作都是畫在塗明膠的基底上，見證了正常氣候條件下使用時，這種膠水的堅牢度。）

在正常氣候前提下，酪蛋白膠和明膠這兩種都可視為是最棒的選擇。根據想要獲得的材料效果同時使用，它們會以非常不同的方式影響疊加在上面的顏料塗層。

## 明膠

市售的明膠有兩種形式，粉末或片狀。片狀明膠由於含有較少的雜質應屬首選。明膠的種類很多：食用明膠、骨膠、獸皮膠、魚膠等等。兔皮膠（以前稱為Totin 膠）與古代羊皮紙膠非常相似，但已無法找到。

### 膠合劑配方 N° 1：中濃度明膠膠水（明膠 10 公克、水 100 公克）

將 10 公克明膠（獸皮膠）放入 100 公克的水（冷）中浸泡 12 小時（例如，從前一天晚上到隔天）。將這樣軟化的明膠整個放在火上隔水加熱直到溶解（隔水加熱的水可以煮沸）。膠水絕對不能在明火上加熱，也不能沸騰：將會無法使用。這種膠必須盡可能趁熱使用，在冷卻時會凝固。

#### 獸皮膠的遮蓋力

1 公斤左右的膠水（水 1000 公克、獸皮膠 100 公克）在刷第一層時可遮蓋 1.5

平方公尺至 2 平方公尺，第一層之後可遮蓋 3 至 4 平方公尺。

### 增加膠合劑柔韌性的黏液：甘油

經常有人建議在膠合劑中加入 10% 甚至 20% 的甘油，以增加其柔韌性。明膠膠合劑在添加甘油後，對濕度變得更加敏感，應當避免。（請參閱第 11 章中關於塗料層的各種組成成分的說明）不過，可以在獸皮膠中添加 1/10 較柔韌的魚膠。

### 消毒劑

消毒劑只作用於液態膠合劑，不影響作品未來的保存。在「酪蛋白膠」（膠合劑配方 Nº 2）標題下，我會提到兩種可以使用的消毒劑。還要注意的是，明膠膠合劑比酪蛋白膠合劑更好保存（在即用型膠合劑的狀態下）。

## 明膠在液態和不溶解狀態下的保存

明膠對濕度的敏感性和膠水一旦停止加熱即迅速凝固是該產品的兩大缺點。

### 不溶解

將酒精、明礬、醋酸鋁，以其十倍重量的清水稀釋，基底塗上明膠之後用此稀釋液塗刷，的確可以鞣化（使其柔軟與防腐）表面，然而似乎會變得更易碎（我經歷過慘痛的教訓）。甲醛能完全分解明膠，因此一般來說，這些產品都不該使用。

### 冷液化

冰醋酸（又稱醋酸、乙酸）防止明膠凝固成果凍狀，但這也會削減了它的強度（無論如何，應避免混合白堊，因為醋酸會侵蝕石灰的碳酸鹽）。

作為指示：冰醋酸的用量為水的重量的 30%。但是我要重申，最好不要使用這些產品，因為它們的缺點比要修正的錯誤更可怕。

## 酪蛋白膠

純酪蛋白很難在藥妝店找到，然而，在乳品廠和奶酪廠中很容易取得極佳的酪蛋白，以中性酪蛋白的形式，可以是粉末狀的，像粗麵粉（semoule）一樣的顆粒狀，也可以像麵粉，沒有任何填充劑或消毒劑。

## 從牛奶製取的配方

直接從牛奶（或白乳酪）製取而得的膠非常牢固，但存在不穩定的缺點。

## 酪蛋白溶劑

酪蛋白可以轉化為膠水：有的使用**濃酸**（例如純冰醋酸），有的使用**弱鹼**。後者是唯一用在繪畫上膠的程序。

**氨水**（揮發性鹼）、**硼砂**、**苛性鉀鹼液**、**石灰**是酪蛋白最常用的溶劑。

## 膠合劑配方 N° 2：氨水法酪蛋白膠（酪蛋白粉 10 公克、水 100 公克）

要溶解酪蛋白，你可以依下面方式進行：

1. 將 10 公克酪蛋白粉放入 35 公克水中浸泡一小時。

2. 另外，將 2 公克氨水（揮發性鹼）加入 20 克水中稀釋。

3. 將氨一水溶液幾乎是一滴一滴地（以避免形成結塊）輕輕注入酪蛋白一水浸
　 泡液中，用力攪拌直至取得濃稠的白色粥液。

4. 在一直攪拌中加入 15 公克水，然後靜置半小時。

5. 再加入 30 公克水均勻攪拌。膠水應該像沒有結塊的透明蜂蜜的稠度。

氨水法酪蛋白膠具有極佳的平均強度。或許不如石灰法酪蛋白膠那麼堅韌，但它們更容易準備並且具有更一致的結果。

**重要提示**——調配這個配方，與其他酪蛋白膠的配方一樣，容器必須是玻璃或釉面陶器，並且要非常乾淨。刮勺必須是木質或角質的。必須絕對避免金屬用。

**消毒劑**

如果膠在一天內沒有用完，就必須加入強力的消毒劑。

**苯酚晶體**（l'acide phénique neigeux，**雪花石炭酸**）和**密斑油**（l'essence de mirbane，**硝基苯**）是極好的酪蛋白防腐劑。

苯酚（石炭酸）晶體呈現結晶形狀，因此在添加到膠水之前，它必須在隔水加熱中弄熱，在高純度狀態下，應小心操作。如果手上潑灑到幾滴石炭酸，就要立即

用熱水洗掉。這種酸會損壞活體組織，而冷水對它沒有作用，只會導致它在皮膚下結晶。一旦以下所示的劑量與膠水結合，用於此處的預期用途，就會變得無害。

**100 公克膠水的劑量：1 公克石炭酸。**

**密斑油**是大多數市售辦公室用膠水所含的成分。它的苦杏仁香味使它用起來非常愉快。雖然不如石炭酸有效，然而，在操作時不會出現同樣的危險。

**100 公克膠水的劑量：2 公克密斑油。**

我個人用得最多的是將這兩種消毒劑一半一半混合在一起：

**100 公克膠水的劑量：1 公克苯酚（石炭酸）晶體＋ 1 公克密斑油。**

用這種方式殺菌過後的酪蛋白膠可以存放好幾個月。

## 膠合劑配方 N° 3：硼砂法酪蛋白膠（酪蛋白粉 10 公克、水 100 公克）

**調製膠合劑：**

1. 將 10 公克酪蛋白粉放入 25 公克水中浸泡一小時。

2. 另外，將 2 公克硼砂溶解在 50 公克熱水中。讓混合液變熱。

3. 將溫水硼砂溶液幾乎是一滴一滴地輕輕注入酪蛋白和水浸泡液中，用力攪拌，然後靜置半小時。

4. 在一直攪拌中逐漸加入 25 公克水，使用前再靜置半小時。

所有關於操作的細節和預防措施，請參閱之前的配方：「膠合劑配方 N° 2。」

硼砂法酪蛋白膠的效果令人滿意。但是有一點必須要作保留：硼砂在膠水乾燥後往往會結晶，而氨水則會消失得無影無蹤。我必須說在使用中我沒有注意到硼砂的這個缺點。然而，為了以防萬一，我比較喜歡氨水。

**消毒劑**

膠合劑配方 N° 2 的消毒劑也適用於這個方法。雖然硼砂是一種溫和的消毒劑，它的作用並不足以確保酪蛋白膠保存良好，頂多不超過 48 小時。

## 膠合劑配方 N° 4：（石灰法調製酪蛋白膠）直接從牛奶製取（比例不確定，古代奶酪膠）

難以從牛奶和石灰中製取與其本身相同的產品。除了這種限制，我樂意承認，以這種方式製取的膠合劑，比源自酪蛋白粉並用氨水或硼砂處理的具有更大的韌性（這是我已驗證過的事實）。

馬羅格曾經好心地親自告訴我一個石灰法酪蛋白膠的配方，我一字一字抄了下來。它非常符合前輩大師的做法。下面是酪蛋白的製作方法：

「用凝乳酶凝乳。一旦凝結，加入熟石灰（chaux éteinte），過剩的就會沉積下來，你就會得到真正的酪蛋白。瀘析出液體以保存幾天。如果你想讓它更結實，在加入石灰之前先把凝乳瀝乾。」

這種膠就是古時候的膠，我要再次強調，它只有一個實際的麻煩：鑑於其成分產生的不穩定性，有時難以定義和還原它的比例（酪蛋白和水）：牛奶（或多或少富含酪蛋白）和石灰（或多或少活性）。

如果用此配方，您要始終採用優質的熟石灰。實驗室用的熟石灰，純化學的，能產出最一致的結果。

膠合劑配方 N° 2 中的消毒劑可以添加到這種膠合劑中。

## 膠合劑配方 N° 4 之 1：（使用石灰調製酪蛋白膠）採用市售酪蛋白（酪蛋白粉 10 公克＋水 100 公克）

當然，人們可以堅持使用成分比牛奶更穩定的市售酪蛋白粉，同時使用石灰作為溶劑。要溶解酪蛋白，你要按照之前的配方進行操作，並遵循以下比例：

1. 將 10 公克酪蛋白粉放入 35 公克水中浸泡一小時。

2. 另外，將 5 公克純化學熟石灰（市售實驗室用熟石灰）溶解在 20 公克水中。

3. 將這種石灰乳幾乎是一滴一滴地輕輕注入酪蛋白和水浸泡液中，用力攪拌直至取得濃稠、沒有結塊的白色粥液。然後靜置半小時。

4. 在一直攪拌中逐漸加入 45 公克水，使用前再靜置一段時間：至少一小時。

較少量的石灰（至少 2 公克）就足以將酪蛋白轉化為膠水，但是這樣我們會得到一種流涎的膠水，沒有任何黏合力。（我們可以用兩根手指測試看看：好的膠水應該會相當黏手，即使指尖上只有一點點膠水。）

因此，放多一點石灰總比放少一點好。要去除多餘的石灰，請遵循馬羅格的建議：澄析沈澱一小時，然後輕輕地傾倒出膠水，這樣可以同時去除石灰（掉到容器底部的）和幾乎總是在這種膠水的表面形成的浮渣。

## 消毒劑

為了保存這種使用石灰和酪蛋白粉的膠水，你可以使用我在膠合劑配方 N° 2. 所述的消毒劑。

**重要提示**——與其他酪蛋白膠的情況不同的是，石灰法酪蛋白膠會隨著存放時間加長而變稠。

我要再次強調，最後以石灰為原料的膠水極好，但很難取得成功。因此我推薦新手使用膠合劑配方 N°，氨水法酪蛋白膠，它具有令人非常滿意的牢固性，並能取得絕對一貫的結果。

## 酪蛋白膠的遮蓋力

幾乎跟明膠膠水（膠結劑配方 N° 1）差不多：取決於基底材，1 公斤酪蛋白膠在刷第一層時最多可覆蓋 1.5 平方米至 2 平方公尺；第二層可覆蓋 3 至 4 平方公尺。

## 市售的酪蛋白膠：Case Arti 膠

Lefranc-Bourgeois 公司銷售的 Case Arti 膠是一種粉狀商品，包含酪蛋白、溶劑和白色填充劑。它是一種非常堅韌的膠水，因此對裱貼非常好用。這是我慣用的唯一市售酪蛋白膠。但當然同樣用途的其他市售膠水可能也很優秀。[34]

---

34    其中包括 Sennelier 銷售的兩款產品：Case-Alba 膠，含有酪蛋白的現成塗料，內含溶劑和白色填充劑；和乾性膠，單純是可溶成乳狀的酪蛋白粉，沒有任何填充物。

## 關於獸皮膠的看法

我在 101 頁寫過，Totin 膠（用兔皮製成）已經無法找到。事實上，據我所知，它只能在巴黎伏爾泰堤岸（Quai Voltaire）3 號的申內利爾（Sennelier）美術用品店找到。這就是為什麼我不得不用更通用的獸皮膠名稱來替代在以前配方中的 Totin 膠。然而，常見的獸皮膠柔韌性不如 Totin 膠。因此，我們可以將指示的比例減少到 8%（而不是 10%），並且最好添加 1% 魚膠（也是片狀的形式）讓膠比較不那麼脆。

# 第 11 章

# 塗料層

## 概論

　　上膠與打底塗層的區別在於前者僅含有膠水（明膠或酪蛋白）而後者還含有一定量的白色填充劑，這應該會使它們或多或少不透明。

## 打底塗層的色彩和明度

　　**打底塗層必須是明亮的**，這不是個人喜好問題，而是技術問題：暗色的打底（即使是用膠水）總是會從疊加的顏料塗層下透露出來。此稱為**衝凸**（repousse）。

　　繪畫史告誡我們要禁用深色的底層。如果你不想在純白的打底塗層上作畫，至少要使用非常明亮、幾乎沒有著色的底層。

## 要選擇哪種打底塗層類型：以膠水還是以油為主？

　　**按理說**，選擇**鉛白**（油彩）打底塗層而不是上膠打底塗層來在最後要畫**油畫**的畫布或畫板上打底似乎是合乎邏輯的。

　　如果我們比較這兩種打底塗層，除了預期的用途之外，可以肯定的是，含鉛白油彩的打底比膠水（明膠或酪蛋白）和西班牙白色塗料打底更柔韌（至少在幾年內），更耐衝擊，對濕度變化較不敏感。

　　但這樣的問題，恰恰正是要反過來問的問題。

　　要做為這種或那種最終繪畫的基底，我們應該要求的，與其說要本身柔韌、堅實、耐用、感覺不錯的材料，不如說要提供最終繪畫所有涵蓋這些特別理想的品質。

然而，經驗證明（數百年來的輝煌成就證明了這一經驗），膠水和白堊基底遠比鉛白油彩打底更適合油畫技術。

讓我們弄清楚為什麼。

**顏料在膠水基底上的反應**

**用在有點吸收力的基底上**（以獸皮膠和白堊為基底，文藝復興前期畫家的方式），在塗刷中會除掉一些油。此後就比較不會變黃，這有什麼好大驚小怪的呢？

另一方面，由於其根部深深地扎入這個多孔的基底中，它就較不容易剝落。

**顏料在鉛白基底上的反應**

**用於油性基底上**（以鉛白為基底），顯然光滑且防水，只是黏著力會較差。此外，由於上層的油可以說是被阻絕在表面，它會進一步變黃。

我仍然認為這種油性打底塗層的品質很好，只是指出主要缺點。維貝爾強調了這一點（以一種可能有點太殘忍的方式），某些商人或許是出於善意，認為打底塗層永遠不嫌太柔韌，使用完全腐臭變質的油來打底他們的畫布。然而，這種打底塗層的柔韌性是來自調製油已經失去些許快乾的特性。一種不再徹底乾燥的腐臭變質（即酸化）的油。畫家對這種打底再小心都不為過。

但應該指明的是，目前市售顏料提供比過去更好的鉛白來當打底基底：內含更少的油，更「清淡（瘦）」，它們更不容易變質腐臭而因此變黃。不那麼光滑，不那麼「蠟質」，因此提供以後疊加在它們上面的顏料更佳的凝固性。

無論在任何情況下，都必須嚴厲摒棄將畫布捲起來存放。因為所有上油的打底塗層，儘管原本的品質很好，但當它失去光照時，最終必然會變質腐臭。沒有一種材料是絕對完美的……當我們用膠水和西班牙白（或白堊）打底塗敷得太厚、會自己裂開的時候又怪罪它。

這種責怪是有充分根據的；這就是為什麼必須將它們以薄層塗刷（有時甚至刮平和打磨）。建議使用有打底的硬質基底材。不然，在較堅韌的畫布上裱貼細緻的畫布也可獲得極好的效果；在後面這種情況下，由於打底細緻畫布所需的塗料非常少量，因此可以消除有裂痕的任何風險。（我之前說過，我個人更喜歡這種基底材而非其他的。）

如果鉛白打底塗層的塗刷情況如此惡劣，也就是塗得太厚。它們也會以同樣的方式裂開。

安格爾和大衛往往很順利，但有時會經歷付出沉重代價的情況。[35] 我有一張安格爾作為油畫基底材的畫布，由於它的狀況惡劣，需要轉移到另一張基底材上。這一張畫布我可以保證它的真實性，因為我是從剛更換它的修護師那裡取得的，它的品質很差，緯紗比最粗的麻袋還要寬鬆。為了在這樣的畫布上能有足夠光滑的打底塗層，安格爾或他的助手在畫布上覆蓋一層難以置信的厚厚鉛白油彩。

像這樣最輕率地使用方式，鉛白會不停地剝落，以至需要我剛才談到的轉移。但大多數情況下，使用此類的鉛白塗層，儘管基底保存得很好，裂開的就是油畫本身。

在羅浮宮有一幅大衛描繪年輕拿破崙的初稿，在這點上特別具有意義。打底草圖上只有畫了臉，因此幾乎到處都顯露出鉛白打底。這個部分保存得非常好；它沒有變黃，幾乎猜不出在畫的左角有幾條裂縫，但真的微不足道。因此，這個打底塗層的穩定性以材料而言堪稱楷模。

然而，在這表面上看起來完美的鉛白打底塗層上，畫上油畫的部分出現了許多裂縫，這些裂縫恰恰就只到打底塗層留白的地方為止。因此毫無疑問，這只是油畫塗料裂開。這種情況很典型。打底塗層和覆蓋它的油畫圖層之間的分裂是顯而易見的。顏料，在這個太光滑和太不透水的基底材上找不到它需要的「抓力」（prise），在乾燥過程中裂開。因此，儘管打底塗層保存良好，但在這裡，打底塗層確實就是造成這些裂縫的主要原因，當然，其他次要原因也會加劇這些裂縫。

我們將保留這些一般指示，總的來說，上膠的基底，在良好狀況下使用，能提供比油性基底更多的保證。但我不會自欺欺人，一些畫家要嘛是出於習慣，要嘛是出於懶惰，也有是出於個人品味，總是比較喜歡鉛白打底好的基底，而不是我推薦的上膠打底。在這種情況下，希望他們選得好！與其太多油，不如清淡（和消光）

---

35　Ingres 與 David 不加區別地在上膠基底和鉛白基底上塗畫。讓人很想知道他們的作品在這兩種打底塗層上哪一種保存得最好。

一點。再說，如果他們遵守非常嚴格的工作紀律，他們未來的作品保存將未必會受到那麼多損害。

有關繪畫堅牢度問題的資料不勝枚舉，無法簡化為一。

## 用在打底塗層中的不同成分

### 黏液：甘油

將甘油添加到明膠或酪蛋白膠中，可以為打底塗層增加一點柔韌性。但另一方面，它卻會防礙畫布在乾燥時適當地收緊，而加劇了打底對濕度的敏感性（正如我在第 10 章〈膠的製作〉中已經指出的那樣）。

當上膠打底含有油的乳化液時（特別是在明膠和油的塗層中），甘油的缺點更加明顯。使用這些打底，不僅基底（如果是畫框上的畫布）會繃緊得不好，打底塗層本身也會變得比完全不含黏液（沒有油也沒有甘油）時更脆。我曾經歷過不止一次慘痛的教訓。因此，切勿在你上膠打底時添加甘油，尤其是當膠水含有油時。

### 膠—油混合打底之用油選擇

根據用油的性質不同，膠—油混合（colle-et-huile）打底多多少少都有強烈的泛黃傾向。以下是你可以使用的油，依照優先次序排列：

- 聚合亞麻仁油（名稱是 Standolie 或 Stand-Oil）：幾乎不會變黃。
- 罌粟油：輕微泛黃。
- 普通亞麻仁油：當打底在一段時間沒有受到光線照射後會強烈地泛黃。（然而，應當指出這種由於乳化液顏料和一些油劑引起的泛黃，對後續繪畫的表現沒有任何影響。）

### 打底塗層用的白色塗料

西班牙白和油結合的狀況出了名的糟透了，按照有些作者的看法，它永遠不會

乾燥。相反地，在膠—油乳化液中，它卻乾燥得非常好，並且提供比完全不含任何油的塗層更多筋的打底塗層……因此，當使用這種膠—油混合打底時，有必要添加更油稠和更多遮蓋力的白色塗料：白立德粉、鋅白、鈦白或鉛白。

## 白立德粉

**白立德粉**是一種從鋅衍生的白色塗料，它總是提供明膠—油（或酪蛋白—油）打底塗層完美的效果。將它添加到西班牙白中，可增加柔軟和光澤。此外，它非常有遮蓋力。以相同比例使用**鈦白、鋅白、和鉛白**，會取得非常相似的結果。

### 消毒劑

請參閱第 10 章〈膠的製作〉所有關於消毒劑的資訊，尤其是**苯酚晶體（雪花石炭酸）**，應小心操作。

### 液態明膠的保存

### 不溶解

**其他補充資料**——請查閱相應的章節：可以找到例如西班牙白、立德粉等等……，在第 19 章有關顏料的討論。關於〈膠層〉的更多細節，請參閱第 13 章。

## 明膠打底塗層

## 一般建議（備忘錄）

### 調製膠水的方式

請參閱第 10 章〈膠的製作〉。明膠（片狀獸皮膠）必須在前一天浸泡在配方中指定的水（冷）量中。然後在隔水加熱中融化。膠合劑應趁熱使用。白色填充劑都是由白色粉末組成（西班牙白等）。白色填充劑在放到火上隔水加熱之前，必須先倒入浸泡的水中，也就是在膠融化之前。否則會出現結塊。

## 配方 N° 1：明膠打底塗層（僅用西班牙白）

畫布或木板等基底材，在用 10 公克的獸皮膠，100 公克的水，進行了第一層上膠之後，接著塗刷（當第一層乾燥後）兩到三層薄薄的打底，就構成**實際的打底塗層**：

- 獸皮膠（片狀），10 公克。
- 水，100 公克。
- 西班牙白（粉末），40 公克。

在有些基底材上只要兩層的打底塗層就夠了。但第一層還是需要刮平和打磨。在裱貼細緻畫布的堅韌畫布上，一個單一的塗層即可提供一個顯著柔韌的基底。當然，必須在每塗下一筆之間用力攪拌乳化液。

**非常重要的提醒：**打底塗層，我再重複一遍，應該一直趁著非常熱時塗敷，以使塗層盡可能地薄。

**顏料在此打底塗層上的反應**

這個基本方法非常適合大多數畫布的打底，我建議你先試一試。隨著稀釋劑的成分不同，這種打底塗層上執行的繪畫能呈現半消光外觀或光澤的外觀。總之，這是很好的基本打底方式。

**在添加鋸末的基底上的同樣打底塗層（參閱第 12 章〈底色〉）**

塗刷添加鋸末的膠層後，這打底塗層成為一種非常美好、容易塗覆的材料。這打底上的顏料呈現出粉彩般的柔和感。它是追求低調的打底塗層，色彩的色域都一致較小。乾燥後，顏料很快變得非常堅硬。如果我們想在這種基底上保持顏料的魅力，最好不要塗上凡尼斯。

## 配方 N° 1-1：明膠打底塗層（西班牙白加立德粉）

與前一個方法建議的相同，但這裡將一部分西班牙白換成用立德粉，就成為：

- 獸皮膠（片狀），10 公克。
- 水，100 公克。

- 西班牙白（粉末），30 公克。
- 立德粉（粉末），10 公克。

**顏料在此打底塗層上的反應**

和前一種同樣容易塗刷，這種打底塗層提供顏料更多的亮度和光澤。立德粉在這方面的效果非常明顯。

**在鋸末基底上的同樣打底塗層**

在鋸末基底上的打底塗層，與方法 N° 1 的道理相同。

# 配方 N° 2：明膠油性乳化液打底塗層（添加西班牙白和立德粉）

基底材在用 10 公克的獸皮膠，100 公克的水，進行了第一層上膠之後，接著塗刷（當第一層乾燥後）兩到三層薄薄的打底，就構成實際的打底塗層：

- 獸皮膠（片狀），10 公克。
- 水，100 公克。
- 西班牙白（粉末），25 公克。
- 立德粉（粉末），25 公克。
- 聚合性亞麻仁油，10 公克。

**關於添加油劑的提示**——有些油（特別是聚合亞麻仁油）難於和膠水乳化。必要時可以在這些非常厚稠的油中加入一點黑肥皂。10 公克的油，要用 10 公克熱肥皂水（含有 10% 黑肥皂）。當然，油和肥皂水必須先混合好，才能將油加到膠水裡面。這膠水需要趁著非常熱時使用。由於油總是一直會上浮到混合液表面，在每塗下一筆之間必須用力攪拌乳化液。

關於塗層的數量與方法 N° 1 建議的相同。

**顏料在此打底塗層上的反應**

這種打底塗層特別適用於鋸末打底。在無包被畫布上，如果塗得太厚，它往往會輕微裂開。能提供疊加在上的油彩更高的硬度及更亮的光澤，比起前面沒有添加油的膠水打底塗層吸收性較小。這種打底塗層的最佳基底材是裱紙的畫布，或是硬質畫板上裱貼的細緻畫布，不管有無噴撒鋸末。

### 塗凡尼斯

如果想充分利用這種打底所賦予顏料的光澤，使用的凡尼斯就要是一種亮光凡尼斯。此外，如果不立即塗畫，幾乎不可能在此基底上繪製消光。

### 泛黃

這種打底塗層有時會略有米黃色調，不會影響隨後疊加在其上的色調。

### 不溶解

幾週後，它幾乎變得不可溶，即使用了少量黑肥皂。（這是萬不得已的辦法）

總之，這是我有機會實驗和開發的最完整的基底之一。

## 添加石膏的明膠打底塗層

由於切尼尼，我們掌握了中世紀畫家使用的這種真正的皇家秘方。在一些手冊中，**石膏**一詞最後被大錯特錯地用來取代**白堊**一詞。在此它確實是真正的石膏或生石膏（硫酸鈣），而不是白堊（碳酸鈣）。切尼尼確確實實寫道：

> 「現在你需要清洗細度石膏，大約一個月的時間，並在研缽中保持濕潤；
> 每天換水，排出石膏所有的熱量，它就會變得柔軟如絲。之後我們把水
> 倒掉並做成麵團狀，然後晾乾。」

## 殺死石膏的方式

切尼尼沒有確切說明如何殺死石膏，因為他認為讀者都知道。**處理方法如下：**

購買 1 公斤精細石膏粉（市售**模型石膏粉**），將其逐漸撒入容量至少為 5 公升，其中已先放入 1 公升水的粗陶盆中。石膏應保持濕潤而不結塊。將石膏與水好好混合。石膏漿一開始非常流動狀，然後幾分鐘後（取決於石膏的品質和「新鮮度」），它的稠度會增加。在一直攪拌中逐漸加入第二公升的水，注意等到石膏再次開始變稠時，然後再加入第三和第四公升。如果你停止攪拌，混合物可能會結塊。

從第四公升的水開始，石膏一定已經失去了所有的能量。最後你添加第五升的水。一些液體會上升到表面。就是這些經過 24 小時沉澱而澄清的水，你要每天早上都按照切尼尼的建議進行換水。（換水後，要注意將石膏充分攪拌。）這個，我要再說一遍：每天一次，持續一個月。

到此時之後，石膏已經完全呈液態並且像切尼尼說的「柔軟如絲」，你需照例倒掉多餘的水，但要重複做 3 或 4 次，以排除儘可能多的液體，然後將石膏混合液倒入乾淨的亞麻布中。將這塊布的四個角綁起來，就像家庭主婦「瀝乾」他們的白乳酪一樣，然後把整個東西懸掛在隨便一個容器上方。所有殘留在石膏中的水都會流出，清澈有如岩水。

經過 48 小時後，石膏會在這塊布上形成一層厚厚的糊膏，你只需在第二塊布上鋪成薄餅狀，以便它盡快完全乾燥。一旦完全乾燥，無定形石膏就變成非常輕薄。將這些石膏餅放在陽光下曝曬，或冬天放在熱源附近來加快乾燥都不成問題。使用時，石膏必須在明膠開始融化之前倒入明膠的浸泡液中，否則石膏會浸透不良。

## 配方 N° 3：明膠與液態石膏打底塗層

當基底材所塗的第一層膠（獸皮膠 10 公克、水 100 公克）乾燥時，薄薄塗刷兩層或三層的打底如下：

- 獸皮膠（片狀），10 公克。
- 水，100 公克。
- 液態石膏，25 公克。（明膠放在火上隔水加熱之前，要先將石膏倒入明膠浸泡液中。）

關於刮平和打磨與方法 N° 1 建議的相同。這種打底塗層塗刷起來非常不錯：它比西班牙白的打底塗層更流暢和更油稠。它在液態時也更透明。在乾燥時，它會正常覆蓋。在商家開始銷售現成的液態石膏給藝術家後，這個方法變得非常容易。

### 劑量變化

石膏的使用劑量應該比西班牙白要低得多。25 公克液態石膏對 100 公克水是一個可接受的平均劑量。30 公克有點多。40 公克就有些過頭了。

### 顏料在此打底塗層上的反應

明膠和液態石膏打底塗層與西班牙白打底塗層看起來明顯不同，在斜照的光線下檢查時表面較不會呈霜狀，它們的紋理更光滑。

塗畫在這個基底上的油畫顏料保持了其新鮮感，而且只有一點點顏料會下嵌入基底中。即使打底塗層中含有大量石膏（例如 40%）時，消光表現的顏料也不會像西班牙白打底塗層那樣，有時會給人一種下沉入基底的印象。順便說一下，用這類的石膏打底塗層，我們可以獲得非常明亮的透明效果。

## 明膠和液態石膏油性乳化液打底塗層

當然，我們可以在之前的方法中添加一小部分的油。然而，我覺得這種打底比西班牙白和立德粉的混合打底塗層（方法 N° 2）更加泛黃。權衡之下，作為混合打底塗層，我更喜歡使用我更有經驗的方法 N° 2。

## 配方 N° 4：活性石膏打底塗層。明膠與活性石膏打底塗層

此處的**活性石膏**意指市售製作模型用的新鮮石膏，保留了石膏的所有活性特性，亦即在正常條件下與水混合時可能形成不溶性的結塊。活性石膏與膠水混合使用可能會令人感到意外。然而，它在許多配方中都有提及。實際上，與 Totin 膠類型的明膠膠合劑混合後，新鮮的石膏粉完全失去了所有活性，並且不會結塊，這與人們所想的相反。活性石膏打底塗層沒有包含液態石膏（經過在水中長時間潷析精煉後）的打底之精細度，但具有相同的明亮品質。此外，塗畫在這些基底上的顏料的反應方式都一樣。

### 引入石膏的方式

經過前一天把獸皮膠照慣例浸泡後（片狀獸皮膠 10 公克、水 100 公克），在膠水隔水加熱之前，先將 30 公克活性石膏倒入這 100 公克的浸泡液中。如果你沒有立即將混合物放在火上（隔水加熱），活性石膏就會在浸泡液中硬化，其中獸皮膠只會軟化但不會融化，製劑將變成無法使用。

加熱 5 或 6 分鐘後，獸皮膠將開始在溫熱的水中融化，石膏將有時間膨脹但

卻不會膨脹，而是與膠水充分混合。從這一刻起，它將會表現的與西班牙白完全一樣，也就是說，石膏會失去所有活性。當然，只要混合液放在火上，你就要不停地攪拌它。如果你把石膏加入已經很熱的膠水裡，就不需再進一步加熱了，但用此製劑打底將比較不美。由於事先沒有機會膨脹，石膏會保留粗麵粉的外觀。

由於活性石膏比液態石膏重，所以需要加入更多的活性石膏：以水重的 30%取代 25%（但最多到 40%）。總之，用此製劑打底表現出色，成為取代切尼尼配方的一個好方法。

### 明膠和活性石膏油性乳化液打底塗層

與液態石膏油性乳化液的道理相同。

## 酪蛋白打底塗層

### 與石膏混合的酪蛋白

**重要須知**——正如我們剛才看到的，與明膠結合得很好的石膏，與酪蛋白膠在一起則會形成一種沒有凝聚力，並且好像變質了一樣的結塊狀材料。因此，絕對禁止使用氨水、硼砂、石灰等所有任何溶劑將酪蛋白轉化為酪蛋白膠的打底塗層。不過，酪蛋白膠與其他白色顏料完全相容：西班牙白、立德粉、鉛白、鈦白和鋅白。

在酪蛋白打底塗層上，使用消光油材料（含清淡少油的稀釋劑）比亮光油更適合。因此，它們的使用將僅限於裝飾研究。此外，酪蛋白隨著時間久了會變得絕對不溶，從而使油畫具有很強的堅牢度。酪蛋白打底塗層的缺點是：對濕度不敏感，一旦乾燥後變得更脆。

### 一般建議（備忘錄）

#### 膠合劑的準備方式

請參閱第 10 章〈膠的製作〉。將 10 公克酪蛋白粉放入 35 公克水中浸泡一小

時，邊攪拌邊加入 2 公克氨水（揮發性鹼），一樣慢慢地加入 15 公克水。靜置半小時，再加入 30 公克水攪拌均勻。如果當天用於打底塗層，就沒必要在膠水中加入消毒劑。

**消毒劑**

否則，就要加入 2 公克密斑油（硝基苯）或 1 公克苯酚晶體（雪花石炭酸，用隔水加熱法加熱石炭酸使其液化）。後者在高純度狀態下對人體有害，使用這種消毒劑後，要用熱水徹底洗手。

## 配方 Nº 5：氨水法酪蛋白打底塗層（添加西班牙白和立德粉）

畫布或木板等基底材，在進行了我剛才所說的每 100 公克水含 10 公克酪蛋白（總計）的第一層上膠之後，接著再塗刷兩到三層薄薄的打底塗層，當然，要讓第一層上膠乾燥後再塗。

- 酪蛋白粉 10 公克。
- （將酪蛋白轉化為酪蛋白膠的氨水）2 公克。
- 水 100 公克。
- 西班牙白（粉末）25 公克。
- 白立德粉（粉末）25 公克。

一旦酪蛋白變成酪蛋白膠，就用噴撒方式加入西班牙白和白色立德粉。不得出現結塊。

**顏料在此打底塗層上的反應**

只要你使用清淡少油的稀釋劑，就能獲得很棒的絲滑的消光效果。在這種基底上，如此完成的畫作，老化時不會泛黃。

## 酪蛋白油性乳化液打底塗層

添加到酪蛋白製劑中的少量油（約 10%）可進一步增加其堅牢度。如此修改後，它們變得完全不溶。但是，我在這裡不推薦這種混雜的方案，因為油彩在這種類型的製劑上不會真正乾燥，這會給它們帶來混濁和蠟黃的外觀。

## 配方 N° 6：市售酪蛋白打底塗層（Case Arti 膠）

**市售 Case Arti 膠打底塗層**提供疊加在其上的油畫顏料非凡的亮度。不過，它們本身非常易脆。因此，它們只能用於畫板。正如我在第 10 章〈膠的製作〉中指出的那樣，用於裱貼，我不知道有更好的上膠。

## 混合酪蛋白和明膠打底塗層

酪蛋白和明膠可以完全加入同一個打底。我已經試過了。但是，這種混合打底塗層並沒有表現出非常明顯的優點，所以在這裡我不給出方法。我們只要記住，在第一層酪蛋白打底塗層上，塗刷一層明膠打底塗層完全沒有問題，對於裱貼可能很有價值。因此用酪蛋白裱貼的細緻畫布，接著能完全接受含有明膠和西班牙白的打底塗層。

## 配方 N° 7：油彩打底塗層

裱貼在牆上的畫布，由於油畫打底對濕度的敏感性通常都低於上膠打底，因此可以滿足某些技術要求。在畫布用鉛白裱貼在牆上之後（見第 9 章〈裱貼〉），我們會給它上第一層底塗層，使用：

**底塗層**（Couche d'impression）：

- 市售鉛白油膏 100 公克。
- 另加亞麻仁油 15 公克。
- 巴黎催乾液（Siccatif de Paris liquide）2 公克。
- 晾乾至少 15 天，然後塗上最後一層：

**最後的塗層**（Couche finale）：

- 市售鉛白油膏 100 公克。
- 另加松節油 15 公克。
- 巴黎催乾液 2 公克。

　　在此打底塗層上作畫之前，請至少晾乾一個月。（請注意，最後的打底塗層可以用筆勾畫出一些裝飾性的紋理。）我在很多裝飾畫中都使用過這個方法，特別是在聖布里厄（Saint-Brieuc）主教聖堂中的裝飾畫，我發現效果很好。使用大量稀釋油劑並含有少量蠟的顏料，獲得了很不錯的半消光外觀。但是，這個方法永遠不會近似**壁畫**[36]。

## 摘要

### 備忘錄

　　**明膠膠合劑的調製**（一般配方）：將 10 公克獸皮膠（片狀），放入 100 公克水中浸泡 12 小時。將整個放在火上隔水加熱，直到明膠溶解。

　　**酪蛋白膠的調製**（一般配方）：將 10 公克酪蛋白粉放入 35 公克水中浸泡 1 小時。邊攪拌邊加入 2 公克氨水，用 20 公克水稀釋，直到轉化為酪蛋白膠。總是慢慢地加入 15 公克水。靜置半小時。再加入 30 克公水攪拌均勻。如果當天用於打底塗層，就沒必要在膠水中加入消毒劑。否則，就要在膠水中加入 2 公克密斑油或 1 公克苯酚晶體（雪花石炭酸，此種消毒劑在高純度狀態下對人體有害，使用後要用熱水洗手）。

### 打底塗層配方複習

　　**配方 N° 1（明膠打底塗層）**：獸皮膠 10 公克、水 100 公克、西班牙白 40 公克。非常適合所有一般尋求。

　　**配方 N° 2（使用明膠和油）**：獸皮膠 10 公克、水 100 公克、西班牙白 25 公克、立德粉 25 公克、聚合性亞麻仁油 10 公克，這是我所知道的最值得推薦的打底

---

36　鉛白塗層或鋅白油畫顏料塗層。

塗層之一。一旦乾燥後即不可溶，結合了膠水和油（我們可以在油中加入 10 公克水和 10% 黑肥皂）的優點（不斷攪拌的混合物必須趁著非常熱時塗敷）。

　　**配方 N° 3（明膠塗層）**：獸皮膠 10 公克、水 100 公克、**液態石膏** 25 公克，我要重申，這是卓越的王牌打底塗層。難怪切尼尼如此熱情地談論它。我所說的「液態石膏」是指失去凝固能力的死石膏（plâtre tué）。

　　當石膏開始變稠時，應該逐漸往石膏中添加水來「殺死」（tuer）石膏的活性。大約需要 5 升水來「殺死」1 公斤的模型用石膏。然後我們每天換一次漂浮在上面的水，持續一個月。最後，將石膏放在亞麻布中瀝乾並鋪成薄餅狀徹底乾燥。

　　把膠水放在火上隔水加熱之前，必須先將石膏倒入明膠浸泡液中，以免結塊。

　　**配方 N° 4（明膠塗層）**：獸皮膠 10 公克、水 100 公克、「模型用」**活性石膏**（新鮮的）30 公克，提供了一個非常好的替代配方。（在隔水加熱之前，石膏必須先倒入明膠的浸泡液中，然後必須立即將所有東西放在火上加熱，否則石膏會結塊。）

　　**配方 N° 5（酪蛋白塗層）**：酪蛋白粉 10 公克、水（分 3 次）100 公克、氨水 2 公克、西班牙白 25 公克、白立德粉 25 公克，此方法將保留給尋求必須有消光魅力者，不適用於亮光油（樹脂油）。

　　**配方 N° 6（Case Arti 膠）**：**市售 Case Arti 膠**在硬質基底上表現優異。

　　**配方 N° 7（鉛白油膏）**只有當其他任何方法都不適用時，鉛白油膏才會被用於紀念性繪畫。

# 第 12 章

# 基底

## 概論

正如我們一起看到的，大多數基底材、裱貼畫布或紙的木材、畫框上的畫布等，在執行上膠和打底塗層之前都沒有添加一層基底。

然而，有時可能需要修改這些不同基底材的外觀，以便獲得例如顆粒感更強的裝飾材料。**鋸末**非常適合這種用途。在我嘗試過的所有輕質和無定形材料中，這是與油的性質最匹配的一種。其他材料也可提供良好的效果（浮石粉等），但在嘗試時不可以不謹慎小心。

## 鋸末的選擇

最好的鋸末是白色的，非軟木木材：椴樹、楊樹等。而乾燥良好的樅樹（冷杉）鋸末也非常可以接受。相反地，橡樹和栗樹鋸末，說真的並不推薦，因為它們含有單寧（tanin）：使用某些酪蛋白膠（尤其是 **Case Arti 膠**）會立即轉變成紅棕色。

## 鋸末和明膠

一般來說，有點硬性的基底材（在畫布上裱紙，或在堅韌畫布上裱貼細緻畫布），比太過柔軟的基底材（畫框上的畫布，未裱貼）更適合使用鋸末來打底。在這些過於柔軟的基底材上，鋸末打底塗層將具有非常明顯的破裂傾向，特別是如果它們被塗刷成太厚的塗層。因此，絕對硬質的基底材，木質畫板，硬質纖維板等，成

為它們的基底材類型。

## 用鋸末打底的方式

無論是半硬質、硬質還是柔質基底材，處理方式也都一樣。

基底材在用 10 公克的獸皮膠（片狀），在 100 公克的水中調製的膠水，進行了第一層上膠之後，（請參閱第 10 章〈膠的製作〉和第 11 章〈塗料層〉，調製膠水的方式和這個方法提到的打底塗層。）快速地塗刷第二層同樣的膠水，不等膠合劑冷卻，使用馬毛篩或非常細孔的漏勺撒上鋸末。從更高的地方篩濾，鋸末噴霧撒下就會更加規律。50 公分是一個理想的平均高度。

鋸末粉與膠水接觸時會滲入並且變成膠水的顏色，讓你總是覺得撒得太少。請記住，覆蓋這種鋸末的打底塗層會增加顆粒。所以要非常小心，因為你下手永遠不會太輕。一旦基底完全乾燥，你就擦拭表面以移除最粗大的顆粒。然後你就接著完成在所選的最後打底塗層上覆蓋鋸末。

## 在鋸末基底上塗刷明膠打底塗層

無論使用何種打底塗層配方，非常快速地塗刷第一層熱膠，儘可能不要施壓，以免「打攪」鋸末。晾乾，然後根據您想要的質地粗細多多少少打磨一下。然後薄薄塗上第二層也是最後一層，原則上不應該打磨，以免暴露鋸末顆粒。

## 三種明膠打底塗層的配方（作為備忘錄）

在此不詳述調製細節，只提示三個特別適合鋸末基底的方法（請參閱第 11 章）：

**明膠打底塗層：配方 N° 1**

兩層的塗層：獸皮膠 10 公克、水 100 公克、西班牙白 40 公克。

**明膠打底塗層：配方 N° 1-1**

兩層的塗層：獸皮膠 10 公克、水 100 公克、西班牙白 30 公克、白色立德粉 10 公克。

**明膠油性乳化液打底塗層：配方 N° 2**

兩層的塗層：獸皮膠 10 公克、水 100 公克、西班牙白 25 公克、白色立德粉 25 公克、亞麻仁油 10 公克，為了促進乳化，可加入：熱肥皂水（含有 10% 黑肥皂）10 公克。

**顏料在此打底塗層上的反應**

這三種基底變得非常堅硬。打底塗層 N° 1 使顏料呈現出粉彩般的柔和感而非光澤。適用於尋求消光效果。打底塗層 N1-1 具有相同的效果，但亮度較高。打底塗層 N° 2 更適合用於塗上凡尼斯的油畫。塗畫在這種打底塗層上的顏料能保留了它們所有的光澤。

# 鋸末和酪蛋白

我剛剛提供的有關鋸末基底的明膠打底塗層的資訊，包括關於篩撒鋸末的方式，要塗刷的塗層數目和鋸末的品質等，對於酪蛋白打底塗層仍然有效。與明膠相比，酪蛋白塗層必須禁止使用含有單寧的鋸末（尤其是橡樹和栗樹鋸末）。你可以在第 10 章〈膠合劑〉中找到有關調製酪蛋白膠的所有資訊，以及在第 11 章中找到各種打底塗層的方法。

## 兩種酪蛋白打底塗層的方法（作為備忘錄）

在噴撒鋸末之前，當然基底材已經塗上第一層由酪蛋白 10 公克、水 100 公克、氨水 2 公克組成的酪蛋白膠層。

**酪蛋白打底塗層：配方 N° 5**

兩層的塗層：酪蛋白 10 公克、水 100 公克、氨水 2 公克、西班牙白 25 公克、白立德粉 25 公克。

**酪蛋白油性乳化液打底塗層：配方 N° 5-1**

酪蛋白 10 公克、水 100 公克、氨水 2 公克、西班牙白 25 公克、白立德粉 25 公克、聚合性亞麻仁油 10 公克。

### 顏料在此打底塗層上的反應

用這種酪蛋白膠打底比用明膠打底更易脆。因此不建議用於軟質基底材。打底塗層配方 N° 5 只要使用清淡少油的稀釋油劑來調勻顏料，就能為有些作品提供美好的消光色彩的觀賞效果。塗畫在這種打底塗層上的顏料非常明亮，而且絕對不會變黃。

## 摘要

雖然鋸末打底可以塗敷在任何基底材上，但最好只限用於硬質（木質畫板或硬質纖維板）或半硬質基底材（畫布裱紙，或在堅韌畫布上裱貼細緻畫布）。在太過柔軟的基底材上，它往往會裂開。

# 膠層

## 切尼尼的建議

我引用切尼尼的話作為前言：

### 畫板的第一層上膠

「畫板應該用審慎挑選沒有缺陷的椴木或柳木製成。畫板的表面不要太光滑；首先將羊皮邊角料膠水煮開（隔水加熱），煮到三份只剩下一份時，拿一些膠水在手掌中拌和看看，當你感到手掌會互相黏手時，你的膠水就好了；在容器中放入一半這種膠水和三分之一的清水，將其煮開（都是隔水加熱），然後用刷子將這膠水塗在畫板上。」

切尼尼接著建議連續塗上六層這種第一道的輕薄膠水，它必須作為膠合劑和用來打底木板，以便接受強力膠水和石膏。

### 裱貼

「當你上膠後，拿一塊老舊的白色亞麻細緻畫布，把這畫布切割或撕成布條，浸泡在膠水中，並用手將它們在畫板的表面上鋪平；晾乾兩天。你要知道上膠或塗敷石膏的操作必須在有霧或有風的天氣中進行。」（如果可能就在同一天）

## 石膏打底

「當畫板乾燥時，將伏爾泰粗石膏（plâtre de Volterre）像麵粉一樣洗淨並篩
濾過。盛一碗放在研磨石上，用膠水研磨，好像研磨顏料一樣。用木刀
把它收集起來，並將它塗敷在畫板上；晾乾兩三天；然後，使用鐵製圓
形刮刀，將表面到處刮。」

## 畫布與畫板的上膠

　　無論是明膠或酪蛋白的打底塗層或是上膠，處理程序都相同（打磨，等等）。
只需記住，明膠打底塗層應趁非常熱時塗刷，而酪蛋白打底塗層應在冷卻情況下打
底和塗敷。我們可以在第 10 章〈膠的製作〉和第 11 章〈塗料層〉中找到各種上膠
和打底塗層的配方。我們在這裡關注的是它們的應用，也就是使用它們的方式。

### 繃緊在畫框上的畫布的上膠與打底

1. 明膠加熱到完全融化後離火，將裝有膠水的內鍋留在隔水加熱的外鍋中。如
　 有必要，隨時準備沸水更新水浴，以確保膠水始終盡可能保持熱度。
2. 使用排刷（稱為**漆刷**）在畫布上快速塗上一層膠水，避免超厚。

### 將畫布黏著到畫框平板上

　　經常發生有膠水穿透的畫布或多或少黏著在畫框斜面的情況。最明智的做法是
讓它半乾，然後用木製刮刀或不銳利且圓頭的金屬刀片，滑入畫框立柱的斜面和畫
布背面之間，小心移動將它剝離。

### 打磨

　　畫布完全乾燥，在正常情況下幾乎不需要超過 3 或 4 個小時，如果你認為有幫
助，在用打底塗層覆蓋之前，你可以打磨（ponçage）這第一層膠層。可以使用浮石

（合成）或玻璃砂紙（papier de verre）進行打磨。在這兩種情況下，都必須謹慎進行定量分配，不要過度施壓，以免剝落緯紗。

## 打底塗層

打底塗層，就像上膠一樣，必須快速塗刷，而不能重新塗刷剛剛塗蓋的部分。必須注意不斷攪拌裝在鍋中的混合物，否則白色的碎屑將不可避免地沉澱在容器的底部。

## 趁熱刮平打底塗層

在大多數古老配方中，都明確建議對膠層和打底塗層進行熱刮。我個人比較喜歡讓第一層膠層自然晾乾，總是塗得很薄。然而我經常刮平第一層打底塗層。

處理步驟如下：用刷子盡快塗刷打底塗層後，在它仍然溫熱的時候用木板條或非常寬的鈍調色刀將其刮平。如此刮平的打底塗層會比只是用刷子塗抹來得更薄、更規則。此外，這種所謂的「撒刀」（au sabre）處理方式具有填補緯紗孔隙的優點，從而提供了更加一致的外觀（就像一片麵包，小心地塗上奶油）。但是不應該過度。如果我們在每一層之間重複刮擦操作，我們會得到太光滑的打底塗層，就會容易裂開。

打磨也是如此。只有膠層和第一層打底塗層應該打磨。

## 塗層的數目

一層的膠層加上兩層的打底塗層是一個適當的平均數目。用在堅韌畫布上裱貼細緻畫布上，只要單一打底塗層就足夠了。

## 畫布繃緊在畫框上的張力

第一層上膠使畫布明顯鬆弛是正常情況。隨後的打底塗層將繃緊一些。第二層打底塗層將會恢復其原有的張力。

## 膠層和打底塗層的遮蓋力

膠層和打底塗層的遮蓋力大小，取決於所用畫布的紋理或木材的孔隙率等。在空白畫布上，具有相當明顯的紋理：

約 1 公斤的膠水（獸皮膠 100 公克、水 1000 公克）約可覆蓋 1.5 至多 2 平方公尺。在基底已經被第一層的底塗層的膠水浸透之後，打底塗層將會覆蓋更多。獸皮膠 1.5 公斤和西班牙白塗料，例如（Totin 膠 100 公克、水 1000 公克、西班牙白 400 公克）打底塗層第一層將覆蓋約 3 至 4 平方公尺，隨後塗層可達 4 至 5 平方公尺。（酪蛋白的遮蓋力與明膠差不多。）

## 膠層的塗敷

前面關於畫框上的畫布打底的建議，當然適用在木質畫板、硬質纖維板等上面打底塗層的塗敷。應該注意的是，這些非常光滑的基底上，並不需要刮平或打磨打底塗層。

第三篇
# 油畫的構成要素

# 前情提要

在這本書的初版，我多次對使用亞麻辛（linoxine）含量較少的**罌粟油**（l'huile d'œillette）來取代**利亞油**（l'huile de lin）研磨調色板大多數顏料感到可惜。在過去，罌粟油僅用於研磨淺色顏料。

但現在輪到罌粟油必須讓位給一種新的油：**紅花油**（l'huile de carthame），一直到現在還沒有人聽說過。放棄使用罌粟油的真正原因？就是顏料製造商難以取得罌粟油的供應。由於一些與我們主題無關的原因，如今種植罌粟（pavot）受到嚴密的監視。

紅花油有什麼價值？它非常清澈，乾燥性令人滿意。只有時間才能證明它的薄膜耐久性是否如表面上看來那樣好。

無論如何，我很遺憾在沒有充分告知畫家的情況下，發生這樣的替換。我要不厭其煩地重複這點：黏結劑的性質應該規定明示在顏料管上，顏料的化學性質也一樣！因為，整體上來說，油畫的主要好處在技法上，它的基本要素幾個世紀以來沒有變化，或者幾乎沒有變化。

# 第 14 章

# 油

## 概論

最後，我們用本章來探討油畫的基本要素：油，這種技法的最佳黏結劑。

然而，「油」一詞本身可以指涉脂滑感、速乾性、黏性，總之在特性上彼此非常不同的液體，亞麻仁油和罌粟油是我們僅限的兩種仍然最常使用的油，與前輩大師的亞麻仁油和罌粟油有很大不同（今天的榨油處理和過去已經不一樣了，而且古人為了調製顏料而將油燒煮成**熟油和長時間曝曬**，而今天我們用人工化漂白的生油）。

從中世紀開始，在油畫成為一種被普遍應用的藝術技法之前，文藝復興前期畫家已經知道如何將油放在明火上緩慢燒煮，然後長期曝曬在陽光下，使他們的凡尼斯的油更快乾燥。

即使我們並不確切知道范艾克如何燒煮油劑，我們至少可以用類推法得知（他的所有作品都在我們面前大喊著方法！）他是使用一種加熱過的催乾油。事實上油的加熱處理，不僅為它們提供更快乾燥所需的額外氧氣，使它們更快乾燥，而且大大地提高它們的天然品質。

以熟油為為主調製的顏料油膏（我說的是用亞麻仁油調製的顏料），不僅在作畫時更油稠，而且在乾燥時也會形成一層釉質硬度的漆包。這是生油顏料無法企及的，即使它們還含有一定比例的樹脂。我不是道聽途說，而是根據親身試驗，按照古法調製，自己燒煮熟油和在太陽下曝曬：結果無與倫比[37]。

---

37　見第 23 章「老化的經驗」小節。

我們記得范艾克的同時代人，給他冠上熟油和凡尼斯大師的美譽……就這樣，瓦薩里差一點就輕率地指責他沉迷於煉金術，而在這裡「煉金術」一詞是取其原義，也就是最純粹、最超然的。

然而，煉金術既是一門哲學，也是一門實驗科學，根據傳統煉金術的資料，第五元素的問題在於從每個物質中提取其最活躍的屬性。因此，通過燒煮和陽光曝曬後的乾性油將非常符合這個定義，並且將成為油的第五元素，也就是說一種比生油更醇厚、更強韌、更活性得多的油。生油之於熟油，就如同冷之於熱，死之於生。使用氧化物調製的催乾油只是天然熟油的平庸仿製品。

至於**聚合油**（通過在烘箱中緩慢烘烤），廣義上成為同樣是傳統蛻變的一部分，將多個分子聚合成一個單一的分子（isomérie，同分異構），導致了油的聚合。拋開所有深奧的想法不論，立即就會想到一個問題：如果這種通過加熱讓油自然催乾技法，從技術角度來看如此完美，那麼為什麼現在繪畫產品製造商要放棄用它來調製精美的顏料呢？

很有可能是因為以這種方式調製的顏料，在顏料管中的保存時間比用生油調製的顏料要短。但這又是另一回事了，我們將在顏料調製的主題中討論。畫家們自己似乎已經無動於衷地接受了替代品，它的後果被證明是災難性的，古時候的畫板美好的保存，與我們最近的畫布破損相比，都支持使用內含硬樹脂的熟油！

當然，正如上文所述，所用油劑的品質並非唯一牽連之因。不過，前輩大師如此重視他們的油劑來源和處理，也是不無道理！此外，這種使用火烘烤和陽光曝曬處理的畫油可以和所有級別材料相容。燒煮的熟油則難以和某些追求的材料相匹配。

最不講道理的，是那些完全反對使用在過去提供同樣保證的黏結劑的人。無論是自然還是用氧化物催乾，任何稱得上繪畫用油的，不管怎樣，都必須在合理的時間內乾燥。這個基本事實使我決定將油劑的研究與催乾油的研究結合起來，儘管人們對使用人工催乾油持保留態度。

## 不同油劑的來源和性質

　　我們將在下一章〈精油〉標題下找到**精油**（huiles essentielles），這個名稱以前是指通過蒸餾獲得的植物精油，如今已過時不用了。油劑，準確地來說，可以分為四類，其中只有第三類是我們感興趣的：

### 焦臭油

　　這種油劑是由某些物質在熱的作用下崩壞而產生的（樟腦、蠟、焦油等……）；它們非常緩慢地乾燥且會留下黏稠殘留物。除了蠟油（在 1830 年左右用於蠟油技法），所有這些油劑都將被摒棄不用。

### 動物油

　　這些將各種動物的筋腱或軟骨熱煮取得（牛腳油，等……），或在自然狀態下收穫（從各種魚類中獲得的油）的油，都有惡臭並且難以乾燥。魚油有時被用來假冒亞麻仁油；至於其他動物油則不能用於油畫，除了蛋油（非常昂貴），維貝爾曾經嘗試從中取得黏結劑。

### 固定油

　　固定油（les huiles fixes，譯註：固定油來自動物或植物，因不會揮發，亦不能透過蒸餾萃取，故稱為固定油。）是指所有從油質植物經簡單冷壓榨取的植物油。固定植物油可分為四類。

　　**A. 非揮發性快乾油**：亞麻仁油和罌粟油、紅花油、核桃油。

　　**B. 半揮發性的半快乾油**：苦巴胡香脂油（L'huile de copahu）、丁香油（L'huile de girofle）。

　　**C. 非揮發性的半快乾油**：橄欖油、花生油、菜籽油、大豆油等等。

　　**D. 非揮發性的非快乾油**：蓖麻油。

　　（我們只關注前兩類油劑：A 亞麻仁油、罌粟油、紅花油和核桃油；B 苦巴胡

香脂油。A 的四種油劑，非常快乾但沒有揮發性，分類 B 的油劑沒那麼快乾卻反而有點揮發性。）

## 礦物油

此外，我們可以從石油中提煉凡士林類型的油劑和潤滑油膏，在這裡我們不感興趣，因為它們永遠不會乾燥。至於礦物精油，多少有點揮發性，同樣從石油提煉，我們將在第 16 章關於精油部分再介紹。維貝爾研發的用來延緩顏料乾燥的油劑可以歸類為精油，因為儘管它相對的油脂性，但它會揮發而不會留下痕跡。

# 油畫用油

## 亞麻仁油

亞麻原產於亞洲或高加索地區，在亞述和埃及種植已有四五千年的歷史。由於適應北方國家的環境，亞麻纖維較長（非常適合編織），但種子含油量較少，尤其是速乾性較差。因此，異國亞麻仁油通常優於所謂的**地區**（de pays）亞麻仁油 [38]。最受歡迎的亞麻仁油是來自阿根廷的拉普拉塔（La Plata）和印度的孟買（Bombay）。

### 亞麻仁油的萃取

亞麻仁油理論上是使用巨大石磨，將預先乾燥然後稍微烘烤的亞麻籽重壓榨取而得。如今，為了要以最小的損失萃取最大產量，這些大多使用水蒸汽蒸餾處理。因此，與早年的舊油相比，我們的油的速乾性較差。

### 亞麻仁油的特性

**比重：**0.930 至 0.935。冰點：-29° C，沸點：387° C。亞麻仁油最重要的特性是：脂肪酸含量、顏色和速乾性。

---

38　以荷蘭收成的亞麻籽所製造的荷蘭亞麻仁油特別受到推崇，正如阿姆斯特丹國立博物館繪畫部主任申德爾博士熱心地向我確認那樣。比利時也種植和加工亞麻，但荷蘭的製油廠最著名。

　　**酸度**——有些製造商保證某些顏料可以接受用酸度非常低的油來調製。無論如何，凡尼斯需要用絕對中性的油。

　　**顏色**——優質亞麻仁油應該有美麗的黃琥珀色，事實上，澄清和暴露在光線下它會褪色（我們稍後再說明）。

　　**速乾性**——這就是為什麼依照古法，將畫油靜置在陽光下澄清一段時間總是有好處的：它們會獲得力量、速乾性和純度。

　　**亞麻仁油的自然速乾性（熟煮法）**——經過長時間熟煮可以獲得相同的結果，但速度更快，效果更明顯（此外，還必須長時間暴露在陽光下）。

　　**亞麻仁油的人工速乾性（氧化物法）**——為了使亞麻仁油更富速乾性，我們會在熟煮時加入鉛或錳的金屬氧化物，或同時加入兩者，甚至（比較罕見）添加硫酸鋅。（自 11 世紀或 12 世紀以來，古人就知道使用這種氧化物。）

　　如今，如上所述，製造商都完全使用生油來調製藝術顏料，如此調製的顏料幾乎沒有速乾性，畫家往往都只在顏料油膏中混合一些催乾液（以氧化鉛或錳為原料）來改善這種缺陷。我們將在第 15 章探討應該如何看待這個習慣。（我提到的所有增加亞麻仁油速乾性的處理技法，也同樣適用於其他種類的畫油。）

　　**亞麻仁油的優點和缺點**

　　我們會抱怨亞麻仁油的自然顏色比罌粟油略深一點。當沒有受光時，我們也會怪罪它在乾燥時變黃許多。

　　我們將在「澄清」一節看到，很容易就可獲得完全透明的亞麻仁油（不需添加任何化學成分）。至於乾燥後變黃，只要真的是亞麻仁油而不是凡尼斯導致這種變黃，僅僅在陽光下暴露稍久一些就足以使發黃的畫恢復到原來的顏色。

　　就算亞麻仁油比罌粟油有更明顯泛黃的傾向（就是我在使用膠—油乳化液顏料的畫作中非常清楚觀察到），仍然比所有其他畫油確實更具速乾性，更重要的是，由於含有豐富得多的亞麻辛（linoxine），一旦乾燥油畫就更耐久。

　　因此，在製造藝術顏料時摒棄亞麻仁油是絕對不合理的，特別是對於難以乾燥的深色顏料的調製，例如黑色、茜紅等。

　　**如何選擇好的亞麻仁油？**

　　亞麻仁油有時會摻添魚油來造假。這些冒牌假油通常略帶紅色並且散發臭味。我們可以用石蕊試紙測試亞麻仁油（眾所周知石蕊試紙浸入酸性介質時會變成紅色），來確亞麻仁油是中性的。然而，亞麻仁油並不是那麼稀有的產品；在這裡，信譽就是保證。如果找有誠信的廠商，你就不大可能會被騙。荷蘭製的油通常提供全面保證。

## 罌粟油

　　黑罌粟或罌粟，就像白罌粟一樣，原產於東方。黑罌粟產出罌粟油，白罌粟……產出鴉片乳化液或鴉片。

　　罌粟油是利用加壓從罌粟籽的蛋白（albumen）所榨取的。比亞麻仁油顯然更白了許多，但油脂性和速乾性則較低，它比亞麻仁油更適合用來調製淺色的色調。

　　罌粟油的速乾性質可以用我們提過的亞麻仁油催乾技法來加強，要嘛日曬，要嘛熟煮，要嘛添加某些氧化物（鉛、錳，等……）。

　　在商業上，速乾性不足主要是通過在含有硫酸錳的水中熟煮來改善。（把水煮沸到完全蒸發，然後靜置並澄清）。

### 罌粟油的特性
**比重**：0.925。**冰點**：-18°C。沸點：非常接近亞麻仁油的沸點，大約385°C左右。

（酸度：見「亞麻仁油」。）

### 罌粟油的優點和缺點
　　正如我在關於顏料調製的章節（第23章）會再重述的那樣，罌粟油越來越普遍用於市售藝術顏料的製造。

　　使用罌粟油到底是對還是錯？在荷蘭泰倫斯（Talens）公司出版的《畫家的材料》（*Les Matériaux pour artistes peintres*）手冊中，對這種油做出了非常嚴厲的評判，他指責這種油會使顏料一直都會黏黏的（除了鉛白之外，它本身很快就會乾燥）。事實上，我觀察到某些市售顏料有時會黏手很長時間，而同樣的顏料，用亞麻仁油（手

工）調製，就會正常地乾燥。

　　總之，由於罌粟油的亞麻辛含量不如亞麻仁油，故耐久性較差，因此不能提供顏料同樣耐久的機會。（對罌粟油的這個評判，只限於對使用純罌粟油的油畫。在使用乳化液的技法中，罌粟油反而效果極佳，這種情況下罌粟油無疑地較少變黃。）

## 核桃油

　　核桃油都在初冬時榨取。用木槌敲碎核桃後，去除外殼和核仁隔膜，然後把核仁曬乾。研磨後，把核桃糊團封裝在帆布袋後，放在壓榨機下榨油。第一次壓榨得到的就是初榨油。然後將核桃糊團取出倒入大鍋，並加入沸水；接著將它放回壓榨機再榨。在油畫中只使用初榨油。

### 核桃油的特性

**比重：**從 0.926 到 0.927。**冰點：**-27°C。**沸點：**接近亞麻油的沸點，大約 386°C 左右。

　　核桃油在過去曾被前輩大師廣泛使用；從那時起它就聲譽不佳。眾所周知它以容易變質著稱（已經引用過 Talens 出版的書中，卻相反地硬說它比亞麻仁油較少變黃）。它主要是用於南方國家。從油的中等速乾性以及油的顏色來看，核桃油在這方面介於亞麻仁油和罌粟油之間（我沒有親自試驗過核桃油）。

## 紅花油（見前情提要）、苦巴胡香脂油

　　我提到這種油僅供參考。其他來自巴西帕拉（Para）或委內瑞拉的安哥斯圖拉（現名玻利瓦爾城）的苦巴胡香脂油，由於品質備受爭議，所以很少被使用。它從底部而不是表面乾燥，因此看起來似乎不太乾燥，但最終卻會形成一層堅硬而易碎的薄膜。大多數畫家（提勒曾經使用多年）都不贊成使用。

## 蛋黃油

　　唯一可用來繪畫的動物油。維貝爾是第一個指出蛋黃中含有一種油，具有在繪畫上值得注意的品質。

　　蛋黃油（l'huile d'œuf）與其他動物油的不同之處在於兩個驚人的特性：不會腐敗並且能用冷溶法溶解樹脂。此外，本身雖不具速乾性，但它會形成正常硬化的光澤外表。我們從用沸水煮硬的蛋黃中提取蛋黃油。維貝爾曾經想要商業化生產蛋黃油，但成本價格過高而一直有所限制。況且不確定維貝爾在分離雞蛋的組成元素之一，以製造顏料調製油時沒有犯錯（他知道如何用幾種有吸引力的產品來豐富藝術材料，特別是用非常穩定的凡尼斯油）。

　　蛋彩畫技法形成了一個調和的整體，其中蛋油遠非主要元素。

## 油的乾燥

　　「乾燥」一詞用在乾性油是不恰當的，因為，事實上，這些油的乾燥並非此詞的一般意義上的揮發。相反地，它們的重量增加了，但是它們的體積卻會非常顯著地減少……如果這種油實際上不能像水或精油那樣通過揮發而「乾燥」，那麼，究竟是哪個過程導致硬化？

　　當油吸收了足夠量的氧氣時，會因氧化而變硬[39]，因此重量會增加。它從最表層開始固化。如果這種固化速度太快，油的表面就會形成一層相對較硬的薄膜，通常稱為表皮（peau）。該薄膜將其餘油料與空氣隔絕，因此延遲了氧合作用。這就是太過突然的人工乾燥的危險：一旦超過一定劑量的催乾劑，真正的深度乾燥就會被這個形成得太快的「表皮」延緩，這樣油畫就會有永遠不再徹底乾燥的風險。

## 油的熟煮

　　由於令人遺憾的語言誤用，熟油一詞在商業上，通常是指含有催乾的氧化物、鉛、錳等的條件下熟煮的油。這種混淆最令人困擾了。在這本書中，我一直使用熟

---

39　這種現象產生一種新的物質亞麻辛，它不再溶於松節油，不溶於乙醚，也不溶於其他新鮮油的溶劑中，汽油除外。相反地，酒精不能溶解新鮮油，卻能消除乾燥的油。

油一詞來指不添加任何化學成分，自然地熟煮的油，當我想指一種含有乾燥鹽條件下熟煮的油時，我會明確地加以說明。

既然我們知道乾性油在什麼條件下會轉化為固體薄膜，我們將更加了解**將油熟煮來提供氧合作用**的好處。如上所述，在科學研究仍然大大歸功於煉金術——**火的藝術**出類拔萃的時代！，油的熟煮確實讓中世紀的畫家著迷！……因此，熟煮油劑的古老配方不計其數。所有這些都歸結為兩個基本辦法：**明火法**或**沸水法**。

### 熟油的特性

1. 黏度明顯更高。在流動性相同的情況下，沾黏在畫筆下的顏料油膏，用熟油調製的顏料總是比用生油調製的顏料更加**圓滾飽滿**。
2. **更持久的光澤，讓人聯想到琺瑯釉漆。**與用熟油調製的顏料筆觸相比，市售生油調製的顏料筆觸顯得貧瘠黯淡。前者看起來生機勃勃，後者則看起來死氣沉沉。在乾燥時，這種絢麗的程度差異遠非減弱，反而更加突出。
3. **更強的速乾性**

速乾性的差異非常顯著：熟煮兩或三小時的亞麻仁油，其速乾性會上翻一倍。

## 明火熟煮的熟油

所有早期作者都堅持這一點：用來熟煮配方的容器必須是陶器；此外，它們必須盡可能是新的。熟煮將以溫火進行。如果沒有陶製容器，您可以使非常乾淨的搪瓷平底鍋，注意在平底鍋底部和火焰之間放置一個石棉盤。

### 帕切科的古老配方

西班牙畫家帕切科（Pacheco），建議這樣的配方：「取半公升亞麻仁油倒入陶鍋後放在火上；加入 3 瓣蒜頭，煮到讓蒜瓣或投入油中的鵝毛或雞毛開始捲曲的溫度。」這是用明火熟煮的典型配方—使用蒜瓣的著名雞毛控制法！

## 使用沸水加熱的熟油

將油倒在鍋中等量的沸水上面，讓沸水鼓泡慢煮，也被古代大師廣泛使用（特別是為了將某些在正常條件下溶於水但不溶於油的金屬鹽引進油中時使用）。沸水熟

煮比明火熟煮更經常被使用。

## 帕洛米諾的古老配方

　　義大利畫家帕洛米諾（Palomino）建議這樣的配方（其中含有一定量的密陀僧[氧化鉛]，其它處理方式不變）：「一公升亞麻仁油需要一盎司的密陀僧，再加入一定量的碎玻璃以及一瓣剝皮搗碎的蒜頭；將所有東西倒入一個裝滿半鍋水的鍋中，然後放在火上。……不斷攪拌並煮沸，直到蒜瓣看起來像烤過了。然後靜置澄清。」

## 油的澄清和脫色

　　熟煮他們的油後，前輩大師們會將之長期靜置在陽光下澄清。

### 陽光澄清法

　　在陽光的作用下，油會自然地傾析和澄清（尤其是在三月中，陽光含有大量的紫外線）。這是因為太陽幾乎「燒光」了植物殘渣。因此，油的自然澄清效果比一些藝術用品製造商所透露的要持久和深遠得多。當然，如果它遠離光線長達數月，在陽光下澄清的油會恢復一些琥珀色，但再也找不到它在處理之前呈現的深色。我已經試驗過很多次。

### 人工脫色

　　一直以來，總是有人試圖違反事件的自然發展過程。過去的一些畫家，也是重要的畫家，因此找出方法加快這種陽光導致的緩慢脫色。根據提勒的現代技法是使用硫酸鐵來處理油。其他作者提倡使用紫外線。科菲尼耶（Charles Coffignier）引述了硫酸處理法。但並不推薦。然而，沒有任何處理方法可以提供傳統日曬的效果保證。這是顏料調製用油永遠應該澄清的方式。

## 將油熟煮再經陽光澄清的配方

### 熟煮

這個配方在同一作業中結合了最值得推薦的古代配方所推薦的各種元素（包括獸炭黑 noir animal 和浮石），古代配方之一是斯特拉斯堡手稿（manuscrit de Strasbourg，請參閱第 15 章）。

拿出一個非常乾淨的陶土或搪瓷平底鍋，加水至三分之一滿，配上三分之二的亞麻仁油（或罌粟油）。當然，油會漂浮在上面。在平底鍋下放一個石棉盤，把所有東西放在火上。加入 20 公克浮石粉和 10 公克獸炭黑，也是粉末（每 500 公克油）。開大火，直到水沸騰（水的「氣泡」在油的表面輕輕攪動著，很快就爆裂）。然後繼續用小火煮三個小時，或者更久，這取決於你想要賦予油的速乾性的高低程度。如果熟煮時間超過兩個小時，加入少許開水以補償蒸發的水量。由於有水介於其間（其溫度始終保持不變，接近 100 度左右），這種熟煮方法會產生非常穩定的結果。

### 在陽光下傾析和澄清

一旦完成熟煮，液體將呈現一種相當不吸引人的黑色外觀。當混合物冷卻後，將它倒入一個廣口的玻璃瓶罐中，然後將其放在朝南受光的窗台上，以便它儘可能經常接受到陽光照射。瓶罐不應密封（油會依然混濁），所以只需用載玻片蓋住它。如果油的表面形成一層皮，你可以把它去除。

將其在這些條件下靜置兩、三個月或更長時間（從脫色的觀點，最推薦在三月份進行，但夏季月份會讓油有更多的「力量」）油將很快會與水分離並澄清。你所要做的就是小心傾注液體，以便仔細地將油與水分開。這樣處理的油不僅會變得非常

**油必須按如下方法熟煮**

在加入獸炭黑和浮石後，將油倒人 1/3 鍋的水中放在火上讓沸水鼓泡慢煮（沸水將使油保持恆溫）。然後把裝著油、水混合液的廣口瓶放在在陽光下傾析（接著澄清）。以一根細管與外部空氣保持接觸。

清澈，而且會增加速乾性和功效。

## 在烘箱中烘烤：聚合油

**聚合（polymérie）的定義：**由幾個分子結合為一而形成的物質異構現象。這種極其重要的分子變化其後果不僅影響油。許多物質（包括樹脂）都可以都進行聚合。

### 聚合亞麻仁油

柯吉克（Kerdijk）在著作《畫家的材料》中指出這種油自古以來在荷蘭就廣為

人知。

> 「聚合油是將亞麻仁油在 290°C（**在烘箱中**）的溫度下加熱煮沸 6 或 8 小
> 時而取得。結果，當油進一步聚合時，有約 10% 的油酸甘油酯（glycéides
> de l'acide oléique）會被消除。我剛才說過，聚合是指兩個或多個分子結
> 合成一個。聚合油比生油吸收更少的氧氣，因此崩解的趨勢更低。熟油
> （聚合化）比生油更不容易乾燥，但一旦乾燥，它會形成一層特別柔韌、
> 光滑和耐久的薄膜。」

> 「在荷蘭，亞麻仁油，與優質凡尼斯聚合後，被用來作為最耐久的建
> 築外部彩繪的黏合劑；如果你問一個建築彩繪畫家如何讓他的顏料附著
> 得很好，他必定會回答：加入聚合油。」

值得一提的是，在荷蘭以外被忽視了幾個世紀之後，聚合亞麻仁油開始在法國
被廣泛用於建築彩繪。

**聚合亞麻仁油的特性**

由於聚合油非常油稠，能調製非常漂亮的濃稠油膏，但沾在畫筆下會過度圓滾
飽滿。所以，一旦要創作藝術性的繪畫時，就不可能痛快淋漓地作畫。因此，聚合
油應該在與生油的摻合中找到它的最佳使用方式。

**品質**──我說過這種神奇的油讓繪畫顏料變得多麼透明，多麼光彩和多麼堅
牢。此外，它還具有一種應該遠遠優於其他油的品質，幾乎不會變黃。（後面這種特
性在混合膠層，例如膠─油乳化液、明膠和油，以及我在第 11 章所討論的打底塗
層中特別明顯。）

**缺點**──相反的，在烘箱中烘烤（亦即免受任何氧化）而成的聚合亞麻仁油，
速乾性比開放空間中熟煮的熟油，甚至比普通的生油都低得很多。

不過，應該補充的是，它對之後添加的催乾劑的作用極為敏感。因此，每次使
用聚合亞麻仁油時，都只是使用極少量的催乾劑。長期暴露在陽光下也會促進這種
油的速乾性。我有試過了。但我們可設想若過度長期日照會使它失去某些特性。

審慎摻和聚合亞麻仁油來使用，應該可以提供最大的效益。我還要補充一點，由於和樹脂搭配極佳，它成為目前某些市售凡尼斯混合油和混合精油的組成成分。

## 摘要

由於提煉方法不同（以前：**焙炒**亞麻籽；今日：**蒸氣處理法**），前輩大師使用的油比我們的更具速乾性。完全放棄熟油是沒有道理的。

**亞麻仁油**是最具速乾性的畫油。它還會在乾燥時形成一層富含亞麻辛的耐用薄膜。有人怪它在陰暗處變黃，但這種泛黃在接受光照就會消失。

**罌粟油**自然是比亞麻仁油清澈，但速乾性比後者低。它被繪畫顏料商廣泛使用，特別是用於研磨淺色顏料。目前**紅花油**有取代它的趨勢（核桃油不再用於藝術繪畫。苦巴胡香脂油說真的並不推薦。蛋黃油因價格過高使用總是非常有限）。

### 油的乾燥機制

乾性油經過氧化乾燥。它們不會揮發掉，相反地會藉著在空氣氧化而增加重量。為了使顏料徹底乾燥，務必不要讓顏料表面太快形成隔絕空氣的表皮。因此我們明白，過量的催乾劑並不會促進乾燥。

### 油的熟煮

熟油更濃縮、更黏稠、更富含亞麻辛；它們主要是含氧量更高，因此更具速乾性。

**油的熟煮 X.L. 配方**——油可以用明火或在沸水中熟煮。以下配方源自古老配方，皆易於執行：

把亞麻仁油放在沸水中鼓泡來熟煮（1/3 水，2/3 油），混合物必須加入浮石粉（500 公克油加入 20 公克）和獸炭黑（500 公克油加入 10 公克）一起煮沸 2 或 3 小時。混合物接下來必須接受日照三個月（在蓋著玻璃片的瓶罐中）。特別推薦在三月

份進行，因為此時陽光有充足的紫外線。這段過程結束後，油將被澄清，只須輕輕將它傾注出來即可[40]（市售繪畫用油經常使用硫酸鐵、硫酸等化學方法「澄清」）。

## 聚合熱油

聚合（polymérisation）是由幾個分子結合為一所形成的物質同分異構現象。聚合亞麻仁油亦稱為 standolie 或 stand-oil。它是經長時間在烘箱中加熱煉製而成的。聚合油可調製出非常漂亮的顏料，但它的黏度和缺乏速乾性讓人無法直接使用純油。摻合其他油劑則可發揮出色的效果。荷蘭畫家自古以來就使用它。

---

40　本書初版時，哈維先生就好意地向我指出，用水晶玻璃粉代替浮石，可以得到一種更具速乾性的油，因為水晶玻璃含有鉛。（見 Palomino，152 頁，推薦碎玻璃）。

# 第 15 章

# 催乾油

## 概論

利用金屬鹽加快乾燥速度的熟油，在古老配方經常被稱為肥油（huile grasse）。正如我們所見，文藝復興前期畫家已經習慣添加鉛、鋅或錳（似乎晚一些）的乾燥鹽，來讓他們的油更具速乾性。

鉛是以密陀僧或甚至鉛白、以氧化錳或二氧化錳的錳鹽、以硫酸鋅的鋅鹽（以前稱為皓礬 couperose blanche）的形式，摻入油中。這種摻合也是在煮油時加熱進行。由於其美好的保存狀態，人們理所當然推斷范艾克的顏料中不含鉛（或錳）的催乾劑，而鮮豔的狀態是因為使用礬。達爾崩（Dalbon）認為這個假設很有可能。但我個人猜想更有可能的是，以范艾克嚴謹的技法，不會使用任何催乾劑。我們要記得，前輩大師的油就比我們的更能自然乾燥（由於他們預先焙炒油籽的製油方法）。熟煮和日照使它們更加「濃稠」。最後是技術本身（以薄層顏料塗畫）使其乾燥得更快⋯⋯尤其是在時間根本不算什麼的時代！

然而，范艾克的直接模仿者禁不住想加速其顏料的乾燥。看起來與布魯日大師的技術非常接近的梅西那本人，早就養成了在熟油中添加鉛鹽的習慣。根據馬羅格所述，他的配方應該是符合以下比例：「一份高度研磨的密陀僧，配上三份或四份亞麻仁油或核桃油用文火熟煮。」[41]⋯⋯對密陀僧來說，毫無疑問，這比例過度偏高了！

---

41　Rudel 在著作《*Technique de la peinture*》中引述，第 126 頁。

　　儘管對此仍有些保留，但依然可以確定義大利人很早就使用人工催乾油，尤其是威尼斯人，從 15 世紀就開始大量消費黑油。[42] 此外，更接近我們時代，技術堪稱典範的魯本斯，多次建議使用「照射陽光來強力增稠含有密陀僧」的乾性油所調製的凡尼斯（但這次「完全不用煮沸」）……他快速的作畫方式自然也意味著使用極為速乾性的顏料。

　　從這非常簡短的歷史介紹中，我們應該記住，使用藉助金屬鹽的乾性油由來已久。與其說歸究使用這些人工催乾的油，不如說從 17 世紀開始濫用這些油更應受到譴責。

## 人工乾性油的乾燥

　　我們要記住，油會因氧化而變硬。它需要大量的氧氣才能徹底乾燥。然而，超過一定含量，油的表面會形成一層表皮，因此會使油不再與周圍空氣接觸。此外，利用金屬鹽乾燥還提供維貝爾非常清楚的、人工乾性油的特點描述……他指出（這並不完全正確）只有一種已知的方法讓油變得非常乾性，就是在油中添加錳和鉛的氧化物，不只是其中一種，而是同時以相等的比例添加兩種之後，他補充說：

> 「為何如此……容我試著解釋：如上所述，從液態到固態，油需要與氧氣進行一種化合。它從空氣中吸收這氧氣，但它可以吸收相當數量而不會與之化合，因此不會變乾。氧化錳具有從所在環境中吸收氧氣的特性，而因此轉化為雙氧化物。氧化鉛具有這種特性，它不從所在環境中到處吸收氧，而只會從已含氧的物質吸收。至於油，它只有在處於初生態時，即離開一化合態進入另一化合態時，才能與氧氣很好地化合。
>
> 　　總之，我們面對的是三個永遠糾纏在一起的竊賊；讓我們看看它們

---

42　仍然是根據 Maroger 的說法，這種油是由一份或兩份的密陀僧或鹼性碳酸鉛，配上二十份亞麻仁油或核桃油所組成的；將密陀僧添加到用文火煮熱至 210°C 左右的油中。到達 250°C 時，獲得的凡尼斯會呈現棕色。剩下的工作就是在鉛沉積物形成後加以傾析並過濾。

在一起時的行動：氧化錳從它所在處吸收氧氣，甚至會吸收油中帶來的
尚未與油化合的氧氣；這樣很快地富含氧並成為氧化物，它就是一個氧
化物界的百萬富翁。於是氧化鉛就來搶它的錢，也就是說，搶它的氧占
為己有。然後油扮演第三個竊賊出現，並在氧從錳轉移到鉛的那一刻把
氧納入私囊，因為正是在這些條件下，油與氧的結合效果最好。」

上文值得引用。它以最清晰、最形象化的方式解釋了當鉛和錳相聚在同一催乾
劑中時油的人工乾燥機制。以及這種過於巧妙的化合的危險，因為鉛和錳（維貝爾
的兩個竊賊）犯了一個錯誤，即當油轉化為亞麻辛而拒絕任何新的交換時，以犧牲
顏料本身為代價來延續它們的小小交易。

因此，大多數作者對這種類型的催乾油——鉛和錳各半、名為庫特耐催乾油
（siccatif de Courtrai），都提出了防範說明。我們提到市售催乾油時再討論它（本章末
尾）在此之前，下面的幾個配方會讓我們對前輩大師的人工乾性油有所了解。

## 乾性油的古老配方（以鉛鹽、密陀僧或鉛白為原料）：
## 魯本斯朋友德梅耶恩醫生的配方

「強力乾性油，就像脫胎凡尼斯（vernis sans corps）；用核桃油或亞麻仁油製
成；核桃油的較好。……取油（亞麻仁油或核桃油）半個巴黎塞蒂爾（sextier de
Paris，古代容積單位，一個巴黎塞蒂爾相當於 152 公升），重約半個法國古斤（demi-
livre，大約 250 公克重）；將其放入一個新的釉面陶罐中；加入半盎司（約 15 公克）
粉狀的金陀僧（litharge d'or），用木勺稍微攪拌一下，然後用小火煮沸，放在壁爐
下或露天的空曠院子裡兩個小時。你的油會被消耗一些，但只是少量。好好靜置澄
清，然後把濃稠的油傾注出來保存，以提供各種用途。」（提勒在著作《顏料的製
作》[Préparation des couleurs] 中引述）。

【個人提醒】要開小火，不然油會變黑。在實際上沸騰之前有一段時間，會先
形成大量但非常小的氣泡。在開始煮油時加入大蒜或麵包（所有前輩作者都建議），
它們的油炸程度可顯示油是否真的煮沸。否則可能煮沸時沒注意到，而遭遇因燒煮

過度讓油燒焦的風險。提勒建議一種更現代的配方：每 500 公克亞麻仁油含有 15 公克的鉛丹（minium，四氧化三鉛）。

## 乾性油的古老配方（以硫酸鋅或老礬為原料，根據席洛悌著作《范艾克的發現》，第 78 頁）

「斯特拉斯堡手稿的作者指示，將油與少許煅燒骨粉和浮石一起煮沸，並在加入皓礬（硫酸鋅）之後，將其暴露在陽光下四天。作者觀察到油因此變得濃稠，同時又像美麗的水晶一樣清澈。」

由於內文沒有提供這方面的任何細節，我個人建議以下比例：

亞麻仁油 300 公克、骨炭粉（獸炭黑）10 公克、浮石粉 20 公克。加入 1/3 的水後，加入 5 公克硫酸鋅，用文火將混合物煮沸 3 小時。

將油與水暴露在陽光下靜置澄清三個月。油確實變得非常清澈並且相當乾性。接著只需把油和水分離即可。

由於硫酸鋅不會直接溶於油中，我在這裡特別建議，用沸水鼓泡慢煮（經常被前輩作者推薦，包括上一章已經引述過的帕洛米諾）。

## 催乾油配方（以氧化錳為原料）

我們參考之前的配方，使用錳來調製催乾油。根據我的試驗，二氧化錳（也是不溶於油）在用沸水滾煮時作用更大，就像之前的配方一樣。

## 催乾油配方（以氧化鉛和氧化錳的混合物為原料）

這是我們等一下將談到市售催乾劑中庫特耐催乾油的同樣做法。這兩種氧化物的劑量通常大致都相等：舉例來說，1 公升的油要配上氧化鉛和氧化錳各 30 公克。

帕洛米諾的技術（沸水法）也可用於調製備此配方（見第 14 章〈油的沸水熟煮配方〉）。

## 人工催乾油的缺點

　　儘管大多數畫家一致認為熟油和自然曝曬過的油具有無與倫比的品質，但對於使用金屬氧化物的催乾油優缺點卻出現分歧。其中有些缺點是無法否認的。

### 鉛鹽對催乾油的影響

　　鉛鹽是組成以密陀僧等為原料的催乾油的活性成分，據說會導致顏料，或至少某些顏料明顯變黑。

### 錳鹽對催乾油的影響

　　錳催乾油的原料是氧化錳，據說會顯著降低繪畫顏料的耐久性。確切地說，它會使顏料更易碎；我幾乎相信這種指責是有根據的。

### 鋅鹽對催乾油的影響

　　硫酸鋅或老礬，在這三種催乾劑中以危害最小聞名。毫無疑問，它的效能比鉛和錳的混合鹽較小；但是我親身體驗到利用熟煮融入油中（在沸水中鼓泡慢煮）的催乾力非常明顯，尤其是在有獸炭黑存在的情況下進行熟煮時。

　　然而，我誠摯地指出，在沒有進一步深入這些體驗的情況下，我不敢推薦這種古人非常推崇的催乾劑。這個問題值得進一步研究。

## 市售的催乾油

　　當然，每個製造商都小心翼翼地保護產品製造的秘密。然而，所有催乾油都可以根據它們的成分，分為我們現在應該熟悉的三類：鉛衍生的催乾油、錳衍生的催乾油，以及這兩種元素同時組成的混合催乾油；至少據我所知，如今，不再使用硫

酸鋅來製造用於藝術繪畫的催乾油。[43]

　　一些市售催乾油以熟油調製，沒有摻合，其他則以純精油調製（這些通常被認為品質較差）；最後，最大多數含有油和精油的混合物。

## 庫特耐催乾油

　　庫特耐催乾油如前所述，在熟油中混合等量鉛鹽和錳鹽）常用松節油稀釋。

　　特別值得一提的是，有人指控它的嚴重危害。這種催乾油的壞名聲（所有已知催乾油中最強烈的）有道理嗎？大多數畫家雖然很可能偷偷使用它，以催乾那些完全難於自行乾燥的市售顏料，例如色澱和黑色，卻都宣稱自己相信它的有害性。坦白說，那些自稱必須抱怨的藝術家們，有時竟然會渾然不覺地使用它，實在令人驚訝！……

　　我曾多次引用莫羅—沃西《繪畫》（*La Peinture*）一書中的精闢段落，其中他不加評論地轉述吉拉多（Girardot）所給的罩染配方，吉拉多表示「感到滿意！」「他在庫特耐 125 公克裝的小瓶中放入一勺精餾油繪石油（pétrole rectifié）。他跟我確認一直用這個劑量作畫，沒有任何不便。」

　　使用幾乎純庫特耐催乾油的罩染……儘管我幾乎有點顧忌，在本書述及「專業實務」的部分，為了加快乾燥調色板中較慢乾的顏料，建議這種催乾油的用量最多為 3% 或 5%。

　　維貝爾指責該產品的製造商故意以最深色的的形式銷售。我必須指出，我試驗過脫色的庫特耐催乾油幾乎都沒有活性。畢竟，這款產品的深色提醒了畫家要更明智，並敦促他們盡可能少地引入到所用的顏料，這是一件好事。

---

43　在我已經有機會引述過《顏料調製師手冊》一書中，科菲尼耶給了一些樹脂酸鹽配方，其中包括松香，與密陀僧、二氧化錳或硫酸鋅和溶劑混合；但是這些被認為劣質的樹脂酸鹽催乾劑是用於壁畫的。此外，特勞斯特（Troost）和裴查（Pêchard）的《論化學》（*Traité de chimie*）也提到了硫酸鋅，甚至認為它是鋅白中最強力的催乾劑之一……

## 催乾油對顏料的影響

作為同樣金屬鹽的催乾油，以鉛為原料的催乾油被認為會讓顏料變黑。不過以錳為原料的催乾油被認為會讓顏料易碎。

但根據我個人的看法，這些缺點只有在催乾油超過可以讓上述顏料正常乾燥的劑量時（顏料膏的 3% 到 5%）才會出現。在這個劑量下，採用速乾性較低的顏料（黑色等），絕對不利於龜裂，催乾油會讓龜裂發生而非避免。因為顏料膏的龜裂總是來自於畫作上的各種顏料（或顏料塗層）的乾燥時間之間缺乏同步性。

### 催乾液的副作用

催乾液（如同乾性油）不僅會使它們混合的顏料更快乾燥，也會影響作畫中顏料油膏的反應。催乾油使顏料油膏（即使不含任何樹脂）具有黏稠牽絲的質地，讓它好用得多。它也有助於罩染。因此很想將它添加到所有顏料中。在稀釋劑中，如此使用催乾劑就令人討厭。我們將在第 21 章〈著手進行〉中再來討論這方面的問題。（另見第 23 章〈研磨顏料〉）

目前我們只要記住，**添加到顏料油膏**（而不是稀釋劑）中的催乾油，在顏料重量的 3% 到 5% 的劑量下不會有害，它們用來調節調色板中少數稀有顏料的反應（這些顏料的乾燥真是過於緩慢）。

### 催乾粉

這些催乾粉只是由非常精細研磨的金屬鹽和白色填料（以降低活性）所組成。在使用時添加到顏料中。它們在這裡與我們無關，因為它們僅用於建築彩繪，而且越來越少使用，因為一般認為它們不如催乾液。

## 摘要

甚至在范艾克的發明之前，油畫技法的先驅者就知道如何通過添加金屬鹽，

特別是鉛鹽，以密陀僧的形式使繪畫油變得更具速乾性。據推測，范艾克利用皓礬（硫酸鋅）來催乾他的油，但無人能證明他的樹脂性顏料含有最少劑量的催乾劑。

　　許多古老配方都包括催乾油的調製。大多數人主張使用密陀僧。另外，在一定份量的沸水中讓沸水鼓泡煮油的技法似乎成為首選。此外，一些金屬鹽，包括硫酸鋅，也不直接溶於油中。據說用**鉛鹽**（密陀僧等）的**催乾油**會使顏料變黑。用**錳鹽**（二氧化錳）的催乾油向來以會降低繪畫顏料的耐久性著稱。用**鋅鹽**（硫酸鋅）的催乾油如今已不再用於藝術繪畫。所有這些催乾油可以加以稀釋來販售（用松節油沖淡）。

　　**庫特耐催乾油**成分：一半氧化鉛，一半氧化錳。

　　催乾油只能以非常小的劑量添加到顏料油膏中（顏料重量的 3% 至 5%）；僅限用在調色板中最不具速乾性的顏料上。在這些條件下，它們不會損害繪畫作品的堅牢性。有關催乾劑的副作用等等，請參閱第 11 章〈塗料層〉，第 23 章〈研磨顏料〉。

# 揮發油

## 概論

前輩大師從未採用「essence」（精油）一詞，一律用「huiles essentielles」（精煉油）來稱呼精油，即所有經過蒸餾取得的液體。

正如我們之所見，使用揮發性油作為油畫稀釋劑可以追溯到范艾克。根據大多數作者的說法，他使用的揮發性油的性質就是他的秘密配方的要素之一。有人認為，范艾克的稀釋劑最有可能的是以薰衣草油為原料，其塑化特性確實非常顯著。

可用於油畫的植物精油要嘛是直接蒸餾寬葉薰衣草（la lavande mâle，雄性薰衣草）、迷迭香等各種植物，要嘛是通過蒸餾某些針葉樹產生的樹脂（它們到今日仍然提供稱為松節油的精油）而取得。只有來自石油（pétrole）的礦物精油實際用於繪畫（詞源上「petra」意思是石頭，「oleum」意思是油）。因此，礦物精油一詞不能混淆，我總是用來表示石油的精油。

## 植物性精油

### 松節油

松節油通常被作為油畫的稀釋劑。它的使用可以追溯到油畫程序的起源。魯本斯自己也用過。但是，正如我們將看到的，松節油有很多種類。

海岸松（pinus maritimus）產出波爾多松節油（térébenthine de Bordeaux），這

是最著名的法國松節油，銀樅（abies pectinata）產出孚日松節油（térébenthine des Vosges），澳洲松產出英國松節油（térébenthine anglaise），歐洲赤松（pin sylvestre）產出德國松節油（térébenthine allemande），最後落葉松（mélèze, pinus larix）產出前輩大師著名的威尼斯松節油（térébenthine de Venise）⋯⋯劣質松節油也可從某些軟木廢料、松果等等中取得：瑞士松節油（térébenthine suisse）。

　　在所有這些揮發性油中，法國松節油是最受歡迎的之一。美國松節油（被稱英國松節油並不恰當）雖然比法國松節油更芳香，但品質基本相同。俄羅斯松節油因其難聞的氣味，較少被使用。

### 法國松節油的特性

比重：0.870。燃點：39°C。沸點：155°C。

### 蒸餾法

假設我們相信科菲尼耶所說的：

「古老的蒸餾程序（德梅耶恩醫生也提到過）是在一個蒸餾器裡進行，將融化的樹膠和水加熱到 30°C。我們用明火加熱。添加水讓蒸餾不會升至過高的溫度。」（**松香**〔colophane〕是這種蒸餾的固體殘留物）。」

　　「為了獲得更淺白色的松香並且將操作正規化，我們現在用過熱的蒸汽來蒸餾⋯⋯」這種處理可以獲得更多的精油，但這種精油是否也同樣好？這是我們有權提出的問題。」

### 松節油的一般特性

所有的松節油都有一個其他植物精油也有的常見缺點：油膩。

　　我們稱之為油性精油，是一種在空氣中緩慢蒸發後被氧化的植物精油。當這種蒸發迅速時（例如紙張上的幾滴松節油的蒸發），油污就不會發生。然而，有些份量的精油在打開的油壺中放置幾天，就會或多或少地油污。一段時間後，精油完全蒸發，壺底會覆蓋一層黏稠的樹脂，再也乾燥不了。如果松節油在沒蓋好的瓶子或桶子的空氣中樹脂化（或潤滑化），它也會變得油膩，比較緩慢但同樣肯定會發生。因

此，我給你以下建議：

A. **只使用非常新鮮的松節油**，亦即最近蒸餾或精餾的（當精油開始樹脂化時，通過再次蒸餾來精餾）。

B. **不要把你的精油放在一個打開的大瓶子裡**，而是把它倒進幾個幾個小瓶子裡裝滿，然後小心地塞住。（我個人用一塊防水塑膠布包住軟木塞，並用膠帶緊緊地纏住）。

C. 切勿使用置放在開放油壺中的精油，即使只是隔夜置放。

**分辨新鮮精油和已氧化精油的方法**

想成為品質優良的松節油，必須絕對無色以及清澈如水，而且在搖晃裝有松節油的燒瓶時，不得在玻璃上留下任何結塊的沉澱物。作為檢驗管制：滴在捲菸紙上的一滴油精必須在 24 小時內完全揮發，而不會在紙上留下最輕微的樹脂暈環。

# 薰衣草精油（普通薰衣草油和穗花薰衣草油）

### 普通薰衣草油

薰衣草油（essence de lavande）是從薰衣草開花的頂部萃取的。經由蒸餾獲得。它和松節油基本上包含相同的成分，但它更具塑化性（plastifiante）：它的氣味是由於特定的醚所造成的。

### 各種薰衣草油的特性（根據科菲尼耶）

● 薰衣草油的比重從 0.876 到 0.895 不等。

● 法國薰衣草油在 186-192° C 之間沸騰。

● 英國薰衣草油在 190-192° C 之間沸騰。

薰衣草油可以溶解在其 3 倍容積的 70° C 酒精中。棄置在空氣中，它經過緩慢揮發會形成油膩的精油。因此需要採取的預防措施與我們對松節油所建議的相同。

這種普通的薰衣草油，或者雌性薰衣草油（essence de lavande femelle），據說品質不如穗花薰衣草油（essence d'aspic，雄性薰衣草油）。如今，除了在瓷器的繪畫幾乎已不被使用。在以前的手冊中有被提及，但不如穗花薰衣草油常見，我沒有試用過。

### 穗花薰衣草油

穗花薰衣草（lavendula spica）也被稱為雄性薰衣草。它是最好的薰衣草品種之一。人們從中提煉出一種揮發性的精油，這種稱為穗花薰衣草油的精油，從前非常受畫家歡迎。

**穗花薰衣草油的特性（仍是根據科菲尼耶）**

- 比重從 0.917 到 0.920 不等。

- 在 175° 和 205° C 之間沸騰。

- 塑化性能非常顯著：含有樟腦、樹脂和醚類，使它具有特殊的氣味。

和普通薰衣草油一樣，穗花薰衣草油也有因緩慢揮發而產生油污的缺點。因此，針對松節油所建議的預防措施也同樣適用。

穗花薰衣草油比普通薰衣草更受到前輩大師的推崇。魯本斯有時會使用它，同時使用威尼斯松節油，甚至普通松節油，但一直以來，有些畫家曾指責它具有非常強烈的芳香氣味，讓德梅耶恩醫生本人則形容它「猛烈」。這可能是它唯一的缺點。柯吉克為畫家所著的《畫家的材料》指出，「穗花薰衣草油在乾燥時會留下劣質殘留物，「因此使用它無助於確保作品的耐久性」。

我個人從未感受到這個缺點，並且我認為在這種情況下，應該支持最可靠的論點。支持這種精油的最佳論據就是這個：前輩大師非常推崇的穗花薰衣草油，至今仍被法蘭德斯和荷蘭博物館的修護師使用[44]。

沒有任何精油能提供更好的保證。再次建議選擇質量非常優良且新鮮的精油。

# 迷迭香精油

迷迭香精油（essence de Romarin）是利用水蒸汽蒸餾迷迭香的葉子獲得的，在新鮮時無色。棄置在空氣中，它會逐漸呈現出與所有植物油性精油一樣的顏色。

- 比重從 0.880 到 0.920 不等。

- 150° C 和 168° C 之間沸騰。

---

44　比利時皇家博物館和博物館中央實驗室的修護師飛利浦先生令人欽佩的修護功力眾所周知，他向我確認，在他指導下進行修護工作的天鵝絨般光彩，主要是來自穗花薰衣草油讓顏料表皮再生。他在另一封信中再次強調穗花薰衣草油獨特的塑化優點。

● 可溶於其 1.5 倍容積的 90°C 酒精中。

在以前的手冊中很少提及，現在幾乎被廢棄不用。我沒試驗過。

## 威尼斯松節油（落葉松香脂）

### 香脂或精油？

也許沒有其他油畫產品會引起更驚人的混淆了。雖然威尼斯松節油今日只以香脂的形式出現（一種除了動物醫藥之外幾乎不使用的香脂）……我把它附屬在精油下討論，是為了清楚地表明，它在過去也以後者這種形式使用過，如下文摘自德梅耶恩醫生的手稿所述就是證明：

> 「為了使你的顏料更容易調勻，從而很好地融合在一起，甚至保持它們的新鮮感，就像使用天藍色（azurs）和所有一般顏料時，在你畫畫間不時地用畫筆輕輕蘸一下威尼斯松節油以隔水加熱蒸餾的透明精油，然後用相同的畫筆，在調色板上混合你的顏色。」

### 天然威尼斯松節油的萃取方式和特性

天然的威尼斯松節油是一種由落葉松（pinus larix）樹幹切口產出的香脂。這種樹生長在法國、瑞士、敘利亞、匈牙利、西伯利亞等地。它的樹脂從前是從威尼斯進口，但現在大部分來自布里昂松（Briançon）。

它在夏天看起來像糖漿利口酒，而在冬天就成為質地非常稠密的香脂。它的顏色略帶琥珀色。以前威尼斯松節精油就是從這種香脂中提取出來的。古人同時並用的，若不是用另一種植物精油稀釋的威尼斯松節油香脂，就是從這種香脂中提取的精油。[45]

第 21 章〈著手進行〉和第 22 章〈油畫順序範例〉中，可以找到我個人針對這種香脂非常重要的補充意見，這種香脂，我重申，是大多數古老稀釋劑配方中的一

---

45    自本書初版版以來，Lefranc Bourgeois 之家一直在銷售一種按照 X. L. 配方、用普通松節油稀釋的威尼斯松節油香脂；Talens 之家則以天然香脂的形式銷售呈膏狀的威尼斯松節油。

部分。目前，我們只要記得，用普通松節油或穗花薰衣草油稀釋的威尼斯松節油香脂賦予顏料非凡的新鮮感和光彩。

此外，當正確用來作為描畫凡尼斯（vernis à peindre）時，它幾乎可以消除吸油暗霧（embus）。然而，它的使用需要有些經驗，威尼斯松節油乾燥非常緩慢，這也就是說，除非極其謹慎，不應該和有些本身乾燥性低的色調混合使用。如果使用的香脂不是很新鮮，這種的乾燥遲緩會進一步加劇。無論如何，就像所有其他樹脂產品一樣，將威尼斯松節油保存在密封良好的瓶子中非常重要。

## 礦物精油：石油

石油（pétrole）或石腦油（naphte）自古以來就為人所知，但其工業重要性只能追溯到 19 世紀中葉。

石油是否常被古代大師用來繪畫？這很難認定。然而，義大利人早在 16 世紀就已經知道它的存在，義大利文稱為 olio di sasso 或 olio di petra。法蘭德斯的魯本斯不久之後引述到石油，就像他所熟悉特性的產品：「松節油久而久之就會乾掉；石油則較快消散，不能耐水。最好的防水凡尼斯是在密陀僧上以陽光曝曬來強度增稠的乾性油，不需任何煮沸。」（魯本斯對於凡尼斯的看法是正確的：用純亞麻仁油，不加稀釋劑所調的凡尼斯，當然比用揮發油稀釋的同樣凡尼斯更牢固。此外，正如魯本斯指出的那樣，礦物油確實會」消散」得不留痕跡，這也是事實）。

### 不同類型的石油

當原油經過蒸餾時，會得到一系列比重和揮發性非常不同的產品：

- **石油醚**（éther de pétrole），在 45 至 70°C 之間蒸餾。比重：0.650。
- **礦物精油**（essence minérale），在 70 到 150°C 之間蒸餾。比重：0.700 至 0.740。
- **煤油**（pétrole lampant，照明用），在 150 至 280°C 之間蒸餾。比重：0.760 至 0.810。

●**重油**（huiles lourdes），超過 280° C 以上蒸餾。

只要看到上列數值，就能瞥見礦物精油在揮發性方面優於植物精油。我要補充指出，為了回應建築彩繪畫家的需求，工業界還生產一種礦物精油，在明確的界限內蒸餾（130 至 160°之間，比重：0.760）：石油精（white spirit）。[46]

## 繪畫用石油

### 輕汽油

輕質礦物精油以汽車汽油名稱在市面上銷售，它的揮發性太大，不能作為油畫稀釋劑使用而沒有嚴重的風險。[47]油的乾燥有其條件必須滿足。

### 石油精

石油精的揮發性比汽車汽油稍低，可以用來沖淡一些凡尼斯。不過，無法長時間在半新鮮的情況下操作：它的硬化非常急遽。非常適合房屋粉刷，尚未研究過用於畫架上繪畫。

### 煤油（或照明油）

煤油的揮發性比剛才提到的石油衍生物要低得多，是唯一真正推薦用於藝術繪畫的礦物油。其優勢毋庸置疑：

1. **比較不易揮發**，煤油會延緩顏料油膏的乾燥，讓我們能在新鮮和半新鮮狀況下進行所有的修飾；然後，過了這段時間，它真的不留痕跡地消散了。

2. **穩定**，它永久保持原樣。放在拔開瓶塞的瓶子中，它會緩慢減少容積，但它的成分不會改變。

3. **滲透**，它非常深入地滲透到基底材中。

4. **純質**，一旦揮發，不會留下任何痕跡。

維貝爾明確界定了石油的優點：「石油，只具有揮發性部分，揮發後不會形成任何殘留物，它作為一種展色劑媒介，不留下任何東西：滲開在一張白紙上，當它

---

46　我從 Lefranc 備忘錄裡摘錄這些數據。

47　這點我與 Busset 的看法截然不同，但我很欣賞他的精彩著作《現代繪畫技法》，並在前面章節摘錄許多段落。

揮發後，就無法找到痕跡。石油的優點還不只這些。

## 石油的揮發性

毫無疑問，石油最顯著的特性之一為：**同一種石油可能、並且幾乎總是含有不同揮發性的部分**。例如其中一些部分達到 120°至 130° C 之間蒸餾，其他部分達到 130°至 160° C 之間蒸餾等，因此在幾個明顯的時間揮發。

尤其是在摻合一些揮發性非常不同的稀釋劑時，這種揮發方式的優勢將是顯而易見的。例如，一半一半地混合 1 小時內揮發的石油精，和 24 小時內揮發的煤油，我們不會得到一種在 12 小時內揮發的折衷產品。揮發性更強的石油精會一如既往地，在 1 小時內揮發，留下所有的煤油。因此，一旦石油精揮發，畫家在煤油步上同樣後塵之前還有 23 小時的時間。

總之，每種石油，即使是混合油，都會繼續各自採取行動。而對其伙伴毫不關心。因此，可以根據預定計畫的要求，非常精確地調節顏料的乾燥。這並非實驗室的實驗問題，我已經驗證此法不下千次，維貝爾首先強調了它的重要性，因此我可以保證它的正確性。

## 石油的重大缺點

石油與所有礦物油一樣，具有沉澱某些樹脂的缺點。然而，石油被冠上一律沉澱所有樹脂的惡名是沒有道理的。維貝爾以石油為原料調製出優秀的凡尼斯證實了這點。至於那些普通凡尼斯，一般的情況如下：樹脂只有在超過一定的石油比例時才會沉澱，這也就是說大多數凡尼斯可容許添加微量石油而不致混濁（石油稀釋劑已經考慮到這種容許度而進行過研究，其配方將可在下文第 18 章〈凡尼斯〉中找到）。

## 石油精油

維貝爾的石油精油是一種顏料乾燥阻滯劑（retardateur du séchage），由於它沒有任何黏結力，儘管在使用時相對油滑，但給顏料油膏帶來的豐富性只是虛幻的假象，乾燥後就完全消失。塗畫的內容在乾燥後會更令人失望，因為它在作畫過程中

看起來更油滑。如果選擇一種瘦的（maigre 清淡少油）稀釋劑，那麼就會立即知道它會讓顏料變得貧瘠到多大程度。

## 如何選擇好的繪畫石油？

好的繪畫石油（市售煤油，也以精餾石油的名稱出售）必須絕對清澈，沒有絲毫的淡黃色。我補充一點，它的氣味應該絲毫都不刺鼻嗆人，總之它必須好好**精餾**（**rectifié**）。作為檢驗管制，你可以用一張捲菸紙對其進行測試（與松節油一樣）。滴在捲菸紙上的一滴石油必須在 24 小時內完全揮發，不留絲毫油膩的痕跡。

## 市售無臭石油

近些年來，市場上出現了一種優質的無臭石油，名稱為「暖爐用煤油」（pétrole pour appareils de chauffage）。一些藝術用品店（包括 Maison Lefranc）也出售中型瓶裝的除臭繪畫石油。根據魯德爾（Jean Rudel）《繪畫的技術》（*Technique de la peinture*），這些繪畫石油將用硫酸和氫氧化鈉與水處理。

人們提出各種讓石油除臭的方法。根據科菲尼耶的《畫家手冊》（*Manuel du peintre*），**乙酸戊酯**（**Acétate d'amyle**）經常被用來給調配石油精的凡尼斯添加香味。我用以下劑量試驗過：

1 公升石油需要 10 公克乙酸戊酯。 瓶子應劇烈搖晃；油變得稍微混濁，在一週後恢復清澈，只需過濾（使用濾紙）就足以完全回收乙酸戊酯。這個程序的優點是完全無害。實際上，石油的臭味並沒有消失，它只會被乙酸戊酯的氣味所改變。

## 結論

### 植物精油與礦物精油的比較

好好信守以下的通用概念尤為重要。

### 植物精油

植物精油由於其天然性而具有非常明顯的缺點和品質：相當具樹脂性，為繪畫顏料帶來了無可置疑的豐富性。根據技師的說法，它們是塑化（plastifiantes）的（穗花薰衣草油在這方面的特性非常明顯。比普通松節油的樹脂更濃厚─還含有樟腦和醚─它形成了更油滑的顏料油膏）。

然而所有植物精油因含有樹脂，正如我們所見，都具有在緩慢揮發時與空氣接觸時會氧化的缺點。有鑑於此，必須只用非常新鮮、尚未開始樹脂化的精油。

### 礦物精油

礦物精油不具任何塑化特性，可以完全揮發不留痕跡。它們在油畫中的角色完全相當於水彩中的水，裝在容器中，比植物精油更具有永久保存，並且總能保持原樣的優勢：儘管會揮發，但不會殘留任何沈澱物。

然而，有人指責它們會沉澱某些樹脂，並且由於「瘦」（清淡少油），而使繪畫顏料變得貧瘠。有些作者還確信它們會使顏料變暗。經過我個人嚴格檢驗，可以確認最後一項指控是沒有根據的。更準確地說，用這種稀釋劑調勻的顏料，有時老化後會呈現出一種悲傷、貧血的外觀，就好像所有的滋養汁液都已經耗盡了一樣。

再說一次，最有問題的技術會是：如果選擇石油作為稀釋劑，請記住油膏中不得含有過量的石油；如果太稀，就沒有足夠的耐久性。如果我們選擇（根據真正的傳統）植物精油，要特別小心地將之裝在密封良好的瓶子來保存所有的新鮮度。

## 摘要

精油分為兩個截然不同的類別，通過蒸餾某些植物獲得的植物精油，以及礦物精油（礦物精油中只有石油衍生的精油可用作繪畫用油）。

## 植物精油

在前輩大師的手稿中，提到大量的植物精油。最廣泛使用的是松節油和穗花薰衣草油。根據傳統，穗花薰衣草油是范艾克秘密稀釋劑的成分之一。

### 松節油

普通松節油是蒸餾某些針葉樹的樹脂流液而取得的。最常見也是最受歡迎的一種是法國松節油,來自海岸松,特別是在朗德(Landes)種植的(英國或美國松節油也被廣泛使用,俄羅斯松節油的氣味不太好聞)。

法國松節油的比重為 0.870,燃點為 39°C。與所有植物精油一樣,如果我們沒有小心地把它保存在密封的瓶子中,它就會樹脂化。

### 穗花薰衣草油

穗花薰衣草油,或雄性薰衣草油,是從薰衣草提取的精油中應用最廣泛的一種。它是經由蒸餾,從雄性薰衣草的開花頂部所萃取的。它的氣味極其芳香和持久,讓有些畫家擔心。此外,樹脂含量非常豐富,而且還含有樟腦和醚類,具有顯著的塑化能力。它的揮發性比松節油低,使顏料油膏更加油滑。

穗花薰衣草油的比重從 0.917 到 0.920 不等:它在 175 到 205°C 之間沸騰。像松節油一樣,它應該趁非常新鮮時使用。

### 威尼斯松節油

威尼斯松節油是大多數古老配方的一部分,無論是精油形式還是香脂形式,今天都重新獲得青睞。特別是它可以在 Lefranc-Bourgeois 美術社買到稀釋形式的(X. L. 配方,即用型),和在 Talens 美術社買到香脂形式。用普通松節油沖淡後,威尼斯香脂賦予顏料非凡的光澤,幾乎不會吸油變暗。

這種香脂是從落葉松(pinu slarix)樹皮上的簡單切口所提取的。在冬天,它具有香脂的稠密;在夏天它呈現糖漿的外觀。它的顏色是美麗的琥珀色。

## 礦物精油

石油(pétrole 一字,來自於石 petra、油 oleum)在古代就為人所知,但工業應用要到 19 世紀才開始。直到那時起,才被習以為常地用於繪畫(有人指出魯本斯有時會使用它)。在所有原油的衍生油類(醚、礦物油精、煤油、重油),只有煤油適合作為顏料稀釋劑。

煤油在 150°C 到 180°C 之間蒸餾。其比重為 0.760 至 0.810。它會完全蒸發而

不留痕跡，不過有會沉澱某些樹脂和使顏料油膏變瘦（清淡少油）的缺點。如果選擇了這種稀釋劑，就要謹慎和適度。

# 樹膠與樹脂

## 概論

樹膠（gommes）和樹脂（résines）這兩個術語容易令人混淆。如今，樹膠一詞最常用來指加入凡尼斯成分的樹脂物質。此外，應該注意的是，古老手稿中用於指定某某種類的樹膠或樹脂名稱，不再總是與目前我們所知的同名產品相符。就像以前**阿拉伯樹膠**一詞指的是各式各樣可溶於精油的異國樹脂，現在只適用於一種**可溶於水**的樹膠……甚至不再來自阿拉伯。

維貝爾說得不錯，有些樹脂的名稱並不一定表示它們的原產地。大多數情況下，這些國家已經設立了國外分支機構。隨著船舶航線發生變化，名稱也發生了變化。但是，別這麼誇大地說：古人對這些樹膠和樹脂的描述，讓我們能夠確切識別出大多數加入他們凡尼斯的原料。在大多數情況下，它們與我們的相同。再一次藉著科菲尼耶的精彩著作《畫家手冊》[48] 廣泛借鑑。

## 最常用的樹膠與樹酯

### 第一類：硬樹脂，沒有用火加熱則不溶

---

### 琥珀

琥珀（Ambre 又稱 sucin、karabé）是一種非常堅硬的樹脂化石，似乎來自在地下停留數千年的史前樹木。[49] 琥珀在 300°C 以上熔化。其比重為 1.052（在主要溶劑中的不溶度百分比：乙醇 85.70；乙醚 81.20；氯仿（chloroforme）82.70；松節油 83.10；苯 78.80；乙酸戊酯（acétate d'amyle）70.00）[50]。

### 尚吉巴柯巴脂

非洲柯巴脂，在尚吉巴島（l'île de Zanzibar）採集。它的顏色從淺黃色到差不多深紅色，表面起皺像魚尾紋，可以在海岸附近一公尺深的地下找到。它是所有柯巴脂中最珍貴的。尚吉巴柯巴脂（Copal de Zanzibar）在 300°C 以上熔化。比重為 1.058。

### 馬達加斯加柯巴脂

馬達加斯加柯巴脂（copal de Madagascar）是優質的非洲柯巴脂。有兩個品種：一種是化石，另一種來自現有的樹木。這種樹脂的表面總是光滑的。馬達加斯加柯巴脂沒有尚吉巴柯巴脂的那麼硬，通常顏色更豐富。馬達加斯加柯巴脂在 300°C 以上熔化。比重為 1.056。

### 德梅拉拉柯巴脂

美洲柯巴脂來自英屬圭亞那（Guyane britannique）德梅拉拉；有非常優良的質，但很少被使用。碎片細長、光滑，斷口處閃閃發光。顏色從淡黃色到紅黃色。有戊酸（acide valérianique）的氣味。

德梅拉拉柯巴脂（Copal de Demerara）在 180°C 時熔化。比重是 1.0497。這三種硬樹脂都無法完全溶解在任何常用溶劑中。以下是它們在主要常用溶劑中的不溶度百分比：

---

49　我們將在第 18 章〈凡尼斯〉「樹膠和樹脂的溶解」中談到琥珀，以及此處提到的主要樹脂。
50　不要將不溶性與可溶性混為一談：酒精不溶性 85.70 表示只有 15% 的樹脂溶於酒精。

|  | 尚吉巴 | 馬達加斯加 | 德梅拉拉 |
|---|---|---|---|
| 酒精 Alcool | 85.90 | 73.80 | 72.10 |
| 乙醚 Ether | 75.00 | 65.00 | 55.40 |
| 氯仿 Chloroforme | 86.50 | 69.00 | 56.90 |
| 松節油 Essence de térébenthine | 100.00 | 60.30 | 92.50 |
| 苯 Benzine | 88.30 | 78.40 | 70.90 |
| 乙酸戊酯 Acétate d'ample | 45.50 | 24.60 | 37.10 |

## 第二類：半硬式樹脂，可以在冷卻狀態下差不多完全溶解

就是在這一類中品種最多。幾乎全部來自非洲。除了獅子山柯巴脂，所有這些樹脂都是化石。我只列舉主要品種。事實上有些類型幾乎沒被用過。

### 安哥拉柯巴脂

此柯巴脂來自幾內亞（Guinée）東部，提供了一種作為極佳半硬柯巴脂的紅色柯巴脂，和一種白色柯巴脂。

- 紅色安哥拉柯巴脂（Copal d'Angola）在 300°C 以上熔化。比重為 1.066。
- 白色安哥拉柯巴脂在 95°C 時熔化。比重為 1.055。
- 紅色安哥拉在主要溶劑中的不溶度百分比：酒精 37.60；乙醚 51.20；氯仿 65.70；松節油 77.00；苯 70.00；乙酸戊酯 4.20。
- 白色安哥拉在同樣溶劑中的不溶度百分比：酒 15.10；乙醚：27.30；氯仿 43.70；松節油 69.00；苯 50.50；乙酸戊酯 2.70。

請注意，紅安哥拉柯巴脂可以完全溶解在苯甲醛（aldéhyde benzoïque）或苦杏仁精油（amandes amères）中。

### 本吉拉柯巴脂

這種在安哥拉南部的本吉拉（Benguela）採集的柯巴脂雖然髒，但很容易清潔，並產出良好的半硬式樹脂。

熔點：165°C。比重：1.058。

在主要溶劑中的不溶度百分比：酒精 16.50；乙醚 43.70；氯仿 47.30；松節油 68.80；苯 65.60；乙酸戊酯 1.20。

### 剛果柯巴脂

比屬剛果生產最堅硬的柯巴脂品種。法屬剛果生產更白但硬度較低的柯巴脂品種。比屬剛果柯巴脂（Copal du Congo）的熔點：195°C。比重：1.061。

在主要溶劑中的不溶度百分比：酒精 25.30；乙醚 48.30；氯仿 59.60；松節油 68.20；苯 60.10；乙酸戊酯 0.90。

### 獅子山柯巴脂

這種非洲柯巴脂不是樹脂化石，是從非洲樹上採集的（就像朗德松樹上的松香）。獅子山（Sierra Leone）位於幾內亞和賴比瑞亞共和國之間。美麗的獅子山柯巴脂，形狀是透明碎塊，可調出優質的淺色和柔韌的凡尼斯。由於稀有而很少被使用。

熔點：130°C。比重：1.072。

在主要溶劑中的不溶度百分比：酒精 62.30；乙醚 47.80；氯仿 52.40；松節油 71.40；苯 56.90；乙酸戊酯完全溶解。

### 其他較少被使用的半硬柯巴脂品種

作為記錄，我們將保留來自巴西的柯巴脂（copal du Brésil）、來自喀麥隆的柯巴脂（copal du Cameroum）、來自基塞爾的柯巴脂（copal de Kissel）、來自阿克拉的柯巴脂（copal d'Accra）、來自哥倫比亞的柯巴脂（copal de Colombie）的名稱。所有這些品種調出的凡尼斯都比前述樹脂所調出的差。

## 第三類：在冷卻狀態完全溶解的軟樹脂、樹膠和香脂

這些軟樹脂數量很少，長久以來廣為人知，最常用來製造藝用凡尼斯的是**乳香膠**（gomme mastic），**丹瑪膠**（gomme Dammar）和**山達脂**（sandaraque）。前兩者的評價最高。

### 乳香膠

乳香膠是從生長於敘利亞和非洲，稱為**乳香黃連木**（lentisque）或乳香木（mastic）的常綠灌木中採集的。最乾淨的品種被稱為淚珠乳香脂（Masticen larmes）。

顏色淺淡，透明。畫家們將這種樹膠稱為希俄斯的乳香脂（mastic de Chios）。它的氣味宜人，味道微苦。當我們咀嚼乳香脂時會黏牙，不過山達脂就會變成粉末。

熔點 95°C。比重 1.057。

在主要溶劑中的不溶度百分比：酒精 16.80；乙醚，可溶；氯仿、松節油、苯、乙酸戊酯，**同前**。乳香脂可調出非常清澈明亮和相當柔韌的優質凡尼斯。

### 丹瑪膠

在丹瑪脂這個名稱下，已知有大批產自丹瑪拉松樹（pins de Damara）的軟樹脂品種。丹瑪脂很有用，因為它可以調製幾乎無色的凡尼斯。

所有這些品種都具有非常相似的特性：它們的熔點約為 100°C（最難熔的婆羅洲丹瑪膠在 120°C 時熔化）。比重在 1.031 和 1.057 之間。在酒精中的不溶度百分比在 28.50 和 19.10 之間。此外，它們幾乎完全溶於我們已經看過的常用溶劑中。

這種丹瑪膠最受歡迎的品種是：巴達維亞丹瑪膠（Dammar Batavia）、巴東丹瑪膠（Dammar Padang）、婆羅洲丹瑪膠（Dammar Bornéo）、新加坡丹瑪膠（Dammar Singapour）。巴達維亞丹瑪膠看起來最美麗，形狀是突出圓凸的碎塊，只要在手指間輕輕一壓就會破碎。它的顏色是白色或略帶琥珀色的。

### 山達膠

主要在摩洛哥和阿爾及利亞，經由在雪松側柏（Thuya）樹皮的切口來採集。**普通山達脂**（Sandaraque Gommue）是淡褐色的。**淚珠山達脂**（sandaraque en larmes）呈很淡的黃色，氣味微弱，味微苦；這是最佳首選。其斷口呈玻璃狀且透明。

淚珠山達膠在 145°C 時熔化。其比重為 1.073。

山達膠在主要溶劑中的不溶度百分比：酒精，可溶；乙醚，可溶；氯仿 56.00；松節油 73.60；苯 67.40；乙酸戊酯，可溶（科菲尼耶補充說，儘管上述數據符合他自己的測試，但我們可以在一些著作中讀到山達膠可溶於松節油）。

山達膠可調製出非常透明的凡尼斯，但據說品質明顯不如採用乳香膠或丹瑪膠調製的凡尼斯。

### 松香

松香（Colophane）萃取自各種油樹脂（oléorésines），也就是說含有一種被稱為

松節油的樹脂。

　　**法國松節油**主要來自法國朗德（Landes）的海岸松。香脂狀態的新鮮樹膠稱為**松脂**（gemme）。這種松脂一般成分的百分比如下：揮發性油 18%；乾燥物質 70%；水 10%；固體雜質 2%。通過蒸餾萃取一種精油：松節油（請參閱第 16 章）。蒸餾所產生的乾燥樹脂稱為**松香**（colophane）；非常易碎，永遠不會加入優質凡尼斯的成分中。

　　松香是一種非常柔軟的樹脂。它在 120° C 到 135° C 之間熔化。比重在 1.070 和 1.080 之間。

### 威尼斯松節油

　　威尼斯松節油香脂（baume de térébenthine de Venise，產自**落葉松**）呈淡黃色，帶有芳香氣味。古人從其中取得精油（請參閱第 16 章），但主要在香脂狀態下使用。這種香脂是經由在落葉松樹幹上的切口直接提取的，但最搶手的香脂（bijon 品種）是在夏天從同一棵樹上沒有切口，自然流出的香脂。這種香脂的稠度隨溫度變化很大：冬天非常濃稠，夏天真的就變得像糖漿。

### 加拿大松節油（加拿大香脂）

　　加拿大松節油，更為人所知的名稱是加拿大香脂，完全無色（這種品質使其可用於光學儀器的夾層玻璃），具有非常芳香和宜人的氣味，加拿大香脂一般包含的成分的百分比：揮發性油 23% 至 24%；乾燥物質 74% 至 76%；雜質 2% 到 4%。

　　像所有軟樹脂（包括松香）一樣，威尼斯和加拿大的松節油香脂非常可溶於我之前提到的所有常用稀釋劑中。請注意，礦物油會立即沉澱加拿大香脂，而威尼斯松節油香脂相對地較能接受礦物油（達到一定程度的濃度）。

## 第四類：無法分類的樹膠，人工樹脂

　　以上三類之外，可以增加第四個系列的雜項樹膠，包括所有無法分類的樹脂，其中大部分的品質都不適合調製凡尼斯：**考里膠**（gomme Kauri）、**馬尼拉膠**（gomme Manille）、**坤甸膠**（gomme Pontianak）、**欖香膠**（gomme Elemi）、**龍血膠**（Sang-Dragon，以前曾經從這取得一種不堅牢的染料）等。

### 蟲膠

蟲膠（gomme laque）是一種非常特殊的樹脂，含有蠟和色素。它是由昆蟲大量聚集在某些樹的樹枝上，並借助它們的蠟融合在一起而產生的。這種樹膠的主要產地在印度。市售的蟲膠有：條狀、顆粒狀和鱗片狀。鱗片狀的蟲膠通常呈現扭曲珍珠狀的外形。這是最優質的白色蟲膠品種。（正是此類蟲膠被用於高級保護噴膠）。

蟲膠在 17 世紀之前在歐洲並未為人所知。它絕不能被拿來調製油畫用凡尼斯，而是用來製造出優秀的「保護噴膠」（fixatifs）來製作炭精筆、鉛筆等（請參閱第 25 章）

白色蟲膠的熔點：115° C。比重：小於 1。在主要溶劑中的不溶度百分比：酒精 3.60；乙醚 77.50；氯仿 67.20；松節油 90.90；苯 79.70；乙酸戊酯 1.70。

最為重要的是，蟲膠幾乎完全不溶於油畫稀釋劑（例如松節油），這使得，我再次強調，這項技術變得無法使用。相反地，它幾乎完全溶於酒精，對新鮮的油則沒有作用。

### 人工樹脂

人工樹脂有朝一日會取代天然樹脂嗎？很有可能。它們已經用在非常多的領域中，取得了驚人的成功（與多種所謂「塑料」的替代材料一樣）。然而，到目前為止，人造樹脂（衍生自苯酚和甲醛）的使用，似乎並沒有在調製藝用凡尼斯方面取得非常有效的成果。

因此，在更進一步瞭解之前，畫家似乎最好仍然遵循使用經過長期驗證過的天然凡尼斯（請參閱〈補充〉有關聚合物、丙烯和乙烯樹脂）。

# 摘要

## 樹脂、香脂和樹膠的分類

### 第一類：硬樹脂，沒有用火加熱則不溶

琥珀（Ambre，古人稱 sucin 或 karabé）：最美麗、最堅硬的樹脂。

　　**尚吉巴柯巴脂**（Copal de Zanzibar）：評價最高的柯巴脂。**馬達加斯加柯巴脂**（Copal de Madagascar）：非常好的柯巴脂。**德梅拉拉柯巴脂**（Copal de Demerara）：較少使用。

　　**第二類：半硬樹脂，冷卻時差不多完全溶解**

　　**安哥拉柯巴脂**（Copal d'Angola）：優秀的半硬柯巴脂。**本吉拉柯巴脂**（Copal de Benguela）：好的半硬柯巴脂。**剛果柯巴脂**（Copal du Congo）：同樣受推崇。**獅子山柯巴脂**：由於稀有而很少使用。**巴西、喀麥隆、基塞爾、阿克拉、哥倫比亞柯巴脂**：調出較低劣的凡尼斯（除了**獅子山柯巴脂**以外，本類中的所有樹脂都是化石）。

　　**第三類：冷卻時完全溶解的軟樹脂、樹膠和香脂**

　　乳香、丹瑪樹脂或樹膠：調製清澈而柔韌的凡尼斯。**巴達維亞丹瑪膠**（Dammar Batavia）；以及以下樹脂也備受推崇：**巴東丹瑪膠**（Dammar Padang）、**婆羅洲丹瑪膠**（Dammar Bornéo）、**新加坡丹瑪膠**（Dammar Singapour）。

　　山達膠可調出不錯的凡尼斯，但比乳香膠或丹瑪膠所調出的稍稍遜色。松香不在優質凡尼斯的成分中：因為非常易碎。威尼斯的松節油香脂可調出極好的描畫凡尼斯。加拿大香脂用於製造光學儀器。

　　**第四類：無法分類的樹膠和香脂、人工樹脂**

　　**考里**（Kauri）、**馬尼拉**（Manille）、**坤甸**（Pontianak）、**欖香**（Elemi）、**龍血**（Sang-Dragon）樹脂或樹膠（以前曾經從中提取過不牢靠的染料）。所有這些樹脂都不適合調製凡尼斯。

　　**蟲膠**（gomme laque）：可用來作為優質保護噴膠的成分。人工樹脂（衍生自苯酚和甲醛）尚未在藝用凡尼斯的調製中取得完全確鑿的結果。

第 18 章

# 凡尼斯

## 概論

### 琥珀的溶解是個神話嗎？

正如前一章〈樹膠和樹脂〉所看到，**琥珀**是所有已知樹脂中最硬的。從硬度和堅牢度的觀點，其他的樹脂包括柯巴脂都遠遠拋在其後。

可惜，今日科學認為這種**理想樹脂**幾乎是不可溶的。更確切地說，我們的物理學家和化學家只知道如何在它分解、因此失去部分特性後的那一刻溶解它。真正溶解琥珀而完全保留硬度和透明度，過去曾經實現過嗎？

我們已經問過這個與范艾克有關的問題，但無法給出答案。有一點是確定的：兩個世紀後德梅耶恩醫生一再重申「不必用火熱煮就可以溶解琥珀」的配方（仿效范艾克），它們一個比一個更糟！在更接近我們的時代，有些研究人員聲稱他們成功了──請原諒我在此離了題。

### 從范艾克到克雷莫納的製琴師

范艾克的秘密與史特拉第瓦里（Stradivarius）的秘密之間有驚人的相似處。如果今日的製油技匠仍然讚歎范艾克和他的第一批模仿者前所未有的材料，那麼音樂家們也是以同樣的熱情頌揚來自史特拉第瓦里，更概括來說，來自克雷莫納（Crémone）的小提琴製造商凡尼斯的神秘品質。

事實上，這兩種情況中有同樣的特性、同樣非常柔和的光澤、同樣的透明度、

同樣的堅硬度和……同樣推測的基本成分：**琥珀**。

　　為了解釋一個遠遠超出我們目前使用柯巴脂或琥珀的凡尼斯所獲得的結果，同樣的不確定……最終都引發同一個問題：古人真的已經正確地成功溶解琥珀嗎？而如果是的話，他們使用的是什麼處理方式？

　　唉，可惜的是，現代科學建議我們用冷處理（用氯仿、松油醇等的化學處理），來取代傳統（且不完美）的用火處理，並不能產生更好的結果。總而言之，這個問題維貝爾總結的很好：

> 「一些人，其真實性不容置疑，聲稱他們已經找到了不用借助火的方法
> 來溶解琥珀。對此只有一個看法：柯巴脂可以用加熱以外的化學方式來
> 分解，而我們可以由此得到相同結果。應該向我們展示的，就是一種用
> 柯巴脂製成的凡尼斯，它一旦乾燥，它就會像柯巴脂本身一樣閃亮、透
> 明、堅硬。這種方式我們還沒有看過。」

　　加利卡納（Luc Gallicanne）聲稱在一份 1716 年的義大利手稿中，發現了著名的克雷莫納凡尼斯配方，也就是琥珀溶解的秘密，從那時起，音樂世界發生了革命性變化。在宣佈這一發現之後，加利卡納於 1923 年在巴黎的凱旋門（l'Étoile）舉辦了第一次展覽，展出了五十把根據這個凡尼斯配方上漆的小提琴。四年後，在 1927年日內瓦國際音樂展上，評審團宣稱這一非凡的發現「高於展覽會的回報」。只有畫家對這驚人成就的宣佈看來無動於衷。

　　時間將在加利卡納的反對者和追隨者之間做出最後裁決。迄今為止，儘管出現一切有利的推斷，我們還是會繼續提出這個令人厭煩的問題：當今的化學家無法做到的琥珀溶解，從溶解一詞的意義上來說，是否它曾經實現過，或者它應該被視為一個神話[51]？

---

51　瓦廷（Watin）在他的《畫家的藝術》（*Art du peintre*, 1785）一書中提供了關於溶解琥珀的配方。同時，《畫家專用彙編》（*Compendium à l'usage des artistes peintres*）的作者布洛克斯（Blockx）聲稱已經找到一種在不改變琥珀的情況下溶解琥珀的方法。他確實販賣看起來非常漂亮的溶解琥珀。由於最近才得到這種凡尼斯（10 克瓶裝！）可報告我的測試，只能這麼說——J.Blockx Fils. 出版，特爾菲倫（Tervagne）、克拉維耶（Clavier），比利時。

## 調油的凡尼斯與調稀釋劑的凡尼斯

### 肥凡尼斯與瘦凡尼斯

一般認為肥凡尼斯（調油）是採用硬樹脂來調製，而瘦凡尼斯（調稀釋劑）是採用軟樹脂來調製。

如上所述，前輩大師主要使用的是肥凡尼斯，認為它的堅牢度比調稀釋劑凡尼斯好出甚多。但必須承認，後者更容易用畫筆也更快乾，尤其是在外觀上，比以硬樹脂為原料、顏色通常很深的凡尼斯更具吸引力。對於這種凡尼斯問題特別感興趣的畫家，可以在科菲尼耶的《畫家手冊》（顏料和凡尼斯）中，找到可能需要的任何補充資訊。我也從此書中引用了本條目的大部分內容。

### 樹膠的選擇

篩選後的樹膠用 5% 的苛性鈉（soude caustique）溶液處理，然後在鹼化作用後，用水清洗以除去所有雜質。

### 加熱溶解樹脂

聚合（fusion）程序是已知程序中最古老的，方法是根據它們不同的性質，將樹膠加熱到不同的溫度，直到通過蒸餾減輕了一定重量後變得可溶。（根據維奧萊特〔Violette〕的說法，硬樹脂在 360° C 左右蒸餾，半硬樹脂在 230° C 左右蒸餾，但這些數字是近似值）。只要柯巴脂未經 15% 以上的損耗，它就保持不溶；當損耗 19% 時稍微可溶；當損耗達到 25% 時變得非常可溶。這些損耗因操作模式而異，但它們總是非常敏感。

聚合是在稱為長頸燒瓶（matras）的器材中進行。有些樹膠需要使用大火，有些溫火即可。工人用長柄抹刀攪拌融化的樹膠。當蒸汽開始逸出時，我們將長頸燒瓶的排氣口壓低。然後工人快速從長頸燒瓶中取出抹刀並檢查熔化的樹膠的流動情

況進行操作。因此簡單來說，這個過程仍然是相當需要依賴經驗。非常重要且值得強調的是，殘留在長頸燒瓶裡溶液化的樹膠，比我們開始使用的天然樹膠更深色、也更易碎。

**油的添加**

然後將油加入到 150°C 左右熔化的樹膠中。

**溶劑的添加**

一旦油和樹膠充分混合，可以添加一定量同樣也是熱的松節油來稀釋凡尼斯（不過，長頸燒瓶已從火源上移開）。然後將凡尼斯加以過濾並存放在大的容器中，在那裡它能一點一點地地脫胎換骨，並逐漸獲得其所有的特性。

## 高壓鍋融解樹脂法

為了避免樹膠在長頸燒瓶中的蒸餾過程遭受相當大的重量損失，人們設計了各種方法將它們在高壓鍋中融解。特別是科菲尼耶（真空蒸餾程序）似乎具有實際效益。

## 使用化學溶劑融解硬樹脂

我們已經說過，現代化學迄今為止，沒有藉助加熱，只能以相當不完整和令人失望的方式溶解琥珀和柯巴脂。如此處理的樹脂提供中等的凡尼斯。最常用的溶劑有：

- 松油醇（terpinéol，C10, H17 OH）
- 環氧氯丙烷（epichlorhydrine，C3 H5 OC1）
- 二氯丙醇（dichlorohydrin，C3 H5 CI2 OH）
- 氯仿（chloroforme，CH CI3）

以氯仿為例，我們按照提勒這樣進行：將幾塊琥珀磨成細粉，將氯仿倒在這些粉末上，塞好瓶塞，靜置 2 或 3 個月讓它反應。經過這段時間之後，讓氯仿揮發，並將琥珀（已經膨脹的）放進沸騰的松節油中熔解（請注意，鑑於這種松節油既高揮發性又易燃的性質，這最後的操作並非沒有風險）。

但話又說回來，以這種方式處理的琥珀已失去了它天然特性的最好部分。因此，畫家所理解的琥珀溶解問題仍有待解決！

## 溶解半硬和軟樹脂。調製瘦凡尼斯

**調稀釋劑的瘦凡尼斯**，在製作上比**調油的肥凡尼斯**容易多了。由於它們不含油（至少在原理上），想得到他們，理論上只要將可溶在這展色劑的樹脂溶解在稀釋劑中即可。然而在實作中，問題更為複雜。您將在下文「配方」小節下找到一些傳統調稀釋劑的凡尼斯配方。（同一小節還將談到各種調油的凡尼斯配方）。

## 用於藝術繪畫的各種凡尼斯

用於藝術繪畫的凡尼斯一般分為三類：

1. **描畫凡尼斯**（vernis à peindre，稀釋劑或調和油）

2. **補筆凡尼斯**（vernis à retoucher，可充當臨時凡尼斯）

3. **畫面保護凡尼斯**（vernis à tableaux，更確切地說，也稱為保護凡尼斯 vernis définitifs）

所有這些凡尼斯都可以是肥的或瘦的（調油或調稀釋劑），也可以混合。也就是說，在多量的油中摻入少量的稀釋劑來調稀，或者反過來，在多量的稀釋劑中添加少量的油來增稠。

樹脂形成了凡尼斯的光澤、透明和堅硬性。油則賦予它更多的柔韌性。通常，最優質的調油凡尼斯是用柯巴脂類型的硬樹脂調製。調稀釋劑的凡尼斯是用安哥拉柯巴脂、丹瑪膠、乳香膠等類型的半硬或軟樹脂調製。

礦物精油不會給凡尼斯帶來任何固定成分。相反地，植物精油，尤其是穗花薰衣草油，會在混合物中新增可觀的大量樹脂。為了使它們更加耐久，有些調稀釋劑的凡尼斯（「保護凡尼斯」類型）有時會添加少量聚合亞麻仁油。

### 要選擇何種類型的凡尼斯？

我以前說過，古人（尤其是文藝復興前期畫家）偏好油膩（肥）的凡尼斯（以硬樹脂為原料）。不過他們後繼者卻轉移偏好到清淡少油（瘦）、調稀釋油的凡尼斯（以半硬式樹脂或軟樹脂為原料）。

我們的柯巴脂凡尼斯（「哈林〔Harlem〕或法蘭德斯」類型的催乾油）實際上提供了非常絢麗的效果，所以非常不建議作為最後保護凡尼斯使用。不過，和適當的顏料混合，它們能提供柔軟的樹脂所無法給予的堅韌和持久的光澤（威尼斯松節油除外）。總結來說，目前已知的凡尼斯都不是多用途的。正如我會在第 22 章〈油畫順序範例〉中重述的那樣，因此必須根據確定目的來選擇各種類型的凡尼斯。

## 古代配方

在本節內文中，會談到一些關於前輩大師使用的各類凡尼斯的製作操作。然而，我認為必須記住一點：硬樹脂的融解，在 300°C 以上熔化並非沒有風險。並且沒有適當設備的幫助也很難實現。同樣地，所有需要藉助用火加熱松節油（或任何揮發性油）的配方都必須非常謹慎。

因此，下面配方的關注重點主要在於文獻紀錄方面。對於那些對古代凡尼斯的問題特別感興趣的畫家來說，下面兩本書：席洛悌《范艾克的發現》和葛萊斯瑪（Lucien Greilsamer）《小提琴的解剖學和生理學》⊠*l'Anatomie et la Physiologie du Violon*⊠，將提供更進一步的重要資料。

### 柯巴脂肥凡尼斯的古代配方

自修道士迪奧菲勒以來，溶解硬樹脂的方法幾乎沒有改變。今天仍在使用的「長頸燒瓶」，直接源自古老的明火工業加工技術，我就不再引述了（請參閱前面「加熱溶解樹脂」）

不管怎樣，油都**絕對不該沸騰**。葛萊斯瑪保證，使用以下取自迪奧菲勒手稿的

配方，一定能成功製作出優質的柯巴脂肥凡尼斯：

> 「將放在新鍋裡的樹膠熔解；當樹膠完全液化時，再將另外加熱好的油倒
> 入其中；混合攪拌，然後將這兩種物質一起熟煮，不要煮沸。比例是三
> 分之一的樹膠需要加入三分之二的油。」

其他有些配方建議將冷的油和樹脂同時放在火上，然後將所有東西加熱到樹脂
的熔點。但大多數古代作者認為上述的操作方法更好。

## 以威尼斯松節油為原料的古老配方

使用威尼斯松節油為原料的古老配方不勝枚舉。這種香脂何以被摒棄如此之
久？如今，它將找回它的真正地位：首屈一指。松節油這個詞經常被誤導。我要再
次重申，威尼斯的松節油是一種天然香脂，產自落葉松，與從海岸松的松脂中提取
的松節精油完全無關。此外，古人從這種落葉松香脂中提取了一種特殊的植物精
油，他們也以精油的名義使用，或者更準確地說，就是威尼斯松節油的精油。

因此，我們要記住：

● **威尼斯松節油香脂**＝產自落葉松的天然香脂

● **威尼斯松節油**＝從落葉松香脂萃取的精油

● **松節油**＝從海岸松的松脂中萃取的普通松節油

### 德梅耶恩醫生（魯本斯同時代）的配方

> 「清澈凡尼斯，獨特的配方。非常清澈的威尼斯松節油。松節油（我們常
> 見的松節油）放入鍋裡置於小火上，當你看到周緣產生氣泡時，迅速從
> 火上移開；讓凡尼斯自行沸騰；冷卻後放入玻璃瓶中保存。這種凡尼斯
> 可塗在所有永不褪色的顏料上，使其不被空氣影響。它在三小時內就乾
> 了，好處是之後你可以在上面加工和作畫。」

**仍然根據德梅耶恩醫生的說法**

范艾克使用威尼斯松節油香脂,並加入其兩倍份量的普通松節油稀釋,作為補筆凡尼斯。

【重要提醒】請注意,不需在火上加熱樹脂－精油混合物,這將非常危險。只需隔水加熱這兩種產品,遠離火源,威尼斯松節油不需要高溫即可液化。我個人就是這樣處理的。此提醒適用於以下配方。

**另一個歸功於范艾克的威尼斯松節油配方**

席洛悌[52]根據伊斯特萊克(Eastlake)的著作,引述了諾卡特手稿(manuscrit Norgate)中的這段文字:

「納撒尼爾・培根爵士(Sir Natahaniel Bacon)的凡尼斯也是安東尼・范代克爵士(Sir Anthony Vandike)的凡尼斯,他會在再次復原整張臉時使用它,否則不會乾燥。取兩份松節油(我們常見的松節油)和一份威尼斯松節油(落葉松香脂);把它放在一個陶罐裡,放在炭火上,用文火加熱,直到形成氣泡;或者讓混合物輕輕地沸騰,然後用濕羊毛布蓋好,直到它冷卻。然後,保存備用;當你使用它時,要在溫熱的狀態下塗抹,它就會乾燥。」

我們會注意到作者如何堅持強調威尼斯松節油缺乏乾燥性。這確實是這款香脂的唯一缺陷,因此,必須一直在非常乾燥的環境中使用。

**威尼斯松節油和乳香脂的配方**

在提勒的著作《顏料的製作》第 49 頁中,以他的角度引述,德梅耶恩醫生的另一個配方,這次包含有威尼斯松節油和乳香脂的混合物。亞當(M. Adam)非常好的凡尼斯,像水一樣清澈,並且 3 小時就乾燥:

---

52 《范艾克的發現》,第 218 頁。

「將 1/2 盎司威尼斯松節油（這是最好的比例，雖然有時需要多達 1 又 3/4
盎司或 2 盎司）放入玻璃罐，並且浸在熱水容器中，用文火隔水加熱。
當松節油（威尼斯香脂的狀態）融化並且變熱時，將半盎司充分清除雜
質，磨成微細粉末的淚珠乳香脂撒進（威尼斯松節油）裡，一直攪拌到
融化為止。再拿另一個裝有 4 盎司並且非常清澈松節油（我們常見的松
節油）的罐子，同樣加熱。將松節油（威尼斯松節油）和融化的乳香脂
倒入，好好地攪拌並遠離熱源。使用法：把你整潔的畫布放在陽光下曝
曬，直到它變得溫熱。把你的凡尼斯塗抹在這溫熱的畫布上，靜置讓它
乾燥。」

## 取自不同作者的古老威尼斯松節油配方

畫家並不是在他們的凡尼斯中僅僅使用威尼斯松節油，要嘛使用純的，要嘛和
另一種軟樹脂（乳香脂、丹瑪脂等）或硬樹脂（柯巴脂）混合。下面再次取自葛萊
斯瑪的《小提琴的解剖學和生理學》的配方，是此點的一個新證據。可惜步驟的指
示不是很清楚。

### 皮埃蒙特的配方（《藝術的秘密》，1550 年初版）

「取乳香脂 2 盎司，淺色威尼斯松節油 1 盎司。將乳香脂研磨後，將其
放入新鍋中並用小火將其熔解，然後放入松節油。攪拌的同時讓它沸騰
一段時間，然後加入松節油不要讓任何東西沸騰，因為它會使凡尼斯過
於黏稠；並且為了要知道什麼時候煮好，將一根羽毛浸入其中，如果它
突然燒焦，它就完成了。存放於防塵之處，當你想使用時，在陽光下曬
熱，並用手到處塗抹。當它乾燥時，它就會產生非常漂亮的凡尼斯。」

## 乳香凡尼斯的古代配方

　　我在上面提到了一種既有威尼斯松節油又有乳香的凡尼斯。下面是提勒所推薦的，只有包含乳香的配方。它源自古老的傳統。根據這個配方來製作乳香凡尼斯，請按照這樣進行：將精細粉碎的乳香膠放入小細布袋，將其懸吊在裝有新鮮精餾松節油的密封瓶中（提勒建議用蠟密封瓶子，以完全避免與外面空氣接觸）。

　　通過下法可取得相當濃稠的凡尼斯：乳香膠 100 公克；松節油 300 公克。然後可以根據需要，使用松節油或礦物油來稀釋這種凡尼斯。提勒補充說，如果有發黏的事實，則必須歸咎於使用品質低劣的松節油（精餾不良或存放過期）。

　　我補充一點，乳香膠出現在過去一些無可爭議的參考資料中。它與威尼斯松節油一樣，被用來調製非常多古老的配方，到如今仍然被許多修護師使用。眾所周知荷蘭和法蘭德斯修護作品的凡尼斯，一直以其非常低調的光澤和堅牢度而聞名。阿姆斯特丹國立博物館繪畫部主任申德爾博士熱心地向我證實，該博物館的修護師使用的凡尼斯通常都含有乳香膠的成分。（見下面本章末尾的「保護凡尼斯的配方」）。

## 山達脂凡尼斯的古老配方

　　在古老配方中也經常提及山達樹膠，但如今似乎被認證是一種劣質樹脂。**德梅耶恩醫生的手稿提供的配方：**

> 「1 份穗花薰衣草油和 1 份山達脂，加在一起煮沸，如果你想在其上進行
> 修整，你必須在裡面混合一點核桃油，這樣它就不會那麼快變乾。」

　　提勒引用了德梅耶恩的另一個配方，以公克為單位：穗花薰衣草油 50 公克；山達脂 25 公克；乳香脂 6 公克。

　　菲奧拉萬蒂（Fioravanti）在他的《藝術與科學的通用借鏡》（*Miroir universel des Arts et Sciences*，1564 年）中，指出山達脂凡尼斯「如果在油熟煮之前放入山達脂，它會燒焦。所以必須先把油熟煮，靜置冷卻，然後把山達脂粉末放進去，用文火讓

它融入。」早在 1663 年，奧達（F. Dominique Auda 在他的《奇妙秘密彙編》（*Recueil des secrets merveilleux*）中，就已經提供含有酒精的山達脂凡尼斯配方。大家都知道應該斟酌這種油畫凡尼斯！

## 現代配方：描畫凡尼斯、補筆凡尼斯、保護凡尼斯（由天然樹膠或市售凡尼斯調製）

### 描畫凡尼斯（稀釋劑或調和油）

#### 威尼斯松節油香脂稀釋劑

要使用這種像蜂蜜一樣濃稠的香脂，當然必須用揮發性油稀釋。你可依此進行：將裝有威尼斯松節油香脂的瓶子放在遠離火源的水浴中隔水加熱；以同樣處理方式添加普通松節油到其中。在松節油倒在香脂上時，逐漸攪拌混合。

就個人而言，我總是製作非常濃縮的基本原液，作為後續稀釋的基礎。此最初摻合包含：威尼斯松節油 1/3 ＋普通松節油；2/3。或以公克為單位，濃縮液：威尼斯松節香脂 10 公克；普通松節油 20 公克。

我通常使用以下的稀釋劑來作畫（請參閱第 22 章「X. L. 配方 N° 1」）。畫用稀釋劑：威尼斯松節油香脂 10 公克；普通松節油 50 公克。

松節油可以用穗花薰衣草油取代，甚至（在某些程度上，例如 1/3）可以用石油代替。含有普通松節油的配方最緊繃，含有穗花薰衣草油的配方是鬆軟，含有石油的配方最**懶散**（paresseuses）。使用威尼斯松節油調製的凡尼斯必須保存在非常小心塞好的瓶子中。

#### 市售的現成描畫凡尼斯

當然，每個藝術家用品的品牌都推薦其製造的稀釋劑（或描畫凡尼斯）；我無法全部都試驗。

荷蘭品牌皇家泰倫斯（Royal Talens）提供極為廣泛的乾燥性系列凡尼斯選項：讓‧斯特恩（Jean Steen）、林布蘭描畫凡尼斯，從最慢到最快的乾燥都有。對於這些

繪畫用的稀釋劑，唯一需要注意的是當它們從瓶子裡倒出時，通常因為太稠而無法使用。但這種警告絕不是一種責怪，因為把太稠的稀釋劑沖淡比變濃來得容易。

如果使用此種稀釋劑，在使用前將它分成兩份，並且各添加至少等量的松節油、穗花薰衣草油甚至繪畫石油，我剛才提到的凡尼斯可以承受加入一定量的礦物精油。相比之下，Lefranc 品牌的描畫凡尼斯最好使用植物精油（松節油或穗花薰衣草油）來稀釋，除了 Vibert 描畫凡尼斯之外，它本身是使用石油調製的。

有些畫家，不顧製造商的正式建議，有時還是用畫面保護凡尼斯來作為描畫凡尼斯……看來並沒有更糟；至少當他們的技術（在這種情況下必須非常快速）與這種類型的凡尼斯配合得好時沒有問題[53]。

然而一般來說，皇家泰倫斯的建議仍然有效：以軟柯巴脂、乳香膠或丹瑪膠調製的、不含油的保護凡尼斯，絕不能用作顏料稀釋劑。太脆了，它們有導致顏料油膏龜裂的風險。只有取自威尼斯松節油的凡尼斯是個例外。

### 以硬柯巴脂調製的市售凡尼斯的稀釋劑( Harlem 催乾油和 Flemish 催乾油）

Harlem Duroziez 催乾油和 Flemish 催乾油（Lefranc）兩者都是調配硬柯巴脂的混合凡尼斯（油和揮發油）。嚴格來說，不含氧化物催乾劑（鉛或錳）絕不該被視為催乾劑，只是投入大量硬樹脂作為顏料油膏的硬化劑。當然，其他品牌的藝術家產品可能也有以柯巴脂調製，具同等品質的凡尼斯催乾油；在這裡引述某些品牌時，我並不打算列出一份詳盡的清單。

### 用各種精油稀釋這兩種凡尼斯催乾油

A. Harlem 催乾油和 Flemish 催乾油兩者都容許添加任何劑量的植物精油（松節油或穗花薰衣草油）。

B. Harlem 催乾油和 Flemish 催乾油只有在一些特定條件下，容許添加礦物油（石油精或油繪石油）。

在 Harlem 催乾油或 Flemish 催乾油中添加礦物精油。當礦物精油（石油精或油

---

53　畫家愛德華・馬戴（Édouard Maté）美麗油滑的顏料看起來特別堅牢，就是使用這種凡尼斯（Lefranc 畫面保護凡尼斯）作為稀釋劑，用等量的松節油調勻。

繪石油）與 Harlem 催乾油或 Flemish 催乾油冷拌混合時，若超過 2 份量礦物油對上 1 份量催乾油的比例，液體會變得渾濁。

我只以 Harlem 催乾油為例：為了獲得樹脂含量較微弱的稀釋液，將裝在兩個不同的容器的揮發油和 Harlem 催乾油，放在遠離火源的水浴中隔水加熱（或者應該說是加熱），然後逐漸將揮發油（石油精或石油）倒入催乾油中，一邊快速攪拌。揮發油超過了一定量，混合液會變得混濁，但 24 小時後液體會再次變得清澈，其中的樹脂沉澱微不足道。如果想節省時間，可以用濾紙將溶液過濾。這種清淡的描畫凡尼斯可以永久保存。

下面的實驗證明，這種只有 5% 或 10% 的稀釋劑，例如 Harlem 催乾油，仍然極富樹脂性：如果你突然在這混合液中加入大量的冷礦物精油，雖然已經非常稀釋，但它會再次混濁，並且仍然會沉澱出大量的柯巴脂。

### 以 Harlem 催乾油或 Flemish 催乾油調製的石油稀釋劑配方

**配方 1：**

- 繪畫石油 100 公克；
- Harlem 催乾油（或 Flemish 催乾油）10 公克。

**配方 1-1：**

- 將含 10% 的 Harlem 催乾油（或 Flemish 催乾油）稀釋劑改為含 5%。

作為繪畫稀釋劑的效果很好（請參閱第 22 章「X. L. 油畫配方 N° 5」）。此外，這兩種非常輕淡的凡尼斯也可以作為出色的、非常緩慢乾燥的補筆凡尼斯。這兩個配方的稀釋將根據上述指示進行。

### 以 Harlem 催乾油或 Flemish 催乾油調製的松節油稀釋劑配方

**配方 2：**

- 松節油 100 公克；
- Harlem 催乾油（或 Flemish 催乾油）10 公克。

**配方 2-1：**

- 將含 10% 的 Harlem 催乾油（或 Flemish 催乾油）的稀釋劑改為含 5%。（用任何百分比的揮發油進行稀釋都毫無困難）。

這種凡尼斯也非常輕淡，比前一種凡尼斯（以石油調配）能讓顏料更緊繃。它可以像後者一樣，用來作為補筆凡尼斯。

**以 Harlem 催乾油或 Flemish 催乾油調製的穗花薰衣草油稀釋劑配方**

**配方 3：**

● 穗花薰衣草油 100 公克；

● Harlem 催乾油（或 Flemish 催乾油）10 公克。

**配方 3-1：**

將含 10% 的 Harlem 催乾油（或 Flemish 催乾油）稀釋劑改為含 5%。

非常鬆軟的描畫凡尼斯，比前一種（使用松節油）的揮發性要低一些。也可用作補筆凡尼斯。一般來說，含有 Flemish 催乾油（Lefranc 牌）的凡尼斯比調自 Harlem Duroziez 催乾油的凡尼斯讓顏料油膏更多筋。在第 22 章中，我們會討論有關使用這兩種凡尼斯（Harlem 和 Flemish 催乾油）之幾種不同劑量的塗料配方，特別是：X. L. 塗料配方 $N°3$、$N°4$、$N°5$、$N°6$ 和 $N°7$。

# 補筆凡尼斯配方

有人提出大量消除吸油變暗和方便修飾畫面的產品。我已對市售大多數描畫凡尼斯或補筆凡尼斯發表看法：它們的樹脂濃度太高。對於補筆凡尼斯尤其如此。

**市售補筆凡尼斯**

換句話說：如果你使用市售的補筆凡尼斯，切勿以純液使用，而是用 5 或 6 倍容積的揮發性油將其稀釋。通常，補筆凡尼斯的作用應該限於提供修飾畫面和防止未來的吸油變暗，因為畫好的畫布決不應該出現任何打底初稿裡的吸油變暗。

**以 Harlem 催乾油或 Flemish 催乾油調製的補筆凡尼斯配方**

我在前面章節已經給過非常輕淡的稀釋劑配方：描畫凡尼斯，稀釋劑，作為補筆凡尼斯，產生的效果極佳。使用催乾油時，要嘛以 10% 濃度 $n°1$（調石油）、$n°2$（調松節油）或 $n°3$（調穗花薰衣草油）；要嘛以 5% 濃度 $n°1$ 之 1、$n°2$ 之 1、或 $n°3$ 之 1；調配相同的稀釋劑。

作為補筆凡尼斯使用，這三種精油保留了我在描畫凡尼斯中已經指出的「遲

緩」（石油）、「緊繃」（松節油）、「鬆軟」（穗花薰衣草油）的特性。

### 以軟樹脂、威尼斯松節油調製的補筆凡尼斯

威尼斯松節油香脂，只要品質良好且非常新鮮，就能調製出不錯的補筆凡尼斯。我們記得范艾克（根據德梅耶恩醫生的說法）採取實際上過高的比例來調製：一半香脂、一半精油或三分之一香脂、三分之二的精油。在任何情況下都不要超過以下百分比：

- 配方 N° 1A：威尼斯松節油 10 公克；普通松節油：100 公克。
- 配方 N° 2A：威尼斯松節油 5 公克；普通松節油：100 公克。

與之前的配方一樣，這些配方可能包括以石油或以穗花薰衣草油調製的不同種類（要將威尼斯松節油融入精油中稀釋：請參閱關於「描畫凡尼斯」的內容）。

### 臨時凡尼斯配方

只要畫布沒有完全乾燥，就絕不應該塗上保護凡尼斯，亦即樹脂含量過濃並且含油（最為常見）的凡尼斯。如果塗敷在不夠乾燥的油畫上，此類凡尼斯不僅會減緩顏料乾燥的速度，而且它本身會總是都黏黏的。所有前文列出的凡尼斯：**補筆凡尼斯**，可作為**臨時凡尼斯**使用。特別是下面的配方給了我很好的結果：

### 以 Harlem 催乾油調製的臨時凡尼斯配方

- 石油精：100 公克
- Harlem 催乾油：100 公克
- 蠟：1 公克

蠟必須是蜜蜂的原蠟。這裡蠟的百分比非常低，隨後可能塗覆的保護凡尼斯含有多量的樹脂，輕微的拋光不會影響保護凡尼斯的良好附著力。

### 威尼斯松節油香脂配方

上面所述的威尼斯松節油補筆凡尼斯配方，也可以成為非常好的臨時凡尼斯。就像上面的配方一樣。我們可以在松節油中添加一點蠟：

- 松節油：100 公克
- 威尼斯松節油：10 公克
- 蜂蠟原蠟：1 公克

通常，這種凡尼斯應該會在幾個小時內乾燥：頂多一天。如果仍然黏黏的，是因為使用的香脂（或松節油）不夠新鮮。一旦凡尼斯完全乾燥，用軟刷輕輕拋光，將確保非常低調且規則的光澤。在前面兩個配方中，將蠟融入熱的松節油或石油精中；蠟融化後，加入微溫的松節油（遠離熱源隔水加熱），非常緩慢地均勻攪拌。

### 用市售凡尼斯調製更濃的臨時凡尼斯

當然，市售的**補筆凡尼斯**也可以作為臨時凡尼斯，但由於它們樹脂含量濃度非常高，因此總是需要稀釋，例如添加等量的松節油或礦物油（取決於所選的凡尼斯特性）。市售的**消光凡尼斯**（vernis à mater）絕不能作為臨時凡尼斯使用。由於蠟含量太高，會損害**保護凡尼斯**的附著力。隨時想要一種半消光顏料輕而易舉：塗上摻合了蜂蠟，或更好是摻合了巴西棕櫚蠟（Cire Carnauba）的凡尼斯，然後用軟刷拋光來柔化其光澤。使其光澤減弱變得柔和。

## 保護凡尼斯的配方

現今的保護凡尼斯，也被引申為畫面保護凡尼斯（vernis à tableaux），通常與補筆凡尼斯的區別，僅在於保護凡尼斯的樹脂濃度更高。其中大多數都以軟樹脂調製，不像前輩大師的凡尼斯，通常都以硬樹脂調製。

然而，一些現代凡尼斯含有少量的柯巴脂和燒煮過、聚合或非聚合的亞麻仁油。無論它們的成分如何，在油畫完全乾燥之前，絕對不該塗上這些濃稠的凡尼斯。一年應被視為是最短的乾燥時間。

一層薄薄的蠟應可一直保護柔軟的凡尼斯免受大氣濕度造成危險，這種凡尼斯的主要缺點是容易發藍，不然就非常誘人（見第 21 章「最後保護凡尼斯塗裝的技術」）。我僅在這裡引用兩個配方，一個源自市售的現成凡尼斯，另一個則以樹脂在天然狀態下的使用為主。

### 使用市售現成凡尼斯調製的保護凡尼斯

我們知道今天的油畫修護師，在接受委託為畫作塗上凡尼斯時仍然需要注意什麼。比利時皇家博物館和博物館中央實驗室的修護師飛利浦先生熱心地告訴我（第 24 章幾乎完整引述了一封關於修護的信），他通常用來精心修護畫作的保護凡尼斯

成分。讓我再次非常誠摯地感謝這個配方。

這裡推薦的凡尼斯只是 Talens 品牌的一種市售凡尼斯:「林布蘭」畫面保護凡尼斯。然而,飛利浦先生指出,如果這種凡尼斯從瓶中倒出時就直接使用,可能會顯得有點硬;因此建議添加一些同一品牌的補筆凡尼斯來軟化它。下面根據這些建議所調製的混合劑,給了我一個完美的結果:

- Talens 林布蘭畫面保護凡尼斯:1/3,按容積
- Talens 林布蘭補筆凡尼斯:1/3,按容積
- 精餾過的普通松節油:1/3,按容積

我再次重申,使用其他市售凡尼斯也可能有同樣成效。若使用別種品牌,只要記得,大多數這些保護凡尼斯的樹脂含量都過於濃稠,因此不能直接使用純液。

### 以樹脂調製的保護凡尼斯

我剛剛稱讚了比利時和荷蘭修護工作室所使用,頗具特色的凡尼斯品質。我在「乳香凡尼斯的古代配方」小節中一頁上方的註解裡,提到阿姆斯特丹國立博物館繪畫部主任申德爾博士熱心分享給我的保護凡尼斯配方。我記得配方的比例是:

「這種凡尼斯是 1 份希俄斯的乳香膠或丹瑪膠放在 3 份經過兩次精餾的法
國松節油中,再利用陽光緩慢加熱的溶液。」

申德爾博士補充說:「這種凡尼斯非常潔白,若正確使用將讓人十分滿意。為避免『發藍』,我們可以在凡尼斯乾透後,在表面塗上一層薄薄的巴西棕櫚蠟,再用軟布擦亮拋光。」(我個人會用非常柔軟、並且是乾的衣刷,在一塊巴西棕櫚蠟上先刷幾下,再給畫面上蠟拋光。這種操作方式也可以用來柔化第一個保護凡尼斯配方中提到的 Talens 凡尼斯的光澤)。

### 日曬加熱的乳香凡尼斯(處理程序)

我不認為建議按以下方式進行是背叛申德爾博士的想法。在我看來,與類似的古代配方相比,以下方式似乎是最正確的。

將樹膠（希俄斯的乳香膠或丹瑪膠）磨成的粉末，逐漸倒入冷松節油中（或在隔水加熱的水浴中稍微加熱，遠離熱源）。用刮勺好好攪拌：部分樹膠會立即融化，而其餘樹膠會沉澱結塊成膏狀。然後將瓶子密封，以防止松節油與空氣接觸而變得「油膩」，再靜置在太陽下曝曬。儘可能經常搖動瓶子以加速樹脂的溶解。

　　正如我們所見的，一些古老的配方建議將樹膠放在一個小布袋中，懸掛在松節油中。這個配方的好處主要是由於它所附的參考資料。荷蘭基本上是個潮濕的國家。儘管自古以來，以軟樹膠調製的凡尼斯就能讓人滿意。如果我們沒有從經驗中得知，塗凡尼斯的方式與使用的凡尼斯的品質一樣重要，那就太讓人驚訝了。比利時和荷蘭的畫家從一種總之相當平庸的凡尼斯取得驚人的成就，這說明了很大部分是由於他們精心的凡尼斯作業，正如我將在第 21 章「凡尼斯塗裝」再次說明的那樣。待第 21 章〈著手進行〉，我們將討論有關塗凡尼斯的所有補充細節。

## 關於融解樹膠和樹脂的摘要和結論

### 各種凡尼斯配方

　　琥珀是否可能利用火或利用化學溶劑來溶解老製琴師克雷莫納的凡尼斯，據說就是建立在一個非常接近范艾克秘密知識的基礎上。目前我們建議的程序是以化學方法來**分解**（décomposent）琥珀（通過松油醇、氯仿等），而不是將它**溶解**（dissoudre，從其本意來看），並且保持其所有的特性。

　　**目前最常見的商業化程序：**溶解琥珀或硬柯巴脂最普遍的做法，仍然是使用稱為「長頸燒瓶」的裝置來熔解。然而，有時我們會在高壓鍋中進行。硬樹脂只有在通過蒸餾減輕一些重量時才會溶解。在柯巴脂的損耗未達 15% 時，它就保持不溶；當損耗達到 25% 時，它幾乎完全溶解，但已經失去透明度和硬度。

　　油（或是混合凡尼斯的稀釋劑）要趁熱時加入。這些硬柯巴脂調油的凡尼斯

稱為肥凡尼斯。以軟樹脂調製的**瘦凡尼斯**（調稀釋劑）在製造上沒有任何特別的難度，所含的樹脂可以冷溶。

## 用於藝術繪畫的不同類型的凡尼斯

這些凡尼斯通常分為三類：

● 描畫凡尼斯（稀釋劑或調和油）

● 補筆凡尼斯（可以稱為臨時凡尼斯）

● 保護凡尼斯（也稱為畫面保護凡尼斯）

任何一種凡尼斯都可以用硬樹脂或軟樹脂調成肥或瘦的凡尼斯。在以硬樹脂調製的混合凡尼斯（調油和調稀釋劑一起混合）中，值得一提的是兩種非常普遍作為描畫凡尼斯，稱之為「催乾油」（siccatifs）並不恰當：**Harlem 催乾油**和 **Flemish 催乾油**。在以軟樹脂調製的凡尼斯中，必須記住以**丹瑪膠**和**乳香膠**調製的凡尼斯名稱，它們到今日仍然被廣泛使用。古老配方經常建議作為補筆凡尼斯的：用普通松節油稀釋的威尼斯松節油香脂（據說這是范戴克常用的補筆凡尼斯）。

**——硬柯巴脂調製的描畫凡尼斯**

配方 2：松節油 100 公克；Harlem 催乾油（或 Flemish 催乾油）10 公克。

松節油可以用繪畫石油（見配方 1）或穗花薰衣草油（見配方 3）取代。

Harlem 催乾油（或 Flemish 催乾油）的劑量可減少至 5 公克（配方 1-1、2-1、3-1）。

如果要將石油添加到 Harlem 催乾油（或 Flemish 催乾油）中，則應先將這兩種產品在遠離火源的水浴中隔水加熱。非常緩慢地攪拌均勻混合液，然後將它過濾。

**——威尼斯松節油描畫凡尼斯**

普通松節油：100 公克；

威尼斯松節油香脂：10 公克。（威尼斯松節油香脂必須非常新鮮，否則凡尼斯會難以乾燥）。

**——補筆凡尼斯**

與描畫凡尼斯配方相同。補筆凡尼斯必須充當塗層之間的黏合劑。它的作用與

其說是修改，不如說是預防畫面吸油變暗。如果使用市售凡尼斯，會根據其性質選用松節油或礦物油來稀釋。含石油的配方乾燥緩慢；含松節油者緊繃；那些以穗花薰衣草油調製的則是鬆軟。

### ——臨時凡尼斯

與補筆凡尼斯的成分相同，但配方中可能每 100 公克松節油還包含 1 公克的蜜蜂原蠟（cire vierge）。

### ——保護凡尼斯

至少在油畫乾燥一年後才能使用。

### ——飛利浦分享的配方

Talens 林布蘭畫面保護凡尼斯 1/3，按容積；Talens 林布蘭補筆凡尼斯 1/3，按容積；精餾過的普通松節油 1/3，按容積。

### ——申德爾博士分享的配方：

1 份希俄斯的乳香膠或丹瑪膠放在 3 份經過兩次精餾的法國松節油中。在陽光下曝曬直至融解。當凡尼斯乾透後，在表面塗上一層薄薄的巴西棕櫚蠟，用軟布擦亮拋光。（有關塗凡尼斯的所有其他補充細節。請參閱第 21 章〈著手進行〉）

第 19 章

# 顏料

## 顏料的發現

　　研究自古至今發現顏料的歷史遠非我們真正的目的，而是更簡單地從堅牢度的角度來研究當前的顏料。不過，快速回顧過去讓我們能夠解釋，對調色板中某些古早以來就已獲驗證的顏料的偏好。

## 古代已知的顏料

### 埃及顏料

　　埃及人聲稱比希臘人早六千多年知道如何使用顏色以補裝飾之不足。他們使用的顏色有七種：**白、黑、黃、紅、褐、綠、藍**。也就是說，埃及人的調色板已經包含了色彩系列中的所有基本顏色及暗淡的色調。

　　當然，對於這些顏料我們只有歷史角度上的興趣，因為它們的黏結劑不是油而是膠水。就像白色顏料是硫酸鈣或稱為生石膏（gypse，就只是石膏），保存得非常好，可惜不能在油中使用。

　　不過，古代的黑色顏料卻和我們用的一樣，都是來自植物或動物、煆燒過的獸骨或木炭；黃色、紅色和棕色顏料則是取自赭石（天然或燒過的泥土）。埃及藍值得特別一提。在埃及墓穴中發現了一種藍色，堅牢度驚人，因為存在 30 個世紀之後看來仍然保持不變。科菲尼耶指出，根據維特魯威（Vitruve）的說法，這種顏料是將沙子和泡鹼（natron）礦物晶花一起研磨，經過加入銅屑、灑水、煮沸和乾燥程序而獲得的，接著將該混合物在陶罐中加熱。事實上，製造這種可承受幾乎所有化學

劑的藍色顏料的確切秘密已經失傳。

目前的藍灰色顏料雖然含有類似的化學成分，卻比不上這種神奇的藍色。只有中世紀畫家的青金石（它也被埃及人使用）可以與它相比，但色彩系列略有不同。埃及人的綠色顏料也取自銅，但並沒有像含銅的埃及藍那樣堅牢。

### 古希臘和羅馬的顏料

在阿佩萊斯（Apelles）時代，希臘人只使用四種顏色：白色（邁諾斯泥土顏料 Terre de Melos）以石灰碳酸鹽為主、土黃（阿提卡黃赭石）、紅色（土紅 la sinopis pontique），最後是煙黑色（黑墨 l'atramentum）。（阿佩萊斯被認為發明了象牙黑）。

但是很快地，古代畫家的調色板就變得相當豐富：維特魯威和普林尼（Pline）鉅細靡遺地描述了鉛白（céruse）的製造。說個讓人津津樂道的矛盾，這種顏料在今天被認為非常危險（沒錯，因為它是從鉛提取的），當時卻被用作脂粉[54]。根據普林尼的說法，紅丹（minium）是在一場火災後被發現的（在希臘的比雷埃夫斯 Pirée）：在熱力的作用下，白鉛變成了紅色。通過這個觀察，人們成功地從鉛中製取一種同等的紅色顏料。

大約在同一時期古人也知道，黃丹（massicot，氧化鉛）是一種比土黃更鮮豔的黃色。我們已經說過應該想到埃及人華麗的銅藍色，就是在亞歷山大港，希臘人和羅馬人獲得了這種藍色顏料。科菲尼耶還指出，戴維（Humphry Davy）在檢視提圖斯浴池（les bains de Titus）發現的綠色時，注意到它們都是以含銅質料為主。然而，這些綠色顏料與施韋因富特綠（Vert de Schweinfurth）或謝勒綠（Vert de Sheele）毫無共同之處，因為經過最仔細的檢驗後，戴維並沒有在羅馬人的這種綠色顏料中發現任何一絲微量的砷。

古人也知道銅綠。維特魯威還描述了它的製造方法（非常接近於鉛白的製造，但條件是在這裡要用銅片來代替鉛）。據推測，一些古老的綠色顏料，後來其碳酸銅和乙酸反應後轉化為乙酸銅的狀態。

---

54　以鉛白脂粉為主的流行持續了非常長的時間。在 18 世紀中葉，龐巴度侯爵夫人仍在使用一種由白鉛、蜂蜜膠和……蝸牛黏液製成的面霜。

最後，戴維在古代使用的綠色顏料中確認出土綠（也稱為維羅納土綠 Terre de Vérone），當它品質好時是一種堅牢的顏料，但遮蓋力很低（尤其是用在油畫）。古人還知道如何使用植物色澱和動物色澱。普林尼在他的著作《自然的歷史》（*Histoire naturelle*）中，將顏料分為樸素的顏料和豔麗的顏料。

紫色顏料 purpurissum 或紫紅顏料 pourpre 是第一個、也是最美的豔麗顏料（couleurs florides）。它是將紫色染料投入裝滿銀堊土（craie à brunir l'argent）粉末的大鍋中混合而成。銀堊土吸收了染料，形成了女性用來化妝的色粉。

## 中世紀顏料

文藝復興前期畫家的色彩系列並不比普林尼時代的希臘人和羅馬人大多少。沒有新的、真正引人注目的顏料來豐富他們的調色板，色盤內容就跟過去的一樣：1. 一些純色但不鮮豔的顏料，以源自土系顏料為主——**土黃和土褐**（天然和煅燒）、土紅；2. 由鉛（辰砂、紅丹……等），或硫和砷（雌黃）提取的不穩定顏料；3. 植物色澱或動物色澱，色彩鮮豔，但也稍縱即逝。古代美麗的藍色顏料（青金石）被保留了下來，但沒有真正的純色來取代古代的銅綠（事實上，相當不可靠）。

## 15 世紀的色料

切尼尼引述了七種天然顏料，其中四種具土系性質：**黑色、紅色、黃色和綠色**；其他三種也是天然的，但必須加工：**白色、群青**（和石青 Azur d'Allemagne），最後是**淺黃色**。

**黑色**：黑石（pierre noire），軟的（礦物氧化物 [oxy de mineral]）；煅燒葡萄藤蔓的藤黑；煅燒杏仁殼的黑色；亞麻仁油煙黑[55]。

**紅色**：Sinopia 紅色色料（土紅 [ocre rouge]：氧化鐵 [oxyde de fer]）；cinabrese 紅土色料（由 Sinopia 紅色色料和白色色料組成）；辰砂（cinabre，天然硫化汞，基本上相當於朱紅 vermillon）；紅丹（minium，氧化鉛）；龍血膠；色澱（茜草色澱）。

---

55　沒有提到任何獸骨黑色料，既沒有象牙黑，也沒有骨黑，不過這自古以來就已眾所週知了。

**黃色**：土黃（氧化鐵）；拿不勒斯黃（giallorino，銻酸鉛）；雌黃（硫和砷的黃色化合物）；藏紅花（safran，植物色料）；risalgallo 黃或礦物黃（生石灰和砷）；arziza 黃（藤黃 [gomme gutte]）。

**綠色**：土綠（一氧化鐵）；青綠（vert azur，氧化鈷）；銅綠（vert de gris，醋酸銅）；（以及雌黃和靛藍或雌黃和青金石的綠色混合物）。

**藍色**：天然群青（outremer naturel，或青金石 [lapis-lazuli]）；石青（Azur d'Allemagne，氧化鈷）。

布賽將范艾克以茜草色澱和凡尼斯製成的紫紅色（有可能！）加到此清單中。值得注意的是，厚厚的罩染中使用的茜草紅（最常見的是在朱紅色底層之上）被認為比較堅牢。在薄層的情況下，它們會被光線毀掉。

## 古今顏料的比較

古代大師所擁有的色料（我說的是說文藝復興前期的油畫技師），整體上是否比我們的更豐富、更純淨、更堅牢？答案應該會有很多細微差別。

**青金石**（天然群青）顯然具有現代仿製品吉美群青（outremer Guimet）所不及的優異性和固定性。相反地，大多數文藝復興前期畫家的黃色顏料明顯缺乏光澤，尤其是堅牢度（除了在暗淡的色彩範圍的拿不勒斯黃和土黃[56]）。沒有任何中世紀的綠色顏料能與我們的**翡翠綠**和**天然氧化鉻綠**相提並論。最後，我們擁有遠遠比古人使用的那些從鉛中提取的更絢麗、更穩定紅色和黃色（鎘）顏料。

因此，文藝復興前期畫家與我們的顏料之間比較起來並非完全對我們不利。雖然他們的一些色料可能比我們現在的顏料更好（特別是鉛白，由於製造方法不同），但大多數純度較低。我甚至還要說，其中一些的化學成分應該相當讓人無法接受。因此，前輩大師們的作品幾乎奇蹟般地保存下來，首先要歸功於他們堪稱典範的技術。

---

56　這並不妨礙 Ghirlandaïo 的作品《探訪》（Visitation）的橙黃色，呈現出驚人的新鮮感。在底層蛋彩之上進行罩染，此構圖中帷幔的光澤主要歸功於精心的作畫。

新的顏料（偶氮 [azoïques]、喹吖啶酮 [quinacridones]、酞菁 [phtalocyanines] 等）不斷出現，一個比一個迷人，沒有理由預先拒絕它們。但永遠不要忽視這個觀念，即確保作品的延續不僅在於所用顏料的美感性甚至是固定性，而是很大程度在於塗蓋它們的黏合劑、稀釋它們的稀釋液，最後，像表皮一樣覆蓋它們的凡尼斯……的品質。最後，最重要的是，在於這些各種關鍵因素的實施，亦即每個執行者特有的技術。如果我們的用法應當會讓它們快速消失不見，那麼擁有最鮮豔和最固定的顏料對我們又有何用？……

## 現代顏料：色粉的製造

對專業材料特別感興趣的畫家們，可以在科菲尼耶的《顏料製作師的新手冊》（*Le Nouveau Manuel du Fabricant de Couleurs*）中找到他們可能想要的補充資料。我自己從這本書中摘錄了以下的部分資料。

我們將繪畫用的顏料分為三類：

1. **天然顏料**（通常是礦物）；
2. **人工顏料**（礦物）；
3. **色澱**（萃取自動物、植物或礦物的染料，其中過時的色澱衍生自焦油瀝青：苯胺基顏料 couleur à l'alinine）。

房屋粉刷採用的是第四類，指在這裡不討論的**油漆顏料**（couleurs laquées）。

### 天然顏料

天然顏料主要包括**赭石顏料**、**土系顏料**和一些更複雜的稀有顏料，例如**天然辰砂**，看起來大致與我們的**朱紅色**差不多。礦物在離開採礦場後會進行第一次洗滌，稱為洗礦（débourbage）；乾燥後，使用相當於磨坊用的砂輪儘可能將它們壓碎並粉碎，然後再次洗滌，並按細度大小篩選；最輕的粉末最後沉澱。如果你想獲得完美的品質。我們最後一次將它們粉化研磨。

### 煅燒的顏料

某些土系顏料可能可以被煅燒出來。而它們產生的彩色粉末的色調與天然土系顏料的色調明顯不同：**土黃**一旦煅燒，就會變成**土紅**。煅燒是在金屬板上或在密封箱中進行。

## 人工礦物顏料

人工顏料是利用兩個本質上不同的程序所生產的：

● **乾法加工程序**（Le procédé par voie sèche）

● **濕法加工程序**（Le procédé par voie humide）

乾法和濕法一起使用於生產的顏料（像翡翠綠一樣）非常罕見。

### 乾法加工程序

這種方法只用於極少數顏料的製造，其中我們可以舉出**鋅白、人造群青**，有時候是**朱紅**（到現在中國人仍然透過用文火熔化硫和汞來製取）。

一些製造商指的乾法加工（fabrication par voie sèche）是將兩種色料粉末在滾珠桶中混合，以便通過簡單的顏料混合攪拌取得第三種顏料。有時候這就是取得**英國綠**（vert anglais）的方法（**普魯士藍**和**鉻黃**的混合顏料）。根據上述說法，一般都會認為乾法加工程序不如濕法加工。

### 濕法加工程序

調製大多數色料的濕法加工使用所有雙重分解的化學反應，其中形成的不溶物可以成為顏料。就像這樣：將溶液或氣態的硫化氫（l'hydrogène sulfuré）導入氯化鎘溶液中，會產生黃色沉澱——**鎘黃**（jaune de cadmium）。

濕法加工所需的操作是：沈澱、洗滌、過濾、乾燥、壓碎和篩濾。

以此類推，我們也將濕法加工稱為混合兩種不同色調的漿料以取得第三種顏料的方法。**英國綠**（已命名）就是這樣取得的，大多數是通過混合兩種相當流動性但均勻的**普魯士藍**和**鉻黃**的顏料糊。由此產生的新顏料隨後按正常流程進行洗滌、過濾、乾燥、壓碎和篩分。

## 色澱

　　色澱是利用將天然或人工色料固著在載體上而製取的，載體的化學成分隨所用色料的不同而變化：**動物色澱、植物色澱或礦物色澱。**

　　**氧化鋁**（alumine）是一種極佳的非晶質（amorphe）材料，可作為大多數色澱的載體。**白蛋白堊土**（craie albuminée）、**澱粉**（amidon）等是色料的吸附劑（attirants），因此，也可用作製造某些色澱的載體（古人已經很清楚如何利用白堊土的特性來固著紫色的染料）。

　　由於經過這種程序製取的顏料數量幾乎是無限的，我們不可能深入說明製造細節。除了**鐵色澱**（馬爾斯顏料），固著在氧化鋁上的氧化鐵，大多數色澱的品質都很差：它們的顏色稍縱即逝。那些從煤或焦油瀝青中製取的色澱，其中最廣為人知的是苯胺（aniline）衍生的色澱，老實說，應當都視為品質低劣。

## 真實顏料和仿製顏料

　　雖然顏料本身的性質決定了絕大部分色彩的美感，但製造程序仍然會影響其品質和堅牢度。這就是為什麼我為每種顏料指定的，通常都是被認為最好製造程序。

　　以下列表僅限於最常見的色料。作為記錄，我將在本節的末尾指出一些畫家有時會使用，但不具有同等價值的顏料。最後，我從這項研究中拒絕了所有所謂苯胺的煤焦油瀝青顏料，多年來有些顏料製造商一直試圖將其引入畫室，幾乎都要破門而入了。

　　無論人們多麼確信，這些仿製的顏料不再像最初那樣轉瞬即逝、它們的製造方式已經修改、並且自那時候起，已經經過嚴格的人工老化測試……我們會這麼說，它們所接受的人工老化試驗永遠經不起時間的考驗，我們寧願因為過度謹慎而犯錯，而不是因為天真而犯罪，就像上世紀的瀝青支持者所做，結果無人能防止這些顏料（其中無數的色調一個比一個粗糙）變得庸俗得可悲。

　　由於**苯胺**（或煤焦油）一詞仍會嚇跑藝術家，大多數製造商都小心地不讓它出現顏料管上。當提到**仿製**（imitation）一詞時，一般都印著很小的字體，並且沒有註

明替代品的性質。在沒有法律（總而言之！）防止假冒繪畫產品（通過建立名副其實的色料、調和油和凡尼斯的「藥典」）的情況下，畫家有權要求他們的供應商提供以下保證，維貝爾已經提出了要求：

1. 每個顏料管都應在標籤上標明其所含顏料的化學成分；

2. 任何仿製顏料，亦即化學成分與顏料管上標明的色調不符的，應註明是**仿製品**，隨後加註替代品的化學成分[57]。

最老牌的顏料之一，是第一個遵守這種簡單的商業誠信原則的人。一些法國和外國的商店都模仿它。所有有良心的製造商都應該明白，最好採取同樣的態度。到了有一天，在沒有這種保證下出售的任何顏料都被藝術家視為是不願坦白的仿製。因而被狠狠地拒絕，有些「藝術家的產品」供應商的最後障礙就會自行消失[58]。

## 色料的分類

所有分類都具有任意性。我遵循的分類不是從色譜角度看來最合乎邏輯，就是在我看來最容易讓讀者記住：從最淺到最深的色調，從最暖到最冷的色調。

因此，色料是以下面順序進行研究：白色、黃色、橙色（或褐色）、紅色、紫色、綠色、藍色、黑色。每個顏色系列也遵循此般分類順序。因此，在探討了**土黃**和**赭土**（ocre de ru）之後，我們將繼續討論通過煅燒從天然赭土中製取的色料（因此具有相同的化學成分）——**土紅**和**玫瑰土**。對於天然土系和焦土系以及鎘系色料也是如此，這還包括所有橫跨多階亮橙色的黃色和紅色的系列。

有的紅色色料在這兩個系列的範圍之外（其中有色澱：**茜草色澱等**）並且單獨分類。接著是**紫色**（化學上與紅色系列無關），最後是**綠色、藍色和黑色**。

---

57　這樣一來，我們將不再看到以翡翠綠為名出售、卻沒有真正翡翠綠的顏料，因為到目前為止，按慣例翡翠綠僅以唯一的色調來定義……並且連 1 克氧化鉻也沒有，是一種與實體翡翠綠一樣昂貴的顏料。

58　然而，值得注意的是自《繪畫的技術》初版以來，大多數藝術產品業者都已致力提供可信賴的資料。我不禁認為，本書中表達的抗議多少推進了這種積極的發展。不是有人甚至把石油命名為「礦物松節油」？礦物……隨你喜歡，但松節油？就是這種一貫拒絕只用物品名稱來稱呼所導致的結果！

## 最常用的顏料

正如我在本章開頭所說，我建議對色料製造特別感興趣的讀者參考科菲尼耶的手冊《顏料製作師的新手冊》，其中有第一手的文獻資料。

### ● 白色顏料

**鉛白**（blanc de céruse，又名 blanc d'argent，碳酸鉛）：古法製造鉛白（有時仍被使用）是將鉛片展開在醋酸和馬糞的結合反應中。幾週後，金屬片上形成了一個由微小結晶體組成的白色粉末——**鉛白**。

現代方法速度更快（但似乎產生覆蓋性較差的產品），直接利用化學純乙酸和二氧化碳的反應。根據一些作者的說法，用於學生級油畫顏料（peinture fine）的**鉛白**是通過用碳酸沉澱鹼性乙酸鉛而製取的（比利時 BLOCKX 布魯克斯油畫顏料）。**鉛白**是中性碳酸鉛（非常純），白鉛粉（céruse）是鹼式碳酸鉛。這兩種顏料都有毒。尤其是在粉末狀態下更要提防。使用後應該用肥皂徹底洗手。這種非常緻密的白色顏料提供了一種極其堅牢的快乾油膏，但不幸的是，它與含硫氣體接觸會變黑。只能與非常純的顏料一起使用（尤其要拒絕和含鎘的檸檬黃或朱紅混合使用）。

**鋅白**（blanc de zinc，**純氧化鋅**）：化學家庫爾圖瓦（Courtois）於 1770 年發明的白鋅，直到 19 世紀下半葉才在工業上蓬勃發展。它不是由原礦，就是由精煉金屬所製成。第二種程序被認為可產出較優質的白色顏料。鋅白顏料在所有的混合中都非常穩定。極為淡薄，可惜的是它調出的顏料油膏比鉛白顏料所調出的覆蓋性較低，硬度也更低。它的乾燥性不佳。

近代發明的**鈦白**（blanc de titane，**化學純二氧化鈦**）：鈦是 19 世紀最好的色料原料之一。這種白色原料通常來自挪威，是從大量硫酸過度侵蝕的鈦鐵礦（ilmenite 氧化鐵和氧化鈦）中製取的，然後用在氯化鈣溶液加熱所得的氯化鈦溶液在冷凝器中將其沉澱。非常有覆蓋性，非常穩定，非常堅牢（以及良好的乾燥性），市面上這種顏顏並不一定都是最高純度。它的成分應該一直是化學純二氧化鈦。

### ● 淺黃色顏料

**拿不勒斯黃**（jaunes de Naples，銻酸鉛、硫酸鈣）：據說拿不勒斯黃的起源可

以追溯到迦勒底人（les Chaldéens）。它的製造程序長期以來一直是個秘密。根據科菲尼耶的說法，最古老的製造方式是以下面的元素為基礎：白鉛、硫酸銻、煅燒明礬、氯化銨，全部加熱至聚合。

切尼尼談到這種黃色時稱為 giallorino（拿不勒斯黃），並說「它將會持續到永遠」。好好調製時會非常出色，這種經過我嚴格測試的顏料，總是給我一個完美純粹的結果。有些作者指出，由於其中含鉛，在混色中應該要小心。這種顏料的乾燥性非常令人滿意。

**銻黃**（jaune d'antimoine，銻酸鉛）：我只會說這似乎是重複的黃色：它看來與拿不勒斯黃具有相同的品質和相同的缺點。

**鍶黃**（jaunes de strotiane）、**鋅黃**（jaunes de zinc）、**和鋇黃**（jaunes de baryte）：三個中等堅牢的黃色，它們並非不可或缺。

**源自植物或動物的黃色顏料**：對所有植物或動物來源的黃色都應持懷疑態度，如藏紅花黃（jaune de safran）、藤黃（gomme gutte）、淡黃木犀草色澱（laque de Gaude）、黃色色澱、斯蒂爾穀粒黃、印度黃（jaune indien）等。最明智的做法是不用它們。

**鉻黃**（jaunes de chrome，鉻酸鉛）：必須嚴屬拒絕使用鉻黃（發現於 1809 年）。它們在光線下容易褪色，承受不了含硫氣體，並且在與大多數岩穴色料的金屬組合接觸時就會變黑。（別將**鉻酸鉛**和**氧化鉻**混為一談。鉻酸鉛會產生一些不堅牢的衍生顏料，而氧化鉻則是翡翠綠和氧化鉻綠兩種極佳顏料的成分）。

**赭石和天然土系與焦土顏料（氧化鐵）**：所有天然的土系顏料都來自以非常簡單方式開採的採石場，主要是在義大利和法國。色土首先和水混合攪拌，然後散流在平緩傾斜的溝槽中，將其帶入一系列沉澱池讓它逐漸沉澱。接下來將其乾燥並用磨石重新研磨之後，再用來製造藝術顏料。

● **土系煅燒顏料**（Terres calcinées）：天然土系經過煅燒產生更暖色更深色的顏料。土黃煅燒產生**土紅**，**天然赭石**（terre de Sienne naturelle）產生**焦赭石**（terre de Sienne brûlée）。

我們知道，所有這些天然土系或焦土系（氧化鐵）的色粉都能提供非常堅牢的

顏色。用油研磨調合後具有極好的乾燥性。只有**生褐**（terre d'ombre）和**天然赭石**不宜使用，前者是因為含有氧化錳，後者是因為研磨所需油量過多。兩者皆被認為應予排斥（不過，用在壁畫倒是極佳）。

但是，我再次重申，這兩種土系顏料純屬例外。因此我們可以說，一般而言，所有的源自礦物的土系顏料（以氧化鐵為主）都具有完美的堅牢度，不應該將這些礦物土系顏料和植物分解色素產生的一些植物土系顏料混為一談，例如卡瑟爾土（terre de Cassel），或科隆土（terre de Cologne），對此必須留意。

●**赭石和人工土系顏料**（**氧化鐵，馬爾斯顏料：鐵色澱**）：這些利用化學純度更高的產品，來取代天然土（或焦土）的顏料，是近代的發明。大多數是由色料（氧化鐵）在氧化鋁中性物體上沉澱形成的。比天然土更鮮明，更顯色，其堅牢性可與最美麗的赭石相媲美。它們的乾燥性也非常令人滿意。

尤其是**英國紅**（rouge anglais），應該在畫家中廣為人知（壁畫師高度推崇），因為它的紫紅色調在天然土系顏料系列中是無與倫比的。我認為這種顏料是調色板中最堅牢的顏色之一。**馬爾斯顏料**（couleurs de Mars，或鐵色澱）的色彩系列從馬爾斯黃色延伸到英國紅，橫跨馬爾斯橙色和馬爾斯褐色。

●**鎘系顏料**（Les cadmiums，**硫化鎘**）：施特羅邁爾（Strohmeyer）和赫爾曼（Herman）於 1817 年發現的鎘系顏料，為畫家帶來了一系列鮮明的黃色和紅色顏料，這是他們的調色板所缺乏的（化學家雅內 [Janet] 幫助發展製造）。這些顏料是從含鎘的鋅礦石中取得。燒焦的礦石會產生富含鎘的表皮，即不純氧化鋅的鋅煙塵（cadmies），接著再從其中製取顏料粉末。

這些顏料在光線下相當固定不變，並且在混色中很穩定。它們的乾燥性令人滿意（除了紅色效果不佳）。然而，從穩定性的角度來看，淺鎘黃（尤其是鎘檸檬黃）應該例外，它們有時含有過量的硫。因此應該記住，淺鎘黃永遠不應該與鉛白混合（我是吃了苦頭才學到教訓）。儘管有這些保留意見，鎘系顏料仍可以列入繪畫系列內最鮮明和最堅牢的色料之一。

●**朱紅**（Le vermillon，**硫化汞**）：朱紅色顏料可用乾法或用濕法調製。中國硃砂仍然是通過乾法調製，用文火將硫與汞熔化。濕法程序利用汞、硫和加水稀釋的

苛性鉀混合。這種顏料的乾燥性非常好。可惜的是，所有朱紅色最終都會在光線下變黑，包括永固朱紅色。此外，在混色中應禁止使用，特別當它們含有鉛白時（參見下文「硃砂」）。

● **辰砂**（La cinabre，**天然硫化汞**）：古時候的硃砂是古人發現的天然辰砂（朱紅），且仍能在一些義大利採石場中找到。這種天然朱紅是否優於人工朱紅顏料？

經驗上看來，前輩大師的朱紅顏色（以硃砂調製）能夠良好保存，主要是由於這些顏料的使用方式。眾所周知，中世紀畫家總是小心地用樹脂凡尼斯將硃砂與其他顏料隔開。此外，他們還用茜紅的罩染來保護它免受光的直接作用。在強光下曝露一段時間，硃砂與人工朱紅顏料一樣會變暗。

硃砂的乾燥性與朱紅的乾燥性（極佳）不相上下。朱紅色和硃砂雖然顏色鮮明，但總體來說，在耐光的不變性和混色的穩定性方面遠遠不如鎘紅（rouges de cadmium）。因此不推薦使用它們。

● **源自植物或動物的色澱**：色澱是固著在無定形物質上的染料萃取物。一般來說，只有源自鐵色澱類礦物，固著在氧化鋁上的色澱才是固體的（見上文：赭石和人工土系顏料）。

● **茜草色澱**（laques de garance，從紅紫素 [purpurine] 製取）、**茜素色澱**（從茜素 [alizarine] 製取）、**胭脂紅色澱**（從胭脂蟲 [cochenille] 製取）、**淡黃木犀草色澱**（從淡黃木犀草 [gaude] 製取）等，都或多或少容易褪色。

然而，茜草色澱被認為是最不壞的。正如我剛才所說（參見上文「硃砂」），古人將它們用在朱紅色的底層塗上厚厚的罩染，以補償可能的亮度。像所有這種類型的色澱一樣，茜草色澱非常難以乾燥。鉛白會毀掉它們，而鋅白則會使它們龜裂。

● **紫色顏料**

除了**鈷紫**（violets de cobalt）之外，所有的紫色顏料都不佳。**洋紅紫羅蘭**（violet de Magenta）和**亮紫色**（violet de Solférino，含苯胺）真的很容易褪色。**馬爾斯紫**（實際上是由氧化鐵和鈷組成的混合紫色）被認為是在光線下固定不變，但在混色中並不穩定。**礦物紫**（violet minéral，磷酸錳）有相同評價。

**群青紫**（outremer violet，衍生自群青）：幾乎不值得推薦。此外，由於顏色相

當混濁不清，它不具前兩種顏料同樣的價值。

**深鈷紫**（violet de cobalt foncé，磷酸鈷）：一種較近代的發明，這種紫色是這種色調中唯一真正絕對堅牢的顏料。它從碳酸鈷調製而成。耐光並且在混色中穩定，鈷紫值得列入調色板中最好的顏色之一，乾燥性令人滿意。

**淺鈷紫**（violet de cobalt clair，砷酸鈷）：淺鈷紫雖然被認為既耐光，且在混色中穩定，不過聽說不像深鈷紫那麼堅牢，然而仍然值得推薦。

● **綠色顏料**

**天然和水合鉻綠**（verts de chrome naturels et hydratés）、**翡翠綠**（水合氧化鉻）：這種由硼酸和重鉻酸鉀的混合物製取的綠色，是由潘尼爾（Pannetier）在 19 世紀初發明，並在 1859 年由基內特（Guignet）工業化生產。它缺乏油滑性和遮蓋力，純鉻綠沒有足夠的濃度，乾燥度不佳。不過絕對耐光且在混色中穩定。（加入少量的鉛白就足以讓它更有遮蓋力，更有乾燥性）。

**天然氧化鉻綠**（vert oxyde de chrome naturel，非水合氧化鉻）：與前者相同色系，這種綠色具有更顯著的耐光性和穩定性（壁畫師偏愛使用它而非其他綠色）。在油畫中，它的乾燥性極佳。

氧化鉻綠調出了非常有遮蓋力和非常美麗的顏料油膏。不要將這種綠色與英國綠相混淆，氧化鉻綠是鉻黃（鉻酸鉛）和普魯士藍的危險混合物，應該要廣為人知（我認為這種顏料是最美麗和最堅牢可靠的顏料之一）。

**鋇綠**（vert de baryte，鉻酸鋇與日光藍 [bleu héliogène]，或鉻酸鋇與氰亞鐵酸鹽）：這個綠色有兩種不同配方，前者比後者更可靠。它的外表非常吸引人，好好調製時，被認為耐光性好（我個人測試結果不錯）。色調與維羅納綠（vert Véronèse）相近，乾燥性非常好。

**鈷綠**（vert de cobalt，鋅和鈷的化合）：冷色調綠色，帶有美麗細膩的色調，與蔚藍色（bleu de cæruleum）相近。可調出耐光性好和穩定的混色（我沒有持續地試驗）。

**其他較不推薦綠色顏料**：**鎘綠**（vert de cadmium，硫化鎘、氧化鉻）一般認為是耐光的，但在混色中不穩定（我沒試驗過）。

**土綠**（terre verte）：在古時曾被廣泛使用，也稱其為維羅納土（terre de

Vérone）。但是含有許多雜質（氧化鎂和石灰），屬於文藝復興前期畫家一種著名的 *verdaccio* 綠灰色顏料一類。（我將它用於壁畫作為試驗。加油研磨之後會產生一種幾乎沒有遮蓋力的油膏，並且乾燥性不佳。總之是一種不太可靠的顏料，因為從氧化鉻中衍生出的綠色已完全變得黯然失色了）。

**實在糟糕的綠色顏料：維羅納綠**和其他從銅製取的顏料絕對要拒絕使用。雖然它們的耐光性相對不錯，但它們的嚴重缺點是與鉛和含硫氣體接觸時會變黑。**英國綠**（vert anglais，鉻酸鉛和氰化鐵）是在普魯士藍中加入鉻黃而得到的。不太能保持不變，它在混色中的表現極差。永遠不應該列在調色板上。

### ●藍色顏料

由於**普魯士藍**（bleu de Prusse，氰化鐵）對人體具侵入性而被絕對排斥不用，僅有堅牢的藍色顏料只限於源自群青（outremer）、鈷和蔚藍（cæruleum）的藍色。

**群青藍**（bleu d'outremer，硫化鈉和矽酸鋁）：由吉美（Guimet）於 1828 年發明的人工群青（outremer artificiel），是由碳酸鈉、硫磺和松香的混合物調製而成的。

群青雖然遠遠不如吉美想取代的古代**青金石**堅牢可靠，它仍然是一種值得推薦的藍色。淺色群青比深色群青具有更細膩的色調（更接近青金石）。遮蓋力不佳，乾燥性也同樣差，對濕度變化非常敏感。以純色直接使用，會感染病變很快變質（**群青病**[59]）。雖然從色調來看，群青簡而言之，是種無可取代的顏料，但我重申，它確實比青金石差得甚多（高價令人望而卻步）。

**鈷藍**（bleu de cobalt，鋁酸鈷）：鈷藍從 15 世紀開始以石青的名稱用於油畫，目前是根據特納（Thénard）的程序生產的，使用磷酸鈷（一種使用氯化鈷產出的變體）。製造這種藍色需要豐富的經驗，也是為什麼它的顏色鮮少美麗的原因。

鈷加油研磨後調出的藍色不怎麼明亮，遮蓋力相當差。不過與白色顏料的混合卻有卓越表現，乾燥性令人滿意。鈷藍在混色中絕對耐光且穩定。但是，我親眼看到，如果故意把它置於惡劣的條件下，可能會染上非常接近「群青病」的病變。儘管有這個保留意見，仍然應被認為是一種非常值得推薦的顏料。

---

59　油畫上先形成灰斑，然後會變成粉狀。只有預先塗上凡尼斯才能預防群青受到這種病變的侵害。

蔚藍（bleu de cæruleum，錫酸鈷）：蔚藍自 19 世紀初以來一直被人使用。它是從錫酸鈷在石膏上的沉澱而取得。蔚藍用油研磨形成遮蓋力和乾燥性很好的顏料油膏，在人工光線下仍保持其全部光彩，並且在混色中的耐光性和穩定性方面，絕不會比鈷遜色（要是我相信自己的試驗，會把它當成調色板中最耐久的藍色）。

青金石（lapis-lazuli，**天然的珍貴石頭**）：由於很稀有，如今已摒棄不用。

● **黑色顏料**

在我們這個時代最常用的三種黑色顏料是**葡萄黑**（noir de vigne，源自植物）、**象牙黑**（noir d'ivoire，源自動物）、**馬爾斯黑**（noir de Mars，源自礦物）。

美麗藍黑色的**葡萄黑**（葡萄藤碳）：越來越少使用。但當與白色顏料混合時，會產生非常細膩的冷灰色，乾燥性不佳。

更暖色一些的美麗象牙黑（象牙廢料煅燒）：一般認為也能耐光，並且混色穩定。重大缺點為明確缺乏乾燥性。

**骨黑**（noir d'os）：獸骨煅燒品質不如象牙黑。

最後是**馬爾斯黑**：非常堅牢可靠（不會龜裂），混色非常細膩，非常有乾燥性。

## 打底塗層用的白色塗料

以下兩種用在打底塗層的白色顏料要調水和調膠使用，尤其是白堊（blanc de craie），不可用油研磨調製。

### 白立德粉（硫化鋅和硫酸鋇）

白亮鮮明，立德粉（lithopone）具有也適合以油和以水調製的優點。這正是用在打底塗層的混合白色顏料。這是一項相當近代發明的白色顏料，不會用來調製油畫的藝術顏料。然而當品質很優良時，特性非常接近鋅白。

### 白堊（非化學純碳酸鈣）

白堊，以西班牙白（blanc d'Espagne）、默東白（blanc de Meudon）或巴黎白（blanc de Paris）的名稱在市面上銷售，特別適合加水調製。用於打底塗層的最好白堊是品質普通的白堊。

普通白堊是從採石場現採現賣。淺白堊是精煉的產品，由於去除了大部分黏

土，它造成打底塗層很容易碎裂。至於**實驗室用的白堊**，純化學製（純碳酸鈣），甚至比前一種更淺色，幾乎無法使用。

所以我強調要選擇普通品質的西班牙白（白堊）。為了測試它的黏合力，將少量白堊與水混合，以形成濃稠的糊膏，以此糊膏捏出一些粗橄欖顆粒狀的東西。一旦乾燥，你的白堊顆粒應該具有市售粉彩的質地，並且像它們一樣，應該在與手指接觸時稍微粉末化。如果這些粉彩像石頭一樣堅硬（常有的事），就會得知你的白色太黏了。在這種情況下可以增添一點淺白堊。

## 摘要

### 古代顏料

埃及人聲稱比希臘人早六千多年就已知使用顏色以補裝飾之不足。他們使用的顏色有七種：白、黑、黃、紅、褐、綠、藍。

埃及人由銅衍生的藍色顏料從來無可匹敵（除了不傳之秘的這種藍色之外還使用了青金石）。他們的綠色非常美麗，也是從銅中製取的，但不如他們的藍色那麼可靠。他們的黃色、紅色和褐色顏料的成分是色土，白色顏料則是硫酸鈣（石膏）。

希臘人和羅馬人已經使用了第二種白色顏料——白鉛粉，以及其他兩種衍生自鉛的顏料——鉛丹（minium，又稱紅丹）和鉛黃（massicot，又稱黃丹）。他們還知道如何從某些染料（源自植物或動物）製取色澱，包括紫色色澱。他們的黑色顏料是源自動物或植物，就像埃及人的一樣。

### 中世紀畫家的顏料

與古代的顏料相同，加上一些新的顏料：硃砂（天然朱紅色）、龍血膠、茜草色澱、拿不勒斯黃、雌黃、藏紅花、雄黃（risalgallo）、藤黃、土綠、青綠、銅綠、石青（氧化鈷）。承襲自古人的青金石（真正的群青）被認為是調色板中最美麗的顏色。

### 古今顏料比較

除了青金石（我們的群青只是淺色仿製品）和埃及藍（現代化學無法為我們提供同等的顏色）之外，我們的顏料可以說是優於古代大師。此外，許多顏料豐富了我們的調色板，其中一些的可靠性堪稱典範，如鎘黃和鎘紅、翡翠綠和氧化鉻綠、鈷紫、蔚藍，最後是整個系列的馬爾斯顏料（以鐵色澱為原料），更不用說喹吖啶酮顏料等。

因此，中世紀時期顏料的完美保存，主要歸功於前輩大師在進行創作他們的作品時極為小心。然而每天都有新的顏料出現在我們面前，必須要對一些製造商的有趣廣告提高警覺：幾乎所有由煤製成的色澱（苯胺顏料）都是容易褪色的。無論如何，最基本的商業誠信要求，是將提供給藝術家的顏料化學配方印在顏料管包裝上，並且當這個配方與實際顏料的成分不符時，便會提到**仿製**（imitation）一詞。

## 顏料粉的分類

1. 天然顏料（通常是礦物顏料）。
2. 人工顏料（礦物）。
3. 色澱（萃取自動物、植物或礦物的染料），不太推薦。衍生自焦油的苯胺顏料則是特別容易褪色。

天然顏料可以煆燒（calciné）：土黃煆燒＝土紅。人工顏料可以使用乾法或濕法加工，使用沉澱、洗滌、過濾、乾燥、壓碎和篩分。色澱是利用將色料固著在載體上而製取的：最常見的載體是氧化鋁。

## 備忘一覽表：可靠、不可靠和有毒的顏料

我們已經說過，油畫中使用的顏料數目幾乎是無限的。以下所列僅限於已知**在混色中絕對耐光且穩定的顏料**。其中一些顏料，雖然非常可靠，在混色中特別有些禁忌。我們將會附帶提到它們。

## ■最常見的可靠顏料清單，耐光並且混色穩定

### ●白色顏料

**鉛白**（碳酸鉛）比**白鉛粉**更純，可調出非常稠密，非常有遮蓋力和非常有乾燥性的顏料油膏。具有毒性（避免和鎘一起使用，尤其是鎘檸檬黃〔[jaune de cadmium citron]）。它對含硫氣體敏感，會因被其轉化為硫化鉛而**變黑**。

**鋅白**（氧化鋅）是一種淺白色顏料，遮蓋力低，乾燥性中等。顏料油膏有點脆弱。在所有混色中穩定。

**鈦白**（氧化鈦）是一種中密度的白色顏料，非常有遮蓋力，具有良好的乾燥性。在所有混色中穩定。

### ●衍生自銻的淺黃色顏料

**拿不勒斯黃**（銻酸鉛，硫酸鈣）是一種非常淺色、非常有遮蓋力和乾燥性的黃色顏料。如果好好調製，在混色中會非常固定且相對穩定。

**銻黃**（銻酸鉛）具有相同的品質和相同的保留意見。

### ●來自赭石和天然或人工土系（衍生自氧化鐵）的黃色、褐色和紅色顏料

所有從**氧化鐵**衍生的**赭石和土系**顏料的混色絕對耐光且穩定，包括馬爾斯顏料系列（鐵色澱，人工顏料），但有些情況就是**天然赭色**在研磨過程中需要用太多油，土綠──可靠性存有爭議，以及**生褐**──錳含量太高，當用油研磨時，它擁有的惡名就是暗色的打底會從塗層底下衝凸（repousser）出來。（**科隆土**和**卡瑟爾土**的顏色並非來自氧化鐵，非常不可靠）。

### ●原產的赭石和土系顏料

**土黃**（氧化鐵和二氧化矽）；**黃鐵華**（ocre de ru，氧化鐵、二氧化矽和碳酸鈣）；**土紅**（焦土黃）；**天然玫瑰土**（terra rosa naturelle）或普佐勒土（terre de Pouzolles，氧化鐵和二氧化矽）；**焦赭石**（terre de Sienne brûlée，氧化鐵和二氧化矽）。所有這些顏料都可調出很美的有遮蓋力的油膏，非常具乾燥性。它們的堅牢度，正如我們已經說過的絕對。

### ● 馬爾斯顏料系列（赭石和人工土系顏料），鐵色澱

**淺馬爾斯黃**（jaune de Mars clair，沈澱的氧化鐵）；**暗馬爾斯黃**（jaune de Mars foncé，沈澱的氧化鐵）；**馬爾斯褐**（bran de Mars，沈澱的氧化鐵）；**鐵褐**（brun de fer，氧化鐵）；**馬爾斯橙**（orange de Mars，沈澱的氧化鐵）；**馬爾斯紅**（rouge de Mars，沈澱的氧化鐵）；**威尼斯紅**（rouge de Venise，氧化鐵）；**范戴克紅**（rouge Van Dyck，氧化鐵）印度紅（rouge indien，氧化鐵）；**英國紅**（氧化鐵）。

這種顏料比原產的土系顏料更豐富多彩，混色耐光且穩定，不過乾燥性可能不那麼顯著，但仍然非常好。英國紅是名副其實的鐵紫紅（pourpre de fer）色，值得廣為人知，在土系顏料系列是無與倫比的。

### ● 衍生自鎘的黃色、橙色和紅色顏料

所有衍生自鎘的所有顏料對很耐光，並且在所有混色中都很穩定，但對鎘黃（檸檬黃和淺黃）則有所保留，不應與衍生自鉛的顏料混合，尤其是鉛白。

**鎘黃系列**（jaunes de cadmium，硫化鎘）：檸檬黃（Citron）；淺黃（Clair）；中黃（Moyen）；深黃（Foncé）；橙黃（Orangé）。

**鎘紅系列**（rouges de cadmium，硒硫化鎘）：淺紅；深紅；橙紅；紫紅。鎘紅系列比鎘黃系列具有更高的穩定性。不過，它們的乾燥性較低。

### ● 紫色顏料，衍生自鈷

**鈷紫**（violet de cobalt foncé，磷酸鈷）在所有混色中絕對耐光且穩定。遮蓋力中等。乾燥性正常。**淺鈷紫**（砷酸鈷）也同樣耐光，但在混色中可能比深鈷紫稍不穩定。具遮蓋力。乾燥性正常。（這兩個紫色顏料是調色板上僅有的堅牢的紫色）。

### ● 衍生自氧化鉻的綠色顏料

由氧化物衍生的顏料（極佳的）的顏色不應與衍生自鉻酸鹽，特別是本身有毒的鉻酸鉛顏料（鉻黃和英國綠）相混淆。

**翡翠綠**（水合氧化鉻綠）是耐光的顏料。在所有混色中都非常穩定，但遮蓋力低。以純色所調出的油膏易碎且乾燥性低，可添加少量鉛白來改善。

**天然氧化鉻綠**（vert oxyde de chrome naturel，天然氧化鉻）是絕對耐光的顏料，並且混色的色調非常穩定。可調出油滑的顏料油膏，非常有遮蓋力且非常具乾燥

性。深受壁畫師推崇的天然氧化鉻綠，應該讓它比現在更廣為人知。用油研磨能調出一種特別堅牢的顏料油膏。

### ●鈷綠系列顏料

**鈷綠**（vert de cobalt，鋅和鈷的化合）在所有混色中都非常穩定，乾燥性中等。

### ●藍色顏料

**群青藍**（bleu d'outremer，硫化鈉和矽酸鋁）耐光，在混色中穩定。乾燥性中等。調出的顏料油膏遮蓋力相當低。（有所保留的情況：對濕度和過度乾燥敏感，「群青病」使其變成灰色和粉末狀）。

### ●鈷系藍色顏料

**鈷系顏料**（鋁酸鈷）的好處是耐光、在混色中穩定、遮蓋力中等。具乾燥性（使用限制：對濕度和過度乾燥也同樣敏感）。

**蔚藍**（bleu de cæruleum，錫酸鈷）耐光，在混色中穩定。非常具遮蓋力和乾燥性。

### ●源自植物和動物的黑色顏料

**葡萄黑**（noir de vigne，葡萄藤炭）耐光且在混色中穩定，但乾燥性低；**象牙黑**（noir d'ivoire，煅燒象牙）耐光且在混色中穩定，但乾燥性低；**骨黑**（noir d'os，獸骨廢料煅燒）耐光且在混色中穩定，但乾燥性低；**馬爾斯黑**（noir de Mars，氧化鐵）是最可靠的黑色顏料，不會龜裂，非常具乾燥性。

### ●偶氮、喹吖啶酮等新型色料

大多數這些新顏料都能調出公認堅牢的美麗色調。但是，我們仍然要謹慎地使用它們。

## ■ 不可靠的顏料清單

### ●黃色顏料

鍶黃（Jaune de Strontiane，鉻酸鍶）；鋅黃（Jaune de zinc，鉻酸鋅）；鋇黃（Jaune de baryte，鉻酸鋇）；群青黃（outremer jaune，鉻酸鉛）。所有這些不同的鉻酸鹽在混色中都是不穩定的。

### ● 褐色顏料

天然赭色（terre de Sienne naturelle，氧化鐵和二氧化矽，在研磨時大量耗油）；生褐（terres d'ombre naturelle）和熟褐（terres d'ombre brûlée，氧化鐵、二氧化矽、氧化錳），用於壁畫極佳，當用油研磨時，它的惡名就是暗色的打底會從塗層底下衝凸（repousser）出來。

科隆土（Terres de Cologne）和卡瑟爾土（Terres de Cassel，源自植物），容易褪色；范戴克褐色（brun de Van Dyck，氧化鐵和一氧化碳）在混色中不穩定。

### ● 紅色顏料

朱紅（vermillon）或硃砂（cinabre，硫化汞）缺乏耐光性。與鉛接觸會變黑。「永固朱紅」（vermillon permanent）本身就有這個缺點。

### ● 紫色顏料

馬爾斯紫（violet de Mars，氧化鐵、氧化鈷、氧化鋁）；礦物紫（violet minéral，碳酸鉛和鉻酸鉛，碳酸鈣）；群青紫（outremer violet，硫化鈉和矽酸鋁）。這三種顏料相對耐光，但在混色中不穩定。

### ● 綠色顏料

鎘綠（vert de cadmium）或永固綠（vert permanent，硫化鎘，氧化鉻），耐光但在混色中不穩定；土綠（一氧化鐵），遮蓋力低，可靠性有爭議（含有許多雜質）；孔雀石綠（vert malachite，天然孔雀石）相對耐光，不過在混色中不穩定；中國綠（Vert de Chine，氧化偶氮染料，氧化鋁），相對耐光，但在混色中不穩定。

## ■ 須徹底摒棄不用的有毒顏料清單

### ● 黃色顏料——所有的鉻酸鉛顏料

所有色調的鉻黃在光照之下都容易褪色，且與硫接觸時會變黑，所有鉻酸鉛都一樣（再次重申，不要將鉻酸鉛和氧化鉻混為一談，後者能夠產生極好的色料，例如翡翠綠和氧化鉻綠，而衍生自鉻酸鉛的所有顏料都該摒棄不用）。

### ● 黃色、褐色、紅色的色澱

所有源自植物或動物來源的色澱在光照之下都容易褪色，並且永遠不會徹底乾

燥。因此，茜草色澱、粉紅色澱、石榴石色澱、金蓮花黃色澱、馬德拉褐、深茜紅色澱、胭脂紅堅牢色澱、淡黃木犀草色澱等。對顏料油膏的堅牢度都有害（茜草色澱可能算是最好的了）。

### ● 紫色顏料

洋紅紫（violet de Magenta）和亮紫色（含苯胺）容易褪色，應被禁止使用。

### ● 綠色顏料

維羅納綠（vert Véronèse，巴黎綠）對鉛和硫的接觸非常敏感，也應禁止使用：它有變黑的風險。礦物綠（vert minéral）和謝勒綠（砷酸銅）具有相同的缺點。英國綠（vert anglais，鉻酸鉛和氰化鐵）在幾乎所有混色中都是危險的，應該被列為最不穩定的顏料之一。

### ● 藍色顏料

普魯士藍（bleu de Prusse，氰化鐵）無疑是調色板上最具侵入性的顏料。必須完全摒棄使用。[60]

### ● 衍生自煤的苯胺顏料

最後，一般來說，正如我們之所見，所有源自苯胺的顏料都必須嚴禁在調色板上使用。它們的顏色具有強烈的活性，當顏料從顏料管擠出後，就抵抗不了光的作用。

---

60　從這本書初版開始，一些畫家就熱心地向我提到，在相對堅牢的顏料中，錳藍（bleu de manganèse）至少應該值得一提。我很樂意彌補這個疏漏，但要澄清的是，我沒有機會親自試驗這迄今在藝術繪畫中很少使用的顏色。（譯注：普魯士藍具有侵入性可能只是鬧氰色變的傳言，正常使用下，因其低毒性和無致突變性，至今仍受畫家喜愛。不過如果暴露於酸、高溫或強紫線輻射下，則會釋放出劇毒的氰化氫氣體）。

# 無法分類的次要元素

## 蠟

### 蠟的使用歷史

在某些黏性特別重的顏料油膏中（例如用鉛白調出的），加入少量蠟的做法似乎可以追溯到油畫的起源。僅限用於少數會與研磨油之間自然產生隔離的稀有顏料，這種用法本身並沒有錯。

根據馬羅格（魯德爾在著作《繪畫的技術》中引述），威尼斯人過去常常用一種由密陀僧和亞麻仁熟油調配的黑油來研磨他們的顏料。由於這種油過於油滑，他們在這種黏結劑中新增了白蜂蠟（20 份油用 1 份蠟）。這樣不加選擇地使用蠟來調配所有的顏料，包括那些根本不需要它的，當然就是濫用。

### 蠟對顏料油膏表現的影響

維貝爾宣稱蠟可能會造成最麻煩的意外，因為它危險地將顏料塗層之間彼此隔離。由於堵住舊顏料的細孔，妨礙了補筆修飾的顏料黏附在前一塗層上，以致這些重繪隨後會像許多死皮一樣，從它們的基底材上脫落。

言過其實了！我本人從未見過這樣的影響。維貝爾所提到的挫折不是來自錯誤的作法嗎？以非常少量添加到顏料油膏中，蠟就不會造成危險。不過，蠟永遠不應

該加入描畫凡尼斯或補筆凡尼斯的成分中[61]。

　　我對蠟的批評完全是另外一個問題，我指控蠟（過度使用）會妨礙油畫顏料真正徹底乾燥。油畫很快呈現出半消光的外觀，讓你誤以為它很乾燥，但油膏從未獲得任何真正的硬度。有時甚至它在這第一層保護膜之下其實仍然很黏。因此，大多數以這種方式作畫的畫布，會給人不太對勁的消光假象。然而應該補充說明的是，當油畫顏料含有樹脂時，這種缺點就不會那麼明顯。

　　多年來，我在所有顏料中一律加入少量的蠟（每小坨顏料油膏加入麥粒大小的蠟）；目前只在少數絕對需要使用緊緻油膏（pommade raffermissante）調製的顏料中才會使用蠟。我再也沒有把蠟加到市售現成的管裝顏料中。（有關顏料中蠟的用量的所有資料，請參閱第 23 章〈研磨顏料〉）。

## 蜂蠟

　　蜂蠟形成細胞壁，然後蜜蜂在其中存放蜂蜜。將「蜂巢」（rayons）加壓讓蠟與蜂蜜分離，蜂蜜流出，而蠟殘留下來。然後將此蠟浸入沸水中以去除雜質；在沸水的作用下，殘留的蜂蜜溶解，而蠟則浮出水面。再次聚合產生了原蠟（cire vierge）或黃蠟（cire jaune），用在許多清潔產品的成分中，特別是上光蠟和鞋油。自古以來，蠟也被用於某些醫藥軟膏中。

　　為了使蠟變白，讓它在冷水中以細薄的流液形式流動。這樣會凝固成絲帶狀，然後在帆布上暴露於光照和濕氣中。雙重影響下，蠟會褪色而變成鮮明的白色。蠟有人工脫色的程序，但將原蠟暴露在光照和濕氣中的舊法仍然是最可靠和最無害的。白色的蠟（脫色的）會在 63° C 熔化，化學上主要成分是蠟酸（acide cérotique）和軟脂酸蜜蠟酯醚。

　　**黑心產品**：市售的蠟大多有加入動物油脂來偽造。使用這種蠟對油畫來說可能

---

61　不過，以樹脂和蠟調製的保護凡尼斯卻可以毫不費力地使用，但這樣以後當然很難再使用這種非常黏的凡尼斯來補筆。此外值得注意的是，蠟在乳化液顏料中可產生很好的效果，特別是在以油、樹脂、蠟和蛋的調劑所畫的蛋彩畫中。在這種情況下，蠟給畫作帶來的消光非常輕薄柔滑，這與將蠟增添到僅用油研磨調製的顏料中發生的情況相反。

是一大災難，因此顏料的研磨調製或消光凡尼斯的製作只能使用質量最好的蠟，這點很重要。

## 巴西棕櫚蠟

巴西棕櫚蠟（cire de carnauba）是一種植物蠟，這種蠟出現在巴西巨大森林的某些棕櫚樹（carnauba）的葉子上，呈薄片狀。採收期從 9 月到隔年 4 月[62]。外觀和香氣與蜂蠟非常相似，但它的熔點非常明顯地更高：介於 82° C 到 86° C 之間（而不是蜂蠟的大約 63° C）。因此對環境氣溫度變化較不敏感。

這種蠟主要是由肉荳蔻蠟酸酯所形成，被用來製造某些蠟燭，也用於某些市售上光蠟的成分中。它的耐濕性非常顯著，這就是為什麼一些作者推薦它而不是蜂蠟，來給畫面保護凡尼斯上蠟的原因。

根據阿姆斯特丹國立博物館繪畫部主任申德爾博士的說法，他強烈建議使用這種蠟，用一層薄薄的巴西棕櫚蠟，塗在畫面保護凡尼斯上，當它完全乾燥時，可以有效保護樹脂以防止因潮濕造成的損壞，並防止其」發藍」。荷蘭修護師經常將其用於此目的。（第 21 章〈著手進行〉中「凡尼斯塗裝」將提到這個配方）。

## 中國蠟

目前仍然有大量各種植物蠟，其中最著名的是中國蠟，是由幾種樹木在昆蟲叮咬後的球菌（coccus）所分泌的物質。中國蠟有著耀眼的白色，在 82° C 融化，會在酒精中結晶。這些植物蠟似乎沒有任何一種用於油畫。至少我在以前的手冊中沒有找到任何有關聯。

# 將蠟與顏料和凡尼斯混合

為了在我自己研磨調製的顏料中採用蠟，我首先準備了蠟和稀釋油（通常是繪

---

62　感謝亨利先生好意提供資料，大多數繪畫手冊中通常沒有說明巴西棕櫚蠟的製取方式。

畫用石油類的礦物油）的油膏，其配方如下：

煤油（或者可選松節油）150 公克；白蜂蠟 100 公克。

首先將蠟（白色蜂蠟，扁圓形狀，最優質的）在隔水加熱的水浴中融化。在這種融化的蠟上，非常緩慢地倒入已經在遠離火源的水浴中變溫的稀釋油（煤油或松節油）。如果緩慢地完成混合，則不應發生凝結。充分攪拌以避免結塊。

在這裡，石油比植物油更是優先選擇，因為石油的揮發速度要慢得很多，而且不會殘留任何痕跡。放在廣口玻璃瓶中，這種調油的蠟膏可以保存多年而不會變質。巴西棕櫚蠟可以取代蜂蠟，但我個人會把巴西棕櫚蠟留給凡尼斯上蠟拋光，而不會以油膏形式加入我的顏料。

## 骨炭

骨炭是獸骨在密閉的烤箱中煅燒的產物。它是一種黑色的多孔性的物體，在市面上通常以比 10-12% 多不了多少含碳量的粉末形式出售。這種碳來自形成骨骼有機組織的骨膠原（osséine）所，並被熱所分解。

骨炭最顯著的特性是它能夠非常快速地吸收色素。與石蕊染料（teinture de tournesol）或紅酒一起攪拌成漿液，在過濾器上過濾，流出的是無色液體。在此操作中，有多半色素固著在骨炭上，可以用合適的溶劑將其恢復，但也有部分色素因溶入骨炭孔隙中的氧氣而發生緩慢變化。這種氧化導致某些顏料的破壞或出現氧化產生的顏料。

骨炭含有並釋放氧氣這一事實，解釋了為什麼古代作者認為它不僅是亞麻仁（或核桃）油的脫色劑，而且還是一種輕度乾燥劑。就像我說過的，繪畫用油會因氧化而乾燥。非常多亞麻仁油或核桃油的催乾劑和脫色劑的古老配方，都提到含有一定比例的骨炭。（可以在第 14 章「油的熟煮」中找到幾種使用骨炭的配方）。

## 氧化鋁

最近一些不同手冊都建議，在顏料中加入氧化鋁來取代蠟。氧化鋁似乎完全是非晶質的，並且在理論上應該不會對可能混合的顏料產生任何不利的影響。根據科菲尼耶的說法[63]：

「氧化鋁凝膠因為能固著色素，具有吸收大量色素的特性。」

「鋁酸鎂、錫酸鋁、磷酸鹽和硼酸鋁也都能做為製造色澱的原料。」

硫酸鋁似乎是最常被提到的。使用氧化鋁是比較新近的方法。我必須說自己從不使用它來研磨調製我的顏料（為了改善它們的稠度），不管對錯，我更喜歡前輩大師的蠟。因此，在此只是轉述這個傳聞。

---

63　《顏料製作師手冊》，46 頁之後內容。

第四篇
# 油畫的實地操作

# 第 21 章
# 著手進行

## 概論

我不認為有人曾經科學地研究繪畫作品中每個構成要素的特性,特別是嚴謹查明使用它們的後果。基底材、基底、上膠和打底塗層,在執行打底草圖中至關重要。它們從一開始就多少會約束畫家的做法,然而作用並不止於這第一階段:它們極其明顯地影響疊加在上面的所有塗層。

顏料油膏本身,作為黏結的色粉,用來調勻顏料的稀釋劑特性,可以使顏料顯現光澤並保護它的凡尼斯,其品質也會明顯影響畫作的最終外觀。黏結劑(油和樹脂凡尼斯)、催乾劑、稀釋劑、凡尼斯、蠟的性質和使用方式,大概都已被普遍制定了千百次,但卻沒有具體的應用實例。在填補此空白上,我想我有一些創新。

我得出的一些調查結果毫無疑問地有點爭議,這我早已知曉,因為調製用原料的不穩定性和顏料的稀釋,仍然是不可避免的錯誤原因。我甚至還會補充說明能想到最討厭的錯誤原因。即使考慮到有一定程度的不確定性,我再重申,這取決於油畫程序本身的特性,不過仍然希望我在後面幾頁中提到的許多看法,都可以被視為有理有據。

## 堅牢度的問題

為什麼儘管使用的材料相對類似,但有些畫家的畫作卻比其他的更堅牢?

這是不可否認的事實:即使在從技術觀點看來環境最差的時代,有些似乎沒有任何特殊祕方的大師(例如安格爾)能以合理和可靠的方式作畫,但大多數同時代

畫家卻目睹作品在幾年內損壞了（德拉克洛瓦就是如此，雖是知名畫家卻是有問題的技師）。

然而，兩者都使用由相同產品打底的相同基底，使用來自同一家工廠、看起來基本上相同的顏料，並使用同樣的稀釋劑和凡尼斯。上述中前者完美的技術，在某種程度上彌補了所用不良的材料；後者錯誤的方法，則進一步凸顯出缺陷。

**畫技優先於畫材**，這就是從一般意見中所得出的經驗。即使深信這基本經驗的正確性，並非表示不必非常謹慎地選用材料，而是要堅信作品的未來將取決於材料的妥善使用。

在接下來的幾頁中，我試圖儘可能清楚地將屬於原料、基底、顏料等的內容，與屬於技術的內容區分開來。我不是為了好玩才提出很多建議，或強調某些必要的預防措施，特別是針對必須在不同工作階段之間要遵守的最短乾燥時間。

如果你不由地想到這些忠告良言可能扼殺個人的敏感性，如果你覺得隨之而來的小小束縛（一旦習慣就不會再想起了）不符合 20 世紀後的人類行為，我請你想一下印象派主義畫家，或者更確切地說，想想點描派畫家的案例。

你不覺得點描派要求追隨者更加嚴格的紀律嗎？事實上，紀律一詞，從最絕對的意義來說，將同修封閉在一個充滿禁止和禁忌的世界中。以違者開除論處強加的不僅是某種對事物的看法，也透過**並置純色色調**的材料手段來表現這種觀點，使用這些眾所周知的著名的小筆觸……

看看秀拉的作品是怎麼畫的，然後告訴我中世紀泥金裝飾手抄本畫師如此細心的技術，在這種用小點點編織的作品旁邊，是否顯得充滿了難以預測與自由。印象派畫家為了經得起時間考驗，和趕上流行意識形態而屈服這種持續不斷的約束，如果真的關乎作品的存亡，我們會無法接受嗎？

但我們絕不能遭受他們那樣的束縛。總之，如果我們想堅持法蘭德斯繪畫黃金時代慣用的油畫程序基本原則，那這種絕對專門技術的規則很簡單，很少有禁制，決定禁制的原因則顯而易見。在前輩大師的做法中，沒有什麼是無法解釋和證明的（此外，靈巧的手藝使他們能以更快速作畫，來彌補有些基本預防措施在一開始所造成的延誤！）。

我們應該補充說，欽佩古代大師的技術，未必就要被迫模仿他們的作品。遵守取決於所選程序性質本身的、一些不變的材料規則，讓我們在精神上完全自由地屬於我們的時代：擺脫了「無知的束縛」……我們只會更加自在充分地表達自己。

## 即興創作還是合理的準備？

如果你真的想畫得堅實，不是回到從前未將畫布靜置好幾個星期絕不補筆修飾的漫長作業方式；就是採取戶外寫生畫家一氣呵成的方式作畫，這樣一來你的願景就將止於油畫風景速寫。

後一種方式不需要任何學習，頂多需要一種直覺。你可以感覺到我在這使用「油畫風景速寫」一詞帶有貶義，因為有些一氣呵成非常生動的作品，理所當然看起來成功完美，然而太多畫家在胡亂揮筆時都會想成自己是用靈感作畫。在薄霧中畫一幅畫（並且在純粹感性上表現出色）是一回事；確認這幅畫是在看來確可妥善保存的情況中所畫，則是另一回事。

早期的大師們從不在戶外作畫。他們光線不足的畫室，儘管大都朝南，卻小心地關上門。他們防風和防塵就像防瘟疫一樣。人會在公開場所製作金銀器嗎？他們的藝術（我不只是說技術）正像是金銀匠。

容我釐清：在此絕非想要勸阻不管是下雨或下雪時寫生的基礎創作，這種紀實創作看來對於某種藝術形式來說是必要的，而且確實必要。這並非倡導或譴責另一種完全忽略從大自然學習的藝術形式，也不是要全面模仿文藝復興前期畫家的寶貴技術。為了不超出本書的正常篇幅，我只能說直接繪畫主題，尤其是戶外寫生的暴力，已經對塗畫畫布的健康造成很大危害。習慣在每個路口擺起畫架的大多數畫家，對在畫室中執行有點重要的構圖所需的預防措施，已經毫無概念。下面的建議將提醒他們至少謹慎一點。

## 打底塗層的選擇——基底材的選擇

我在第 7 章〈基底材〉中已經說明，為什麼最好使用硬質或半硬質基底材，

而不要使用過度柔軟的。打底塗層的選擇極其重要。首先，應追求打底塗層和顏料之間的協調。打底塗層對後續塗覆其上的顏料表現的影響，不僅會涉及打底初稿，而且會從一層影響到另一層，直到最後的罩染為止，打底塗層將本身的特性傳給顏料，可強調出油彩的厚重，或減輕油彩到難以辨認的輕薄程度。

如果你認為我為了增進理解而誇大其詞，那就做個公正的測試：用市售一般油畫顏料繪製兩幅畫，一幅畫在用鉛白油彩打底的畫布上，另一幅畫在以酪蛋白調水打底的塗層上（打底塗層類型 N° 5，第 11 章）。即使塗上好多層，這兩種測試的外觀仍然形成對比。後者不僅從一開始就比前者明亮得多，並且直到最後仍保持與一般對油畫顏料預期截然不同的色彩明度。

我針對法蘭德斯文藝復興前期繪畫所寫的那幾頁，會讓你想起前輩大師用膠水打底的愛好，在塗上新打底塗層之前先打磨每一層，直到獲得像大理石一樣的拋光表面。因此你應遵守的首要規則，就是給予打底塗層應有的重要性，並依照期望的最終效果，十分小心地選擇此打底塗層[64]。

## 素描稿的固著

一般認為，無論是用炭筆或用鉛筆畫的素描稿，都可以噴灑一層非常輕薄的保護噴膠來固定（例如：蟲膠 5 公克、變性酒精 100 公克，第 25 章〈保護噴膠〉）然而，這種做法並不值得推薦，因為蟲膠在打底塗層和繪畫圖層之間形成了隔層。最明智的做法，是直接在打底上面畫打底草圖。古代大師不使用蟲膠的原因很簡單，因為還沒有進口到歐洲。他們用墨水重描草稿：不是用畫筆就是用沾水筆。

我個人會這樣進行：用細毛畫筆沾上非常稀釋的油畫顏料重描素描稿，因此在這種吸收性基底上會立即乾燥，然後只需要用一塊抹布（非絨毛的）擦拭，即可除掉所有炭筆痕跡。你也可以使用刺孔模板（poncif）或轉印（décalque，背面塗有油

---

64　我提過前輩大師們對膠水打底塗層的偏好，但這種偏好除了最古早時期之外，從來不是唯一選擇，並且無論如何，絕不表示應該一直拒絕油彩打底塗層。不管怎樣，打底塗層的色調總是非常淺，正如第 7 章〈基底〉和第 11 章〈塗料層〉中所說。

畫顏料），正如我在第 25 章〈利用轉印和刺孔模板來移轉素描〉中的說明。

## 打底草圖初稿的影響

我們看到了打底塗層的性質，會顯著影響疊加在其上的顏料圖層外觀。打底草圖初稿的處理方式，也在很大程度上決定了這幅畫的最終面貌。

在過於沉重，帶著渾濁、沉悶消光的打底草圖上（例如，使用石油精為稀釋劑來作畫），即使之後用一層厚厚的凡尼斯來隔離這些底下的初稿，也幾乎不可能恢復賞心悅目的透明效果。因此並不建議這種做法。靠你自己做的簡單調查，應該足以讓你相信打底草圖至關重要。

接下來每次說明一個配方時，我都會確切指出每一塗層的配方。在此之前請記住，輕薄透明的底層絕不會給你添麻煩。因此，總是要從輕輕地畫打底草圖開始。這樣，無論是油畫風景速寫還是在畫室中長期構圖，你將能夠掌握未來。

## 顏料油膏的成分：黏結劑的特性

在畫室中常聽說，顏料應該**從顏料管現擠現用**。這句話是什麼意思？

有些畫家會嚴格遵守這條規則，甚至禁止在市售顏料中加入一點點稀釋劑，哪怕只是幾滴松節油。他們使用原裝的顏料，也就是說，不以任何方式修改其稠度，但卻不會拒絕混合顏料。另外一些畫家則完全禁止混合顏料，所要保持的就是顏料最大明度的純色色調；當然，可以或多或少使用任何一種稀釋劑來調勻顏料。

前者由於對技術的影響，而引起我們的興趣。如果油膏狀的顏料，真的必須從顏料管現擠現用，本書就不再有存在的理由了。我在這裡也不會對你做無理的要求。我一點也不妄想，你可能永遠不會自己研磨調製自己的顏料。那種日子已不再復返。這個時代只特許智者或傻子擁有這種長期耐心（我個人仍然會研磨我的某些顏料）。但是市售顏料，我說過並且要再次重申，並不具備人們有權期望的所有透明性和乾燥性。

事實上，這些顏料是用一種與古代大師沒有、或幾乎沒有任何共同點的黏結劑調製而成，如果今日我們的顏料能用顏料管永久保存，那當然是因為它們的調製油只有極低的乾燥性。

在用調色刀將它們進行多少有點冗長的混合，使它們具均勻性和油滑性之後（在任何容器中放置稍久之後，油總會從油膏中分離，回到顏料表面），你還要加入一些樹脂凡尼斯形式的補充黏結劑（根據第 22 章所指出的比例）。如果你真的想獲得透明且堅牢的顏料油膏，這種預先的重新調製，在顏料中增添少量凡尼斯的方法，我建議你非做不可，如此除了讓一個不規則無定形的的原料更加豐富些外，別無其他目的。

## 稀釋劑的選擇

當然，所選稀釋劑的性質也決定了打底草圖的品質。通常最好使用成分儘可能接近黏結劑本身（但較輕淡、濃度較低）的稀釋劑，或者更確切地說，接近我稱之為補充黏結劑的這種增添的樹脂，亦即我剛剛建議你，在將顏料擺到調色板前增添到所有顏料的東西。

隨後我將提到的大多數配方中，為了使所畫的顏料在罩染和厚層上的光澤（或半消光）呈現完美的規律性，稀釋劑的成分要大致與這種補充黏結劑相同（但濃度較低）。顏料油膏與相當多的稀釋劑混合，稀釋劑的選用，在很大程度上也取決於油畫的最終外觀：

- 瘦（maigre，清淡少油）並且大量的稀釋劑：霧面（matité，消光）。
- 含油和含樹脂豐富的稀釋劑：亮面（brillance）。

我在（第 16 章〈揮發油〉和第 18 章〈凡尼斯〉）說過，你必須想好一般要用的不同稀釋劑，無論是純質的還是與油性或樹脂性凡尼斯摻合的：植物精油（松節油、穗花薰衣草油等）或礦物精油（衍生自石油）。我只強調應該要慎重選擇。

## 色汁、半油膏、厚塗、罩染 .

　　**色汁**（jus）、**半油膏**（demi-pâtes）、**厚塗**（empâtements），都是畫家熟悉的術語。我之前在本書中使用這些術語的時候，並不覺得有必要定義其含義。不過，在探討罩染的機制和使用之前，讓我們看看如何可以沒有風險地使用這三種表現方式，以及在什麼情況下必須要當心。

### 色汁

　　眾所皆知，在專業術語中，我們用色汁稱呼帶有很少顏料的稀釋劑（松節油、汽油），用來製作油畫的底色。大多數作者建議在打底草圖的初稿中使用相當瘦的揮發性油稀釋劑，隨著作品進度，在瘦的稀釋劑中再加入油和樹脂來使其濃郁。

　　這樣的構思方法比較現代：文藝復興前期畫家通常用蛋彩來打底草圖。這種瘦的水性打底草圖初稿，一開始就為他們所用，確切地說，作畫用的稀釋劑比我們使用的含有更豐富的樹脂。這就是為什麼他們的顏料看起來具有透明感。

　　不管怎樣，如果你用比較瘦的色汁來畫打底草圖初稿，不要忘記這種稀釋劑僅限用來畫底層，切記遵守這三字法則：肥蓋瘦。

### 半油膏

　　半油膏一詞之意不言而喻。半油膏形成了繪畫的一般塗層鋪面。理論上，它構成此中等厚度的組織，既不太濃也不太稀，其上將會疊加罩染和厚塗。在某段冷漠的「學院派」時期，半油膏主導了油畫技術，以至讓人忘了油膏厚度的變化通常可以帶來豐富的可能性。

　　從堅牢性的角度來看，半油膏只有優點，當然不用說，前提是要遵照其他安全規則：遵守乾燥時間等[65]。然而，只用不透明的半油膏來畫，既無罩染又無厚塗，將

---

65　我們記得，對於特定百分比的樹脂，松節油會提供一種多筋、緊繃的稀釋劑，穗花薰衣草油提供鬆軟的稀釋劑，而石油則提供一種極少揮發性、遲緩懶散的稀釋劑。參閱第 16 章〈揮發油〉和第 18 章〈凡尼斯〉「描畫凡尼斯」、「稀釋劑」。

無異於捨棄最正當程序的表現方式。

## 厚塗

　　比起罩染，厚度的烘托或厚塗在旁觀者眼中粗略看來，更像是油畫技術最顯著的特徵之一。

　　在這種情況下，初學者怎麼可能不被誘惑去濫用一種讓他能如此輕易突顯想法，並以如此低的成本強調出作品個性的表現方式呢？然而，從這幅畫未來保存的角度來看，在此引發我們的唯一隱憂，就是厚塗並非沒有嚴重的風險。

　　一個重大的麻煩很快就會出現：這些過度厚塗畫布上凹凸不平的紋路，形成真正藏污納垢的灰塵陷阱，很快地就會導致作品提前變黑。另一種更嚴峻的的麻煩隨後發生：以這種過厚的顏料分佈來烘托突出亮點，幾乎不可避免地會導致不同塗層之間顏料的斷裂。如果以過瘦的顏料塗抹，這些烘托的亮點可能會在底層龜裂。只要顏料含過量的油就會變質腐臭。

　　如果你不謹慎地厚塗，那至少要小心地使用過於樹脂性、也不要過於瘦或過於油的顏料作畫。在這方面，梵谷的厚塗堪稱典範。我特別指的是庫勒慕勒美術館的那些向日葵，其厚度顯然是由非常流絲、幾乎黏稠的，富含樹脂的顏料所形成的。

　　這就是厚塗的美麗和堅牢的秘密。只有以這種方式使用，厚塗才有可能在油畫程序中保持正常。即使使用畫刀（或更確切說是使用調色刀）作畫，永遠不要忽視這個建議，並總是要小心地在「從顏料管現擠現用」的顏料中，添加一點點樹脂稀釋劑。如果沒有這種將顏料與底層確實聯結的補充樹脂，就不會具有真正的堅牢度，也不會具有顏料的豐富性。

## 罩染

　　罩染毫無疑問（人們太不把它放在心上）是油畫重要的表現方式。范艾克本人

從早期作品就開始使用，罩染的魅力足以解釋這項新技術令人震驚的成功 [66]。

### 何謂「罩染」

雖然大多數畫家不再於作品中使用罩染，至少不會不知道這個詞的含義：廣義來說，罩染可以定義為在不透明顏料塗層上塗敷一層透明顏料。實作時，這種塗敷通常都利用樹脂稀釋劑來進行。

### 淺色罩染和深色罩染

罩染往往比所要修改的色調深；但這個規則並不是絕對的，古代大師他們自己有時也會在深色底層上使用淺色罩染。其中尤其是基蘭達奧（Ghirlandaïo）、波提切利等人，他們最常使用後面這種手法，而且深諳如何從中獲得豐富的乳白光的效果，特別是在他們畫的聖母臉上裝飾的淺色面紗。不過在正式探討罩染的執行之前，也許應該先談談一些物理定律，來解釋罩染如此獨特的外觀和表現。

### 疊覆兩層不同顏色以獲得新色調

一個既有顏色的罩染（例如將普魯士藍 [67] 加在一不透明、不同色調（例如檸檬黃）的底層上，經此疊覆將產生第三種色調——在此為綠色），其純度和強度皆無法等同於在調色板上直接混合這兩種顏色。這是罩染最常見的應用，幾乎可說是最精彩的，事實上是當今畫家仍然記得罩染的唯一應用。然而這並非最重要的，還差得遠呢。

### 在不明顯改變色調的情況下改變顏色的深度

我只引述文藝復興前期畫家利用一層薄薄的茜草紅色澱，罩染在朱紅色底層上的經典範例作為參考，這個例子並不能完全說明我的想法，因為在朱紅色背景上塗敷這種罩染，不僅改變了這個顏色的亮度和深度，也改變了它的色調。

---

66　蛋彩畫已經使用疊覆（superposition），其技術與油畫罩染技術沒有什麼不同。壁畫本身也使用了這種辦法，但是卻無法營造出像使用樹脂稀釋劑可以做到的那樣神秘效果。

67　我從 Talens 出版、柯吉克（Kerdijk）的《畫家的材料》一書借用此例，書中內含對罩染極好的定義，以及其他有用的資料。我並不建議使用普魯士藍，這裡之所以選擇它，是因為其顯著的著色力。

不過在此我想避免一切含糊不清[68]。因此我將舉一個較不鮮豔的例子：氧化鉻綠的色樣，上塗第二層，樹脂含量稍高，相同顏色的罩染。這種罩染產生的綠色將顯得更鮮豔得多，更明亮更深沉，總之，比用單層塗刷的同樣色調（與同樣樹脂性）的氧化鉻綠色樣顯得更加神秘。

為了充分理解這一現象，應該記住我在〈顏料的研磨調製〉這章（第 23 章「色彩的光學」）中所指出的法則：「當光線遇到透明物體時，會繼續前進，直到碰到不透明物體為止。」簡單想想這個定律，就可以理解不透明顏料（突然地反射光線）和疊覆半透明屏罩之後，迫使光線沿行漫長路徑的相同顏料之間必然存在的鮮明度品質差異。色質的加深是罩染料的第二個、但也是最重要的特性。然而，我要強調這並不是最廣為人知的特性。

## 罩染的施行

罩染可以在半新鮮（即半乾半濕）狀況下，在非常樹脂性的底層上施行，這完全符合頂尖大師的技術（尤其是魯本斯，他的快速作畫能完美應付直接施行的困難），或以乾畫法施行。

### 半新鮮罩染

半新鮮罩染與底層都在同一次中繪製，且在底層一開始「凝結」時就馬上施行。烏德里（Oudry）對利用顏料凝固時間的建議（我將在稍後詳細討論），可以派上用場之處就在於此。用在上層的稀釋劑總是比用在底層的多含一點點樹脂（同樣是根據「肥蓋瘦」的原則……）。當然，需要使用非常柔軟的畫筆，以避免罩染攪亂所要覆蓋的、仍新鮮或幾乎新鮮的不透明塗層。

### 在乾燥的底色上罩染

在乾燥底色上施行罩染不用特別解釋。例如，畫家想要一種他無法用其他方式調出的綠色，就先塗上一層不透明的黃色，然後等待該層完全乾燥後、畫第二次

---

68　利用茜草紅色澱在朱紅的底色上罩染給古代畫家帶來另一個好處：眾所周知色澱在太強烈的光線下會褪色，而朱紅色在相同情況下會變暗。隨著其屏罩保護作用變差，朱紅色的增暗補償了色澱色調的減低，這兩種性能的調合自然會產生驚人的穩定性。

時，再以透明的藍色罩染覆蓋其上。這種做法要求理性重於感性，看來似乎已經過時，但從技術角度來看，由於它可得到的效果，它仍然同樣有用。

　　不管你選用哪種方法施行（在半新鮮或乾燥的底色上）罩染，我要強調，都會向您展示試驗前意想不到的表現可能性。罩染帶給色彩的豐富性（尤其是半新鮮罩染）簡直就是魔法。沒有任何其他手法能使繪畫作品如此親密、如此神秘。

## 繪畫中各種要素的實施：顏料油膏在疊層中的反應

　　對有些人來說，我這是多此一舉。然而有太多畫家似乎都不知道，我稍後會討論的關於暗霧的法則。

　　建築彩繪畫家首先學到的就是：

- 消光塗層（稀薄的油性油，豐富的揮發性油）塗在消光塗層上會呈現亮光外觀；

- 亮光塗層（肥，豐富的油性油）塗在亮光塗層上會呈現消光效果，尤其是當底層不夠乾燥時。

　　對於初學者，這就造成了兩相矛盾的難題：

　　應該如何補筆潤飾一幅起初使用清淡少油（瘦）顏料的畫（並且在他看來應該保持消光），才不會讓補筆處有礙眼的光澤。

1. 應該如何重新繼續畫一幅起初使用油性（肥）顏料的畫（並且在他看來應該保持亮光），才不會讓補筆處變成消光，也就是說，不要在非常短時間之後就變成有這麼多暗霧。

2. 在這兩種情況下，大多數畫家都會採取補救措施，事實上，這只是一種權宜之計：**凡尼斯**……要嘛使用含蠟的消光凡尼斯去除不想要的亮光，要嘛使用含樹脂的亮光凡尼斯（補筆凡尼斯或保護凡尼斯），將暗霧恢復到最初的透明度。

　　在我稍後專門針對「補筆凡尼斯的使用」的較長篇幅中，將更深入探討這個暗霧的問題（並且我將解釋其機制）。在此我只想提醒，不管塗畫表面經歷多少次連

續的補筆，都必須一方面從打底塗層的特性，另一方面從顏料油膏和稀釋劑的特性（樹脂性多於油性），並且還要從打底塗層、油膏和稀釋劑這三種要素之間的協調，來尋求所想要的繪畫表面外觀的這種一致性。這也就是說，在一幅精心繪製的打底初稿上，補筆凡尼斯的作用應該僅限於讓補筆處更容易附著在畫面上。

## 利用顏料凝固所需的時間

以後我會堅持在每次作畫之間，都需要一定的靜置時間。我想在這簡短警告中強調的，就是前輩大師知道要花必要的時間，讓顏料在同一次作畫時間內幾乎完全「凝固」，這個非常巧妙的專業，使他們能夠以半新鮮顏料或甚至新鮮顏料，來施行在我們看來簡直就是魔法的罩染。

這一點值得進一步詳細論述。

我認為，我們可以接受最初幾筆幾乎從來都不明確。也就是說，一幅繪畫作品的繪製，無論製作多麼初級，通常都包括兩個階段：第一個是**底塗層**（impression）階段，在此畫家用清淡的色汁塗底（塗覆）他的畫布；而第二個是**修飾**（reprise）階段，在此他回到這份粗略的初稿之前，利用更稠膩的顏料油膏讓它更豐富且更精準——根據著名的**肥蓋瘦**規則。

這正是魯本斯的畫打底草圖的原則，事實上每個畫家只要具有一些專業經驗，都會毫不猶豫地遵守，即使在最不經思考的油畫風景速寫也是如此。

因此最重要的，並不是真的要在調色板上找到所有畫家都夢寐以求的這種油膩、黏稠、半透明、半不透明的顏料油膏，因而讓他們有機會執行最相互衝突的畫法，而是隨著繪畫進行找到擁有所有這些品質的顏料油膏。

這是經驗談：顏料油膏，除非它絕對不會定形、不會乾燥，也就是說不適合用來繪畫，否則都會在作畫中的畫筆下一直變化。早上打底草圖的畫布放到晚上，將容易繪製畫面凹凸明暗、半乾半濕罩染，若想要早幾個小時做就會徒勞無功。

而在此應該採取的行動，就是古代大師深諳的這種顏料凝固所需時間的合理利用。我們不僅從他們的畫作中找到證據，他們的著作也清楚地呈現他們的守則，

而且在摒棄第一種甚至第二種法蘭德斯方式之後，仍然遵循這些守則一段很久的時間。在當時，打底草圖已經失去了它的輕薄性，而且也較不嚴守「肥蓋瘦」的規則，至少沒那麼不打折扣地依循了。

## 烏德里的建議

18 世紀中葉，在烏德里寫的、應該是一些魯本斯沒有否認的內容中，他的建議是如此清晰和詳細，以至於我忍不住樂於引述。

「要畫動物的皮毛，一開始必須先用充分濃稠的顏料厚塗出主體部分。隨著這些主體的成形，必須一直塗上顏料，但一次只塗一點點，來顯示出其各個部分，並讓作品盡可能成形。」

「以這種方式醞釀的顏料，逐漸地變得黏稠，並且變得有點阻力。因此，我們使用比第一次打底時所用更有彈性的刷筆或畫筆，並且利用筆尖沾點松節油[69]使顏料更流暢，以便開始處理細節。清澈的顏料讓細節處理變得容易，並給了大家所期望的徹底地清薄，同時又能防止它完全乾燥：因為我們擅長將它與底層混合到恰到好處，並將其融合或將其逐漸擦入在糊得剛好的打底上，這使它具有其他做法不可能提供、且如此便利製作的、油脂光滑且柔軟的表面。清澈的顏料還有另外一個優點：保留了畫作的所有光澤，因為松節油蒸發了，顏料仍保持純淨。任何其他方法都會使它們變黃，失去筆觸的清晰度，或使它瘦，薄成令人難以忍受的平淡乏味。」

「畫鳥類或所謂的翎羽畫所需的手法，幾乎與上述那類完全相反。為了模擬此物美麗光滑的自然裝飾，從最初的打底到結束，下筆都必須非常平滑一致；同時，下筆必須非常銳利，才能使描繪的羽毛看起來瘦長

---

69  「油」（huile）一字在此應該是指「揮發性油」（essence）。那是普通松節油還是威尼斯松節油呢？根據烏德里的描述，我比較傾向後者的推測。

纖細。不難想到松節油一定不可或缺。太厚的顏料可能會讓羽毛變得沉重而粗糙。」

當然，對於 18 世紀的技術可能要保留很多存疑（我指出過這一時期多數大師都濫用含鉛乾燥劑，或者更確切地說油性催乾油）。但這是另一回事了！我之所以引述這段話，是因為精彩地描述畫布上顏料油膏在乾燥、或者說凝固過程中的表現。

這種表現顯然會根據黏結劑的成分、色料的品質（有些色料比其他色料所調出的顏料油膏更黏稠且更具乾燥性），以及最重要的是，隨著所用稀釋劑的揮發性大小發生非常顯著的變化。你只能更加小心留意。

舉個簡單的例子，讓我們一起很快地研究一下兩種截然不同的顏料油膏表現：一種是採用色料和乾燥性盡可能低的生罌粟籽油所調製的市售顏料；而另一種是我們混合熟（或聚合）亞麻仁油、生亞麻仁油和硬樹脂所細心調製的顏料（在研磨時添加幾滴 Harlem 催乾油到顏料中）。

第一種顏料油膏使用生罌粟籽油，不添加任何樹脂，在筆下會一直很沉重，沒有透明感（我說的是白色顏料）。無論是使用純顏料或使用多少有一點揮發性的稀釋劑，它都會保持這種無定形狀態，直到作畫結束。隨著一層接著一層，一次接著一次塗畫，顏料似乎變得愈來愈重，直到它給人一種結殼的感覺。顯示出塗料已極度疲乏。相反地，第二種顏料油膏含有少量熟油和樹脂，隨著層層接續作畫，其透明感會增加。畫筆在打底草圖上重塗愈多次，塗裹樹脂的色粉愈多，顏色將變得豐富並獲得透明感和光彩。

事實上這正是樹脂的特性：一件用含少量樹脂和熟油的顏料繪製的作品，非但不會變得更重更厚、變得庸俗，在同一作畫階段中重塗十次反而會更好；當然，前提要像我所說過的，打底初稿必須夠輕描淡寫，並且稀釋劑必須調節使其逐漸乾燥，既不太早也不太晚。這樣你的顏料油膏就會在基底上確實地繃緊。你的白色會變得越來越透明，越來越亮。你可以進行各式各樣的顏料疊覆，甚至從筆端生動畫出魯本斯和……梵谷風格的筆觸。你將開始畫畫……或許將是你第一次開心作畫！

　　總之，應該用大致相同的說法再次提醒，最值得推薦的顏料油膏不一定是在調色板上看起來最鮮豔、最透明和最稠膩的那種，而是在靜置時遮蓋力最強，會在作畫中不斷獲得光彩、透明感和脂滑感的那種；從第一筆到最終的罩染……而且這不需要修改絲毫配方，只要聰明地遵守法蘭德斯後繼者烏德里強烈建議的——塗料的乾燥時間以及軟毛畫筆的耐心作業。

## 遵守兩次作畫之間的乾燥時間

　　油畫在作畫的各個塗層之間需要很長的乾燥時間。一般來說，靜置兩週（如果可能更久一點）是兩次作畫之間的合理時間。一點也別像大多數當代畫家那樣匆忙，他們一次又一次地加上顏料（並且一層疊上一層），因此從一開始就損害了作品未來的堅牢性。

　　我們在此面臨油畫技法固有的必要條件。油畫的第一道塗層需要一段最短的乾燥時間才能承受新的顏料塗層，而不致產生太大的風險。任何過早的接續作畫，都會導致各種裂痕和損害（發黑、分層剝落等），大可不必到處尋找過去幾十年所畫大部分作品過早衰變的原因。

## 要避免的錯誤：修改痕跡

　　修改痕跡（repentir）不是一個程序；恰恰相反，它是一種技術錯誤，必須非常小心地避免。

　　修改痕跡基本上是用一層新的顏料覆蓋一塊不滿意的畫面，直到抹去最初版本的整個印象……不幸的是，畫布的記憶往往比畫家的記憶更根深蒂固，修改前的圖樣可能會透過修改後的圖樣重新出現[70]。在第 6 章〈現代繪畫技法：從提香至今的油

---

70　修改痕跡有時也被稱為重繪（repeint）或過度重繪（surpeint），而從語言清晰的觀點這是錯誤的，後面兩個術語比較確切指的是外人的補筆或整修，而真正的修改痕跡總是創作者本人躊躇顧慮的結果。

畫演變〉中，我引述過一些著名修改痕跡的例子。而且，有些修改痕跡毀損了非常受歡迎的作品，其他一些在正常照明下幾乎看不出來，而只在逸聞軼事方面才會引起人們的興趣（例如林布蘭的拔示巴）。

只要多留心一點，所有修改痕跡本來可以避免。我們知道事實上，油畫下層的底色總是會透露出來，因此如果沒有事先清除打底初稿就進行重大修改，將會招致在一段時間之後，看到初稿突然又浮現出來。

維貝爾注意到在合理的乾燥時間後塗上兩層薄薄的塗層，顯然比一層厚厚的塗層更有遮蓋力，因此建議用連續、輕微的補筆修飾來消除有瑕疵的部分。利用這種預防措施，這個有瑕疵的部分就會「永遠消失」，而不需要事先把它刮掉。

儘管有這樣主張，但仍然是非常不確定的做法。我個人只知道一種讓畫不好之處消失的方法，很嚴厲但是很有效：如果油彩仍然新鮮，就用調色刀移除你不滿意的部分；如果顏料油膏太乾而無法用調色刀削除，則使用刮鬍刀片將其刮成薄薄的刨花。最後薄薄一層可用揮發性油或三氯乙烯去除，直到露出最初的打底塗層。

我再強調，這無庸置疑是唯一能真正消除事後修改經常帶來壞處的方法。只有它才能保存繪畫作品的材料統一性，暴露打底塗層使其能再次使用不透明和透明油畫技術的所有手段。

有些畫家一直都使用他們的舊畫布（甚至沒將厚度修平）來創作新作品，這並不是出於吝嗇……而是他們認為在參差不齊的材質上作畫，會比在光滑打底塗層上體驗到更多的樂趣。就純造形而言，眾說紛紜皆各執一詞；然而，從我們在這裡所關注的角度，這種做法應予大力譴責。接受它無異於使修改痕跡成為一個真正的油畫程序。

## 催乾劑的使用與濫用

在以催乾劑為標題的第 15 章中，已經詳細討論了催乾劑。我再談這個問題只是為了再次澄清，在我看來應該譴責的是濫用乾燥劑，而不是謹慎地使用它。

可以確定的一點，就是無論如何都不應該將催乾劑與稀釋劑混合。如果使用催

乾劑（有時難於避免，由於製造市售顏料所用的油缺乏自然乾燥性），我們總是會先小心地將它與顏料油膏混合之後，再放到調色板上。這將避免在作畫過程中想再添加催乾劑。此外，只有最難乾的顏料才應該接受一些催乾劑（尤其是黑色和色澱）。

　　然而催乾劑的平均劑量，絕對不應該超過用油重量的 3% 或 4%，即使對那些確實難以乾燥定形出名的少數顏料也是如此（就是每小坨顏料油膏加入 2 或 3 滴催乾劑）。

　　畫家之所以會濫用催乾劑，不僅因為這些催乾劑即使是非常小的劑量，就有助於顏料未來的乾燥，而且也因為它們在作畫過程中非常明顯地改變了顏料的稠度。增添了催乾劑，顏料油膏變得更稠膩，修飾變得變得更容易。總之，許多畫家在通常該用樹脂時卻用了催乾劑。所有催乾劑如果這樣過量使用都會同樣有害。不過，要選擇哪種催乾劑呢？眾所周知氧化鉛會讓顏料變黑，而據說氧化錳會降低顏料的韌性，因此變得更易碎。然而，在上述劑量下，兩者都不會真正有害。

## 暗霧的機制

　　在談到有關補筆凡尼斯的使用之前，我覺得需要快速探討一下暗霧的現象，畫家通常對其機制瞭解甚少。柯吉克在著作《畫家的材料》一書中，如此完美地解釋了暗霧的現象，讓我忍不住引述它：

「乾燥過程自然從表面開始，在此油與空氣中的氧直接接觸。當油在表面凝固時，如前所述會形成氣體，這些尋找出口的氣體會穿過油膜並在其上鑽出毛孔。結果這些毛孔讓氧氣容易進入色塊深處又促進了乾燥。」

　　「因此，氣體的排放使亞麻油薄膜（linoxyne）變成多孔層，並且隨著更多氣體的產生，毛孔變得越大越多。

　　「如果在雖不黏糊但尚未變硬的油彩塗層施加新的油彩，下層（類似皮膚）在吸收新鮮的油之作用下，會像海綿一樣膨脹。這解釋了在尚未完全硬化的塗層上重繪時會形成暗霧。」

在新的油膏層作用下軟化的下層顏料確實會「吸」掉上層的油分，而使補筆油彩變成消光。

## 龜裂和裂痕

「同樣地，沒有添加補筆凡尼斯，一些疊覆在其他顏料上的顏料會迅速開裂，也可歸咎於相同原因：底層太嗜油成性了。結果它就會在上層中產生張力——就像開始乾燥的黏土一樣。如果這種張力太強，上層就會撕裂。」

「罌粟油比亞麻仁油會從疊覆其上的塗層吸除更多的油（換句話說，上層會出現更多暗霧），因此，在這一點上罌粟油並不太好。如果顏料中含有亞麻仁油，除非表層顏料調得太瘦，否則表層很少會開裂（肥蓋瘦規則）。」

「隨著上層的油更少，而被它覆蓋的下層含有更多的油，龜裂的風險就會更大。這就是為什麼建議從少量用油開始，並隨著繪畫進度再繼續加入油。」

柯吉克很正確地補充說明，當前輩大師在剛剛打底好的多油基底作畫時（這實際上並不建議！），會小心地將其打磨以減少暗霧發生的機會。以這種方式除去油的外層薄膜，他們不僅降低了它的吸收性，而且使表面變得粗糙，從而確保更好的顏色咬合。（我們都看過，只有在顏料塗層中產生一定的張力時，才有可能形成龜裂。如果在接續作畫之前，小心等待第一層顏料乾透，則基本上可以避免任何裂痕的風險。無論如何都要記住，粗糙的基底材，相較於過於光滑的，由於前者的紋理會阻止裂縫的延伸，因此可能產生裂縫的擴展範圍通常會較小並且深度較淺）。

## 補筆凡尼斯的使用

我在第 18 章〈凡尼斯〉說過，補筆凡尼斯只是一般的權宜之計。然而，有時

過於頻繁地出現暗霧（由於油的移位不均，有些顏料表面變成消光），使它的使用變得不可或缺；尤其是當補筆修飾一小塊畫面，想要確保色調一致時。

　　此外，要注意的是，在稍微弄濕的打底草圖上接續作畫，比在乾燥的情況下接續作畫會保持得更好、也更穩定。因此，我建議你使用補筆凡尼斯，但前提是所選擇的配方要盡可能接近黏結劑的，以避免在不同顏料層之間介入一層異質。

　　補筆凡尼斯始終是以非常稀釋的形式使用[71]，可能充當臨時凡尼斯使用。

## 臨時凡尼斯的使用

　　如前所述，在油彩乾燥得足以承受塗覆保護凡尼斯之前，如有必要，補筆凡尼斯可以充當臨時凡尼斯使用。這種含低濃度樹脂的臨時凡尼斯，當然要盡可能薄薄地，且規則地分層塗敷，以免影響以後顏料的乾燥。它的塗敷（使用軟毫筆）沒有特別的困難。

## 最後保護凡尼斯塗裝的技術

　　自從油畫技法誕生以來，選擇最後保護作品的凡尼斯就一直困擾著藝術家。

　　我們知道文藝復興前期畫家使用硬凡尼斯，由樹脂在乾性油[72]中熟煮製成。用手掌將這種非常黏稠的凡尼斯，盡可能薄薄地塗在畫作的整個表面上（順便提一下，它沒有任何非常明顯的凹凸起伏）。

　　同樣眾所周知的是，如今大多數技師已經放棄了前輩的調油凡尼斯（使用硬樹脂調製的），轉而使用以揮發性精油調製的軟凡尼斯（有時添加很小比例的聚合油）。

　　這種偏好的理由是，這些軟凡尼斯更能確保色調的鮮豔，與硬柯巴脂凡尼斯相比佔盡優勢。軟凡尼斯由於天生本身色彩較少，隨著存放時間增長它們比較不易變

---

71　在第 18 章「補筆凡尼斯」中，可以找到有關這類凡尼斯的各種配方。我在後面第 22 章〈油畫順序範例〉中所給的配方，也明確指出補筆凡尼斯的類型，和在每種特殊情況下使用的臨時凡尼斯。

72　我已經在第 18 章〈凡尼斯〉中詳細解釋過這些。

黃，並且當覺得需要時更容易去除。不過，軟凡尼斯的防潮性遠遠低於硬凡尼斯。

## 雙重保護凡尼斯塗裝的技術

因此，一些畫家大力鼓吹雙重保護凡尼斯塗裝技術：畫作上首先會覆蓋一層非常薄的混合硬柯巴脂的凡尼斯（Harlem 催乾油或 Lefranc 催乾油類型），在可能需要修護時能有效地保護罩染。

經過幾個月的乾燥時間之後，將進行第二種、更充足的保護凡尼斯。這是一種在揮發性精油中，加入希俄斯的乳香膠或丹瑪膠的軟樹脂所調製的凡尼斯。當需要卸除凡尼斯時，只有後者這種極易溶解的軟凡尼斯，可以讓修護師以專用的輕溶劑來處理和清除。畫作本身仍然受到第一層硬凡尼斯薄膜有效地保護。

如果今天使用的市售柯巴脂凡尼斯，從一開始就沒有那麼有顏色，並且也沒有隨著時間變黑的惡名，那麼這種包括兩種不同堅固性的凡尼斯塗裝方式，理論上看來最為明智。如果採取這種混合技術，在所有情況下都應當非常大量地稀釋所選用的硬凡尼斯。下面的比例，讓凡尼斯仍然留有足夠效力，看起來是可以接受的。

第一層（硬柯巴脂凡尼斯）：

- Harlem 催乾油（或 Flamand 催乾油，然而由於 Harlem 催乾油顏色沒那麼深，看起來更好）。20 公克；
- 一般松節油 100 公克

第二層（軟凡尼斯）：在第 18 章〈凡尼斯〉中「保護凡尼斯的配方」，我給過配方的一種軟保護凡尼斯。

## 正確進行最後保護凡尼斯塗裝所需的條件

無論採用的保護凡尼斯（畫面保護凡尼斯）之性質為何，進行凡尼斯塗裝的方法也將保持不變。下面就是方法概要：

## 畫作的預先乾燥

在試驗保護凡尼斯塗裝之前，首先要上凡尼斯的畫作必須完全徹底乾燥。古代

大師規定至少要有一年的乾燥時間。這個期限並不過分，且必須嚴格遵守。你應該堅信不疑的是，顏料的最終外觀、透明度、明快開放性，總而言之，它的美麗主要取決於乾燥時間。

眾所周知，過早用保護凡尼斯塗裝的畫布，不僅有可能在未來有變質、發黑、龜裂的風險，而且它無法立即地呈現凡尼斯塗裝狀況良好的作品特有的健康外觀。以下就是將你的畫布正確地上凡尼斯必須遵循的黃金法則：

**預先乾燥時間**——正如我剛才所說的，在未經至少一年的乾燥時間之前，絕對不要對一幅畫進行最後保護凡尼斯。

**凡尼斯的層數**——無論選擇何種性質的凡尼斯，還是要分兩層來上凡尼斯，讓第一層乾燥三個月，然後再塗第二層[73]。

**凡尼斯的濃度**——這種連續分層、盡可能薄塗的操作方式，能讓你使用比常見市售凡尼斯更低濃度、更加稀釋的凡尼斯。

**環境溫度**——最好在乾燥的天氣中上凡尼斯。如果在潮濕的天氣裡給畫布上凡尼斯，在之前（以及之後），要小心地將它擺在暖氣充足的房間裡保存幾天。

**畫布和凡尼斯的加熱**——在夏季，上凡尼斯之前要將畫布和凡尼斯放在太陽下曝曬，使基底材和凡尼斯保持在相同的溫度下。而且這樣稍稍輕微加熱，也有驅除可能留在畫作本身最後一絲濕氣的作用。變溫熱後凡尼斯也更容易塗抹。（這些都是前輩大師們的建議。在所有古代配方中都能看到）。冬天要小心地將凡尼斯和畫作放在溫和的熱源附近，理由如上所述。

## 凡尼斯塗裝的實際操作

凡尼斯要使用柔軟而結實、扁平且夠寬的刷子薄薄地塗刷，以盡可能減少再次

---

73　這些都是比利時皇家博物館修護師飛利浦先生的建議，此種凡尼斯具有極佳的透明度，一點也不浮誇造作。在第 18 章〈凡尼斯〉「保護凡尼斯的配方」中，我們可以找到兩種優秀的凡尼斯配方，其中一種是飛利浦先生親切地告訴我的，另一種來自阿姆斯特丹國立博物館繪畫部主任申德儞博士。

塗刷的次數。長毛且柔軟的豬鬃刷非常適用。凡尼斯塗層要盡可能輕輕地來回交叉塗刷，但要保證讓低凹處沒有留下過剩的凡尼斯。一些市售的保護凡尼斯（畫面保護凡尼斯）非常容易揮發。在這種情況下，上凡尼斯的操作需要快速進行。它必須在凡尼斯尚未開始「黏滯」之前完成。

## 凡尼斯塗裝後的預防措施

在夏天，如果天氣乾爽，陽光普照，並且「無風吹動，因為灰塵是剛上過凡尼斯畫作的大敵」（正如魯本斯強調的那樣），你可以把畫作放在陽光下曝曬，但除非極其謹慎，並且只在白天最溫和的時候，不然我不建議你這樣做。

在冬天，你要像我前面建議過的，把畫作留在上凡尼斯的同一個房間裡，請記住，在凡尼斯尚未完全凝固的幾個小時內，溫度的任何突然變化都可能損壞凡尼斯。

軟凡尼斯最常見的變化之一其實就是發藍（bleuissement）。這種發藍現象——我們可以在許多使用調揮發精油的乳香或丹瑪類型凡尼斯塗裝的畫作上注意到——通常是由於欠缺初步的預防措施。如果你遵守上述的要求，就能避免畫作出現這種令人難受的變化。

## 凡尼斯的終極保護：上蠟拋光

為了保護這層柔軟的保護凡尼斯免受濕氣的侵襲，有些技師建議用一層薄薄的蠟覆蓋它。阿姆斯特丹國立博物館繪畫部主任申德爾博士建議使用的是巴西棕櫚蠟而不是蜂蠟。我覺得這個建議很好，因為巴西棕櫚蠟由於熔點較高，確實比一般的蠟對溫度變化更不敏感。我試用過覺得很好。

一旦保護凡尼斯乾透（幾週之後），我用非常乾淨的軟刷（衣刷類型）先在一塊巴西棕櫚蠟上刷幾下再給凡尼斯上蠟（見章末註解）。這種乾蠟的優點是完全無害，而噴塗凡尼斯噴蠟（vernis à la cire）總是多少會有打擾保護凡尼斯的風險（市售

消光凡尼斯,其樹脂凡尼斯本身中就含有稀釋的蠟,因此塗刷時要一氣呵成,不過它的透明度和解析度無法和我剛說明用法的兩層塗刷的凡尼斯相比)。

但同樣要記住,只有非常小心地在完全乾燥的畫作上進行凡尼斯塗裝,才能獲得在一些法蘭德斯和荷蘭的修護中可以發現的、一種不浮誇造作的神奇透明感。

## 基底材背面的保護

在畫布(或畫板)的正面極其小心謹慎地塗上凡尼斯後,剩下的就是提供其背面的保護。

### 硬質畫板

一層普通的油畫顏料(必要時可以加倍)應足以保護硬質畫板、木板、硬質纖維板等的側邊和背面。

### 畫框上的畫布

畫框上的畫布(僅在正面上膠者)不應在背面接受油彩打底塗層(請記住任何油彩直接塗在未經打底畫布上,都有毀掉後者的風險)。補筆凡尼斯用等量的松節油調勻後所畫的,將成為初步的保護塗層。在這層打底凡尼斯上形成了樹脂隔離層,如果需要,這次我們可以毫無風險地再塗刷一層非常薄的油彩(太厚的塗層乾燥後會誇張地碎裂)。

## 在畫室中保存畫作

總而言之,最後一個建議,要記住放在遠離光線處的油會酸敗;在此重申第24章〈畫作的病變、保養和修護〉中「預防性衛生護理」同一主題所說的內容。換句話說,陰暗有害於油畫作品的良好保存。

我知道不可能把所有的畫都在家裡掛好定位,但要避免把作品畫好的那一面朝

向牆壁「面壁思過」。對於顏色的鮮豔度來說，沒有比這麼做更糟糕的了。

　　對於已經乾燥的畫作要這樣，對於進行中的畫作更要如此。因此只要情況許可，要把工作中的打底草圖放在盡可能明亮的地方晾乾。如果你發覺你的一幅畫在陰暗處變黃了，你可以把它暴露在明亮的光線下幾個星期，它變黃的現象（如果是因油的酸敗所造成）就會完全消失。

## 摘要

- **材料和技術**——作品的保存不僅是取決於所使用的材料，而且，最重要的，是取決於它們的使用方式。

- **即興創作和合理準備**——即興創作只有在油畫速寫中才合情合理。用於接續作畫和補筆修飾的畫布，則務必按照應知的謹慎守則執行。

- **打底塗層和打底初稿的重要性**——基底和打底塗層的性質非常明顯地影響繪畫的材料。打底塗層應該是淺色的。一般來說，用獸皮膠打底要優於用鉛白打底。最好在厚塗（肥）前先清淡少油（瘦）地打底（「**肥蓋瘦**」）。

- **顏料的品質**——顏料切勿從顏料管現擠現用。用調色刀拌合後，應該根據想要得到的效果添加少量凡尼斯。

- **稀釋劑**——稀釋劑的成分必須與添加到排列在調色板上顏料中的凡尼斯（補充黏結劑）的成分相似，但較輕淡，樹脂含量較低。也就是說，可以用松節油、穗花薰衣草油或礦物精油（煤油）稀釋這種描畫凡尼斯。松節油會形成一種多筋和緊繃的物質，穗花薰衣草油會形成稠膩的物質，石油會產生懶散的物質。

- **色汁**——色汁（用揮發性油調得很稀的顏料）應專用於底層的繪製。

- **半油膏**——從色汁到厚塗之間的過渡顏料。

- **厚塗**——應當要小心提防厚塗，尤其是當顏料油膏超油或過瘦時；它們往往不是會酸敗就是會龜裂。

- **罩染**——罩染是油畫程序最典型的表現手法之一。它就是將透明顏色加染在不透明顏色上（例如，在藍色上面罩染黃色以獲得綠色）。罩染賦予顏色非凡的深

度。罩染的色調可以比它所覆蓋的更淺或更深。它可以在半新鮮或在底層乾燥後執行。一般來說，罩染用的顏料油膏比它所塗覆的底層用的樹脂含量較高。

- **層疊的顏料反應**——請記住，消光塗層（瘦：少油）疊加在消光塗層上面會造成亮光的外觀；亮光塗層（肥：多油）疊加在亮光塗層上面會造成消光的外觀，尤其是在底層不夠乾燥的情況。

- **利用顏料凝固所需的時間**——前輩大師們非常瞭解如何在作畫過程中利用顏料脂滑感的差異。

- **乾燥劑的使用和濫用**——有些乾燥性過低的顏料必須加入少量催乾劑，其量大約是顏料重量的 3% 到 4%，等於說每小坨顏料油膏加入 2 或 3 滴催乾劑，但催乾劑一定要添加到顏料，而不要加到稀釋劑中。

- **修改痕跡**——任何畫壞部分想要擦除，都必須一直刮除到打底塗層。

- **暗霧**——暗霧主要是由於新鮮顏料塗在不夠乾燥的顏料上而產生的。底層顏料像海綿一樣膨脹，吸取上層補筆顏料的油以致使其變成消光。

- **龜裂和裂痕**——最常由於同一原因而產生：底層乾燥不足。

- **補筆凡尼斯**——必須非常輕淡（樹脂含量低），其成分必須接近在調色板上重新調製顏料時添加的補充黏結劑成分。如果需要，這種補筆凡尼斯可作為臨時凡尼斯使用。

- **保護凡尼斯的塗裝技術**——有些作者主張塗裝兩層凡尼斯：1 層硬凡尼斯（稀釋的柯巴脂）＋ 1 層軟凡尼斯（乳香脂或丹瑪脂）。無論如何，我們都會在稍微加熱畫布和凡尼斯後，在非常乾燥的環境中上凡尼斯。在凡尼斯凝固之前，應該注意溫度變化。我們可以使用浸過巴西棕櫚蠟的刷子乾塗來拋光凡尼斯，以保護它避免受潮 [74]。

- **畫布和畫板背面的保護**——畫板的背面將塗上油彩，畫布的背面則薄薄塗上凡尼斯。

---

74　巴西棕櫚蠟注意事項：由於天生就非常堅硬，直接使用可能會有一些困難。在這種情況下，用隔水加熱將其融化後，添加（遠離火源）一點松節油，將其變成非常濃稠的上光蠟，只要夠黏稠，稍微多沾一下子，刷子就會沾上一點點蠟。

● **畫室內的畫作保存**──油畫在陰暗中變黃，避免將畫布正面朝向牆壁。如果一幅畫作因光線不足而變暗，我們就再把它暴露在光天化日之下，這樣它很快就會恢復所有的新鮮感。

# 油畫順序範例

## 概論

這裡提供一些對應於大不相同材質外觀的標準配方：**亮光**（非常樹脂化）、**半亮光**和**消光**。我們還必須對「消光」一詞達成共識。符合油畫技法的消光是相對的，並且無論如何，都不得以顏料的過度貧瘠來獲得。這就是為什麼用油畫顏料的消光，比不上用膠水黏結的顏料，如水彩、不透明水彩或甚至是**蛋彩畫**那般輕薄、柔滑的消光。

## 市售管裝顏料的去油

如果在使用時，管中顏料本身看起來過於油膩，尤其是過於流動，就先將它們放在無絨紙上幾分鐘，讓它們「吐出」多餘的油，然後再添加你選擇的補充黏結劑（Harlem 催乾油、Flemish 催乾油等）。

任何沒有過度上膠的白色光滑紙張都適合這種用途。不過，吸墨紙（有些作者推薦）由於其質地太鬆散，應該拒絕使用。顏料若放在這種紙上，以後刮下時，顏料可能會沾上無數灰塵和纖維，而無法再將其去除。

## 催乾油

我們都知道人工催乾油的作用是多麼有爭議。鉛被認為會使顏色變黑，而錳會使顏料更易碎。我對推薦半鉛半錳的 Courtrai 或 Simoun Lefranc 催乾油，其實並沒有十分把握，只是因為這類催乾油在我所說的非常低的劑量下，從未給我帶來麻煩。

再次強調，理想情況是使用可自行自然乾燥的顏料調製油，因而將能免用鹽類催乾劑。

## 威尼斯松節油調製的亮光顏料

### 油畫配方 X. L. Nº 1

在本章提出的所有配方中，沒有比這個以相對純淨的威尼斯松節油調製的配方更富有教育意義，這是出於它允許在顏料半新鮮時（甚至新鮮時）罩染的可能性。

即使後來你不得不放棄它，也要真誠地嘗試看看：使用它成為瞭解罩染機制不可或缺的練習。這麼說吧，我是第一個確認這種仍僅限在相對較小尺寸規格中使用的非常樹脂性香脂，符合前輩大師所用既晶瑩又珍貴又有點光滑的筆法！

此外，威尼斯松節油還有一個很大的缺點：如果不在非常完美的條件下使用，則很難乾燥。所以要選擇品質非常好、盡量新鮮的威尼斯松節油香脂，和最近精餾過的普通松節油。如果您的畫作乾燥不良，要確定此缺陷是來自這兩種松節油的其中之一開始氧化，不然就是同時氧化。

在這種情況，請換新香脂（或松節油）備品，且以後就將其保存在小心塞好的瓶子中。做好這些補給，我要強調沒有任何稀釋劑能讓顏料如此光澤、透明、出色。

**基底材和打底塗層**

光滑畫板：木板、硬紙板或在堅韌畫布上裱貼細緻畫布。打底塗層：一層獸皮膠 10 公克、水 100 公克＋兩層同上，但各另含西班牙白色塗料：30 公克、白立德粉：10 公克。

**禁忌提示**：切勿在此配方中使用酪蛋白打底塗層。不宜使用粗糙的基底材、緯紗粗大的畫布等。在此類基底上，這裡富含樹脂的顏料會留在凹陷中，產生怪異的反光和乾燥不均勻的現象。然而，其他獸皮膠打底塗層則可能適用，特別是切尼尼的液態石膏（plâtre amorphe）配方，請參閱第 11 章「配方 Nº 3」。

### 素描稿的固著

我在上一章中說過，當素描稿用於接下來畫油畫時，不建議使用保護噴膠。如果草圖是用炭筆畫的，要使用細毛筆沾滿墨汁，或者更合乎邏輯地，使用揮發油稀釋的油畫顏料來勾勒輪廓。然後只需用抹布擦拭，即可擦除所有炭筆痕跡。

### 顏料

市售管裝顏料。白色顏料是純鉛白，或是一半鉛白與一半鋅白或鈦白混合。在此首選是純鉛白顏料，由於它的覆蓋性較強。

### 畫筆

貂毛或長豬鬃毛，圓形或方形的軟毫油畫筆。

### 補充黏結劑和稀釋劑

補充黏結劑（先加入顏料中拌合，再把顏料放上調色板），和作畫中用來將顏料調稀的稀釋劑，在本配方中具有相同的成分。

### 劑量

——濃縮稀釋劑：隔水加熱後離火混合威尼斯松節油香脂 10 公克、普通松節油 20 公克。這種濃縮稀釋劑在需要調稀時，可以添加普通松節油，或是穗花薰衣草油。

——一般稀釋劑[75]：3 份量的濃縮稀釋劑，添加 3 份量的普通松節油。

——揮發速度較慢的稀釋劑或「緩乾稀釋劑」：若想得到此種緩乾稀釋劑，可以用揮發性明顯較低的穗花薰衣草油來取代普通松節油。穗狀薰衣草油的氣味有時刺鼻難聞，如果不用穗狀薰衣草油，可以用少量繪畫用石油來減緩稀釋劑的揮發。例如：威尼斯松節油香脂 10 公克；普通松節油 50 公克；繪畫用石油 5 公克。

### 使用方法

——補充黏結劑：每小坨管裝顏料，添加 10 滴一般稀釋劑混合。這樣一來富含威尼斯松節油的顏料，就可以用調色刀好好拌合，再放到調色板上。

---

75　自從本書初版以來，Maison Lefranc&Bourgeois 就已經商業化生產此種以威尼斯松節油調製的一般稀釋劑，品名為威尼斯松節油 X. L. 調和油。

——稀釋劑，描畫凡尼斯：在作畫中，將使用同樣的一般稀釋劑來調稀顏料。這種一般稀釋劑是此技法的標準稀釋劑，一直被用於打底草圖。緩乾稀釋劑，揮發較慢，只應在作畫將告一段落，當你覺得底色變得太黏滯時使用。

### 催乾油

催乾油應該保留給調色板上較難乾燥的顏料專用，即包括馬爾斯黑以外的黑色顏料。我們絕對不會將它添加到其他顏料中。不過，黑色顏料要添加 2 或 3 滴來自 Courtrai 或 Simoun Lefranc 品牌的催乾油，以及 5 或 6 滴 Flemish 或 Harlem 品牌的催乾油（每小坨顏料）。在黑色顏料中加入極少量的鉛白顏料，會使其更加乾燥，並賦予它厚實感（但有個例外，黑色顏料不可用以威尼斯松節油調製的補充黏結劑）。

### 打底草圖——執行

先用非常輕薄的半油膏狀，或甚至近乎用色汁來畫打底草圖，但不要過份，因為如果使用過量，威尼斯松節油將很難乾燥。然而，威尼斯松節油可以讓你一直在打底初稿上重畫，而不會變得沉重。這樣你可以勾勒出形狀，將其輪廓融合在色塊中，用較深色的線條突顯初稿輪廓，然後在表面上的顏料開始黏滯前，再覆蓋一層輕薄的色彩來降低生硬感；因為可以說立即地、底色的顏料會開始凝固，然後很長時間保持在有「接受性能」的狀態，是純油無法同樣提供的。

但是，正是由於這程序的透明感，你應可預想到有些淺色色調，尤其是白色，在下筆最初幾分鐘會覆蓋不良。雖然在調色板上很漂亮，但在畫布上一開始看起來卻很貧瘠。要有耐心地塗上幾層輕薄塗層。一旦底層開始「黏住」，就讓人很容易動筆。就這樣你可以一層又一層，罩染又罩染，將你的顏料延展成絲綢一般。

### 乾燥、接續作畫和補筆凡尼斯

讓油畫至少晾乾兩週，再重新接續作畫；即使它只是輕微地塗繪。作為補筆凡尼斯，使用以下混合物（使用大而柔軟的豬鬃畫筆非常輕薄地塗刷），當然你不會讓它變乾，因為它必須方便你接續作畫。

——補筆凡尼斯：威尼斯松節油濃縮稀釋劑（見上文）3 份量＋普通松節油 7 份量。

——接續作畫：每次重新接續作畫時，在打底初稿上塗一層上述非常輕薄的

補筆凡尼斯之後，按照我對打底草圖的指示，利用遮蓋力低、幾乎都用色汁進行的連續塗層，並且要等作畫到最後時刻，才能讓這些美麗的顏料逐漸塗得更豐厚，讓這些色調逐漸變得更濃醇，這些就像每個畫家的簽名一樣。如果遵守這個規則，就可以絕對避免吸油暗霧。

### 臨時凡尼斯

——濃縮稀釋劑：威尼斯松節油香脂 35 公克；普通松節油 70 公克。在其中加入以下混合物：石油精 100 公克；Harlem Duroziez 催乾油 5 公克；原蠟 1 公克。（在遠離熱源的隔水加熱中和石油精混合。使用前將裝有此凡尼斯的瓶子放在一些熱水中加熱）。

### 保護凡尼斯

配方與臨時凡尼斯的相同，但另外加入：10 公克聚合亞麻仁油，亦稱為 standolie 或 stand-oil。在第 18 章〈凡尼斯〉中提到的以「Talens Rembrandt 凡尼斯」調製的畫面保護凡尼斯配方，也非常合適。另見第 21 章〈最後保護凡尼斯塗裝的技術〉。

## 威尼斯松節油和 Harlem 催乾油調製的亮光顏料

## 油畫配方 X. L. N° 2

如上所述，威尼斯松節油若以最濃縮的形式使用，不添加任何其他樹脂，也會不利於所有顏料的乾燥。尤其是黑色，不得含量過多，否則它會永遠發黏。對威尼斯松節油可能會有的另一個抱怨是，我們也已經注意到，並非所有基底都適合使用它。在多少有點粗糙顆粒的基底材、緯紗粗實的畫布等上面，使用這種松節油香脂稀釋的顏料看起來會顯得陰暗。由於明顯可以在新鮮和半新鮮顏料中達到同樣的層疊效果，本配方將會有更廣泛的用途。

### 基底材

最好使用：光滑的基底，如配方 X. L. N° 1 所用的，不過它對有點粗糙的基底

有更大的容忍度。

### 打底塗層

參考上述的配方。

### 素描稿的固著

參考上述的配方。

### 顏料

參考上述的配方。

### 畫筆

同上。補充黏結劑和稀釋劑。在這裡，補充黏結劑（先加入顏料中拌合，再把顏料放上調色板）和在作畫中用來調稀顏料的稀釋劑成分不同。

——**補充黏結劑**（添加到市售管裝顏料，每一小坨顏料加 10 滴）：威尼斯松節油香脂 20 公克；普通松節油 40 公克；Harlem Duroziez 催乾油 15 公克；聚合亞麻仁油 15 公克。

——**稀釋劑**（在作畫中可當描畫凡尼斯使用）：威尼斯松節油香脂 10 公克；普通松節油 40 公克；Harlem Duroziez 催乾油 30 滴；聚合亞麻仁油 30 滴。不要將滴與公克混淆。

——**使用方法**：如果在作畫將告一段落時，顏料變得太黏滯，可以使用一種沒那麼多筋的稀釋劑，其中含有一點穗花薰衣草油，而不是松節油。請參閱油畫配方 n° 1 中的示例。（Harlem 催乾油現在是 Lefranc 的產品）。

### 催乾油

與油畫配方 N° 1 同樣的道理和同樣的限制條件。

## 執行

由於我已詳述過在顏料油膏中使用威尼斯松節油的便利性，在這方面沒有太多要補充的內容：亦即本配方如同純威尼斯松節油的配方，皆可讓新鮮和半新鮮的顏料具有同樣的層疊效果。有了熟油（Harlem 催乾油中內含）和聚合亞麻仁油將更方便表現畫面的凹凸明暗。用照布鏡觀察，使用這種稀釋劑調製的顏料油膏看起來就

像熔岩流的樣子。

總體來說，威尼斯松節油（軟樹脂）、Harlem 催乾油的柯巴脂（硬樹脂），熟油和聚合油在此和諧融合，相得益彰，賦予顏料最大的新鮮度、耐久性和柔軟度：

- 威尼斯松節油，賦予顏料油膏的光澤；
- Harlem 催乾油，賦予顏料油膏的硬度；
- 熟亞麻仁油，賦予顏料油膏的速乾性；
- 聚合亞麻仁油，賦予顏料油膏的柔軟度。

**乾燥**

我再強調，用本配方將比用純威尼斯松節油成分的稀釋劑調稀的顏料，會乾燥得更均勻。但是必須遵循相同的乾燥時間：每次接續作畫前至少晾乾兩週。

### 補筆凡尼斯和乾燥後接續作畫

——**補筆凡尼斯**，如「油畫配方 X. L. N° 1」所用，威尼斯松節油 10 公克、普通松節油 100 公克。

——**接續作畫**：在這層凡尼斯上（仍然濕潤）接續作畫時，只要非常緩慢地逐漸塗厚，你就會恢復像打底初稿時同樣流暢。符合此條件就不會產生吸油暗霧。

### 臨時凡尼斯

——**臨時凡尼斯，候補凡尼斯**：你可以使用我在「油畫配方 X. L. N° 1」中也提過的臨時凡尼斯。它與本配方的搭配令人滿意。

### 保護凡尼斯

與臨時凡尼斯的道理相同：請參閱「油畫配方 X. L. N° 1」。

## 威尼斯松節油和法蘭德斯催乾油調製的亮光顏料

## 油畫配方 X. L. N° 2-1

Lefranc 的法蘭德斯催乾油成分與 Harlem Duroziez 催乾油非常類似，可以用來取代我前面所提的，以威尼斯松節油和 Harlem 催乾油調製的配方中（油畫配方 X.

L. Nº 2）的 Harlem 催乾油。儘管對 Harlem 催乾油有某種偏愛（比較習慣使用），我仍然在幾張質料非常不錯的畫布上使用過法蘭德斯催乾油這個配方。

比起 Lefranc 的法蘭德斯催乾油（顏色相當深，看起來就顯示柯巴脂樹脂的含量較高），Harlem Duroziez 催乾油可能更肥、更油；更多的脂滑感是一種優勢？這是個人喜好的問題。

### 比例

威尼斯松節油和 Lefranc 法蘭德斯催乾油的比例與「油畫配方 X. L. Nº 2」所示的比例相同。我想不用在此贅述。接下來執行的做法都相同。最後的效果也非常相近。

## 威尼斯松節油、Harlem 催乾油和法蘭德斯催乾油調製的亮光顏料

## 油畫配方 X. L. Nº 3

在所有影響我的威尼斯松節油配方中，這個配方或許是最能兼顧的。可用於所有基底和所有打底塗層，它不管怎樣說都是最靈活的，更不用說是最充滿全然不同可能性的。雖然這個配方看起來比上一個複雜一點，但在調製過程中毫無困難。因此，我也會在下面的配方中重申，同時使用法蘭德斯催乾油和 Harlem 催乾油的效果，遠遠優於僅使用這兩者其中之一，而排除另一催乾油。

### 基底材

所有基底和所有打底塗層，無論是光滑的還是粗糙的，都可以使用這個配方（酪蛋白打底塗層除外）。此外，我在之前所有配方中提過的素描稿的固著、顏料、畫筆的選擇等，也都適用這個配方。

### 補充黏結劑和稀釋劑

——**補充黏結劑**：Harlem Duroziez 催乾油（含 10% 聚合亞麻仁油）60 公克＋威尼斯松節油香脂 2 公克＋普通松節油 4 公克。

這種補充黏結劑必須先添加到市售管裝顏料中，然後再按照以下份量把顏料放

在調色板上：一小坨顏料加入 10 滴黏結劑。（請參閱「油畫配方 X. L. N°1」如何將威尼斯松節油香脂摻入普通松節油中）。

——**稀釋劑配方**：威尼斯松節油香脂 10 公克；普通松節油 20 公克；Lefranc 法蘭德斯催乾油 10 公克；普通松節油 20 公克；再度加入普通松節油 60 公克。

**按容積比例**

如果你比較喜歡按容積來定材料劑量，就使用以下比例：

——**補充黏結劑**：6 份量含 10% 聚合亞麻仁油的 Harlem Duroziez 催乾油＋ 1 份量的威尼斯松節油香脂、內含 2/3 的普通松節油（每小坨顏料加入 10 滴混合物）。

——**稀釋劑，描畫凡尼斯**：1 份量威尼斯松節油香脂、內含 2/3 普通松節油＋ 1 份量法蘭德斯催乾油、內含 2/3 普通松節油＋ 2 份量普通松節油。

催乾油的比重與松節油的比重顯然大不相同，但我們也知道這種配方的劑量不可能非常準確。為了準確地找到第一個劑量中以公克為單位的催乾油 / 松節油比例，在此必須把法蘭德斯催乾油和 Harlem 催乾油相較於松節油的份量加大。

**催乾劑**

與油畫配方 N°1 同樣的道理和同樣的限制條件。

**執行，打底草圖和接續作畫，乾燥和凡尼斯塗裝**

我在前兩個配方（油畫配方 N°1 和 N°2）中提出的意見，對本配方仍然適用。補筆凡尼斯和保護凡尼斯也是一樣。我再次強調，在試驗過的所有混合配方中（以威尼斯松節油和柯巴脂調製的），這個配方對我來說似乎是最能兼顧和最方便使用的。

## Harlem 催乾油和法蘭德斯催乾油調製的亮光顏料

## 油畫配方 X. L. N°4

每種技法皆可無窮無盡地變化。有了這個新配方，我們將從**軟樹脂**領域轉進**硬樹脂**領域。這些樹脂的品質眾所周知，其中最好的（僅次於琥珀）是硬柯巴脂。與

軟樹脂相比，柯巴脂具有絕對的優勢，就是帶給顏料油膏更大的抵抗力。可以說，包含柯巴脂的顏料假以時日就會擁有燧石般的硬度。

　　但由於它的顏色非常深，甚至可以深到褐色，用於淺色調中會非常難看。有時被人歸咎它會導致畫面變黃，我不太相信這種泛黃會日漸加深：添加柯巴脂的白色顏料會立即變得略帶象牙色，這只是因這種樹脂的深色所造成。同樣，除非適度使用，應該禁止濫用柯巴脂（太過濃縮的劑量）。

　　Harlem 催乾油還是法蘭德斯催乾油⋯⋯？這兩種凡尼斯，品名上只有催乾油，我們應該該選用哪一種呢？在機緣巧遇之下，帶給我最大成效的的配方，在我看來最充滿可能性的配方，都同時包含這兩種催乾油：一種作為更讓人滿意的補充黏結劑 Harlem Duroziez 催乾油，另一種作為更讓人滿意的的稀釋劑（Lefranc 法蘭德斯催乾油）。上述的配方就是以此看法為基礎。

### 基底材

所有油畫的普通基底材，從最光滑到最粗糙，包括鋸末基底。

### 打底塗層

標準打底塗層：1 層獸皮膠 10 公克、水 100 公克＋2 層同上，但另含西班牙白（一種白堊粉）30 公克和白立德粉 10 公克。所有在第 11 章〈打底塗層〉中提到的打底塗層都適用於此配方，包括「打底塗層配方 N° 2」類型的獸皮膠和油的混合打底塗層。唯一建議不要使用的是酪蛋白打底塗層。

### 素描稿的固著

請參閱「油畫配方 X. L. N° 1」。

### 顏料

市售管裝顏料。白色：純鉛白或一半鉛白與一半鋅白或鈦白混合。

### 畫筆

軟毛油畫筆或較結實的硬毛油畫筆都可以用；圓頭或平頭。

### 補充黏結劑和稀釋劑

　　**——補充黏結劑**（先添加到顏料中，然後再把顏料放在調色板上）：Harlem Duroziez 催乾油 100 公克；聚合亞麻仁油 10 公克（一小坨顏料加入 10 滴此混合物）。

——**稀釋劑，描畫凡尼斯**（用來在作畫過程中調稀顏料）：Lefranc 法蘭德斯催乾油 25 公克；普通松節油 50 公克（亦即按容積計算：1/3 法蘭德斯催乾油配 2/3 松節油）。要注意的是，如果你偏好一種較不會揮發、較不會「黏滯」的稀釋劑，可以用等量的穗花薰衣草油或繪畫用石油來取代松節油。

### 催乾油

僅用於最難乾燥的顏料（包括黑色）：每小坨顏料添加 2 或 3 滴 Courtrai 或 Simoun Lefranc 的催乾油（當然，此配方還要加入 6 或 8 滴補充黏結劑）。此外，正如我之前建議的那樣，黑色中可以加入一點鉛白。

## 執行

這種由柯巴脂，即硬樹脂調製的配方，將能帶給你與威尼斯松節油迄今所能提供的，非常不同的可能性。就像威尼斯的松節油很有助於初稿的執行，硬樹脂很適合比較漸進的執行。

此時你必須要等更久的時間。顏料油膏太稀往往就會流動，並且因此不會更快「黏滯」在畫布上（這種「懶散遲緩」的表現，在柯巴脂以繪畫用石油調稀時尤為明顯）。一旦熟悉柯巴脂的作用，你會很快感受到你能從中得到的好處，尤其是對於大面積的塗飾：使用此配方，你在未來將能好整以暇地繪製大型草圖，而不會覺得時間緊迫，也不會覺得好時機將從身邊溜走。

從底層開始凝固的那一刻起，你還有很長時間可以在半新鮮狀態下，非常輕鬆愉快地完成畫作，而完全不會影響到初稿。應用這種技法，你可以盡可能地塗上最厚的顏料。

討論濃厚顏料（pâte épaisse）的時候，我說的「濃厚」（épaisseur）一詞是指筆觸的寬厚，而不是顏料本身的濃稠，因為這是完全堅牢的條件，重點是你的顏料在塗到畫布之前，就要好好調配均勻，好好「加工」，也就是說顏料總是要包含一定量的稀釋劑，即使在最厚塗的部分也是如此。

如前所述，這個配方可以用於差異最大的打底塗層。塗在裱貼紙張，用 Totin 膠（一種兔皮膠）和西班牙白打底的基底上，含柯巴脂的顏料會呈現出琺瑯般淋漓

極致的光澤。塗在鋸末的，粗糙有顆粒的打底塗層上，它們會失去色調的鮮豔，卻不會陷於沉悶之中。

### 乾燥

我已強調過，與使用威尼斯松節油稀釋後的顏料相比，使用本配方調配的顏料會乾燥得更均勻。實際上，在最初幾個小時的遲緩之後，它們乾得更快。48 小時後應該就能經得起手指輕輕觸摸。然後顏料油膏就會變得非常堅硬。不過，與前面的配方一樣，你要遵循每次接續作畫前至少晾乾兩週。

### 補筆凡尼斯

當打底草圖乾透之後，你要塗覆一層非常輕薄的補筆凡尼斯（用軟毛畫筆塗抹），然後才接續作畫，當然，你不能讓它乾掉。

——**補筆凡尼斯**，「油畫配方 X. L. N° 5 類型」：

A. Harlem Duroziez 催乾油 10 公克；普通松節油 100 公克；或樹脂含量稍低的凡尼斯。

B. Harlem Duroziez 催乾油 5 公克；普通松節油 100 公克。

如果你覺得這兩種補筆凡尼斯過於沾滯，可以用等量的穗花薰衣草油或繪畫用石油來取代松節油（請參閱第 18 章，用礦物油稀釋 Harlem 催乾油或法蘭德斯催乾油的方法）。上述補筆凡尼斯配方中提到的 Harlem 催乾油可以用法蘭德斯催乾油取代，不會有什麼問題。

### 另一個時段接續作畫

描畫凡尼斯與打底草圖使用的稀釋劑相同：1/3 法蘭德斯催乾油；2/3 松節油。只要非常緩慢地逐漸塗厚，應該就幾乎可以完全避免吸油暗霧。

### 臨時凡尼斯

——**臨時凡尼斯，候補凡尼斯**：石油精 100 公克；Harlem Duroziez 催乾油 10 公克；原蠟 1 公克（蠟必須在遠離熱源的隔水加熱中和石油精混合。使用之前，要先將混合物稍微溫熱一下）。只要塗刷此凡尼斯就會呈現出輕微的光澤。

### 保護凡尼斯

幾乎所有市售的畫面保護凡尼斯，從 Lefranc 和 Duroziez 等非常有光澤的凡尼

斯，到同品牌的半消光凡尼斯，都符合作為此技法的材料。我在油畫配方 X. L. N° 1 中提到的威尼斯松節油調製的保護凡尼斯也可以使用。不過，我承認我偏愛下面的配方（請參閱第 18 章）：

- Talens 的 Rembrandt 畫面保護凡尼斯：1/3 容積比；
- Talens 的 Rembrandt 補筆凡尼斯：1/3 容積比；
- 普通松節油：1/3 容積比。

（請參閱第 21 章〈最後保護凡尼斯塗裝的技術〉）

## Harlem 催乾油調製的半亮光顏料

### 油畫配方 X. L. N° 5

在我們剛剛討論的配方中，每種樹脂的特質都發揮得淋漓盡致。相反地，本配方則是為了減弱這種效果。建議用稀釋來減弱顏料的光澤。保護凡尼斯本身也能多少增加顏料一些消光效果。總體來說，這個配方可作為介於我們剛剛討論過的多筋、非常亮光的配方，以及我們稍後會討論的，液態、趨向盡可能完全消光的配方之間的過渡。

**此技法的積極功效：**我已經使用這個配方大約 15 年了，從來不用抱怨顏料有最輕微的裂縫或最輕微的泛黃。顏料很快變得非常堅硬，時間只會更增強這種硬度。

**消極效果：**不過幾年後，畫作整體看來變得憂鬱，變得貧乏，而就在那個時候，幾乎不可避免地，就會求助於更有光澤的凡尼斯⋯⋯因此讓人不禁會想，本來在作畫時於顏料之中加入更多樹脂是否有其優點？但當然，這樣添加樹脂就能消除這種半消光，當場就令人非常滿意，這是該配方的好處。

大多數當代繪畫都使用類似的、過於瘦的稀釋劑來作畫。如果我們想避免這種貧瘠化，讓我們用富含樹脂的稀釋劑來作畫，這樣我們就會畫得有「光澤」。

**基底材**

有顆粒的，甚至粗糙的，有或無塗覆鋸末的基底，最適合用本技法。至少，在

想讓本技法更具裝飾性時。當然，也可以使用光滑的基底、木頭或硬質纖維板。

### 打底塗層

一層獸皮膠 10 公克、水 100 公克＋兩層同上，但加含：西班牙白 30 公克和白立德粉 30 公克。本書（第 11 章）中提到的所有其他打底塗層也適用此技法，當然，包括打底塗層 N° 4，使用切尼尼的液態石膏，以及打底塗層 N° 2，使用獸皮膠和油，其上的顏料會獲得優異的硬度。酪蛋白基底仍不建議使用。

### 素描稿的固著

請參閱「油畫配方 X. L. N° 1」。

### 顏料

市售管裝顏料。白色：純鉛白或一半鉛白與一半鋅白或鈦白混合。

### 畫筆

軟毛油畫筆或較結實的硬毛油畫筆，圓頭或平頭。

### 補充黏結劑和稀釋劑

——**補充黏結劑**（先添加到顏料中，然後再把顏料放在調色板上）：純 Harlem Duroziez 催乾油（一小坨顏料加入 6 或 8 滴）

——**稀釋劑，描畫凡尼斯**（在作畫過程中調稀顏料）：

A. Harlem 催乾油 10 公克；繪畫用石油 100 公克

B. 如果想要更清淡的稀釋劑，Harlem 催乾油的劑量可降低至 5%。

混合物必須遠離熱源，隔水加熱。如我在第 18 章「稀釋劑」所述。請注意，如果想要更有筋的稀釋劑，可以用松節油或穗花薰衣草油取代繪畫用石油。

### 催乾油

僅用於最難乾燥的顏料（包括黑色）：每小坨顏料添加 2 或 3 滴 Courtrai 或 Simoun Lefranc 的催乾油（當然，此配方還要加入 6 或 8 滴補充黏結劑）。此外，正如我之前說過的那樣，黑色中可以加入一點鉛白。

## 執行

你可以非常自由流暢地用色汁畫打底草圖。此時由於你的稀釋劑比上述配方的

樹脂含量少得很多，沒有立即層疊的同樣可能性。一開始你會覺得畫的顏料一直都在新鮮濕潤的狀態（尤其如果選擇繪畫石油做為稀釋劑）。你的顏料，只要把調得太稀，甚至就會開始流動。不用大驚小怪，這種初期狀態不會持續超過開頭一小時。

在這段時間之後，顏料的稠度會發生變化，而你層疊在打底初稿上的圖層會帶來一種非常令人愉悅的脂滑感，一直持續到作畫告一段落：最後你的筆觸將可在終於變更堅硬的底層上「柔軟如絲」地伸展。整體來說，石油的揮發一開始很慢，但在隨後的幾小時會非常穩定地加快，因此，隔天顏料也會像使用更易揮發的稀釋劑一樣提前乾燥。

我再強調，如果這種凝固非常緩慢的顏料不合你個人的追求，在這裡用更易揮發的稀釋劑、松節油或穗花薰衣草油來取代石油也不會有任何技術問題。在所有情況下，這個配方提供你非常廣泛的選擇，從半消光到亮光，取決於保護凡尼斯的性質。

### 乾燥

只要顏料的厚度不要過厚，每次接續作畫之間的最短時間可以稍微縮短為：10天。

### 乾燥後接續作畫和補筆凡尼斯

用來調稀顏料的非常瘦的稀釋劑，也可以充當可接受的補筆凡尼斯：

A. Harlem 催乾油 10 公克；繪畫用石油 100 公克；或

B. Harlem 催乾油 5 公克；繪畫用石油 100 公克。

如果覺得過於液態，可以用松節油或穗花薰衣草油來取代繪畫用石油。

### 臨時凡尼斯

——臨時凡尼斯，候補凡尼斯（如上述的配方）：Harlem 催乾油 10 公克；石油精 100 公克；原蠟：1 公克（蠟必須在遠離熱源的隔水加熱中，和石油精混合。使用之前，要先將混合物稍微溫熱一下。請參閱第 18 章）。

只要塗刷此凡尼斯就會呈現出輕微的光澤。

### 保護凡尼斯

所有市售的畫面保護凡尼斯（亮光或消光，取決於想要賦予油畫的最終外觀）

也適用於本技法。我在「油畫配方 X. L. N° 1」提到的尼斯松節油調製的保護凡尼斯，將成為一種極好的一般凡尼斯，既不太亮光也不太消光。

　　**重要提示**──我在第 18 章中解釋過，若要避免 Harlem 催乾油沉澱，混合繪畫用石油和 Harlem 催乾油的方法。因此，這種含有 5% 或 10%Harlem 催乾油的石油稀釋劑應該是穩定的。然而在作畫中，一些（看不見的）沉澱可能會在顏料油膏內部發生，因為顏料還含有少量補充的純 Harlem 催乾油。

　　我有時在以這種方式繪製的畫作上觀察到的貧瘠外觀，或許可以這樣解釋？如果你擔心油和硬樹脂可能發生這些反應，可用等量的松節油或穗花薰衣草油取代本配方中指定的石油。

## 消光顏料

## 油畫配方 X. L. N° 6

消光，唯一符合油畫技法的一種相對的消光，可以如此獲得：

1. 也許**透過基底的變更**。毋庸置疑，同一幅畫在吸收力強的基底上（它將會「吸取」過剩的油），會比在防滲基底上消光的更快、更完全。
2. 也許**透過稀釋劑的成分**。使用一種可以相應地減少顏料中油脂含量的稀釋劑。
3. 也許**透過新增任何用來「消光」的產品**：例如蠟。
4. 也許透過所使用的保護凡尼斯的性質。
5. 也許，最後還是，**透過這些不同方式的組合。**

我們開始先摒棄蠟和其他所有用來改變調油正常反應的產品[76]。將極少量的蠟（劑量最多是顏料油膏重量的 1% 或 2%）。添加到富含樹脂的顏料油膏（既含油又含

---

76　乳化液技法的討論會讓我們離題太遠。我在本書的初版中有提到，我在聖布里厄主教區（Evêché de Saint-Brieuc）的聖堂中所畫的一幅讓我很滿意的消光霧面裝飾畫，它使用我一種含有非常小比例的雞蛋和蠟的調和油配方。從那時起，由於這種裝飾畫顯示保存完美，Maison Lefranc&Bourgeois 便以「蛋調和油 X. L.」產品名稱生產銷售這種乳化液。關於它的使用方式，請參閱本書最後的尾註。在 1966 年，我也用同樣技法在諾拉丘（Côtes-du-Norà）的普蘭特爾教堂（église de Plaintel）教堂完成了一幅裝飾畫。

凡尼斯）中，似乎沒有什麼重大問題。不過，如果蠟和僅用純油調製的顏料混合，會給顏料帶來了非常特有的沉重感。毫無疑問地，材料一定會消光，但也會變得陰沉黯淡，變得庸俗化。因此，應該要盡可能地從顏料中，並且要絕對從稀釋劑中去除。

此時消光效果將如此獲得：

● 透過基底的性質（酪蛋白）

● 透過稀釋劑的成分（石油或幾乎純揮發性油）

● 透過調蠟的保護凡尼斯（消光）

以如此方式獲得的消光品質，要比以蠟直接與顏料混合所能提供的更加美麗，更加輕薄。這種消光可以承受一切光照，甚至是正面直射的光線，然而如果有人好奇地將眼睛貼近畫布，在斜光下仔細檢視畫作，就會驚訝地發現顏料仍然具有非常輕微的完好光澤，這顯示有遵循最低的用油比例。而且必須如此。

與膠水基底相比，酪蛋白基底必定會畫得更明亮並且更鮮豔。作品的整體外觀直到最後一筆都會受到影響。沒有哪種技法更適合某些裝飾性的追求。在鋸末基底上，獲得的材質可以讓人想到壁畫的材質。用這種方法繪製的油畫光彩奪目歷久不衰，或者也可以說，一點也不會老化。

儘管酪蛋白不適合非常油性、用來保持光澤的顏料，但是酪蛋白與瘦薄的顏料卻搭配得很好。這裡還有另一個倡導上酪蛋白膠的理由。眾所周知這種上膠幾乎是防腐的，由於所有這種消光類型的畫作本身，都只受到一種適合它們的凡尼斯保護：即非常清淡且樹脂含量非常低的消光凡尼斯，防潮保護不佳。因此，每當畫作準備要消光時，就特別適合使用酪蛋白膠。

### 基底材

有顆粒的，甚至粗糙的，有或無塗覆鋸末的基底，最適合用本技法。至少，在想要讓本技法更具裝飾性時。當然，也可以使用光滑的基底、木頭或硬質纖維板。.

### 打底塗層

提供最消光和最明亮的效果，因此是最好的打底塗層，就是（終究是！）這種不建議用於所有其他類型油畫的酪蛋白打底塗層：一層酪蛋白 10 公克；水 100 公

克；氨水 1 公克＋兩層同上，外加西班牙白 60 公克；白立德粉 20 公克。（作為現成的替代品，Case Arti 底漆是最佳選擇）。所有關於酪蛋白膠打底的細節，請參閱第 11 章〈塗料層〉。

### 素描稿的固著

請參閱「油畫配方 X. L. N° 1」。

### 顏料

與之前的配方一樣，使用市售管裝顏料，但鉛白將以鋅白或鈦白取代。

我一再表示我偏愛鉛白，認為當它裹上樹脂黏結劑時會絕對永久不變。不過在這裡，如果保護不足，它可能會變黑；因此，鋅白（或鈦白）白應該就屬首選。有時遭人詬病遮蓋力不佳的鋅白，在這種吸收力強的基底上卻成為美麗的顏料油膏。

### 畫筆

軟毛油畫筆或較結實的硬毛油畫筆，圓頭或平頭。

### 補充黏結劑和稀釋劑

補充黏結劑，先添加到顏料中，然後把顏料放在調色板上，作畫過程中再和用來調稀顏料的稀釋劑在此混合。

配方如下：

- Harlem Duroziez 催乾油：5 公克

- 繪畫用石油：100 公克

混合物必須遠離熱源，隔水加熱。如我在第 18 章〈凡尼斯〉中「描畫凡尼斯」所述。先添加此混合物到顏料中，然後再把顏料放在調色板上，一小坨顏料加入 10 滴此混合物；在作畫過程中，非常瘦薄的同樣凡尼斯可以作為稀釋劑。（繪畫用石油可以隨意選擇以穗花薰衣草油或松節油取代）。

### 催乾油

與前面的配方同樣的道理：只有黑色（象牙炭黑或葡萄黑）會每小坨顏料添加 2 或 3 滴 Courtrai 或 Simoun Lefranc 的催乾油。此外，在這種顏料中可以加入一點鉛白，使它更厚實。

## 執行

出乎意料的是，這種消光油畫配方比富含樹脂的亮光配方需要更漸進的乾燥。這就是為什麼我覺得在此更喜歡石油甚於松節油或穗花薰衣草油。不過，車用汽油類的輕礦物油（甚至是石油精）由於本身的揮發性，可能會導致最嚴重的失調。

用這個方法執行的油畫，由於受到吸收力很強的基底影響，在第一次相對快速凝固之後，會在幾天內保持相當令人失望的半新鮮狀態。不要抵制不住誘惑在顏料中添加催乾油使它們變硬。三、四天後，它們會從基底開始變乾，很快就能經得起手指輕輕觸摸；此後它們將大大趕上乾燥的落後，因而在一週後，如有必要它們就可以再次接續作畫。

在將顏料放在調色板上之前，小心地以補充黏結劑的形式，加入小劑量石油（或植物精油），讓你可以厚塗某些部分，而不用擔心這些相對油脂的顏料和用清淡的色汁作畫的部分之間有明顯不協調之處。仔細遵循這些建議，你的打底草圖將呈現均勻的消光。不過，如果某些補筆導致輕微的光澤，我建議調蠟的保護凡尼斯，將使整個構圖恢復完美一致的消光。就像富含樹脂油彩的亮光技法很難避免所有的吸油暗霧，這裡消光技法也很難避免所有的光澤。

### 乾燥

在經過幾天遲緩期之後，如上所述，用這種瘦薄稀釋劑調稀的顏料乾燥得較快。只要顏料的厚度不要過厚，在每次接續作畫之間必須遵循的最短時間可以稍微縮短為：10天。

### 乾燥後接續作畫與補筆凡尼斯

這種技法實際上不需要補筆凡尼斯。然而，為了避免在一直不建議的乾燥情況下接續作畫，你可以在你想要接續作畫的部分噴上一層很清淡的繪畫用石油，然後用畫筆把它刷平。

### 臨時凡尼斯和保護凡尼斯

臨時凡尼斯和保護凡尼斯在此分不清楚。以下是它們的共同配方：

● Harlem Duroziez 催乾油：5 公克

● 原蠟：2 公克

● 石油精：100 公克

請記住，蠟必須在遠離熱源的隔水加熱中，和石油精混合。使用之前，要先將混合物重新稍微溫熱一下（參閱第 18 章〈凡尼斯〉）。這種臨時凡尼斯非常清淡，幾週之後即可塗在畫作上。幾個月後重新塗刷，它將取代保護凡尼斯。

## 以蠟和蛋調製的消光調和油 X. L.

正如我在前文指出的那樣：自本書初版以來，我能確認當時用蛋和蠟的調和油創作的油畫都完美地保存。這種性質的調和油使油彩具有非常令人滿意的緞面消光。這種乳化液由 Maison Lefranc&Bourgeois 以**蛋調和油 X. L.**（Medium à l'Œuf X. L.）產品名稱生產銷售。

## 用油畫抹刀作畫（又稱用畫刀作畫）

亨利・布塞指出畫刀一詞並不恰當，而且「刀」這個詞應該專用於**調色刀**（couteau à palette），其刀片完全筆直而堅硬，而**油畫抹刀**（truelle à peindre）的刀片總是有彎成肘形的刀頸。

我贊同他的意見，並跟隨他採用似乎有點不雅但比較貼切的油畫抹刀一詞，由於油畫抹刀的刀片大致呈三角形並有肘形彎頸，與泥水匠的抹刀相似，因此的確名符其實。

### 油畫抹刀的選擇

三支抹刀就夠用了：一支較長的圓頭抹刀，從刀尖到彎頸部分的長度必須為 8 至 10 公分；一支較短但較寬，刀尖相當細的三角形抹刀，長約 5 公分，寬約 3 或 4 公分；最後，一支中型的，長度為 6 至 7 公分，底部寬度 4 公分的抹刀。

不同燈光下的油畫抹刀和調色刀。

　　最長的抹刀可以用盡可能少的「接縫」來塗抹最大片基底，其他抹刀則可以用條痕或輕微凹凸的烘托來豐富這種過於光滑的肌理。一支直柄的調色刀充當刮刀，可以輔助這種過度簡化的工具。剩下的就是個人感受問題了。用油畫抹刀作畫，從技法來看，毫無深奧之處。

　　選用工具的唯一注意事項：絕對拒用任何由兩件焊接或鉚接而成的抹刀。刀片必須非常有彈性，由柔韌鋼材製成，並且要一體成型。雖然此法有時會被無理詆毀，但必須承認此法具有以下優點：

　　正是因為使用油畫抹刀造成重新研磨，使顏料均勻度更加完美；由於排除了調色板、畫筆和最乾淨的油杯受到雜質玷汙，光彩更色調鮮豔；顏料的乾燥性能更好（由於一個難以解釋但每個人都會發現的現象，以抹刀鋼製刀片塗抹出來的光滑顏料塗層，比用畫筆塗抹相同的顏料乾燥得更快、更規則）。最後最重要的是，塗畫表面的最終硬度遠遠超過人們一般對油畫的期望。

　　因此，用油畫抹刀在硬質或半硬質基底材上（為了避免顏料有裂痕或碎裂的

風險）塗抹的繪畫，可以提供最佳的持久保存機會。我們要建議，最好在作畫過程中，避免這些過於尖銳或太靠近的凸出物，這些過於明顯的接縫和條痕。時常會導致使用此技法作畫的畫布提前積垢。

　　儘管使用抹刀作畫，也千萬不要使用從顏料管現擠現用的顏料。必須記住，市售顏料是用生油研磨調製的，通常是罌粟油，這只會加劇本來已經效果有限的技法的貧瘠淺薄外觀。

　　因此，用油畫抹刀作畫和用畫筆作同樣都需要快速重新調製顏料。用抹刀作畫需要相當厚的顏料，並均勻攪合。如果您喜歡非常堅實的顏料作畫，可以在其中添加少量的蠟（盡可能少）：每小坨顏料加入麥粒大小的蠟膏（請參閱第 20 章「將蠟與顏料和凡尼斯混合」）。

　　對於相同份量的顏料，你要照常加入少量補充樹脂黏結劑。幾滴 Harlem 催乾油或 Lefranc 催乾油（一小坨顏料加入 4 或 5 滴）應該足以讓顏料具有很好的脂滑感。在最難乾燥的顏料中，其中有些是黑色顏料，你同樣可以加入 2 或 3 滴 Simoun Lefranc 催乾油。

　　我們應該補充一點，用油畫抹刀畫的打底草圖，可以在同一時段中輕而易舉地改用畫筆接續作畫；要嘛在半新鮮時用貂毛畫筆輕輕罩染，以免打擾底層；要嘛相反地，用硬毛刷來變化顏料的表現效果，因為如果只使用抹刀，效果總是有些粗略。

　　用油畫抹刀在用畫筆打底的創作草圖上，正當新鮮時的某些部分接續作畫，沒有什麼技術問題。對於這兩種技法的混用，只有一個必要的限制條件：兩者使用的顏料油膏必須完全相同，因此必須包含相同劑量的樹脂、蠟等的凡尼斯，以使在乾燥時有相同的反應。只要符合這個限制條件，沒有比使用油畫抹刀作畫更紮實的技法了，無論是單獨使用，還是作為對使用一般畫筆技術的輔助。

## 油畫應用於巨大裝飾畫

　　巨大裝飾畫的兩種技法：**油畫和濕壁畫**，隨著時代輪流交替褒貶不一，都獲得畫家的支持。

我曾有機會兩者都用，來畫巨大的人物裝飾畫。如果讓我隨心所欲，我會明確贊成畫在**新鮮砂漿**上面的真正濕壁畫，遵循最嚴謹傳統古法繪製，不以蛋或酪蛋白進行任何補筆修飾[77]。與這種既基本（本意上）又奢華的方法相比，所有其他方法似乎都太人工了，它使用裝飾牆壁的基本元素之一作為唯一的黏結劑：砂漿灰泥。

不過，有些傑出的作品證明油畫技法，只要處理得好，也可以獲得非常不錯且相當堅牢的材料。因此，讓我們看看在什麼條件下，可以使用油畫來進行巨大裝飾畫，而沒有太多風險。

### 牆面的打底

濕度一直是油畫的最大敵人，在這裡甚至比畫架繪畫更是。維貝爾建議利用一層趁熱塗刷的樹脂打底塗層，將油畫和牆壁（石牆或磚牆等）隔離開來。這個想法很吸引人。但由於我沒有試過這種方法，我不敢推薦它。

### 裱貼

我用油畫繪製的各種裝飾畫都畫在預先裱貼好的畫布上，按照最常見和最可靠的技術：**用鉛白**，就這麼簡單。（關於裱貼請參閱第 9 章「使用鉛白裱貼」，和第 11 章〈塗料層〉中配方 N° 7，以及接下來標題「成功範例」的內容）。

### 畫布的選擇及其打底

這種類型的裱貼最好的畫布是大麻布或亞麻布，具有相當結實又緊密的緯紗，好使以後的裝飾畫與必須支撐它的牆壁盡量隔離。

在這種情況下，把畫布預先用獸皮膠打底似乎沒有什麼好處。所有上膠使用的植物製或動物製膠水都含有酵素，接觸到牆壁的潮濕可能會產生發酵……而在今日的氣候，哪堵牆不是多少有點潮濕？直接塗在布上的油彩當然會侵蝕布料，但由於裱貼的畫布絲毫不會疲勞，這裡不用過度擔心這種變質（實際上相對有限）。

無論如何，這就是建築彩繪畫家所公認的。實際上，由於原始畫布比上膠變硬

---

77　關於壁畫技術的個人參考資料：1. 迪納爾（Dinard, Ille-et-Vilaine）附近的 Richardais 教堂的裝飾畫，其一包括兩幅 60 平方公尺的濕砂漿壁畫作品，描繪聖馬洛（saint Malo）和聖呂奈爾（Saint Lunaire）的一生，其二則是一幅 40 公尺長的耶穌受難苦路圖，同樣也是壁畫；2. 歐萊（Auray Morbihan）附近的 Etel 教堂的裝飾畫，主題為「獻祭聖母」（offran de à la Vierge），面積超過 100 平方公尺。

的畫布更易於操作，可以說，大多數牆壁上的裱貼都是用沒有經過任何打底處理的畫布製作的。

### 消光的追求

牆面的裝飾畫應該能夠承受所有各種照明而不會出現難看的反光。因此，巨大繪畫的一流品質是消光。

為了我在拉尼翁（Lannion）的聖若瑟禮拜堂（chapelle Saint-Joseph）和聖布里厄（Saint-Brieuc）大修道院的地下小教堂的裝飾畫，我在油畫顏料（市售顏料）中添加了少量的蠟（約佔重量的 5%）和浮石（1%）。

由於擔心鉛白的反應（我們知道鉛白在沒有凡尼斯的保護下，有時接觸空氣後會變黑），這兩幅裝飾畫我皆使用鋅白。為了聖布里厄主教聖堂的裝飾畫（如我在「油畫配方 X. L. N° 6」項目中所述），我在油畫顏料（市售顏料）中添加一種蛋基乳化液（X. L. 配方），其中含有蠟，外觀與「Kérovose Duroziez」非常相似，但非常穩定）。所用白色：白色混合顏料，由等量的鉛白和鋅白組成。

在拉尼翁用來當基底材的是商家提供，以輕薄獸皮膠上膠的畫布；用於聖布里厄的兩幅裝飾畫，則是沒有經過任何打底的原始畫布。在所有這三個案例中，裱貼都是用鉛白完成的。我用來調稀顏料的稀釋劑，是以純松節油調製，用於拉尼翁的禮拜堂和聖布里厄大修道院，以及松節油和樹脂凡尼斯的混合物（凡尼斯佔松節油的 5%），用於聖布里厄主教聖堂。

最後這幅裝飾畫盡管使用這種含微薄樹脂的稀釋劑，但其消光效果卻非常輕鬆怡人，可承受所有各種照明。在我剛才提到的三幅裝飾畫中，毫無疑問，它最堪稱壁畫。

## 成功典範：雷恩劇院的天花板

在本書中已多次提及，藝術家在作畫之前的所有操作中親自動手的重要性。無論是基底材的打底（從上膠到最終打底塗層的塗敷），還是顏料的研磨調製。

這些操作中的每一步本身的影響似乎都非常輕微，但之後都會對畫作的最終外觀產生奇特的影響，並且有時幾乎完全改變了內容。在此，當然，畫家的意願、個

性和經驗再次發揮作用。使用相同的材料，幾乎確實遵循相同的操作方式，兩位個性不同的藝術家會獲得截然不同的結果，不僅從繪畫作品的品質來看如此，從其堅牢度的角度亦然。

我經常有機會看到一幅裝飾畫，因為它就畫在雷恩劇院（Théâtre de Rennes）的天花板上，它確實了不起的保存，激勵我根據從一位當代藝術家借用（特別破例）的參考資料，寫下這段有關巨大裝飾畫的簡短項目，該藝術家尚—朱利安·勒莫爾丹（Jean-Julien Lemordant）在本書初版後就去世了。

畫於 1914 年，就在注定讓勒莫爾丹傷重失明返鄉的這場戰爭（1914—18 年第一次世界大戰）前夕，雷恩劇院天花板的裝飾畫色調依舊清新，內容依舊輕盈，就跟剛完成時一樣消光（有著如絲緞般柔滑的消光……）；從那時到本書初版已過了四十多年。

身為始終保持專業的技師，勒莫爾丹好意地提供我下面的資料，為此我一直非常感謝他，因為，我再強調，這些帶給本章極其寶貴的貢獻。

### 準備裝飾的表面

纖維石膏漿和石膏製作的穹頂。

### 牆面的打底

在此吸收性表面上，畫布裱貼技師首先要塗刷一層亞麻仁油，當然，在進行任何其他操作之前，要先讓它徹底乾燥。

### 畫布的性質

完全沒有預先上膠的優質亞麻布。

### 畫布的初步打底

為了盡可能完全隔離未來裝飾畫和用來裱貼的粗糙鉛白打底塗層，首先在畫布背面、面壁一側，輕微塗抹一層非常薄的最優質的鉛白顏料，不添加任何松節油。

我們知道，久而久之油畫的底色總是會從塗層底下衝凸（repousser）出來，也就是說，底色會透過覆蓋它們的不同顏料塗層，然後影響到最終的繪畫。塗敷一層相當瘦薄的初步隔離塗層，由於它只包含研磨時所絕對必需的油量，因此我認為這是一個非常好的預防措施：

1. 如上所述，它將作品的背面與壁面隔離開來；
2. 它可以在一定程度上保護畫布本身（記住，不上膠），在建築物裱貼中免受含油豐富的鉛白的灼傷。

勒莫爾丹還堅持此初步隔離的打底塗層必須採用的白色顏料品質：與最終繪畫中使用的超細鉛白同樣。

### 裱貼

接下來就是進行（始終都在畫家監督下並積極參與）裱貼本身。也就是說用鉛白油彩將畫布黏貼在建築物的牆面上（如上所述，預先將畫布浸漬過亞麻仁油以降低吸收力）。在此操作過程中，畫家非常仔細地檢視畫布黏貼在牆上的情況。由於裱貼好的畫布背面存在的空隙（氣囊），可能會導致最嚴重的障礙，黴菌污漬幾乎必然會導致顏料慢慢地分解。

### 畫布的最後打底

裱貼完成後，畫布的正面（外側）最後還得接受，一層與背面同樣用鉛白塗抹的打底塗層。

### 裝飾畫本身

我只是因為它的技術價值，指出畫家隨後為執行其作品而採取的計劃。

——**第一階段**：卡紙上的線描畫，以刺孔模板轉印，然後用盡可能少的色汁輕輕地畫打底草圖。用非常少的白色。

——**第二階段**：塗刷基本色調，始終只採用最少色汁的方式。

——**第三階段**：半油膏，也就是使用更多比例的白色。

### 稀釋劑

勒莫爾丹幾乎從不使用揮發性油（松節油）來繪製這種裝飾畫，除了偶爾用來到處勾勒輪廓之外。調稀顏料用的稀釋劑（由於繪製絕對需要更多的自由），通常是用在陽光下澄清過的亞麻仁油調製。當然，在兩次接續作畫之間，不可使用補筆凡尼斯，因為在這種情況下，追求消光的理由比任何其他品質都重要。

### 顏料的研磨調製

這樣的技法（幾乎全是半油膏狀顏料，中等稠度，沒有補充稀釋劑）不可能

採用市售顏料，因為它的稠度不均，有時過於黏稠，有時過於稀薄，大多不符合所追求的材料。也許，這就是這種裝飾畫得以絕佳保存的秘密：勒莫爾丹親自依其所需，手工研磨他的顏料，亦即每天根據他當時的需求。

### 研磨用的黏結劑

他用來研磨顏料的黏結劑，是在陽光下澄清過的亞麻仁油，上乘品質、沒有添加任何催乾劑或蠟。

### 顏料

——**白色**：鉛白，除了少數淺色部分用鋅白處理，以獲得更輕薄和更透明的效果。但是鋅白這樣使用（一直都很少用）必須被視為特殊例外。

——**紅色和黃色**：當然有土黃和土紅，其次是整個鎘色系列，包括幾乎純鎘紅色，其光彩有如第一天一樣鮮豔。

——**綠色**：翡翠綠；但這種顏料只能在限制條件下使用，勒莫爾丹認為純翡翠綠讓人不太放心，而同樣這種顏料，用鉛白調弱，卻通常會產生（的確在這裡產生）非常堅牢的柔和綠色。

——**藍色**：群青有兩種形式，淺色和深色，蔚藍（cæruleum）也一樣。

勒莫爾丹認為鈷藍是危險的，它可能會日漸變黑或至少變」髒」。這個觀點確認了我自己的看法：蔚藍會比鈷藍更穩定。

## 執行

整體近乎完美的消光，沒有任何不自然的光澤，應該歸功於：

1. **基底的相對吸收力**，此基底以一層薄薄的鉛白稍微打底，含油量要盡可能少並且要輕輕塗抹，畫布不用預先上膠。

2. **由於畫家自己研磨他的顏料**，因此（此點非常重要），它們從未經歷過開始氧化的情況，氧化它會使市售管裝顏料只要有點陳舊，就幾乎會發黏。

3. 最後，最重要的是，**在實務本身**（我們總是歸結為畫家的手，和他處理顏料的方式，並遵守乾燥時間的要求）；整體都是趁顏料新鮮時完成的，從來沒有等到顏料疲勞或過度黏滯。

　　勒莫爾丹從材料執行的觀點，指出一幅像這樣幾乎不用稀釋劑處理顏料的畫作，其吃力不討好和痛苦的一面。堅持不懈地實行，這樣一個方法，需要很大的體力，需要很大的意志力。我認為，最重要的，正是由於這種方法的嚴謹性，勒莫爾丹的作品才能得到完美的保存[78]。

　　當我們想畫出光澤感時，卻出現過度吸油暗霧，同樣，當我們採取一切防範，為了想獲得一個均勻消光的表面，卻出現光澤，幾乎都總是來自大多數畫家都無法避免的，這些不停的接續作畫。

　　我們從勒莫爾丹得到的結論是，對於藝術家而言，巨大的裝飾畫需要一個明確的計劃，必須逐一地遵循，直到最後。這需要從一開始就對要創作的作品有一個清晰的展望。此外，強烈建議藝術家和技術人員密切合作，來幫他打底要作畫的表面材料。

　　這樣的合作，在過去曾取得優異的成果，但在幾乎隨時隨地實施分工的現代已非常罕見。與其他條件相比，合作對繪製一幅巨大的裝飾畫更是不可或缺；在此時最小的疏忽，最小的失誤，都可能在或遠或近的未來造成災難性的後果。

## 摘要

　　**市售管裝顏料的去油：**如果在使用時，你的顏料看起來過於流動，就先將它們放在白紙上（無絨紙）吐出多餘的油，然後再添加補充黏結劑（Harlem 催乾油等）。

　　**催乾油：**鉛鹽被認為會讓顏料變黑，錳鹽則會使顏料更易碎。使用下面所示的劑量，則無任何不良影響。

　　**使用威尼斯松香油的亮面顏料（配方 N° 1）**

　　**光滑基底材，打底塗層：**1 層獸皮膠 10 公克、水 100 公克＋2 層同上，但另含，西班牙白（一種白堊粉）30 公克和白立德粉 10 公克。禁忌提示：不可使用酪

---

78　雅克·迪朗·昂里奧（Jacques Durand Henriot），現任雷恩美術學院院長，他對畫家專業有深入研究，自己就使用一種與我剛才描述的非常相似的，可以說是沒有稀釋劑的半油膏技法。我藉此簡短說明，再次感謝他在本書撰寫過程中非常友好的關注，並且很好意的多次與我分享他總是非常明智的評論。

蛋白打底塗層，也不可使用粗糙的基底。

**素描稿的固著：** 不建議使用保護噴膠。用畫筆沾以揮發油稀釋的顏料重描炭筆線稿。

**市售管裝顏料：** 白色要使用純鉛白，或鉛白與鋅白或鈦白混合。

**畫筆：** 柔軟的，貂毛或長豬鬃毛的軟毫油畫筆。

**補充黏結劑，** 與顏料在調色板拌合。一小坨顏料，加入 10 滴以下混合物：

- 威尼斯松節油香脂：10 公克；
- 普通松節油：20 公克；
- ＋重新再加 30 公克普通松節油。

（如果想要顏料較不黏滯，第二劑的普通松節油（30 公克）可用穗花薰衣草油或繪畫用石油部分取代）。

**催乾油** 應該保留給較難乾燥的顏料專用：每小坨顏料使用 2 或 3 滴 Courtrai 或 Simoun Lefranc 的催乾油。

**執行：** 非常緩慢逐漸。只能一點一點地塗厚。使用上述補充黏結劑來調稀顏料。總體來說，稀釋劑和黏結劑的成分是一樣的。

**補筆凡尼斯同上，** 可作為臨時凡尼斯使用或者用：威尼斯松節油香脂 35 公克；普通松節油 70 公克；石油精 100 公克；Harlem Duroziez 催乾油 5 公克；原蠟，1 公克。接續作畫之間的乾燥：至少晾乾兩週。

**保護凡尼斯：** 相同配方，另外添加 10 公克聚合亞麻仁油。

**威尼斯松節油香脂和 Harlem 催乾油調製的亮光顏料（配方 N° 2）**

對粗糙基底的容忍度更高。此外請參考上述的配方。

**添加到顏料的補充黏結劑（一小坨顏料加入 10 滴）：**

- 威尼斯松節油香脂 20 公克；
- 普通松節油 40 公克；
- Harlem Duroziez 催乾油 15 公克；
- 聚合亞麻仁油 15 公克

**作畫中用來調稀顏料的稀釋劑：**

- 威尼斯松節油香脂 10 公克；

- 普通松節油 50 公克

- Harlem Duroziez 催乾油 30 滴；

- 聚合亞麻仁油 30 滴。

（一部分松節油可以用穗花薰衣草油或繪畫用石油取代）。

**Harlem 催乾油可以用法蘭德斯催乾油取代（配方 N°2-1）**

補筆凡尼斯等⋯，同配方 N°1。

**威尼斯松節油香脂，法蘭德斯催乾油和 Harlem 催乾油調製的亮光顏料（配方 N°3）**

可用於光滑或粗糙的基底（還是不建議酪蛋白基底）。

**添加到顏料的補充黏結劑：**

- Harlem Duroziez 催乾油（含 10% 聚合亞麻仁油）60 公克；

- 威尼斯松節油香脂 2 公克；

- 普通松節油 4 公克。

（一小坨顏料，加入 10 滴此混合物）。

**作畫中用來調稀顏料的稀釋劑：**

- 威尼斯松節油香脂 10 公克；

- 普通松節油 100 公克；

- Lefranc 法蘭德斯催乾油 10 公克。

（補筆凡尼斯等⋯⋯，同配方 N°1）。

**Harlem 催乾油和法蘭德斯催乾油調製的亮光顏料（配方 N°4）**

酪蛋白打底塗層是唯一不建議使用的。

**添加到顏料的補充黏結劑：**

- Harlem Duroziez 催乾油 100 公克；

- 聚合亞麻仁油 10 公克。

（一小坨顏料加入 10 滴此混合物）

**作畫中用來調稀顏料的稀釋劑：**

● 法蘭德斯催乾油 25 公克；

● 普通松節油 50 公克。

（一部分松節油可以用穗花薰衣草油或繪畫用石油取代）。

**補筆凡尼斯：**Harlem Duroziez 催乾油 10 公克＋普通松節油 100 公克。

**臨時凡尼斯：**石油精 100 公克；Harlem Duroziez 催乾油 10 公克；原蠟 1 公克。

**保護凡尼斯：**1/3Talens 的 Rembrandt 畫面保護凡尼斯＋ 1/3Talens 的 Rembrandt 補筆凡尼斯＋ 1/3 普通松節油。

### Harlem 催乾油調製的半亮光顏料（配方 N° 5）

所有基底：甚至覆蓋有鋸末，因此非常粗糙。唯獨還是不建議酪蛋白基底。

**添加到顏料的補充黏結劑：**純 Harlem Duroziez 催乾油。（一小坨顏料加入 6 或 8 滴）

**作畫中用來調稀顏料的稀釋劑：**Harlem 催乾油 10 公克；繪畫用石油 100 公克。（Harlem 催乾油的劑量甚至可以降至 5 公克。繪畫用石油可以用松節油或穗花薰衣草油取代）。

**補筆凡尼斯：**相同。

**臨時凡尼斯：**同配方 N° 4

### 消光顏料（配方 N° 6）

有顆粒甚至粗糙的基底最適合此配方。這次的打底塗層要用酪蛋白。

**打底塗層：**一層酪蛋白 10 公克；水 100 公克；氨水 1 公克＋兩層**同上**，但另加西班牙白 60 公克；白立德粉 20 公克。

市售管裝顏料，不過白色要使用鋅白或鈦白。

添加到顏料的**補充黏結劑**（在一小坨顏料中加入 10 滴）和**稀釋劑**在這裡混合：Harlem Duroziez 催乾油 5 公克；繪畫用石油：100 公克。（繪畫用石油可以隨意選擇以松節油或穗花薰衣草油取代）。起初乾燥緩慢。不要用補筆凡尼斯，不過如果想要，可在接續作畫前噴上繪畫用石油。

**臨時凡尼斯和保護凡尼斯**在此分不清楚：

● Harlem Duroziez 催乾油 5 公克；

● 原蠟 2 公克；

● 石油精 100 公克。

配方 X. L. N° 7 標題下，所有關於 Maison Lefranc&Bourgeois 的蛋調和油 X. L.（「Médium à l'Œuf X. L.」）的資料[79]。

### 用油畫抹刀作畫（又稱「畫刀」）

三支油畫抹刀就夠用了：一支 8 至 10 公分長的「貓舌」油畫抹刀，一支短的三角形抹刀；以及另外一支中型的。與其他繪畫方法一樣，顏料油膏必須在調色板上，用少量樹脂黏結劑重新調製。

### 油畫應用於巨大裝飾畫

關於畫布的**裱貼**，請參閱第 9 章「使用鉛白裱貼」。在此追求的應該是消光：

1. 利用以鉛白油彩為主，但盡可能輕薄塗抹的基底之相對吸收性；

2. 利用非常精準的專業經驗，可以讓畫家在繪製裝飾畫時，盡可能減少在半新鮮狀態下接續作畫，以避免顏料在作畫中過度緊繃且變得黏滯，這難免會造成「亮光感」；

3. 選擇非常瘦薄的稀釋劑，使用純松節油。

---

79　自本書初版以來，申內利爾美術用品店（Maison Sennelier）還推出了兩種 X. L. 配方產品，名稱是「大師級調和油」（Médium des Maîtres）和「大師級補筆凡尼斯」（Vernis à retoucher des Maîtres），其中包含多種傳統松樹的樹脂和揮發油，因此它們的乾燥能分幾個階段進行。

# 研磨顏料、修護、畫家的材料

第 23 章

# 研磨顏料

在討論顏料的研磨調製問題之前，先澄清一下「研磨」（broyage）一詞的含義，嚴格來說，或許並非多此一舉。況且，非常不合理地，「研磨」一詞不僅表示畫家（或顏料製造商）將乾燥的顏料壓碎並將其磨成粉末，還表示利用黏結劑或某種黏合劑將它們黏結起來調製顏料油膏。因此，我將採用後一種意義，即專業上的意義，來使用這個術語。

## 改變著色表面外觀的物理原因：色彩的光學

我們知道，所謂色彩感知只是幻象的結果。如果「光學錯覺」一詞說得通，在此也可以……但這是一種充滿著如此多奇妙效果的錯覺，對我們應該彌足珍貴，因為它就是繪畫藝術的關鍵。

一個已知物體的色彩，事實上，完全是相對的。別忘了它基本上會隨著照射到這個物體上的光的性質、品質、數量而變化。此外，根據我們眼睛的靈敏度高低，色彩的感知方式也大不相同。儘管如此，還是有些一般法則必須遵守。

舉一個最淺顯易懂的例子，我們應該記住，正常的白光看起來是白色，只是因為它包含光譜中等量的所有輻射色光，它們是否算是相互抵消？當這白光遇到一個不透明的物體時，這個物體在我們看來只有某種色彩——例如紅色，只因它吸收光譜中所有其他色光（白光就是飽和的色光）並且只反射其紅色輻射光線。

這個對白光下物體表觀色彩的簡短解釋，應該也會讓我們明白，一些物體儘管是在相同的照明下，根據它們對各種色光輻射的靈敏度或高或低，其明度也可能會

多少有所不同。如果一個物體反射出白光的所有輻射而不吸收任何色光，它會呈現白色；如果吸收光譜中的部分（但等量）輻射光線會呈現灰色；如果吸收全部光線而不反射任何一個，看起來就是黑色的。

從我們會感興趣的觀點，大家也許會想將調色板的天然或人工顏料，與稱為色光光譜的色光輻射之間做個比較，然而這卻沒有多大意義，因為畫家並不是利用光譜中的色光輻射來繪製作品，而是採用一堆色泥，亦即必然多少有點不純和不透明的顏料。

在此僅舉一例：將所有的色光輻射匯合，理論上就重新組成白光[80]……將調色板中的所有顏色混合在一起，卻只會給畫家帶來一種渾濁的、糟到無法形容的灰色，更接近黑色而不是白色。因此，想讓畫家接受色階中一切色調都來自三母色（或者說三原色）：藍色、紅色和黃色，這是非常主觀的臆斷。其補色分別為：

- 藍色的補色：橘色（另外兩個原色的混合：紅色和黃色）。
- 紅色的補色：綠色（另外兩個原色的混合：藍色和黃色）。
- 黃色的補色：紫色（另外兩個原色的混合：藍色和紅色）。

理論上來說沒錯，但這個法則卻與現實不符。實際上，在調色板上利用混合兩種原色所得到的色彩組合，其光彩度和豐富性，都無法與大自然和科學所能提供我們選擇的大多數綠色、紫色、橙色的天然顏料相媲美。

一些教科書中所教的兩種互補色相互襯托，這同樣是武斷的說法。所有畫家都知道，觀眾感受的視覺印象可能會依色彩元素的配置方式而截然不同。雖然大片的互補色斑（例如紅色和綠色）確實相互襯托，但同樣可以確定的是，許多並列的互補小色點從遠處看來只會呈現出骯髒的灰色。

印象派畫家某些作品並不鮮明純淨的局部色調（ton local），說明了這個顯而易見的真理……但是，當畫家的個人鑑賞在這方面應該仍是最高法則時，這題外話就不多說了。

---

80　謝弗勒爾法則（Loi de Chevreul）。大家都知道如何展示這個法則的正確性：利用一個圓盤，將其分成與光譜色調一樣多的彩色切片。當我們讓圓盤急速轉動時，它的顏色看起來逐漸消失，取而代之的是一圈耀眼的白色。

## 透明度和不透明度

不過，光與這些多少有點透明、或多少有點不透明的的色泥，即所謂**顏料接觸**時的反應方式，則與我們直接相關。

我們知道某些物體幾乎可以讓光線完全穿透（**透明**物體），而另一些物體只能漫散到一半，並且似乎很勉強（**半透明**物體）；而其他物體，幾乎完全反射光線（**不透明**物體）。當光線遇到透明物體時，會繼續前進，直到碰到不透明物體為止。

例如，將一片玻璃放在白板前面，光線會穿過玻璃（透明），然後被白色背景（不透明）反射。顏料的色調（白色、黑色等）與其不透明度或透明度無關。有比較不透明的白色和比較透明的黑色，反之亦然。況且，理論上沒有任何材料是絕對透明的，也沒有任何其他東西是完全不透明的：同一材料的透明度和不透明度可能會因情況而異。

玻璃本身在片狀時，看起來非常透明，但一旦粉碎時變得不透明，而且研磨得越細越不透明。在達到極度粉末化時，它形成了幾乎完全反光的白色粉末。這主要是因為光線，射入玻璃粉形成的小小棱鏡中無限次漫射，再也無法穿過它。

如果我們將這種發白且不透明的玻璃粉泡在透明的液體中（例如水）中，其微小反射面的效果就會消失，於是恢復所有透明度：光線再次毫無障礙地穿透，我們研磨的玻璃粉將明顯地恢復原來玻璃片狀態的透明性。

顏料色粉的現象也大致一樣。我們現在應該明白為何色料在乾粉狀態下，比藉助任何黏合劑凝結所反射的光線更加生動與鮮艷。反之，黏結的色料由於光線在反射之前會較深入地穿透色料，總會給人一種層次更深的錯覺。

我們在此觸及繪畫技法多樣性的秘密。由此，每個人都可觀察這兩個重點：

- **用水研磨調製的顏料的不透明度、亮度和鮮艷度**，也就是說，使用輕質膠合劑黏結，這使顏料外觀幾乎呈粉狀：水彩、乙烯基不透明水彩，或者更好的，粉彩。

- **油畫顏料或壓克力顏料的透明度、明度的層次和強度**，也就是說，利用一種黏結劑，即使在乾燥後也能保持其所有透明特性，因此，光線在被反射之前

可以穿進顏料更大的厚度。

## 顏料著色力和遮蓋力的改善

油畫顏料的透明度、層次和著色力這些品質，通常都會伴隨著明度的提高，其理如下：當光線進一步深入較不透明的顏料塗層時，在過程中會失去部分能量，只能非常不完全反射，因此塗畫表面就會顯得黯淡。

選用的顏料在色粉狀態，和相同顏料一旦用油研磨調製過，兩者之間的這種色調高低差異，可能或多或少會相當顯著。尤其在接受試驗的顏料比較透明時，更是如此。因此，需要塗更厚的顏料使它變得比較不透明。

例如**翡翠綠**，它的著色力非常優異，但遮蓋力卻很小，外觀呈現非常淺色的粉末形式，在研磨調製時變成近乎黑色。反之，**天然氧化鉻綠**（其化學式非常相似，但產出的顏料透明度較低）的明度變化則不太明顯。

**顏料的著色力不應與其遮蓋力**[81] 混為一談，然而每種類型顏料所顯示的這兩種特質都不盡相同，但有一個共同點，即兩者皆可通過精心研磨來提升。一般來說，顏料色粉粉碎得越細，它的遮蓋力和著色力就越強。

這種現象的解釋如下：對於一個指定的表面，當顏料粉末化得比保持原來粗麵粉狀態更細的時候，由於顏料微粒的數量更多，前者的光線反射方式不但比後者的更均勻、而且更完整。最普通的鉛白，一旦研磨得非常細，不僅比未加工狀態更有遮蓋力，而且看起來更雪白得多。

自古以來古人就一直提醒這點，因此，他們極其小心謹慎地壓碎、粉碎和研磨顏料（青金石的製造，即前輩大師們華麗的群青，在這方面，尤其堪稱典範）。

由於這些原因，使得選定的色粉，甚至在放到大理石缽研磨之前，應該就注定比另一種色粉具有更大的遮蓋力和更大的著色力，此外，還有上述其他更微妙的原因，它取決於所用黏結劑的性質：膠水、油……等。但正是在油畫技法之內，這種黏結劑在份量和質量上都可能會有非常明顯的差異。

---

81　例如非晶質的材料比每個碎片都允許光線通過的結晶材料更具遮蓋力。但它們並不必然更具著色力。

## 黏結劑的選擇

　　上述原因應該已經清楚說明，為什麼某些黏結劑（其中油是主要成分）會讓顏料充滿活力、層次與光澤，然而，譬如以膠調製的黏結劑，卻無法讓它們如此。

　　市售普通類型的產品，在乾燥後保留了顏料的所有明度，但它會帶來沉重感，這是由於它本身在乾燥過程中產生了吸油暗霧。用這種類型的油繪製的半消光、半亮光畫作，呈現出折衷辦法的優點與缺點。

　　**熟油**，比較稠膩，一旦乾燥，能保留與新鮮狀態下非常相似的外觀。因此，它黏結的顏料也保持較高透明度。

　　最後，當稀釋劑揮發後，樹脂仍然如此清澈透明並且如此閃耀光澤，必須用指尖輕觸它的表面才能知道是乾燥還是未乾。在光線的穿透下，彩繪塗層仍然給人這種顏料特有的神奇透明感。

　　在純技術方面，毫無疑問，就是含有樹脂的熟油，它能最大限度地激發油畫技法的所有潛能，而油畫技法的原創性，似乎主要就在於其他繪畫技法所無法表現的某種層次感（我們剛才討論過為何膠彩畫無法擁有與油畫技法同樣程度的透明品質）。

　　別忘了，法蘭德斯或荷蘭文藝復興前期畫家不僅用油（通常是熟油）來研磨顏料，而且還在這些油中添加了很高比例的樹脂。我不必在這裡重述畫家們面對歷經幾世紀驗證的研磨方式被人捨棄，應該有權體驗的懷舊之情……本書的目的是建設性，而再合理的懊悔也毫無裨益。如今，製造商都完全捨棄使用熟油，並為畫家提供用生油調製，無添加任何樹脂的管裝顏料。

　　這個捨棄的原因非常簡單，在商業層面上也很好理解：用熟油研磨的顏料（比生油更乾燥）的缺點，是在顏料管中保存的時間較短（見第 15 章）。添加一些樹脂只會使這種缺陷更加嚴重……此外，不應誇大這兩種配方之間的乾燥性差異。視自己情況需要，研磨顏料自用的畫家，從來不會覺得熟油有所不便……況且，並非所有熟油都有相同的乾燥性。聚合亞麻仁油雖能展現普通熟油最高程度的油脂性和堅牢度，但其乾燥性卻很低。（再說，沒有人會想要提倡使用熟油──天然或聚

合——除了與生油摻合以外！）

雖然捨棄熟油而選擇生油可以，在必要時，從商家的角度來解釋，但捨棄亞麻仁油而改用罌粟油就完全說不通了。亞麻仁油常被指控會越來越泛黃！……如今捨棄不用的核桃油，不是也曾經被如此指責過？對於這些批評，只有一個答案：范艾克及其緊接的後繼者保存美好的作品，都只使用這兩種類型的油。

我在第 14 章中關於各種繪畫用油的處理，已經詳細說明亞麻仁油的特性，在調製藝術家使用的顏料時，它的品質應應該遠遠凌駕罌粟油之上。在這裡我不想再複述。然而我再次強調，如今所有高級顏料通常都是用罌粟油調製的[82]。只有包括荷蘭在內的少數幾個外國國家仍然堅持使用亞麻仁油，並對這種來自頂尖大師的黏結劑保持十足的信心。

## 機械研磨和手工研磨顏料

老實說，對製造商而言，「藝術家」顏料的機械研磨已成至關重要的需求……

手工研磨的緩慢迫不及待。正確研磨某些特別細膩的顏料，需要相當長的時間（一個好工人磨一公斤的茜草色澱需要花上一整天）。不過，針對這些十分合理的成本原因，我們想補充一些比較值得商榷的論點：放置在大理石上的顏料份量過多、因而暴露時間過長，與空氣接觸時可能會吸收過多的雜質；顏料甚至可能會開始氧化（關於鉛白，這種說法特別有道理）。

再說，用手工研磨出這些美麗均勻的顏料油膏會困難得多，它的確應該是機械研磨的特點……對此，「使用者」可能會爭辯說，賣給他們的管裝顏料，每次交貨都與樣本規格相差甚遠：市售顏料的濃度變化實際上是如此明顯，以至有些顏料幾乎像在油中游動，而其他相同色調的顏料則呈現相對較濃厚的稠度。

---

82　即使在法國以採用罌粟油為主，不過還有少數幾種非乾燥性顏料例外（包括象牙黑），仍然用亞麻仁油研磨調製。我已經客觀地指出，在乳化液技法：酪蛋白膠—油乳化液或蛋彩乳化液中，罌粟油的效果會比亞麻仁油更好。

研磨顏料的研杵

　　此外，我們可以用同樣的理由反駁對手工研磨的指責，就是機械研磨，儘管小心進行，也會出現各種缺點，其中最主要的缺點是某些特別脆弱的顏料會因加熱而分解。老研磨工（僅剩寥寥無幾）還確切地說，有些顏料應該用研杵沿 8 字形軌跡來回運動研磨，而其他顏料則要求以同方向進行圓周運動。不妨一試！我們知道，物理學家自己也承認右旋體和其他左旋體的存在。

　　不！事實上，藝術家用品大專賣店決定放棄手工研磨轉而使用機械研磨的原因，我必須不斷重申，純粹是為了商業考量。我們面對的是一個不得不接受的事實：所有製造商幾乎都放棄了手工研磨。要嘛忍受機械研磨的不良效果，要嘛就必須心甘情願地自己研磨我們的顏料。

　　我們的選擇幾乎都是習俗所使然：在寫這一章時，我幾乎不抱任何幻想⋯⋯很少有畫家讀過本章，還會堅持舊習俗的做法！

## 機械研磨

　　在製造過程中經過精心處理後，顏料現在看起來呈極細的粉末狀。它們將從製造商的工廠轉到藝術家用品製作工場，或（非常特殊情況）轉到畫家自己的工作室，如果畫家仍然親自手工研磨顏料的話。

　　關於機械研磨，只需知道色粉在接收油料供應後（針對每種色粉明確確定份

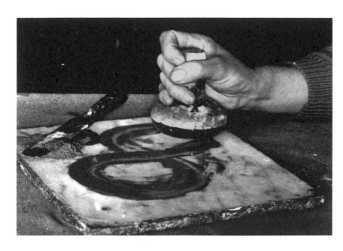

在大理石上研磨顏料時，必須用研杵沿 8 字形軌跡來回運動。

量)，用攪拌機將其攪拌成油膏狀，其機械原理與廚房用攪拌機非常接近，然後把它從這個攪拌機轉到通常由幾個是花崗石滾筒組成的研磨機，研磨完成將使整團顏料更加均勻與細膩。(實際上，也有一些既有攪拌機又有研磨機的組合機器)。

根據科菲尼耶的說法，研磨如此進行：研磨機的三個滾筒以不同的速度驅動，油料和粉末混合物(已經被攪拌機打成油膏狀)被夾在前兩個滾筒之間開始研磨。材料被捲到中介滾筒，在這個滾筒和第三個滾筒之間再次被研磨。一把斜口刮刀收集最後一個滾筒上的顏料油膏。

當然，我們可以以將初次磨出的顏料油膏再放入研磨機重新研磨。完成後從研磨機取出，再利用活塞式灌裝機將顏料分裝到顏料管中。此外，手工研磨的所有指示仍然適用於機械研磨：特定份量的粉末所需的黏結劑比例，以及這種黏結劑的性質(亞麻仁油、罌粟油等)。

## 手工研磨

### 色粉和黏結劑的混合

經過這段冗長的介紹，手工研磨的問題可歸結為兩個基本要素：**色粉、以油調製的黏結劑**。老切尼諾‧切尼尼本人會告訴你研磨顏料所需的工具，並且教你使用這些工具的方法：

「開始逐一研磨顏料：取一塊每邊約半臂長，不太光滑的斑岩石（你可以用 50 公分 X50 公分的大理石板取代切尼尼說的斑岩石），拿另一塊石頭握在手上，也是斑岩石，下面平坦，呈湯碗形，小一點，讓手可以好好握住，隨心所欲地控制它朝各方向移動（市面上有用於研磨的玻璃「研杵」，正如切尼尼所描述的那樣）。把油倒在顏料色粉上，然後將其研磨大約半小時，或一個小時，隨你喜歡，因為如果把它研磨一年，顏料只會變得更好，你要用一把三根寬的薄木刀：用刀刃，在石頭上刮，把顏料刮得乾乾淨淨。讓它保持液態，不要過於乾燥，這樣它就會在石頭上流動，以便你可以好好研磨和收集它。將顏料放入鉛製、錫製或玻璃製的小瓶子中，然後將它們放入盒子裡以保持清潔。」

這就是整個手工研磨的機制，其原理就是前輩大師在這裡說明的如此簡單。

注意三個有些限制條件的細節：某些顏料不會因長時間研磨而獲得任何好處（如果油在大理石上研磨的時間過長，保證油會被氧化）；在那個年代研磨台上呈現的顏料稠度比我們現在的要稀得很多；由於使用已被研磨成極細粉末的色粉，我們今日終於能在某種程度上避免切尼尼所說的很長的研磨時間。

我在本書裡面反覆說過多次，我自己研磨一些顏料，但份量總是很少，隨時依照我的需要，因此沒有精確的計算表。

因此，對大量研磨顏料特別感興趣的畫家會參考提勒的一本精采但鮮為人知的手冊：《顏料的製作》，它提供最常用的顏料比例表（油和色粉）。

## 在顏料油膏中添加少量的蠟

提勒所有的建議都是基於他個人的看法；作者在寫出這些建議時已經有四十年的實作經驗。與顏料研磨有關的一切在我看來都非常準確，並且與我自己的經驗不謀而合。

不過，我對蠟的使用仍然有些保留。多年來，我非常大量使用蠟來研磨我的顏料（我甚至把它們添加到我的市售管裝顏料中！）今日，在我看來，只有極少數顏

料一定需要添加少量的蠟，其中包括群青，當它以純質研磨時，往往會在調色板上
流動，以及鉛白，當未加蠟改善時，它的油會從油膏中分離。過量的蠟會導致顏料
一直都黏黏的。當油中不含樹脂時，這一缺點尤其明顯。因此無論如何，一定要盡
可能降低含蠟比例。

**不得超過的含蠟百分比**

提勒建議，一般來說，使用以下百分比：每 30 公克的油加入 1 公克的蠟，在
體積上這差不多相當於每小坨顏料油膏加入麥粒大小的蠟。

**將蠟摻入油中的方式**——提勒建議將蠟放進隔水加熱的油中融化。他推薦下
面的配方：

- 澄清的罌粟油，30 公克；
- 蠟 1 公克（亦即 1/30 的蠟，這與我剛才指出的劑量相符）。

我個人更喜歡在研磨結束時，以非常濃稠的油膏形式添加蠟（每 100 公克蠟要
含 150 公克繪畫用石油）。將這種蠟膏根據上述比例添加到我的顏料中：每小坨顏
料油膏加入麥粒大小的蠟。（參閱第 20 章的「蠟」小節中，關於將蠟摻入繪畫石油
的方法）。

眾所周知，市售管裝顏料經常用氧化鋁取代蠟。這樣到底是好是壞？不管怎
樣，這種在顏料中添加蠟的習慣由來已久。蠟（或氧化鋁）的成本遠低於油膏成分
中的大多數顏料，有些製造商往往都會添加過量。不要模仿他們這一點。

## 研磨油的性質

澄清過的罌粟油是提勒最常推薦的油（除了最難乾燥的色粉，其中包括黑
色）。不過，在他書內的其餘部分，提勒也稱讚亞麻仁油的品質，尤其是熟亞麻仁
油。在這方面，大家都知道我偏好的是什麼：後者是我推薦的油，用來與生油摻
合。還要記住，聚合亞麻仁油的品質如此吸引人（完美的耐光性和非凡的耐久性），
但由於其極高的黏滯性，只能與另一種更具流動性的油摻合使用。另外，在本章末
尾，我們會附上對這些不同種類油劑反應的不同意見。（參閱第 14 章）

## 關於色粉的推薦

用來調油研磨的色料呈粉狀，要選用越細越好，稱為**極細**等級的色粉。色粉應存放在非常乾燥的地方。有旋入式瓶蓋可以好好密封的玻璃瓶，是最脆弱顏料的絕佳容器。

### 鉛白

切勿使用普通的鉛白，而應要求你的供應商提供最優質的、極細的鉛白粉。一些製造商過去以圓盤形或梨形，亦即粉末壓縮形式提供這種顏料，並且到現在仍然提供。這種黏結成塊的白色顏料很容易在大理石上壓碎，從中取得的粉末仍然還是很細。

由於這種顏料非常乾燥，建議快速研磨鉛白，以避免油的氧化，但這種說法只適用於大量的顏料。（鉛白是有毒的，乾燥狀態尤其可怕〔氧化鉛〕。所以要小心地將鉛白粉末倒在大理石上，避免在可能形成的粉塵上方吸氣，並在研磨這種顏料後好好洗手）。

### 鋅白

鋅白也必須是最優質的，亦即它必須由化學純氧化鋅組成。

### 鈦白

上述有關鉛白的說法也同樣適用於鈦白；普通品質的鈦白與純正化學氧化鈦之間沒有任何關係。僅能使用實驗室等級的氧化鈦來研磨這種顏料。

## 顏料的摻假

大多數市售顏料色粉在工廠中，就已加入不同程度的白色非晶質填料（通常是鋇白），用來增加顏料的重量，可惜這會損害顏料的著色力。

所有用於建築彩繪的**群青藍**，除非有特別說明，都被如此詐騙，無一例外。因此如果你想要真正的群青，請你找專賣高級顏料的店家，或經由你熟悉的藥商從顏料工廠特地進貨。不管怎樣，都必須要求在發票上註明「化學成分純正」，由製造商全權負責。

在購買調色板上最鮮豔也最昂貴的顏料時，要展現出更加嚴格的態度。**翡翠綠、鎘系顏料、鈷系顏料**等，外觀愈有吸引力的，就愈有危害的仿製品。

最後，當然，要拒絕所有苯胺類顏料。即使使用最上等的色粉，自己研磨顏料還是可以幫你節省很多錢。所以在原料上，絕對不要偷工減料。（更多相關細節參閱第 19 章〈顏料〉）

## 在大理石板研磨前的最後提示

當然，黏結劑的確切性質必須取決於所追求的畫面外觀。生亞麻仁油會增添顏料一些不透明，這是這個技法無法完全避免的；熟亞麻仁油（天然或聚合）則提供透明感和脂滑感的要素；樹脂能帶給顏料黏滯、多筋和光澤，並且讓顏料在新鮮未乾的情況下，可以進行純油無法實現的疊加。此外，所有這些要素都在第 14 章〈油〉、第 18 章〈凡尼斯〉……等章節討論過。第 21 章〈著手進行〉可以找到它們的許多應用。

## 黏結劑的配方

### 一般黏結劑的配方

【舉例說明】一般黏結劑適用於大多數顏料：

- 普通生亞麻仁油：70 公克；
- 熟亞麻仁油：20 公克
- Harlem 催乾油（柯巴脂）：10 公克。

（參閱第 14 章有關「油的熟煮」。）

**蠟的添加**

對於包括鉛白在內的厚重顏料，或往往會流動的群青，如有必要，可以在每小坨顏料中添加一粒麥粒大小的蠟（此蠟膏配方：100 公克蠟調配 150 公克的繪畫石油）。

### 催乾油的添加

僅適用於包括象牙黑和葡萄黑在內的較難乾燥的顏料，可以添加 3% 或 4% 的 Courtrai 或 Simoun Lefranc 的催乾油（每小坨顏料油膏使用 2 或 3 滴）。

### 聚合亞麻仁油

本配方所提到的熟亞麻仁油可用聚合亞麻仁油取代。在這種情況下，請記住聚合亞麻仁油遠比通過常用方法熟煮的熟亞麻仁油，或甚至生比亞麻仁油或生罌粟油更難乾燥。

### 比例的變化

上述比例是平均值。對於某些顏料，包括黑色，柯巴脂（Harlem Duroziez 催乾油或 Lefranc 法蘭德斯催乾油）的劑量，可以增加到 20 公克（取代 10 公克）。

### 色粉和油的劑量

前面已經提過，提勒列出主要顏料的用油和色粉比例的精確數量表。實際上，如果僅限研磨少量的顏料，我們只要記住，有些顏料比其他顏料需要更多的黏結劑。下面兩個百分比顯示這個數量表的極限比例值：

- 鉛白粉：100 公克；油：20 公克。
- 天然赭石：100 公克；油：120 公克。

要遵守的金科玉律是，僅向顏料色粉中添加研磨絕對必要的油量，並且僅在需要時隨時逐漸添加。

## 混合技法，從市售管裝顏料開始

為了避免手工研磨漫長且繁瑣的操作，我們可以僅僅在某些程度上改變其稠度，而導致在某些程度上改變了市售油畫顏料的成分。本書的第 22 章〈油畫順序範例〉中提過有關這種折衷技術的各種配方。

## 市售管裝顏料的去油法

【回顧第 22 章】如果市售管裝顏料事先看起來太油膩，無法承受添加補充黏結劑，你可以將顏料擠在非絨毛的紙上幾分鐘來去油（吸墨紙不得用於此用途）。

# 補充說明

## 老化的經驗

下面觀察結果是得自各種油畫樣本，放在玻璃窗後經過兩年陽光曝晒的表現。放置這些樣本的板子上面有 100 個格子，每格面積 100 平方公分。

## 取決於研磨油性質的黏結劑影響

這點之前已經說過，在此不再強調：一般來說，用市售生油（一般是罌粟油）研磨顏料的物理外觀，與用熟亞麻仁油（天然或聚合）研磨顏料的外觀不能相提並論：熟油遠遠凌駕於生油之上。（當然，熟油的黏度過高，禁止將它們用於藝術顏料的研磨上，除了用來摻合顏料。儘管如此，下面用純熟油研磨的樣本所提供的指示仍然值得注意）。

熟油比生油更具優越性，這在淺色和中間色調的顏料樣本中尤其顯著。在深色的顏料中，則不那麼明顯。無論如何，應該注意的是，時間會進一步突顯使用熟油獲得的釉面顏料特徵，而含有生油的顏料的貧瘠淺薄則日益明顯。群青是該規則的唯一例外。如果使用天然或聚合的熟亞麻仁油研磨，這種顏料會過度流動。在所有顏料中，這是我唯一建議用生亞麻仁油研磨的顏料，不言可喻這種生油也有可能會加入少許熟油。

用聚合亞麻仁油中研磨的顏料，與用熟亞麻仁油研磨再以常用方法曝曬的顏料，兩者之間的顏料保存沒有明顯差異。然而要注意，選擇聚合油有一點點優勢，除了黑色顏料，當它用普通陽光曝曬過的熟亞麻仁油研磨時顯然會更漂亮。

## 硬樹脂的影響（Harlem Duroziez 催乾油，調柯巴脂）

在這些只平塗一次的樣本中，含有 Harlem Duroziez 催乾油，含柯巴脂的，與不含它們的顏料之間的差異不是很明顯。應該記住，樹脂的品質在實際作畫過程中才會特別展現（因為更容易在顏料新鮮狀態下繪製畫面凹凸明暗和疊加）。所以從保存

的觀點，我在這裡使用的非常少劑量（最多 10%），結果幾乎感覺不到這種樹脂的作用。不過請注意，正如人們所預料，含有柯巴脂的顏料會變得比不含柯巴脂的顏料更硬。

## 蠟的影響

蠟似乎會造成不良影響，尤其是對深色顏料為主的樣本：特別是**象牙黑**和**群青**，會顯得黯淡無光。儘管沒有蠟很難研磨群青這種顏料（它就是非常容易**流動**），但至少應該只添加一點點：最多 3%。含蠟的顏料比不含蠟的外觀較「乾」；但事實上，它們硬化得並不太徹底（添加少許柯巴脂可以稍微彌補這個缺陷）。

## 催乾油的影響

使用的催乾油：一種是 Simoun Lefranc 催乾油；另一種是 Courtrai 催乾油，兩者都有調加氧化錳和氧化鉛。

### 對色調的影響

一般來說，除了群青之外，我稍後會再提到它的反應，我們無法察覺出含有催乾油（調加錳和鉛）的顏料，與不含催乾油的顏料之間有任何色調差異。淺色的樣本（鉛白、鋅白和鈦白，拿不勒斯黃和鎘黃，包括對氧化鉛非常敏感的鎘檸檬黃！）並沒有因催乾油而出現絲毫變黑現象。鮮艷顏料的樣本也沒有遭受任何不利的影響，並且肉眼無法發覺添加催乾油的鎘紅和鋇綠，與從顏料管現擠的同樣顏料之間有任何差異。

### 對裂痕的影響

有人指控催乾油會導致顏料龜裂。的確，通常添加催乾油的顏料（象牙黑、色澱、甚至鋅白），比具天然乾燥性的顏料（例如，鉛白）更易碎……但我們必須小心不要混淆因果關係。這些顏料的脆弱性大多來自於它們本身的性質，而不是來自為了使它們的速乾性更接近調色板上最保險的顏料而添加的氧化物的影響。

不管怎麼說，在這塊測試板子中，沒有一個裂痕歸咎於催乾油的作用：只有幾個格子在畫布（用獸皮膠和西班牙白打底）的末端邊緣出現微細的裂痕，它應該是

在陽光長期作用下誇張地變形⋯⋯但這些格子並不含催乾油。

### 對顏料堅牢度的影響

也有人指控催乾油會使顏料更易碎，會消除顏料的硬度和耐久性。我在此只舉群青為例，它們的反應導致一個驚人的結論。

從這些測試顯示，添加少量（從 3% 到 5%）Simoun Lefranc 催乾油（或 Courtrai 催乾油）到群青藍，不僅決不會損害這種顏料的堅牢度，還可以讓它更有效地抵抗所謂的「群青病」。我對 12 格不同來源的群青進行測試；不可能把含有催乾油的樣本的完美保存歸因於偶然，而所有對照樣本（沒加催乾油）卻呈現最明顯的變質症狀。

很可能這個結果應歸功於含催乾油顏料的快速乾燥，而讓它們儘早避免外部影響？⋯⋯這個測試結果毫無減損我在本書中說過無數次、嚴格的一般法則：每當顏料能在可接受的時間範圍內自然乾燥時，絕對不要使用催乾油。不過，對少不了催乾油的顏料，低劑量的催乾油（普通油重量的 3%）不僅絕不會損害顏料，反而會增加它們對破壞性因素的抵抗力。

## 稀釋劑的影響（礦物油和植物精油）

在這塊測試板上，用礦物油（「汽車」用類型的輕汽油，石油精或繪畫用石油）調配的顏料和用植物精油（松節油）調配的同樣顏料，在外觀上完全沒有任何差異。但需要再次提醒，這是沒有凹凸明暗的平塗樣本。不過要記住，這些稀釋劑本身都不會使顏料變質。

## 對不同測試顏料表現的評論

儘管我不是很經常注意這板子上測試的顏料表現，例如它們的耐光性、遮蓋力等方面。我還是在此概述一下對這個問題的看法。

- 白色——依照一般成見，鉛白的遮蓋力最強，其次是鈦白，然後是鋅白。
  這些測試突顯出混合白色顏料的好處（例如，鉛白和鋅白——或鈦白——混合）。

- **黃色和紅色**——拿不勒斯黃沒有變質，淺鎘黃、檸檬中黃和深黃，以及各種色調的鎘紅也都保持穩定。

- **赭石和土系顏料**——所有的赭石和土系顏料（天然土系和焦土顏料），以及人工氧化鐵（馬爾斯顏料系列）、英國紅等，都正如預期的那樣非常經久耐用。

- **綠色顏料**——銅綠保持絕對新鮮度，毫無變質。我強調這一點，是因為這種綠色儘管它的色調非常賞心悅目，接近維羅納綠，卻鮮為人知。當然，氧化鉻綠的色調沒有發生絲毫變化；這是所有綠色顏料中最堅牢的，沒有任何可能的對手。翡翠綠也表現不錯，沒有開裂或發黑。

- **藍色顏料**——群青保持得非常良好，沒有失去其釉面外觀。它的變化非常不明顯：頂多是輕微的變暗，但實際上幾乎無法察覺。群青在以其純質狀態使用時（從顏料管擠出，不加任何添加劑）確實會變質。僅有的兩件真正保存良好的樣本都用管裝顏料製作，但其中一件加入 Lefranc 的 Simoun 催乾油，另一件則加入 Courtrai 催乾油。我再次強調，群青的樣本顯示出非常明顯的變質跡象（灰色外觀，表面幾乎呈粉狀：「群青病」）。熟煮且曝曬過的純熟油，用來研磨群青效果並不太好，而聚合的亞麻仁油則根本不適合。對於這種顏料，最好的結果例外地是使用添加催乾劑的生亞麻仁油來獲得。鈷藍已經非常明顯地變質並顯示出群青病的所有症狀。含有催乾油的樣本並不比那些不含催乾油的樣本更經久耐用。

- **紫色**——鈷紫沒有變質。通過這些測試，在我看來，蔚藍似乎是唯一真正堅牢的藍色顏料。群青和鈷藍（尤其是鈷藍）對濕度變化更敏感。在這裡，陽光可能是導致觀察到的變質的原因。

- **黑色（象牙黑）**——最令人滿意的黑色是我用熟煮過，日曬過的熟油研磨而成的。最差的就是市售的黑色顏料（除了馬爾斯黑，可自然乾燥）。使用聚合亞麻仁油調製的黑色顏料顯示出中等效果。

## 摘要和結論

前面關於**研磨顏料**和**改變顏料表面外觀的物理原因**，我們應記住的概念如下：

### 色彩的光學

給定物體的色彩都是相對的。一個物體在我們看來只有某一種色調（例如紅色），因為它吸收光譜（其中白光是飽和的色光）中所有其他色光的輻射，並且只反射紅色輻射光線。如果物體反射白光中的所有輻射，不吸收任何輻射，就會呈現白色；如果物體部分吸收（但數量相等）光譜的所有輻射呈現灰色；如果物體吸收所有輻射，而不反射任何一個呈現黑色。不過應該記住，畫家使用的不是光線輻射，而是顏料色泥。

因此，想從三原色中調出調色板的所有色調，是非常主觀的臆斷：藍色、紅色和黃色（其互補色是，藍色：橘色，紅色：綠色，黃色：紫色）。通過這三原色在一起混合獲得的色彩組合，其光彩度無法與自然和科學可以為我們提供的大多數橘色、綠色或紫色的天然顏料相媲美。雖然大片的互補色斑（例如紅色和綠色）確實相互襯托，但同樣可以確定的是，許多並列的互補小色點從遠處看來只會呈現出骯髒的灰色。

### 透明度和不透明度

當光線遇到透明物體時，會繼續前進，直到碰到不透明物體為止。這個測試結果說明了為什麼某些黏結劑（在乾燥狀態下保留它們在潮濕狀態下所擁有的透明度）會賦予顏料如此獨特的層次。這就是以油調製的黏結劑的情況。

油性顏料的透明度、層次和著色力與水性顏料的不透明度、亮度和鮮艷度形成對比，穿過前者的光線，要穿過比後者厚得多的顏料層，才會被反射。

### 著色力和遮蓋力

顏料色粉的著色力不應與其遮蓋力混為一談。一些著色力極強的色調遮蓋力卻

不高，不過研磨的細度會同時提高這兩種品質。

## 選擇黏結劑的重要性

　　熟油比生油（市售）更稠膩，乾燥後的外觀與新鮮時的外觀非常接近。樹脂即使在乾燥後也能保持更高的透明度。因此，古代前輩偏愛由多少有點富含樹脂的熟油組成的黏結劑。從堅牢性的角度來看，富含亞麻辛（linoxine）的亞麻仁油應該優於罌粟油。不過，當今市售的大多數高級顏料都是用生罌粟油調製而成的。

## 機械研磨和手工研磨

### 機械研磨

　　放棄手工研磨而採用機械研磨在商業上是合理的。這是必須接受的事實。在機械研磨中，顏料通過攪拌機後，轉送到通常由幾個花崗岩滾筒組成的研磨機。然後利用活塞式灌裝機將顏料油膏分裝到顏料管中。

### 手工研磨

　　手工研磨是用平底玻璃研杵（直徑 10 至 12 公分）在大理石板上進行。粉末形式的顏料首先與油大致混合，然後用研杵沿 8 字形軌跡來回研磨。最好要盡可能「緊密濃縮」地研磨，並且僅在研磨結束時添加確實必要的補充油，以獲得一個漂亮的、有點結實的稠膩油膏。（前輩大師把他們的顏料保存在罐子裡──或囊袋中──用更多的黏結劑研磨他們的顏料，也就是說，他們的顏料油膏比我們的顏料油膏呈現更具流動性的稠度）。

## 老化測試

　　根據我做過的比較實驗（在暴露於陽光下兩年的樣本上），熟亞麻仁油和純聚合亞麻仁油提供顏料更高的硬度。例外地有些顏料，其中包括群青，必須用含有高比例生油的黏結劑研磨。研磨象牙黑，普通熟亞麻仁油比聚合亞麻油更適合。

　　催乾油如果使用非常低的劑量，顏料不會變質，也不會導致任何裂痕（3% 催乾油應該足夠用於調色板中最不易乾燥的顏料）。在群青中添加少量催乾油可使這種

顏料對濕度變化（群青病）具有更強的抵抗力。

蠟只能使用非常低的劑量（每小坨顏料中添加一粒麥粒大小的蠟），並且只能用於一些少不了蠟的顏料：其中包括群青藍和鉛白。在我測試過的所有藍色顏料中，蔚藍在我看來是最堅牢的。鈷藍與群青一樣，對濕度非常敏感，或者更確切地說，對濕度的急劇變化非常敏感。混合的白色顏料（鉛白—鈦白混合或鉛白—鋅白混合）比純白色顏料提供我更好的結果。

任何一種常用的油畫稀釋劑（礦物油、石油等，或植物精油、松節油等）都不會造成色料變質。在此處使用的劑量下（研磨油的 10%），柯巴脂（Harlem 或 Flamand 催乾油）對這些均勻平塗、沒有凹凸明暗的樣本外觀的影響微乎其微。不過當然柯巴脂能讓顏料的深層硬化。

# 第 24 章

# 畫作的損害、維護與修護

## 概論

　　在開始討論繪畫修護這個棘手的問題之前，必須老實說我沒有這方面的實務經驗。對於修護，我只知道畫家應該瞭解的如何補救自己畫作上最常突然發生的意外。因此，對於本章中有關實際操作的部分，我大量借鑒了莫羅─沃西著作《繪畫》中，針對修護所寫的值得參考的頁面；當然是在將他的原文內容與其他專業技師的進行比對之後，尤其是維貝爾和迪內的原文。

　　關於現代科學提供給修護師監控和檢驗的技法部分，我特別借鑒了羅浮宮博物館實驗室事務處處長烏爾絲女士非常詳盡的文獻資料，感謝她十分熱心誠意與我親切的分享。正如我在本書開頭所說，還想將我的定稿提交給以下人士過目：比利時皇家美術博物館的首席研究員費耶先生、安特衛普美術博物館研究員馬耶先生、阿姆斯特丹國立博物館繪畫部主任申德爾博士，以及最後，皇家博物館和比利時博物館中央實驗室的修護師飛利浦先生。

　　必須補充的是，我很高興也有責任聽取他們熱心提供的洞見，以及他們同意給我一些細節的修改建議。他們每個人都以最坦誠和最能理解的方式回答了我有時冒昧的提問，我再次向他們表達我最大的謝意。我也再次對羅浮宮博物館油畫修護工作室主任古利納先生深深感謝他在我參觀全球專家矚目的羅浮宮修護工作室時，特地給我如此熱烈的接待。

# 「修護」一詞是什麼意思？

　　一般而言，藝術作品，尤其是繪畫作品的修護問題一直都引發熱議。這個詞本身應加以澄清。所謂**修護**（restauration），是否應指最低限度的維護保養，其中包括**更新已經分解的凡尼斯，修補撕裂，加襯脆弱的畫布**，或甚至將一幅瀕臨毀損的畫作**轉移到一個新的基底材**上？

　　此外，是否也應該指一種**全面翻新**隨時間變化的作品，以恢復其所有的光彩和所有起初的新鮮感？接受後者這種觀念，也就是接受使用非常有爭議的更新方式。我們面對此詞不用畏縮：在多數情況下，「修護」一詞背後的意思，在此應該解讀為「重建」……並且我們知道，什麼樣的誘惑會吸引那些輕率的人冒然上路。

　　這兩個對立的觀念至今仍然衝突，或多或少的細微差異都與環境和種族有關……因為有多少大型國家藝術中心，就有多少修護的畫派。我們舉出幾個最典型的例子：首先是英國畫派，極其重視實驗室資料，並且聲稱在修護方面以科學至上；還有德國畫派毫不掩飾其對最激進的解決方案，和最大膽的更新方式的偏愛。另一方面，我們也舉出義大利、法國、西班牙、法蘭德斯和荷蘭畫派，其修護僅限於絕對必要者，以盡可能保留繪畫作品本身的實質來確認未來保存的必要性。

　　法國畫派（或者更確切地說，羅浮宮博物館學院派，正如古利納先生熱心地為我定義的那樣）認為每一幅畫都代表一個特殊的案例，這意味著為了達到最終目的（即尊重作品被修護的大師的想法），有各種不同的作法。

　　「**在任何情況下，修護師都不應該徹底去除凡尼斯。**這種困難的漸進去除
　　凡尼斯的技術，可以保存年代最久遠的凡尼斯薄膜。如此，顏料本身就
　　不會受到波及，也不會損害用來烘托畫面的脆弱罩染。」

　　這種審慎符合古代大師多次表達的期待（而離我們較近的安格爾，他深信凡尼斯將轉化為金黃薄紗裝飾來「完成他的作品」）。法蘭德斯畫派（或稱比利時畫派）受到即使不完全相同也非常相似的方法的影響，也認為去除凡尼斯必須在畫面上繼

續保留一層非常薄的舊凡尼斯薄膜。至於補筆修飾，或更確切地說，油彩可能破舊失修所需的補筆，飛利浦先生認為，「繪畫必須被視為一個大型的馬賽克，其中有幾個小方塊掉落了，這就要嚴格遵守在有缺陷的範圍內進行更換。[83]」

在法國、義大利和西班牙，這些補筆目前使用水彩或蛋彩顏料執行，稍後我會有機會重述。比利時和荷蘭似乎採用更複雜的方法。

我們已經看到哪些學說受到修護專家、學者和專業技師的青睞，但權衡之下，或許我們可以問問當事人自己對此的看法，也就是說問所有，遲早總有一天，會看到他們作品交到修護者手中的人：畫家⋯⋯我不覺得我這樣有違背大多數藝術家的意見，我提出，對他們來說，修護者的任務應限於以下保養措施，這些保養措施不僅需要很多感性，還需要同樣多的熟練技能和科學：

- **脫漆**（dévernissage），一種逐漸除去凡尼斯的方式，要絕對確保油畫的表皮，即維護原始凡尼斯（盡可能）和罩染（無論如何）。
- **重新上凡尼斯**（revernissage），至少執行必要的附帶保養，諸如填充裂縫或缺失部分並進行補筆之後。

最後是畫作的**背襯**（le doublage）和**轉移**（le transfert），在極端緊急情況下。

**任何情況下，修護師都不應補筆修飾；補筆修飾**的意思是：刻意將其補筆範圍超出到繪畫的完好部分。至於去除舊的**重繪**（即後來被文物破壞者動手重繪的），這些案例太多了，只能極其謹慎地處理。

## 過去的修護

如上所述，「修護」一詞可以從很多方面來理解。一直以來，專業技師都會以極大的自由來詮釋它。

一方面，我們對修護者每天都在做的實際救援感激不盡。必須說，如果沒有他

---

83　戰爭不幸地給了義大利專業技師很多進行修護的機會。大多數僅限於絕對必要的修護都非常出色。近看時，他們的補筆（有時是非常重要的補筆，唉！）並不追求與他們小心翼翼不去侵犯的舊畫認同；遠看時，這些補筆則都被忽略無視。

們，我們今天在博物館中欣賞的大部分傑作將不復存在。另一方面，他們之中有些人已經（並且仍然）對受託好好照顧的畫作進行補筆潤飾，這既令人痛心又毫無用處，我們再怎麼深感遺憾都不為過！在過去，濫用修護的例子比比皆是；莫羅─沃西相當正確地提醒這一點：

這樣想想就夠了，在不到 101 年的時間裡，這幅畫就在它的凡尼斯、它的基底材中，遭受了不可避免的苦難，它需要去除凡尼斯，重新裱貼，也許要轉移畫作，而最後終究要補筆和修護！然而，在法國大革命之前，這些操作都被委託給沒有份量的藝術家並且沒有任何監控。結果發生什麼事？他們並沒有填補裂縫和進行補筆修飾（這是棘手、艱難的工作，並且久而久之還可能會重現污跡），而是全部畫上天空、面孔、裸體和帷幔。

「這些損壞、毀敗的證據被記錄在修護者的回憶中，他們在法國大革命時期開始在藝術委員會的監督和控制下工作。從 1792 年到 1794 年，第一個『博物館委員會』負責這些問題，並且立即地，披露了一些包含慘痛揭發的回憶。」

「摘自一篇**博物館部分館藏的修護記錄**（*Mémoire de restaurations d'une partie de la collection du Muséum*），建置於計畫收藏庫，由雷格納（Regnaud）市民製作，畫家，科德列爾（Cordeliers）街，等等。」

「為了修護魯本斯的《鄉村慶典》（La fête villageoise），需要花上無數時間來移除重繪的天空，以及其他各種操作：」

「240 法鎊（法國的古代貨幣單位），委員會減價到 200 法鎊。」

接下來寫道：

「已清潔、去除凡尼斯和移除兩幅魯本斯畫廊收藏作品上的重繪，一幅描繪《瑪麗皇后在馬賽港登陸》（Débarquement de Marie de Médicis en France），另一幅描繪《瑪麗公主的誕生》（Accouchement de Marie de Médicis）」

「各 200 法鎊＝ 400；被委員會減價到 300 法鎊。」

「魯本斯的風景畫《彩虹》（Arc-en-Ciel）：72 法鎊，減價到 66 等。」

為了堅持獨一無二、技藝堪稱典範的魯本斯，這些相互對立的保養，大多數時候，本來都應該要順利進行，莫羅—沃西還指出了我們剛才提到的羅浮宮收藏的瑪麗皇后偉大系列的奇遇。這些巨大的畫作被借給了戈布蘭織造廠（Gobelins）。這在當時乃司空見慣之事；勒蘇爾（Lesueur）的《聖布魯諾傳》（La Vie de Saint Bruno）在1776 年左右已經遭遇了同樣的命運。羅浮宮一些最著名的作品，有時會在掛毯織造師手中保留了十年左右。這些技師會視工作需要捲起或展開它們。

由於這種處理而導致的事故終於驚動了主管部門。為了避免這樣的操作持續發生，他們在織布機後面挖了地溝讓畫可以張掛。隨著他們的複製畫作的進展，原作就會逐漸下降到地溝深處。十三幅描繪瑪麗皇后一生最著名的作品，就這樣在戈布蘭掛毯織造廠的地下室大約度過十年，它們在那裡感染了所有會嚴重損害畫作的病害。其他危險仍然會威脅到畫作，而且愈操之過急，這些危險就愈加嚴峻。此時，我想起了在 20 世紀初某些外國畫派所進行的不當修護。

## 不當修護的危險

不要一竿子打翻一船人地譴責某一畫派的所有專業技師。慕尼黑、維也納和柏林的美術館，藏有大量令人讚嘆的作品，不過，不只它們，唉！都有不當修護的情形。我之所以在下文中借鑒這幅慕尼黑繪畫陳列館的插畫，迪內在《繪畫的災難》（Les Fléaux de la peinture）一書中有提過它，只是因為我曾經親眼驗證過這個不幸例子的特徵。

我在《繪畫的災難》中讀到杜勒名為《持長槍的騎士》（慕尼黑美術館的祭壇畫之一）的作品令人難以置信的故事，但直到有一天我有機會親眼看到這部令人欽佩的作品所剩無幾時，我才對它產生了濃厚的興趣。

直到 20 世紀初，這位騎士都以戴著頭盔的戰士的形像呈現，牽著戰馬的韁

繩，背景以風景畫佈置。從構圖上看，人、馬和背景構成了一個完美和諧的整體（從製作過的該時代複製品來看）。如此處理，這幅畫無疑符合杜勒的獨特風格。如果不是完全出自杜勒筆下，至少看起來是直接從他的工作室出產的。

　　然而，有人「根據古代文獻」可以證明，只有騎士是大師畫的。馬匹、頭盔和背景後來被完全移除。頭盔換成了頭巾，畫的背景重繪成黑色（最刺眼和最庸俗的黑色！），一面形狀難以置信的小彩旗用來部分填補風景留下的空白。長槍的槍柄本身也在這個過程中被刮掉了（只有天曉得為什麼！）。（如果有人膽敢讓魯本斯的作品像這樣消失在一層不屬於他的煙黑之下。魯本斯的作品還剩下什麼？）

　　這裡的現代重繪不僅讓人發現，而且還顯而易見。作為一個時代低劣品味的案例，這種一掃而光式的修護必須始終為例外情況。這是我們最起碼的希望。我們希望今天任何博物館館長都不要再嘗試這樣的事情！

## 補筆的問題

　　就杜勒的《持長槍的騎士》而言，修護是以「歷史真相」的錯誤觀念為名，以最主觀臆斷的方式決定和執行的。

　　非常幸運的是，並非所有修護都如此魯莽。另一種困難，由於有關其技術性本質，這種情況無法避免，仍要等待最明智的技師。要了解其嚴重性，必須想想修護師可支配資源的匱乏。此外，迪內也不吝向大多數修護師的職業良知致敬，他寫得很好：

> 「的確，在這個大家看似簡單的工作中，尤其是與重新裱褙和去除凡尼斯
> 相比，他們遇到了一個克服不了的困難。」
>
> 　　「填補此裂縫的油彩必須含有與其周圍的油彩大約一樣多的油和凡尼
> 斯，以便與它好好混合並呈現出相同的外觀。」
>
> 　　「然而，所有飽含油和凡尼斯的顏料都會繼續變暗，直到它徹底乾燥
> 為止。」
>
> 　　「這種與畫作上乾透不再變暗的顏料色調完全一致的補筆，當輪到它經

歷這種不可避免的變暗時，本來完全一致的補筆將會變得一點也不一致。
舉例：在安德烈亞·索拉里（Andrea Solario）的《耶穌受難》（Calvaire）中，
玩骰子的士兵肩膀上出現斑斑駁駁的斑點，看起來像可怕的皮膚病。」

「在李奧納多·達文西的《岩間聖母》（la Vierge aux Rochers）中，小聖
約翰的臀部滲透出深色的重繪，顯然很古老，因為我們在這幅畫的一份
非常美麗、非常古老的臨摹畫中，發現它被複製為凹凸明暗的畫面。」

「藝術家本人會花很多功夫讓自己畫作的補筆修飾看不見。修護者會
希望如何掩飾他們的補筆？此外，由於修護者事先知道他們對人物所做
的補筆，很快就會變成可怕的污斑，因此他們乾脆重畫整個人物。」

「但這一切不是都比如此可怕的褻瀆更好嗎？」

　　然而，如今，為了避免過於局部的補筆修飾在幾年後會被因變暗而暴露，而
完全重畫一整片畫面的企圖應該比過去減少很多。事實上，近半個世紀以來，大多
數技師都放棄用油畫補筆修飾來修護畫作的方法，轉而採用蛋彩畫的技法，希波爾
（Ripeault，1911 年去世）的影響促使此法在法國和國際上都被採用。最重要的是，
希波爾的最大成就是發現並譴責過去舊方法的缺陷，並且能夠具體說明一種新的修
護教條，它後來成為羅浮宮的教條。

　　我剛剛多次引用迪內，他在同一章的另一段中指出，在那個時代有些修護師已
經開始使用以雞蛋為黏結劑研磨色粉製成的顏料進行補筆修飾（一個蛋黃調配等量
的醋和等量的水）。採用的白色顏料為鋅白。如今修護師通常使用非常相似的配方，
在蛋彩畫中也是如此。然而，有些人大力推薦一種所謂「以凡尼斯修護」（dans le
vernis）的修護程序，方法非常明顯不同：使用這種技術，粉末顏料直接用松節油研
磨，然後調酒精塗上凡尼斯[84]。這兩種技法有一個共同點：它們都不含油。

　　**蛋彩畫**能夠表現所有油畫特有的凹凸明暗畫面，但它具有不會隨時間變暗的巨

---

[84]　本章結尾會附上榮獲羅馬大獎的丹尼爾·奧克托博（Daniel Octobre）先生的意見摘錄，多年來專精修護
的他，非常親切地向我介紹「以凡尼斯修護」的修護程序，這是他個人熱烈推薦的技法。我們很誠摯地
感謝他為這項研究所做的寶貴和友善的貢獻。

大優勢。然而，使用蛋彩需要適應一些習慣，因為它的明度在乾燥時會發生顯著變化。蛋彩不像不透明水彩或水彩那樣會變淺色，反而較會變暗，但這種效果可以立即察覺得到。應該補充的是，凡尼斯會稍微改變了它的明度。不過，它不會隨著老化而發生絲毫變質。毫無疑問，就堅牢性而言，這是一種技術典範，因此，以**蛋彩**進行補筆需要修護者非常高超的技巧：他的觀察力和耐心再次受到考驗。

## 每個時代都有獨特的問題

當然，並非所有畫作都可以同樣輕鬆地進行必要的修護操作，其中最常見的，而且還相當棘手的，就是去除凡尼斯。事實上，去除凡尼斯只有在畫作變黃確實是由於凡尼斯老化，而不是由於顏料油膏變質時，才能發揮功效。

如果是顏料本身由於研磨油的酸敗和顏料的相互污染而遭受損害，即使是最巧妙的處理也無法恢復其原有的光彩。這種顏料油膏深層的變質在印象派時期特別明顯，也就是說，從畫家放棄使用樹脂凡尼斯的那一刻起，幾乎毫無例外。

另外，不用說也能猜到！最終的判決，我們認為我們可以說，一般而言，當代繪畫是修護者的噩夢，他們往往不知道對它們要採取什麼補救措施（因為才剛剛出自畫家筆下就已經必須修護了）。有些雖然在我們的國家美術館中佔有重要地位，也就是說，都在盡可能安全和衛生最佳的條件下，但似乎已經注定即將惡化。

畫家缺乏科學或職業良知嗎？特別是官方資助的輕率似乎將這種可悲的事實視為一種宿命：「我們這個時代最具代表性的」畫家，通常（我沒說總是！……）也是那些最不瞭解自己畫家專業的人。

## 畫作的維護

### 預防性衛生保養

任何繪畫作品，在本質上，必然會發生變化。有些非常輕鬆地經得起時間的

考驗，而且只需要簡單的維護。其他的則少不了更積極的處理，需要真正的外科手術。然而，某些預防措施可以大大地延緩老化。這些預防措施可歸結為少數幾項。

如前所述，最有效的預防措施與作畫本身相關，並且在於所用材料的選擇，硬質畫板，優於繃畫布的畫框等。其他的效果則比較不理想。不用說，畫作絕不應該暴露在直射陽光下，也絕不應該擱置在幾乎完全黑暗處。

在前者情況下（特別是材質已經很脆的老舊畫布），凡尼斯可能會剝落；在後者情況下，畫面則可能會發霉。更不用說油畫顏料在缺乏光線時不可避免地會發生酸敗。最好將這幅畫掛在室內牆上，以盡可能地保護它免受大氣變化的影響。也應避免溫度的突然變化；畫作不應放置在任何類型的加熱設備上方，或甚至旁邊：散熱器[85]、散熱孔、壁爐、火爐等。此外，美術館的暖氣必須始終非常溫和，因為所有人工供暖方法都會導致過度乾燥。一個光線充足、沒有過度照明、一年四季都保持恆溫空調的房間，無疑是理想的保存條件。

為了防止凡尼斯過早過早沾塵結垢，有人建議將畫作裝上玻璃畫框保護，但這種預防措施只適用於小幅畫作。玻璃本身可能發生的意外會更增加割裂在畫布上完成的任何作品已有的風險。

需要補充一點就是，畫作應該盡可能少移動。今天，我們美術館中最好的作品經過不斷運送，注定它們會過早破敗。我們很高興能有點像在家欣賞它們，但也不無一點遺憾。遵循這些一般預防措施，畫作應盡可能保持整潔，建議使用新的雞毛撢子輕輕除塵（謹防斷裂的羽毛可能會劃傷凡尼斯），或使用非常柔軟的麂皮擦拭。

## 畫作的病變

必須區分屬於日常維修，與嚴格來說，屬於修護領域的更深層次的維修。維貝爾在《繪畫學》（*La Science de la peinture*）中正確指出，影響畫作整體外觀的材料變質

---

85    所有建築彩繪畫家都知道，靠近中央暖氣散熱器的油漆往往會發黑。在散熱器上方加裝隔板或部分包裹護套可以減少這種有害影響。

是來自兩種截然不同的原因：

　　1. 化學因素

　　2. 物理因素

　　我們應該把主要由於光的作用，或由於在大氣中擴散的有害氣體的作用，甚至是有害顏料色粉的組合所導致顏料本身的所有變質都歸類為第一種因素。

　　第二種因素中，基底材或繪畫表面的意外：在繪畫作品存在期間必然會受到溫度變化的影響下，基底、顏料油膏或凡尼斯的裂痕：撕裂，龜裂，更不用說顏料本身，被沾汙的凡尼斯掩蓋而普遍變暗（但未變質）。

　　維貝爾補充說，所有這些由化學因素引起的變質幾乎總是無法補救的，往往最會危及畫作保存的，就是想要救治它們。相反地，物理原因造成的改變，只要有點耐心和技巧，通常都可以修護到某種程度。

## 打底塗層、顏料和凡尼斯的變質

　　畫作表面的裂紋可能來自三個相當截然不同的原因：

　　**1. 打底塗層變質。**

　　**2. 凡尼斯變質。**

　　**3. 繪畫顏料變質。**

　　我們從這些裂痕形狀可以辨識出它們的起因。迪內在《繪畫的災難》中將它們分為三類。

### 因打底造成的裂痕

　　**文藝復興前期畫家打底畫板的裂痕**——這些裂痕與釉陶的裂痕一樣細緻，通常沿著木板的纖維，肉眼幾乎看不到這些裂痕，並且絕不會破壞繪畫作品。

　　**打底畫布上的裂痕**——也很微細，但形成很多樣的紋路，螺旋形等，這些裂痕，有時會形成小凹槽，造成難看的反光。

### 凡尼斯造成的裂痕

　　**凡尼斯造成的裂痕**——這些裂痕一般都相當規則，呈多邊形。當它們出現在非常乾燥的顏料上時非常微細和淺表，如果將凡尼斯塗在尚未乾透的顏料上，它們

往往會使整個繪畫塗層出現碎裂花紋。

**油和凡尼斯混合作用而產生的裂痕**——也是多邊形，它們比僅由凡尼斯引起的裂痕更大，比由油造成的裂痕更規則。通常每片剝落的顏料都會輕微起皺。

### 油造成的裂痕

**凹陷的裂痕**——這些裂痕外觀通常看起來像薊葉，而且形狀極不規則。它們可能相對較大和較深。因此油彩會收縮成像有點起皺的島形。有時這些島形的邊緣會隆起，形成同樣多的凹陷。

**起泡的裂痕**——有時，相反地，裂痕的中間在濕氣或熱氣的作用下隆起。如此形成的泡泡稍微衝擊就會破裂，讓打底塗層裸露出來。

### 瀝青造成的裂痕

至於瀝青造成的裂痕，會呈現所有可以想像的形態，它們無法分類。佈滿污斑，泡泡與坑坑窪窪，繪畫圖層看起來就像被癩瘋病菌吞噬一樣。

## 凡尼斯的病變

凡尼斯不僅是在某些情況下容易開裂，最常見的原因是溫度突然變化，或者單純是時間的作用。凡尼斯對濕氣也非常敏感。暴露在潮濕環境中的凡尼斯最常發生的兩種變質是：發藍和發霉。

## 發藍

現代大多數畫家（和修護者）都使用以全純或幾乎全純的精油調製的柔軟的凡尼斯：丹瑪樹脂透明凡尼斯（vernis cristal Dammar），乳香樹脂凡尼斯（vernis mastic）等。這些凡尼斯具有不會泛黃的優點，並且在美術館中懸掛的任何畫作必然要接二連三去除凡尼斯的過程中，很容易被移除，不過，它們也有一些缺陷，這使得它們的使用很成問題。

一方面，當它們是新畫時閃閃發光的樣子非常難看（尤其是丹瑪樹脂凡尼斯），另一方面，這些凡尼斯老化得非常快，因此必須經常更換，這對畫作造成了最

大的損害，其表皮經不起一直重複上凡尼斯[86]。總之，只要這種凡尼斯沒有在理想的安全條件下塗敷，不是幾個月，就是幾年後它一定會變得黯淡。

所有的美術館館長都為此感到遺憾，所有的修護者都對此深惡痛絕，然而近年來，似乎沒有人在實驗室裡認真研究如何用一種更耐用、更純粹的凡尼斯來取代這種有缺陷的凡尼斯。季節的變化特別會大大促進凡尼斯發藍，導致更嚴重的變質，這不僅有可能侵蝕凡尼斯的表層，並且有可能讓畫作本身：**發霉**[87]。

## 發霉

如前所述，發藍首先會呈現一層淡藍色的霧翳外觀。如果畫作曝光特別差，補救辦法就是更動畫作的位置，並盡可能讓它保持在良好的環境中。此外，建議經常利用非常乾燥的麂皮擦拭塗畫畫布的表面……這種治標不治本是不夠的：幾乎不可避免地，發藍會演變成更嚴重的病變，並會轉變為發霉。

漸漸地，覆蓋在凡尼斯上面輕薄的霧翳會越來越變成灰色。樹脂將進一步失去它的堅韌。它最終會變成粉末狀。如果黴菌繼續分解，那麼繪畫塗層身將受到一種黃色黴菌的侵襲，然後最終變成黑色。不出幾年，甚至幾個月內，這種災難將變得無法修護。

## 凡尼斯的老化

因此，影響畫作整體外觀的大部分變質都來自凡尼斯。

即使凡尼斯沒有遭受黴菌侵襲，隨著時間老化，它也會不可避免地變黃，然後

---

86　然而必須注意，人們有權批評柔軟的凡尼斯這種難看的「亮光」，只要塗上最後一層蠟，就能顯著減少。此外，正如飛利浦先生在本章末尾信中指出的那樣，凡尼斯塗裝的方式對凡尼斯的最終外觀的影響最大。

87　為防止這種軟凡尼斯發生變質（稱為發藍），應採取以下預防措施：1. 凡尼斯必須非常小心地塗敷，在乾燥的環境中，凡尼斯和要塗凡尼斯的表面已預先加熱以去除所有水氣痕跡，正如我在第 21 章「凡尼斯塗裝的技術」中所說。2. 此外，如果畫布打算暴露在惡劣氣候條件下，會按照申德爾博士建議的方法，塗上一層非常輕薄的巴西棕櫚蠟（或蜂蠟）來保護凡尼斯本身。3. 總之，遵循稍後會在「背襯」小節中提到的荷蘭技術，以蠟和樹脂在畫布背面施加「背襯」與環境空氣隔離，對特別受到威脅的畫布將大有裨益。這套預防措施構成了防止軟凡尼斯所有可能變質的最佳保證，特別是發藍和發霉……

變得沒有光澤，最後變成粉末狀。到達這種瓦解狀態後，它不再能保護畫作；在顏料失去所有透明感時，畫作會呈現出黯淡的外觀。

　　再度處理這層腐化的樹脂將是完全缺乏判斷力。對於畫作的「舊損古色」，有人會隨心所欲地層疊新鮮的凡尼斯，因而添加出一層磨滅不了的新污垢。然而，多少畫作沒有事先進行任何清理，就多次塗裝凡尼斯。如果凡尼斯真的變質了，唯一的補救辦法就是將其去除。

## 去除凡尼斯

### 以手指去除凡尼斯

#### 清理

　　在去除畫作的凡尼斯之前，首先要用柔軟的海綿，以溫水擦洗，來去除灰塵和弄髒表面的淺薄污垢。應禁止任何其他方法。因此，我們要小心不要用洗滌劑「清洗」它（肥皂水或過氧化氫），也不要像一些古老的畫室配方所建議的那樣，用蒜瓣或切成兩半的馬鈴薯「擦洗」它……

#### 去除凡尼斯

　　如果凡尼斯像我剛才說的那樣呈粉末狀，它應該能以手指幾乎完全去除。

**以手指去除凡尼斯**是用指尖摩擦（一直轉圈圈）來「褪開」舊凡尼斯，直到它從繪畫塗層上分離並變成粉塵。這種處理方式並不奇怪。在相對光滑的畫布上，凡尼斯黏附力已經非常薄弱，此法可能會有一些安全上的優點，因為它可以不使用任何化學製劑（即常用的除垢劑藥箱）。不幸的是，它不適用於厚度不均勻的大量厚塗畫布。凹陷（如果有的話）會避開手指的摩擦並保留髒污，而凹凸起伏的效果在這種長期摩擦下多多少少都被擦掉了。

　　即使在最有利的情況下，無論進行得多麼輕微，彩繪塗層和罩染都會有明顯的磨損，而且在這種過程中，總是有消失的風險。這就是為什麼這種有效但粗暴的方法越來越少被修護者使用的原因，他們往往更喜歡**使用溶劑去除凡尼斯**。

## 使用溶劑去除凡尼斯

直到最近幾年，最常用來去除凡尼斯的除垢劑（décapant），或者我們將它統稱為溶劑（dissolvant）的，就是酒精。如今使用的，有大約 20 種左右不同的溶劑，從丙酮的衍生物（非常強力的除垢劑）到二甲苯、甲苯和苯（較溫和的溶劑）並包含酒精、石油和氯仿。更不用說複合溶劑了，特別是這種或那種多少保密到底的方法；就像 Jehn 的方法一樣，它主要用來修護仍然太過脆弱而無法承受更強力處理的當代作品[88]。

繪畫技法為每個時代甚至每個畫家，提供了那麼多的具體案例，修護者在選擇他決定用於特定修護的溶劑時必須格外謹慎。按照最常見的以溶劑去除凡尼斯的方法，修護師利用蘸溶劑的棉球（或刷子）逐漸侵蝕凡尼斯。如果修護師使用過去經典作法，用等量的酒精和松節油混合的液體作為除垢劑，他會小心地另外裝一罐純松節油放在手邊。當情況稍微不對勁，只要把浸透這種純松節油的棉球在進行去除凡尼斯的塊面上確實塗敷，酒精的作用就會立即被中和。

如果他不那麼謹慎行事，這幅他說要保養的畫會冒什麼風險呢？通常在此過程中，顏料油膏本身不應受到威脅，因為充分乾燥的油，在一定程度上，可以抵抗大多數用於去除凡尼斯的溶劑。可惜對於樹脂罩染來說卻並非如此[89]。換句話說，一幅相對現代的畫作，去除所畫油畫顏料上的凡尼斯，比起去除老舊畫作上的凡尼斯——儘管其顏料油膏相對脆弱[90]——理論上，發生嚴重意外的風險總是會降低很多。後者的情況，就是讓處理過的畫作增添魅力的所有輕薄罩染，都可能在去除凡尼斯的棉球之下，和表層的凡尼斯被一起除掉。

因此，一位真正的修護師只要一處理帶有罩染的畫作時都必須一直格外謹慎。他不僅會在進行去除凡尼斯之前嘗試檢測和找出這些罩染（有時非常輕薄）的位

---

88　在本章「科學促進技術」中會附上這類溶劑的完整列表。

89　提醒：罩染是畫家將以凡尼斯調製的色汁，塗刷在選定的一塊畫面上以修改其色調或材質。

90　對於修護師來說，一幅畫只有在 150 或 200 年後才會真正乾透；在此之前，它仍或多或少會受到常用凡尼斯溶劑的影響。如果輕輕地將針尖插入真正乾透的油彩中，就會出現星狀裂痕。如果顏料油膏比較新鮮，它的表面會被壓陷並形成一個整齊的孔，沒有任何裂痕。

置，而且會在操作過程中持續監控它們的狀況並予以保持。修護師主要關注的就是清潔工作絕對不要超出畫作的表層。如果修護師在去除凡尼斯時察覺棉球上有一絲顏料痕跡，他當然會立即停下來尋找原因。當今經常會使用化學分析來確定溶劑是否開始侵蝕繪畫塗層本身。

畫家可能會使用一些非常輕薄的罩染（例如黃色染料），以柔化過於生硬的顏色效果，或使用只有樹脂罩染才能提供的品質來賦予顏料這種層次感。我們知道，在這種情況下，用肉眼區分這些罩染和覆蓋整幅畫作，陳舊泛黃的凡尼斯，是多麼困難。這種類型的罩染主要是，羅浮宮修護工作室在修護傑利柯的《皇家衛隊的騎兵軍官》期間所發現的。

同樣地，棉球的化學分析可以及時發現顏料的存在，即畫家本人想要的一種金黃色罩染。通常，去除凡尼斯不是從最不脆弱部分，就是從畫作中最無關緊要的部分開始。最淺色，或是最多彩和最表現凹凸立體感的部分，都留待最後處理。理想情況下，應該永遠不要損傷最老舊凡尼斯的薄膜。這將是確保畫作的罩染也同樣無損的最好方法。然而，原始凡尼斯和隨後接連覆蓋它的凡尼斯塗層之間的這種區別，純屬理論上的想法。

大多數時候，幾乎不可能將不同的凡尼斯塗層分開。此外，當凡尼斯確實大量分解時，如果想要防止老舊凡尼斯的病變傳染給新凡尼斯，唯一的補救辦法就是像上述的那樣將其去除。

## 用酒精蒸氣恢復凡尼斯性能

為了避免所有去除凡尼斯對畫作造成的真正風險（即使非常小心地進行），已經有幾種推薦的恢復老舊凡尼斯性能的技法。可惜所有這些方法的缺點就是會讓畫作規避掉技師的管制。此外，它們能獲得的結果也相當令人失望：總之，效果都非常短暫。通常，他們只是將更徹底的根治處理推遲到以後。

根據佩滕科弗（Pettenkofer）博士的技法，將待處理的畫作放置在盛有酒精的容器上方。酒精蒸氣逐漸軟化凡尼斯，使其恢復性能。因此，嚴格來說，這並不是像莫羅—沃西所似乎認為的去除凡尼斯的技法，而是，我再次強調，一種使凡尼斯

恢復青春的方法，其目的，相反地是避免過於頻繁去除凡尼斯和重新上凡尼斯。

　　阿姆斯特丹國立博物館繪畫部主任申德爾博士熱心向我確認，莫羅一沃西誤解了酒精蒸汽護理的可能性。這個技法永遠不應該使用去除凡尼斯一詞。莫羅一沃西所寫關於「清理」林布蘭的《夜巡》（在 1851 年和 1890 年清理）的所有內容都出於誤解，因此是錯誤的。利用酒精蒸汽對它進行護理，只是為了讓覆蓋畫作上面非常厚的凡尼斯塗層恢復一部分以前的透明性。由於這種樹脂的恢復效果只是暫時的，所以必須在以後做出去除畫作凡尼斯的決定。因此嚴格來說，《夜巡》是在 1946 年用蠟加以背襯後才去除凡尼斯的。根據申德爾博士的說法，在後面這個日期使用的溶劑，是用松節油中和的酒精和丙酮的混合液。

　　如今，使用酒精蒸汽的方法來恢復凡尼斯的性能，在荷蘭已經非常罕見，比利時似乎也放棄它。我要補充的是，即使它最初有引起人們好感，它在法國從來沒有堅定的支持者。

## 維修

　　一些無關緊要的維修可以由藝術家自己完成。無論如何，他必須知道應該如何進行。這些是包括**凹凸不平**（bosselure）、**起泡**（cloque），以及在必要時**撕裂**（déchirures）的維修。其他保養只能由專業技師執行，尤其是涉及到畫作的明度。背襯和轉移應列為這類。

## 凹凸不平

　　我們知道畫布的脆弱。如果繃布畫框受到最輕微的撞擊，其表面會在衝擊下鬆弛……或爆裂。在前面情況下，如果是最近才畫，因而仍有彈性，則損壞不會很嚴重。它們通常會產生一個單純凹凸不平的痕跡，而不會影響畫作的堅牢度。這種凹凸不平的痕跡很容易消除，並且會隨著時間逐漸平緩。只需用冷水（熱水可能會溶解以明膠為主的打底，並導致打底塗層剝落）蘸濕的海綿小心地弄濕畫布的背面，

然後在溫和氣溫[91]下晾乾。乾燥時，因濕度作用而變得鬆弛伸張的緯紗會劇烈收縮，消除了所有變形痕跡。

## 起泡

　　所謂起泡就是顏料與打底塗層黏附不良時產生的氣泡；這些氣泡不應出現在一幅繪製精良的畫作中。因此，它們的維修與其說是業餘愛好者或畫家的專業，不如說是修護師的。以下是推薦用來恢復有剝離風險部分黏合力的常規方法：首先用石油軟化泡泡，然後利用皮下注射針注入膠水，接著用油紙敷在泡泡上。在膠水變乾之前用熨斗熨燙；接下來只要小心揭開紙張即可。

## 撕裂

　　由於畫布通常非常細薄（太細薄了！），有時會容易遭遇這種意外。裂開的畫布即使撕裂程度很小，也很難不露痕跡地修護。只黏貼一小塊畫布補強，有可能會導致「畫面」一側小小凸起。對我來說，我更喜歡每次只要畫布尺寸允許，就整張畫布全部加上背襯。

　　然而，撕裂的常規修護技法如下：

- 將破裂的畫布平放在桌子上（畫面朝向桌子），在撕裂處敷上一塊預先以蠟和樹脂打底的細薄畫布。

- 加以重壓幾天以確保黏附。當然，補強貼布的邊緣要先開鬆疏解一下，以免形成太突然的凹凸落差。

　　一些修護師建議使用酪蛋白膠取代蠟。但是由於所有膠水在乾燥時會對緯紗產生收縮作用，導致畫布變形使得補強貼布朝向塗畫表面那側凸起。因此，這種局部維修似乎絕不應該使用膠水。當撕裂的畫布缺了一小塊時，我們可以用一小塊畫布取代，盡可能精準嵌入要填補的空缺中。這種用來更新空缺部分的剪裁，一定都要

---

91　如果因為擔心打底塗層脫落可以如此處理：將畫布蘸點水使之稍微鬆弛後，把它放在兩張輕薄打蠟避免沾黏的紙張之間加壓。這樣，打底的膠水可能就不會與畫布的緯紗分離。

將整張舊畫布全部加上背襯來增加它的強度。

## 背襯

　　畫布的狀況不佳（例如畫布的邊緣可能過於磨損，以致畫布無法在木框上適當繃緊），或打底塗層的狀況有局部剝離可能時，就需要進行背襯。如果這幅畫本身看起來已經損壞，以至會大片地從基底材上剝落，那麼修護師將不再採用背襯，而是採用轉移（transfert）。

　　關於背襯，如今有兩種相持不下的技術，一種是傳統的，使用膠水，另一種是較新的，使用蠟和樹脂的混合物。以膠水背襯的技術如下：

- 先用塗過輕薄漿糊的紙張覆蓋「繪畫」面。將畫布從木框上取下，背面朝上，平放在桌子上，將畫布背面仔細打磨和壓平，然後塗上一層強力膠水（有時用樹脂凡尼斯調濃）。接下來在同一側敷貼有相同塗膠的新畫布[92]。

- 小心地用熱熨斗在緯紗這面熨一下，使新畫布緊緊地黏在舊畫布上。然後第二次用熱熨斗再在圖畫這面熨一下，這次要更加謹慎地將快要剝落的裂片重新黏好。

- 48 小時之後（至少），等膠水完全乾透，就將敷貼在繪畫面的紙張用海綿蘸溫水予以軟化後取下。

　　這種用強力膠背襯的方法雖然有效，但有一個嚴重的缺點，就是使畫作長時間處於潮濕狀態，而沒得到大家一致的認同。以蠟背襯的技術，被稱為**荷蘭背襯技術**（*techniquehollandaise*），看起來確實比這膠水法要好得很多。荷蘭背襯技術使用以蠟和樹脂調製的油膏，不僅可以像最牢固的膠水一樣有效地確保兩張要膠合畫布的黏附性，而且還可以保護畫作的背面免受潮濕侵襲（要用熱熨斗熨一下，如上述膠水法）。下面配方（阿姆斯特丹國立博物館採用）的分享，歸功於申德爾博士非常好意

---

92　每個修護師當然都小心翼翼地保守著他個人的膠水配方的祕密。這裡有一份以前很多修護工作室用過的膠水配方：重加背襯的膠水：1/3 黑麥漿糊調配、2/3 小麥漿糊＋里昂強力膠（colle forte de Lyon）、威尼斯松節油、亞麻仁粉和少量明礬。無論哪種方式，酪蛋白膠都比本配方中提到的非常容易腐敗的膠要好得多。

地提供。

**最常見的荷蘭背襯配方的比例**

**5 份蜂蠟調配 2 或 3 份松香與 1 份威尼斯松節油。**

申德爾博士將這種背襯技術（非常有效地隔絕畫布背面接觸空氣）的普及歸因於荷蘭和法蘭德斯畫布的結實耐用，其凡尼斯不會出現用軟樹脂常見的發藍現象。

## 轉移

當油彩容易大片剝落時，畫作就面臨徹底毀壞的威脅，而只有一種方法可以挽救它：將整層彩繪塗層完全轉移到另一個基底材上。如前所述，這種極其重大和棘手的操作稱為轉移。

重裱畫布（réentoilage）——首先在畫作的正面（繪畫面）利用輕薄漿糊敷貼一層紙張（或紗布更好）保護。乾燥 48 小時後，用多層紙張逐層黏合將第一層裱貼加固，直到形成真正的紙板為止。

然後將這幅畫平放在桌上固定，緯紗這面朝上。如果舊打底塗層含有膠，只要用溫水稍微潤濕畫布就夠了；畫布將會自行剝離，留下繪畫塗層黏在紙板上。如果舊打底塗層無法溶解，就用浮石磨除緯紗直到它完全去除。

接下來，我們繼續如前所述地進行重裱畫布。最後，利用濕海綿將紙板從正面一層又一層小心地褪開。最後一層就用手指摩擦來去除。

這種技術，一言以蔽之，就是從一張畫布轉移到另一張畫布上，它在外行人看起來是如此神秘。即使我剛才描述的各種操作看起來很簡單，但還是必須強調，它們仍然需要驚人的高超手藝才能順利完成。然而，當要轉移畫在木板上的畫作時，修護師的高超手藝還會經受更嚴峻的考驗。

當畫板只是有裂痕或變形時，可以用濕氣使其變直，並且用鑲木板條黏在背面以保持其原始形狀。但是當木頭腐爛時，只能將這幅畫作轉移到另一種基底材上，來挽救這件似乎即將毀壞而宣告不治的作品。

**轉移繪製在木板上的畫作**

我從莫羅—沃西那裡大量借鑒，他引述了一份修護的筆錄，其中將繪製在木板

上的畫作的各種轉移操作說明得如此之好，以至於我忍不住將它完整地抄寫下來。這就是拉斐爾《佛利諾的聖母》（Vièrge de Foligno）的轉移。根據報告，為了避免以前圍繞這修護作業的江湖騙術和花招技倆，因而任命了一個委員會。

「這個委員會由化學家吉桐（Guiton）和貝特雷（Berthelet），以及畫家文森（Vincent）和坦內（Tannay）幾位公民組成。他們和行政部門都確認，有迫切需要移除這幅畫。」

「以下是後續作業的摘要：首先，必須使表面變得平整；為了做到這點，我們在畫面上貼了一塊紗布，然後把畫翻過來；之後，市民阿坎（Hacquin）在木板厚層裡刻出一些小凹槽，彼此相隔一點距離，並且從木板拱起的頂端延伸到木板底部呈現更平直表面的地方。在這些凹槽中，他放入了小木楔，然後他用一塊濕布蓋住整個表面，並小心地不時將布換新；由於潮濕楔子的膨脹作用撐住潮濕變軟的木板，迫使木板恢復其最初的形狀：我們提過的裂縫的兩個邊緣已經合在一起；藝術家在其間加入強力膠將兩個分開的部分重新黏合在一起；他用橡木條交叉固定，讓畫作在乾燥過程中保持剛剛形成的形狀。」

「由於乾燥過程進行緩慢，藝術家在第一層紗布上鋪上第二層紗布，然後依次鋪上兩張灰色吸水紙。」

「當這種所謂紙板襯褙（cartonnage）的操作乾燥時，他將畫作翻轉放在桌上，小心地將它固定好；然後他開始分離之前上面附著圖畫的木板。」

「第一道作業用兩把鋸子執行，其中一把垂直鋸切，另一把水平鋸切；鋸切完成後，木板基底的厚度減少到 1 公分；然後藝術家使用底部寬邊呈凸面的刨刀；他將刨刀傾斜地放在木板上推動，以便只刨除非常短的刨花，並避開木紋。以這種方式，他將木材厚度減至 0.2 公分；然後他換一把有鋸齒刀刃的平底刨刀，其效果幾乎可以把木頭刨成粉塵；他將木板刨到只剩一張紙的厚度。」

「在這種狀態下，木板一小區塊一小區塊不斷地被純水潤濕，這可使其剝離；然後藝術家用圓頭刀尖將其分開。」

「市民阿坎在清除了膠底塗層（圖畫即畫於其上），尤其是過去修護所需的乳香脂之後，就露出拉斐爾的打底草圖。」

「為了使時間一久變得過於乾燥的油畫恢復一點柔軟，他用浸過油的棉繩和舊的細薄棉布擦拭它；然後用鉛白油彩取代膠底塗層，並用軟刷固著。」

「在乾燥三個月後，在油彩底塗層上黏貼一層紗布，再在上面黏貼一層優質畫布。」

「當畫布已經乾透，將畫作從桌面解開並翻轉過來，用水脫除紙板襯褙；完成此操作後，我們進行消除由於部分表面捲曲而導致的表面不平整：為此，藝術家在不平整的表面接連塗上稀釋的漿糊；然後，他將一張油紙放在塗濕的部位，用熱熨斗將捲曲熨平；但幾乎只有在以最不會誤導的指標確定合適熱度之後，才能允許熨斗接近畫作。」

「上面談到，在將這幅畫固定，清除其膠底塗層和油底塗層上的所有異物，並且整平表面的捲曲部分之後，這幅傑作仍需牢固地黏貼在新的基底上。為此，必須再次進行紙板襯褙，將之前暫時鋪在底塗層上的紗布剝離，添加新的一層氧化鉛和油，並在其上敷貼一層非常柔軟的紗布，必須再用一體成形並用樹脂混合物浸漬過表面，同樣塗氧化鉛打底的坯布，附著在固定在木框上的類似畫布上面。最後這項操作要求將從紙板襯褙剝離的圖畫本體，準確地敷貼在塗有樹脂物質的畫布上，並且提供一個新的基底，要避免任何可能因過度或不均勻拉伸而損壞它的情況，不過，必須要強制讓它一大片畫面上的所有點都黏附於木框上平整的畫布上。正是通過所有這些程序，這幅畫被併入到比原本畫作本身更耐久的基底材上，並防止了導致其惡化的所有意外。然後它被交付修護。」

「這項委託給羅塞爾（Roeser）公民的修護沒有什麼特別之處。」

**轉移繪製在牆上的圖畫**

轉移繪製在牆上的巨大圖畫向專業技師的智慧和技能提出一個更難解決的問題。我最後一次引用莫羅—沃西的話。關於壁畫，轉移作業出現前所未有的困難：

「首先按照上述方法，敷貼堅固的紙板襯褙；深深地切開畫作圍圍的牆壁，然後用鑿子剝離支撐顏料的打底塗層。隨著這打底塗層與牆壁分離，把附著顏料的打底塗層用捲在圓筒上。接下來只要用鑿子將水泥去除就好了。」

「如果繪製在牆上的畫沒有打底塗層，只有簡單打底，就必須在紙板襯褙支撐畫作之下，使用鋸齒鑿來鋸開牆石，將畫從貼近顏料處的牆面撕離。有時會在畫作前面搭起鷹架以支撐紙板襯褙，然後破壞牆壁。」

「我們經常會面臨挑戰所有已知技法的情況，並需要一些新的方法。」

「柯洛（Corot）在薩維尼（Sauvigny，位於黃金海岸（Côte-d'Or））宅邸的一座小屋牆上畫了兩幅初稿。這些畫受潮了，前律師西羅（M.Cirot）先生成為這棟宅邸的業主，向繪畫修護師布里松先生們（MM. Brisson）求助，並且將這些珍貴的畫作委託給他們。這個作業十分棘手。不僅這幅畫在牆上的畫，有一些地方畫得很薄，而且有些部分留白，露出看起來與圖畫外觀一致的石膏塗層。」

「由於缺乏色彩，布里松先生們在畫作上塗了一層厚厚的凡尼斯，然後再用紙板襯褙覆蓋。在破壞基底材期間，必須用一種既謹慎又巧妙的做法保護好紙板襯褙。然後，每幅畫作周圍的牆壁都被深深地切開。每個紙板襯褙之上，都用一塊堅固的面板牢牢地固定，顏料因此被牢牢支撐著，再從圖畫下方的牆上鋸開石膏塗層。當它從牆上拆下時，在另一面安裝了一塊新的木板加固，這樣就可以把柯洛的作品夾在兩塊木板之間運送到巴黎。全部重達 400 公斤。」

「這作業在巴黎引起了轟動，並且吸引了許多藝術家的注意，布里松先生們完成了他們的工作，刮掉了石膏並用畫布取代。接下來只要拆掉支撐的木板和紙板襯褙就好了。」

　　由於修護師解決了這些特殊問題，後面這份轉移筆錄具有重大的價值。值得慶幸的是，並不是所有的轉移都出現同樣的困難。

## 補筆銜接色調

　　畫作經過其狀況所需的重大保養後，修護師用補筆將缺空的部分與它們周圍的顏料銜接起來。如上所述，進行這些補筆銜接，必須要多麼細心，多麼謹慎，簡直可以說要多麼謙遜，並且補筆銜接絕不能蔓延到畫作的完好部分。我們也說過，明智之舉應該是禁止使用油性顏料，因為油性顏料變暗會逐漸將這些補筆修飾轉變成同樣多的污斑。因此，修護師的調色板將只用純蛋黃、水彩或揮發油研磨調製的顏料。

## 重新塗裝凡尼斯

　　修護過的作品重新塗裝凡尼斯並沒有什麼特別之處。然而在第 21 章「凡尼斯塗裝」指出，對於更老舊，因而更脆弱的作品，此時就要採取更加嚴謹的預防措施。

　　根據安特衛普美術博物館館長馬耶先生非常親切與我分享的知識，這類畫作最好的凡尼斯是用乳香調製的凡尼斯，並用松節油來稀釋。阿姆斯特丹國立博物館繪畫部主任申德爾博士也推薦了一種相同類型的凡尼斯（以乳香膠或丹瑪膠調製），在本章末尾的補充說明中會附上其配方。

　　別忘了古代大師的建議，在對任何油畫作品進行最後保護凡尼斯之前，必須絕對遵守所需的乾燥時間。我在本書中多次提到這些建議。

　　根據比利時皇家博物館修護師飛利浦先生的說法（由於他的工作所見證的科學性和敏感性，他的意見最受關注），當前法蘭德斯凡尼斯的光彩不僅靠的是它們的性質，而且最重要的是，歸功於塗敷這些凡尼斯的條件：塗在優化顏料油膏（調穗花薰衣草油）上，每層顏料之間都經過長時間乾燥[93]。

---

93　另請參閱本章末尾飛利浦先生親切地寫給我關於此主題的信。

使用法蘭德斯和荷蘭技術修護的畫作的特徵是其凡尼斯如此透明，同時如此柔滑就像天鵝絨一般，如果修護師想獲得與之相當的材料，底層和保護凡尼斯之間的完美搭配，恪守不同凡尼斯塗層乾燥所需的時間，這些都是必須遵守的基本條件。

## 科學促進技術

我想再次感謝羅浮宮博物館實驗室事務處處長烏爾絲女士，為我提供如此豐富而精確的資料，這些資料構成了本節的大部分內容[94]。如上所述，化學可以提供修護師非常有價值的指示：當今歐洲大多數大型博物館的實驗室都配備了最現代化的設備。1931 年成立的羅浮宮實驗室，其文件櫃中已經收集超過 10,000 份技術文件[95]。

影響畫作狀況的病變非常多，可能是物理原因，可能是化學原因，或者（這仍然是最普遍的情況）是這兩種綜合的原因。其他的變質，更加糟糕，因為它們是由於無知或惡意造成的，也有可能會改變畫作的外觀：由笨拙的修護師或有欺詐意圖的人進行的補筆或重繪。有多少畫作都是這樣在事後被偽造者加上簽名，並且，偽造者也一定會讓整體製作更加複雜，使其更符合他想假冒的畫家風格。這些所謂的「工廠畫」（tableaux à tournure）在某些時期大量充斥。

什麼原因可能促使實驗室的維護處理？技術上的原因，因為大多數時候，顏料的光譜分析和作品的 X 射線照相可以提供修護師最有價值的資訊。有時，出於科學好奇心的簡單原因，會讓人想要了解更多有關某件真實性似乎並不確定的作品資訊。當猶豫使用何種方法來進行一項看起來充滿風險的維護處理時，技師將一定會求助於科學的澄清。尤其是 X 射線照相，確實提供繪畫專家調查的便利條件，可以和已經提供給人類和動物醫學使用的相媲美……這次病人換成畫作。在開治療處方之前，也是如此，重要的是要確定疾病的根本原因，它往往會逃過表面檢查。不

---

94　對有關修護的實驗室技術特別感興趣的讀者，參考烏爾絲‧米耶丹的精彩著作將大有裨益：《發現繪畫》，1957 年，巴黎：Arts et M.tiers graphiques 出版。

95　更確切地說，羅浮宮實驗室的成立可以追溯到 1925 年，但直到 1931 年這間實驗室才獲得配得上大型美術館的設備。

過，實驗室還有其他調查方法，我們將從較簡單到較複雜的進行簡要的回顧。

## 初步檢查：在普通光線下

實驗室會做的初步檢查通常是在正常照明下進行，也就是說畫作會首先在直射光下拍攝。這種在直射光下的攝影檢查已經可以揭示出肉眼忽略的細節；這就是為什麼肉眼看不見的有些重繪，有些修飾，有時會以驚人的清晰出現在照片上（莫羅─沃西列舉出毀損埃內爾（Jean-JacquesHenner）的《躺臥的仙女》（Nymphe couchée）的補筆修飾的複製照片）。然而，這第一張照片的真正價值主要在於它的記錄性質：被歸類在美術館的檔案中，它將證明畫作在任何保養之前的狀態。在這方面，直射光攝影的貢獻是無可替代的。

## 第二項檢查：低角度斜向打光

在小於 20°非常銳角的斜光下拍攝的照片，更清楚地顯示了繪畫表面的物理狀態；它的外觀看起來有點像地形。在人工照明的劇烈地照射下，它的凹凸起伏和它的凹坑會顯眼地出現。最輕微的裂縫，最輕微的缺失都會被檢測到。

這些裂痕的形狀（如前所述，取決於打底塗層、顏料或凡尼斯的變質而有所不同）可揭露出某些重繪，這些重繪構成了歷史學家和修護師的很多評價要素，他們也關注這些連續的修改。有時，斜光照片會顯露出之前未被注意到的特徵或指紋（dactylogrammes），這也將被視為繪畫作品真實性的進一步證據。

## 第三項檢查：顯微檢查

使用佩雷茲（Perez）博士的檢畫鏡（pinacoscope）和顯微照片進行目視檢查，其放大倍數在 40 到 60 倍之間，在正常或斜掠的光線下，可以觀察塗畫表面的不同塗層。

## 第四項檢查：在紫外線下

通過紫外線檢查，我們將進入更讓外行人驚訝的領域……

眾所周知，紫外線會導致某些材料發出螢光。所檢測的材料越老舊，也就是說，更長時間地受到空氣、濕度、光線的作用，這種螢光效果就越顯著，越耀眼。當在這些光線下檢查畫作時，最新近的部分，經過補筆修飾或重繪之處，會因此出現許多黑斑。

此外，並非所有顏料在紫外線的影響下都有同樣的反應。僅舉鋅白一例，我們要記住，這種顏料在紫外線的作用下會呈現出明亮的金絲雀黃色，這使它可以與鉛白清楚地區分。因此，有些近年來的補筆無疑地會暴露無遺。鋅白使用於藝術繪畫最早只能追溯到 1840 年。紫外線還可以檢測出某些肉眼看不見的黴菌。

最後，在修護過程中，紫外線幫了想知道是否已經到了去除凡尼斯的關鍵時刻的技師一個最大的忙，此時他將去除凡尼斯的最後一層薄膜，即被繪畫表面的表層本身。在紫外線下檢查，老舊凡尼斯在這種光線照射下，實際上形成了一層非常明顯易見的模糊霧翳。比較在去除凡尼斯的各個階段拍攝的照片，可以明確界定溶劑作用的進展。

## 第五項檢查：用 X 射線檢查

我們的研究到目前為止，採用的方法只能研究畫作表面。為了分析畫作的內在結構，現代技術使用兩種檢查內在的方法，其使用頻率不均：紅外線僅用於非常黯淡不清的畫作和文件，以及 X 射線使用更加頻繁。

我們都知道 X 射線攝影的原理：這些射線取決於它們穿過的物體的原子量，幾乎完全被吸收。在我們關注的案例中，含有金屬鹽的顏料，特別是來自鉛的顏料，其明度看起來會比來自植物色素的顏料深得很多，其中一些植物性顏料在螢幕上可以說完全不留痕跡。從此，我們將很容易知道那些極其寶貴的情況指標，只要具有一些經驗，放射科技師就會知道如何利用設備調整好不同強度拍攝，讓他可以逐層檢查繪畫材料的整個厚度。

由此，這些神奇的 X 射線揭露了在一個古老的作品下面，還存在另一個更古老的作品，有時出自同一創作者，但有時也會出自另一位大師。因此，透過 X 射線攝影檢查，得以在林布蘭令人讚賞的《年輕男子的肖像》（Portrait de jeune homme）

下面發現一幅早期作品的存在，也是出自大師之手，描繪一個女人跪在地上，彎下腰湊近搖籃。另一次 X 射線攝影顯露同一位藝術家對《拔示巴》（*Bethsabée*）的姿態有三次連續的修改痕跡，然而最終的造形卻是如此自然。不過，這兩個發現只吸引街談巷語的興趣。這是最後一個例子，它證明放射科技師有時可以使修護師免於痛苦的失望。這則軼事相當經典，值得講一下 [96]：

「在日內瓦的拉特美術館（Musée Rath）裡有一幅瑞士畫家里瓦（de la Riva）的畫作，流傳一個故事：它描繪農村一堆人群——圖爾訥家族（famille Tourne）。畫家於 1790 年畫了此畫。20 年後，一位不識貨的女繼承人認為，如果將家族群像改成一群牛羊，這幅風景畫會更賞心悅目。結果就這樣做了。」

　　「這幅遭到破壞的畫作就這樣來到我們手中。然而，一位策展人有一天想說應該還它公道，將它恢復原狀。我們將會擦掉這群牛羊。由於謹慎，他先做了 X 射線攝影檢查。幸好他這樣做：X 射線顯露家族群像沒有被覆蓋，而是被刮掉了：如果這群牛羊被擦掉，就會只剩下畫布。實驗室阻止做出一件莽撞的事……」

## 化學分析

　　如上所述，關於傑利柯的《皇家衛隊的騎兵軍官》的去除凡尼斯，分析用來去除凡尼斯的棉球，可以在修護過程如何幫助技師 [97]。對塗畫表面的初步分析本身，也能釐清接下來必須遵循的步驟。

　　這種分析一開始是用以下方式取得顏料採樣：用蘸過酒精的棉球去除畫作角落表面的凡尼斯，然後在顯微鏡下操作，從彩繪塗層中取出盡可能小的碎片來分析。

---

96　摘自 Mac Murray, Senet 撰，《科學與生活》（*Science et Vie*），1951 年 11 月。
97　見本章標題為：「使用溶劑去除凡尼斯」小節。

該採樣是使用皮下注射針頭採集的，針頭的末端已被鋸掉並削尖，它的作用就像一個微小的空心沖頭。用酒精清洗徹底去除所有凡尼斯痕跡，然後將要分析的碎片放入一滴二甲苯中。這樣將它固定在載玻片上，就可以在顯微鏡下檢查。

　　粗略看一眼羅浮宮那個模範實驗室，我們就會得出這樣的結論：當然，科學會給技師帶來了極其寶貴的幫助，不過它的線索並非萬無一失也非絕對安全。科學方法永遠不會完全取代經驗和藝術感。在掌握了實驗室可提供的所有知識內容和所有確定性之後，作為最後的手段，修護師還必須依靠他不可替代的敏感性，好好將他承接的作品恢復原狀。

## 結論

　　修護實務既是藝術也是科學，需要極大的智慧。

　　人們會要求優秀修護師與成為真正創作者所要具備的特質恰恰相反：修護師必須技術嫻熟，但他的技能會因極端謹慎而有所克制。修護師必須博學多聞，沒有任何技法是他不知道的，沒有任何時代是他陌生的，沒有任何方式能困擾他，但他會像防火一樣，小心翼翼地展示他的技能和知識。

　　出於自己的精湛技藝（有時也出於偷懶），修護師不可避免地會試圖超出到畫作的完好部分來掩蓋自己補筆修飾的部分。這些過度使用的補筆或重繪更令人遺憾的是，它們通常涉及最精緻的部分，臉和手，全身或衣服，幾乎完好無損的只剩下被認為是次要的構圖元素：背景、天空、風景。自從放棄使用油彩進行補筆，重繪比以前較不普遍，如今所有真正的修護師都不贊同重繪。

　　因此，修護師的維護絕不要超出維修畫作絕對必要的作業範圍。至於美術館館長，他一直關心的是維護他必須下令修護作品的實質內容，並且他的指令總是出於對保存未來的關切。對兩者任何一方，任何修護都將面臨真正的良心考驗。

## 參考資料

### 書信摘錄

比利時皇家美術館長（Pau Fièrens）先生以高超的修護能力享譽世界，對本書中關於修護的部分他親切地給予好評：

「我津津有味地閱讀了您關於畫作的病變、維護、與修護的看法。在我看來，你對這些問題的想法最為合理，我特別欣賞您對修護舊畫的謹慎態度。
　　「我很樂意授權您，列入此信中一段有關您的著作的評價。」

### 補筆銜接的技術變化

我很高興將下列意見呈現在讀者眼前，這些是榮獲羅馬大獎的丹尼爾·奧克托博先生好意授權我發表的。提供本章有關修護寶貴的補充資料。我誠摯地感謝！

「您關於繪畫修護的章節讓我這個前修護師非常感興趣。你說的一切都是正確的。然而，關於補筆修飾，我覺得有責任向您指出，我認為所謂的『以凡尼斯修護』（dans le vernis）的修護優於所有其他修護，無論是以蛋黃修護、以 Muzzi 顏料（couleur de Muzzi，一種亮光蛋彩）或蛋彩……因為如果我們都同意，補筆的目的應該只是為了顯示作品的大部分原始面貌，它們只適用於一個時機：即更換變得過於老舊、過於不透明和過於泛黃（50 到 150 年）的保護凡尼斯。但是，為了使保養中的畫作恢復與最完全的原始面貌精確吻合，在這時候，移除最近的修護作業，則是值得推崇的。只有以凡尼斯修護的這種方法，可以在一次作業中，同時去除凡尼斯和補筆修護，而不會以任何方式損害原始部分。」
　　「事實上，您知道如何進行。用松節油將色粉在調色板上潤濕。使用這樣獲得的油膏進行補筆修飾，僅用調加少量酒精的凡尼斯固著的補筆

修飾顏色會稍微變暗。幾乎在 24 小時內乾燥即可結束。如果色調不對，此時便會察覺。立刻用酒精和松節油將其擦除，然後重新開始。接著用保護凡尼斯調揮發油來銜接色調，就不會有顏料化開的風險。」

「我認為這是一種實用、快速且最適度的方法，因為它讓比您更靈巧的修護師在您之後以有效率的方式工作。」

「最後我想向您指出，海關人員盧梭的作品幾乎無法去除凡尼斯，因為他似乎使用過於硬質的凡尼斯，而且經常和最上層的顏料混在一起[98]。在以凡尼斯罩染不斷進行多次補筆修飾之後，安格爾的作品也是如此。相反地，拉吉利葉赫（Nicolas de Larguillière）的肖像畫的凡尼斯則去除得非常好。它們似乎直到最後的塗層都是用油彩繪成，並且只有最後一層保護凡尼斯有調加樹脂。當去除這種發黃和病變的保護凡尼斯時，原來的顏料不會化開，它仍然呈現瑪瑙般光亮油彩（l'huile agathisée）所帶來的十足的鮮艷感。」

## 比利時和荷蘭的特殊修護技法（凡尼斯塗裝的技術變化）

在本書中我稱讚過當前法蘭德斯和荷蘭凡尼斯的出色的外觀和材質。這些晶瑩剔透、不浮誇造作的光澤、天鵝絨般柔滑的品質在 1952 年於巴黎舉行的法蘭德斯肖像畫家展覽期間被認為特別重要。

然而，比利時（或荷蘭）修護師使用的凡尼斯的性質似乎並不是唯一的原因，因為他們自己承認，他們喜愛的軟凡尼斯與市售的畫面保護凡尼斯並沒有太大區別。阿姆斯特丹國立博物館繪畫部主任申德爾博士推薦的優秀配方非常經典：主要成分是軟樹脂、丹瑪膠或乳香脂。因此，在比利時和荷蘭修護師的筆下獲得的這些凡尼斯的美感將主要取決於它們的塗裝方式。以下是皇家博物館及比利時博物館中央實驗室修護師艾伯特·飛利浦先生寫給我有關此主題的信：

---

98　這個說法印證了我自己說過的，這位大師使用的配方一定非常樹脂性。（第 6 章〈現代繪畫技法〉的討論）。

「我很高興請您注意修護方法在整體上對保護凡尼斯外觀的決定性影響。這是一種補筆凡尼斯，在修護大約一年後塗裝兩次——間隔時間很長——三或四個月。這種特殊的光彩（經過如此處理的畫作）來自穗花薰衣草油對顏料表皮的再生優化，——如果用我的話來說——它賦予補筆凡尼斯一種天鵝絨般的質感。」

「用於補筆的顏料必須以蛋調製基本色調（因此比最後色調稍微淺色）。最後色調要使用松節油在基本色調上一次調整完成，不可接續作畫[99]。」

「四十多年來，在比利時，補筆修飾一直都不使用油彩。[100]」

「通常不會徹底去除畫作的凡尼斯，在繪畫圖層上仍然會留著用穗花薰衣草油增塑，使整個圖畫表面平滑的一層薄薄的舊凡尼斯薄膜。畫家在作畫時使用的黏合劑，被帶到繪畫圖層的表面，形成保護顏料的表皮。由於穗花薰衣草油的增塑，此操作賦予顏料一種天鵝絨般的柔滑質感。」

「經過上述『表皮的再生優化』操作，並靜置數月之後，施加一次補筆凡尼斯就足以在一段時間內，保持美麗柔和和深層次的光澤。」

對於保護凡尼斯，飛利浦先生好意地跟我確認，他通常使用市售的保護凡尼斯（Talens 的 Rembrandt 畫面保護凡尼斯），有時會加入一定比例的同品牌補筆凡尼斯加以柔化（見第 18 章）。申德爾博士正如我也提過的那樣（在本章第 23 章的內容中），建議使用以軟樹脂調製的凡尼斯，就是用 1 份希俄斯的乳香膠或丹瑪膠放在 3 份經過兩次精餾的法國松節油中，再利用陽光緩慢加熱溶液。申德爾博士明確地說，「這種凡尼斯非常潔白，若正確使用將讓人十分滿意。為了避免」發藍」我們可以在凡尼斯乾透後，在表面塗上一層薄薄的巴西棕櫚蠟，再用軟布擦亮拋光。」

---

99　如果我們正確解釋這些指示，飛利浦先生使用的技術應該是一種介於蛋彩技術、綜合技術（依照此法，所有補筆修飾都以蛋彩進行，直到最後凹凸立體的表現為止）、以及奧克托博先生推薦的，使用純松節油的「以凡尼斯修護」技術之間的折衷。

100　根據申德爾博士好意提供給我的詳細說明，在荷蘭，人們進行補筆銜接色調時，會用「水彩或蛋彩顏料覆蓋，最後再用油彩塗上一層罩染」

　　因此，我再強調，比利時人和荷蘭人的凡尼斯應用之美並不取決於秘密的凡尼斯配方，而是取決於對凡尼斯塗裝藝術獨到的知識。這項調查結果不僅讓畫作修護師關心，而且畫家也會關注！……

## 摘要

　　所謂「修護」，指的是這些保養維護和這些更棘手的操作，包括更新腐化的凡尼斯、修補撕裂、加襯有缺陷的畫布、甚至將一幅即將面臨毀壞的畫作轉移到新的基底材上。在任何情況下都不應將「修護」一詞與「重建」一詞混淆。修護一幅畫並不一定要徹底翻新它。修護師的保養必須限於絕對必要的範圍內。一位真正修護師必須避免任何不當的補筆銜接（超出到畫作的完好部分），當然，也要避免任何重繪和任何修改。此外，他必須在去除凡尼斯時展現極其謹慎的態度，始終維護一層最老舊凡尼斯的薄膜。

　　這就是目前羅浮宮的理論，而且為大多數國外主要修護工作室所認同，其中值得一提的是比利時、荷蘭、義大利和西班牙的修護工作室。

### 補筆色調銜接的難題

　　有損壞的畫作可以被認為是缺少幾塊拼圖的大馬賽克。放回（或更換）這些拼圖時，要嚴格符合缺漏的邊緣，這就是技師的職責。以前這些銜接色調的補筆是用油彩執行，但任何飽含油和凡尼斯的顏料都會繼續變暗，直到完全乾燥為止。幾年後，以這種方式補筆修飾的部分因此出現許多暗色斑點，破壞了修護過的作品。近半個世紀以來，所有修護師都放棄以油彩補筆來銜接色調，轉而採用一種按照所謂」以凡尼斯修護」的技術，它使用以蛋彩調製的顏料，或使用以松節油直接研磨調製的顏料（然後用凡尼斯調酒精薄薄塗上一層固定）。

### 預防性衛生保養

　　不用說，畫作絕不應該暴露在陽光直射之下，也絕不應該擱置在幾乎完全黑暗

處。所有建築彩繪畫家都知道，靠近沒有部分包裹護套或加裝隔板的中央暖氣散熱器的油漆往往會發黑。

## 畫作的病變

畫作可能因化學原因（盲目冒險混合、氣體煙霧等導致的顏料變質）或物理原因：裂痕、撕裂、污垢等而損壞。

## 打底塗層、顏料和凡尼斯的變質

### 裂痕

在大多數有點老舊的畫作上可以注意到的裂痕，可能來自基底或打底塗層，或來自凡尼斯，或來自油彩（瀝青裂痕會造成無法修護的災難）。

### 凡尼斯的病變

凡尼斯也可能會受到發藍和發霉的影響。當凡尼斯真的變質時，唯一的補救辦法就是將其去除。

## 去除凡尼斯

### 清理

在去除畫作的凡尼斯之前，先用不含任何清潔劑的溫水清洗。禁止使用肥皂、切成兩半的馬鈴薯、蒜瓣等。

### 以手指去除凡尼斯

以手指去除凡尼斯，是用指尖磨掉已變成粉末的變質凡尼斯來將其褪開。

### 用溶劑去除凡尼斯

最常見的去除凡尼斯技術，是利用溶劑溶解以去除凡尼斯。如今，我們使用大約 20 種溶劑，從丙酮到苯（較溫和），還有石油和氯仿。過去，經典的溶劑（且仍在使用）是酒精。若要中和酒精的作用，可使用松節油。使用棉球或刷子將溶劑塗在凡尼斯上。溶劑的選擇取決於待處理畫作的脆弱性大小。在過於強力溶劑的作用下，賦予老舊畫作魅力的樹脂性罩染可能會消失不見。

### 用酒精蒸汽再生優化凡尼斯

這個佩滕科弗（Pettenkofer）博士發明的非常巧妙的技法，就是將要維護的畫作放置在盛有酒精的容器上方進行再生優化。這種方法的有效性只是短暫的，因此已被大多數修護師所放棄。

## 維修

### 凹凸不平

要消除因畫布正面受衝擊而造成的凹凸不平的痕跡，只需用冷水蘸濕的海綿小心地弄濕畫布的緯紗即可。如果擔心打底塗層（用明膠打底）脫落，我們可以將它放在兩張輕微打蠟的紙張之間壓一下。

### 起泡

首先用石油軟化泡泡，然後利用皮下注射針注入膠水。接著用略帶油蠟的紙張敷在泡泡上。在膠水變乾之前，用熨斗熨燙。接下來只要小心揭開紙張即可。

### 撕裂

在撕裂處後面加上一片布料，總是可能導致」畫面」一側小小凸起。特別是如果在此作業中使用膠水。整張畫布全部加上背襯則比較可取。

### 背襯

加襯畫布，就是在一幅畫的背面黏貼第二張畫布來補強。越來越多人放棄使用膠水加襯的古老技術，轉而選擇使用蠟和樹脂的荷蘭技術。

**荷蘭「背襯」配方的比例**：5 份蜂蠟調配 2 或 3 份松香與 1 份威尼斯松節油。

在將新畫布裱貼在舊畫布上之前，要注意保護畫作的正面，即「圖畫這面」，用一層一層地黏在一起的紙覆蓋它，然後用熱熨斗熨一下。背襯完成後，將紙弄濕並拆除。採用蠟和樹脂的荷蘭背襯方法，可防止畫作發藍和發霉。

## 轉移

轉移就是將一幅畫（之前已從其舊基底材上拆下）轉到新的基底材上。畫作的正面（繪畫面）用輕薄漿糊貼上幾層紙張或紗布保護。然後將這幅畫平放在桌上固

定,緯紗這面朝上。接著用溫水潤濕畫布,如果打底塗層含有膠,它就會溶解,接下來只要輕輕地將畫布從彩繪塗層剝離。如果打底塗層無法溶解(鉛白打底塗層),就用浮石將其磨掉。然後我們開始重裱畫布(與背襯大致同樣地進行)。接著將覆蓋在畫作正面的保護層弄濕,再小心將它褪開。

　　轉移畫在木板上的畫作源自相同的技術(保護畫作的正面等),不同之處在於首先要用刨刀去除木製基底材,然後用非常精細的工具把打底塗層前的最後一層薄木皮化為塵埃。轉移畫在牆壁上的畫作還會遭到更大困難。畫作的正面要用紙板襯褙牢牢保護,先將畫作周圍的牆壁深深地切開,然後從後面鋸掉。隨著工作的進行,把附著顏料的紙板襯褙捲在圓筒上。

## 重新塗裝凡尼斯

　　修護過的作品重新塗裝凡尼斯並沒有什麼特別之處。第 21 章所建議的關於最後保護凡尼斯塗裝的乾燥時間,在這裡必須更加嚴格遵守。

## 科學促進技術

　　所有大型美術館都有一個實驗室,能提供他們的修護師可能需要的資訊。實驗室在美術館中扮演的角色對於檔案館也非常重要。羅浮宮的實驗室共收集超過 10000 份技術文件。使用的調查方法如下:

- **在普通光線下的初步檢查**,已經可以揭露出一些有趣的特性。在修護師維護之前拍攝的照片,也提供了不可替代的見證。
- **第二項檢查,低角度斜向打光**,以強調畫作的凹凸落差,突出了它的地形情況,並且可以揭露某些裂痕,某些其他方法看不見的痕跡。
- **第三項檢查:顯微檢查**,放大 40 到 60 倍,(顯微攝影)。
- **第四項檢查:在紫外光下**(使某些材料發出螢光)重繪之處會清楚顯示出暗色斑點,而它可以讓修護師隨著溶劑對凡尼斯的逐漸作用而予以去除。
- **第五項檢查:用 X 射線檢查**(對物體的密度敏感)可以逐層勘查繪畫材料的整個厚度;由此,這些神奇的 X 射線揭露了在一個古老的作品下,還存

　　在著一個更古老的作品。

　　對去除凡尼斯所用過的**棉球的化學分析**，將引導修護師進行他的工作。對塗畫表面的化學分析本身，也能提供有用的線索。使用針尖形成空心沖頭的皮下注射針頭採樣盡可能小的碎片（已預先去除凡尼斯）。用酒精清洗後，將此碎片固定在載玻片上，然後在顯微鏡下檢查。然而，在掌握了實驗室可提供的所有知識內容之後，修護師還必須依靠他的敏感性，好好將他承接的作品恢復原狀。

## 第 25 章
# 畫家的材料、小配方、各式建議

## 調色板

在古老的版畫可以看到畫家身旁圍繞著一些顏料壺（有時候他們還將這些顏料壺繫在腰帶上！……）。但是，這種根據切尼尼描述的方法，預先調製好非常流動性色調的顏料，放在顏料壺中使用，不一定排除使用可攜式調色板來調出更微妙細緻的色調漸變。將顏料先放在平坦、無孔的平面上來校驗某些色調比例的想法可以追溯到極其久遠的古代（從史前時代開始，熊或野牛的肩胛骨就被用作調色板！）

隨著這行一直朝向更大的作畫自由發展，畫家不可避免地逐漸開始放棄準備初稿時所用的大面積主觀性裝飾色彩。調色板上無數細微差別的色調混合，讓他們能根據當時的印象，隨心所欲地即興創作。我們要歸功提香全面放棄壺裝顏料，轉而專用我們當前的調色板。

總之，早在 17 世紀，調色板就已確定成為現在的形式。這種形式合理嗎？大多數市售調色板幾乎都不符合人們一定會期望的效用。它們通常可用的表面，相對於它們的重量和尺寸來說都過於有限，因為它們的外形輪廓都沒有考慮到作畫時手的運動。**然而，提出有待解決問題的條件很容易。總之，就是想出一個滿足以下需求的東西：**

- 輕便且均衡。
- 盡可能合理分配顏料的預留表面。
- 調色板造型要根據手持和手繪的機能來研究。

從這些條件出發，我構思並開發了一個調色板。此調色板帶來的新元素包括：

**由澤維爾‧朗格萊設計製作的 X. L. 基本調色板**

可用區域：一個完美的半圓形。下部曲線是調整當調色板靠在身體上時的位移所計算出來的。只需簡單地移動左臂，整個調色板就會繞著小油壺（保持固定）旋轉，於是將顏料轉到在畫筆下方。畫筆靠在筆托上展開成扇形。一個平衡配重（小油壺周圍的金屬圓盤）將調色板的平衡重量保持在拇指定位的正中央，以便盡量減少手持調色板的疲勞。

1. 畫筆靠在如此設計的筆托上，可以自動排列成扇形，這樣能讓作畫的手非常自然地抽用，而持拿調色板的手則可以完全放鬆。

2. 作為圓形的平衡配重，讓調色板的重心轉移到為拇指挖空的凹洞邊緣；因此整體達到完美的平衡，並且大大減輕左臂要花的力氣。

3. 其造形式本身，由相對的曲線組成，設計成只要左前臂稍稍移動，顏料就會自動移來到畫筆下方，而位於平衡配重中央的小油壺則保持固定。

4. 在它的造形經濟性（其可用表面是半圓的一部分）與根據黃金比例數據嚴格計算的和諧比例。

在製作這個調色板時，整體上我試圖在物品與其用途之間實現盡可能完美的，幾乎是「有機」的和諧，希望我有達成這個目標！……

**根據黃金比例數據調和造形的 X. L. 調色板結構圖**

如果說一個沾滿汙垢的調色板，或者說一個具舊損古色的調色板，可能在純粹詩意方面充滿魅力，有誰會想要質疑這點？……但是，在這關注的是調色板只不過是一種工作的工具；因此，在每次工作時段開始時都必須嚴格清潔。所以每天都要徹底清潔你的調色板，毫不手軟地犧牲掉幾公克你不會用到的顏料。

## 調色板的清理

必須竭盡所能反對一些畫家吹噓從不清潔調色板的荒謬態度：他們的調色板越髒，就越覺得能「啟發靈感」。

石油精的揮發性低於汽油，是這種清潔的理想選擇。如果你調色板上顏料早已結垢，可以使用三氯乙烯讓調色板變得煥然一新，這是一種比汽油或石油精更強力的除垢劑。

**最後一個保養建議：**新調色板不應該塗凡尼斯而只能塗油。如果你想讓調色板有像保養良好的舊家具的光澤，小心地在每次清潔後使用幾滴亞麻仁油對加以潤滑。在短時間後它就會變得像老舊大理石一樣滑溜與光亮。

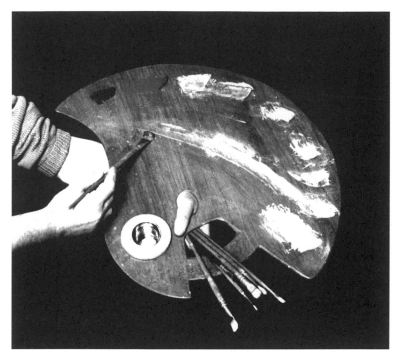

拿在手中的 X. L. 調色板。為了更好清理調色板，此時左臂比正常情況下離身體更遠。

## 畫筆

### 畫筆製造的過去與現在

　　畫筆的原料（貂毛或豬鬃等）和筆尖的形狀（圓頭或平頭，短的或長的）取決於每個畫家的個人喜好。

　　眾所周知，古人只使用圓頭畫筆。我們今日所熟悉的短而扁平畫筆的使用，則相對較為新近。當前輩大師使用豬鬃畫筆時，他們會小心選擇盡可能柔軟的豬鬃（有人甚至建議先把它們磨軟後再用）。他們在顏料半新鮮時疊加罩染的作畫方式，需要這種剛柔並濟的畫筆。然而自文藝復興前期的時代以來，畫筆的製造本身幾乎

沒有什麼發展。正如下面的摘錄所示。

**古法製作畫筆**

根據切尼尼的記載準備和組裝鬃毛的方法：「先從家豬身上選取 [101] 白豬鬃（比黑豬鬃好）；把大約一法國古斤的上述豬鬃，圍繞在粗大的手柄上用包覆膠水的細繩綁好，做成一把大刷子。

當你需要打底塗層時，就用這把刷子來刷白牆壁，清洗牆壁；你要一直使用到它失去粗糙感，讓豬鬃變軟並且非常柔軟；此時，將刷子解開並製作你需要的所有不同種類的畫筆。

> 「製作那些筆毛尖端相當均勻平整的筆刷，稱之為平筆筆刷（pinceaux coupés），或製作其他尖頭和粗細不一的筆刷；然後製作木桿，並用上蠟的雙股紗線將每束鬃毛綁在一起。將木桿的尖端放到你已綁好的一束筆刷中間處，並繼續將紗線也好好地往回綁到木桿上。所有畫筆都這樣製作。」

平頭的豬鬃畫筆，和筆尖為尖形的圓頭貂毛畫筆。

然而，根據切尼尼所述，貂毛畫筆或松鼠毛畫筆的製備方法如下：

---

101　目前，相反地，畫筆製造商通常會尋找硬的豬鬃。這就是為什麼來自俄羅斯的豬鬃會成為首選。在寒冷的氣候中過著比較艱難的生活，這些豬提供了非常堅實的豬鬃，但是，我再次強調，它們當然沒有古人使用的豬鬃柔軟。

「取松鼠尾巴——要煮熟的而不是生的，其他所有部分都用不著……取下尾毛尖端，將它們浸泡在一杯清水中，並將它們分粗細不同綁成一束束，以便有些可能塞入禿鷹的羽管中，有些可能會塞入鵝的羽管中，還有一些可能會塞入雞或鴿子的羽管中。」

「接著，取來與你綁好的筆刷粗細相對應的羽毛管，羽毛管事先開通並且修剪過，再從尖端穿入鬃毛，只拉出能讓筆刷柔軟所需拉出的鬃毛，因為它越柔軟、越短，就越纖細、越好用。然後將它接合在手掌長度的小桿子上。如果你想要有完美筆尖的畫筆，就必須用剪刀修剪它們，然後在斑岩石上磨尖，以便使它們逐漸變尖並有點磨損。」

這就是「組裝」畫筆的古法。

## 現代畫筆製法

感謝專門為藝術家製造畫筆的布利爾兄弟企業好心提供以下資料。

- **鬃毛畫筆**——藝術家用鬃毛畫筆的製造分為兩個過程：鬃毛的準備和嚴格來說，畫筆的製造。

- **鬃毛的加工**——在農村或屠宰場收集豬鬃，用熱水燙過，乾燥過後，運送到加工商。它們經過了初步機械處理，包括清潔和理直它們的這些工作。然後將豬鬃用熱水滾燙幾個小時。在烘箱中烘乾後就被機器「加工」調整過每根豬鬃的排列方向，讓所有豬鬃的毛根都朝向一側，而所有的茸毛都朝向另一側（在專業術語中，鬃毛的自由端稱為茸毛 [fleur]）。「按長度揀選」，最後用雙氧水漂白鬃毛，並再次過篩檢驗，以便最後一次確認所有鬃毛都好好轉到同一方向。

- **豬鬃畫筆的製造**——鬃毛處理完就準備好製造畫筆了。女工們首先挑取幾綹粗細合適的鬃毛，將其「下料」（descendent）到料斗中，使其大致達到所需尺寸大小；接著手工加以定形。然後用紗線束緊這幾綹鬃毛，讓毛根這側自由「解放」，最後用凡尼斯將毛根黏在一起。其他女工進行裝上套管。此步驟完成後，根據客戶需求，將筆刷固定在不同長度的筆桿上。

● **貂毛畫筆的製造**──貂毛畫筆是用柯林斯基（kolinski）貂，或紅貂尾巴中段的毛所製成的，原產於中國，但其市場在美國和英國[102]。經加熱去除油脂後，再次將尾巴加熱以重新理直尾毛。然後根據要製作的畫筆大小，將一段一段不同毛長的尾巴分發給工作人員。女工直接在一塊貂皮上剪下一簇貂毛，然後將其梳理並「下料」到方形料斗中，讓所有茸毛的高度相同。女工從如此整理過的這簇貂毛中，取出一個粗細合適的一絡。再利用一個圓形料斗作為模具，將此絡貂毛定形出要製作的筆刷的大致形態之後，女工就將它束緊黏結。最後的修整也是用手工完成。定型完成後，剪掉毛束的自由端（在毛根這側）並用凡尼斯黏結。然後，就像製作豬鬃畫筆一樣，進行裝上套管，接著將套管固定在筆桿上。要注意的是，金屬套管有時會用羽毛管取代。

從前面的一些解釋可以看出，目前的畫筆製作與古代作者留給我們精彩的描述仍是多麼地接近。實際上，藝術家完全應該為此感到慶幸。

## 畫筆的清潔

有時老舊文獻會提到一種「避免每天清潔畫筆」的惡劣秘訣……這個秘訣在18世紀常被人使用，就是將畫筆浸泡在裝滿亞麻仁油的雙層洗筆壺中。只有一種方法可以保持畫筆的柔軟度和原本形狀：每天細心清潔。

### 初步清潔：使用揮發油

因此，在每天工作結束時絕對不要拖延到隔天，要按照以下方式清潔你的畫筆：首先將揮發油，或石油精更佳，放在洗筆專作的大口容器中，將畫筆放入攪動清洗。這樣你甚至不需弄髒你的雙手，就能去除畫筆的大部分污垢。然後先粗略擦拭一下，再用肥皂洗滌它們（如果你沒有採取這項最後預防措施，它們就會變硬）。

### 第二次清潔：使用肥皂

這次你將使用肥皂進行第二次清潔（要在我剛才描述的用揮發油初步清洗後立即進行），可以使用品質優良的黑肥皂，或使用含75%油脂的白肥皂，通常稱為馬

---

102　當然，其他種類的毛也常用來製作畫筆，但貂毛仍然是最受歡迎的。

賽肥皂。我個人總是使用這後者這種肥皂，並且覺得它很好用。

　　將畫筆按粗細大小順序分為兩類或三類後，在熱水中抹上肥皂，並充分搓揉，使泡沫滲入套管。重複這種皂洗一次或兩次，然後徹底沖洗，直至筆刷根部，以消除所有鉀鹼痕跡。然後逐支畫筆都用乾淨的布仔細擦拭。貂毛畫筆應該分開單獨清洗，正是因為貂毛的毛質纖細，所以既更脆弱又更容易清潔。這樣做，你很快就會發現畫筆不會隨著時間變硬，而是會變得更加柔軟。

## 畫筆徹底除垢

　　然而，在某些情況下使用更強力的除垢劑可能是有用的（例如清潔被非常快乾的凡尼斯硬化的畫筆，像那種幾乎立即乾燥的畫面保護凡尼斯）。

　　三氯乙烯大多數化工原料行都有販售，非常適合作為除垢劑之用。不過這種非常強力，任何乾燥的顏料都無法抵抗的除垢劑，當然只能在特殊情況下使用。同樣重要的是，用此產品清潔過的畫筆，仍需非常仔細地用肥皂擦洗並用清水沖洗。（三氯乙烯不易燃，但如果它的煙霧過量，被認為是有害的，就像乙醚一樣。必須避免在不用時打開本產品的瓶塞。在通風處使用）。

### 貂毛畫筆的保養

　　建築彩繪畫家在使用它們後總會給貂毛畫筆塗上油脂。不用以他們為例倣傚，我建議你，至少，每次認為暫時不再需要時，給你的貂毛畫筆塗上油脂。我個人推薦使用的不是牛油而是凡士林，因為後者是中性的產品，並且更重要的是，凡士林容易用石油或揮發油簡單清洗就能輕鬆去除。凡士林與牛脂相比還有一個優點，即不會變質腐臭。不過牛脂進一步變硬後，可以更好地保持畫筆形狀完整。無論用牛脂或凡士林保養處理，你的貂毛畫筆將可一直保持柔軟，而不會散亂。

## 畫室

## 畫室的採光

　　對照一下大師們描繪他們畫室的不同畫作就很容易看出，古人只根據個人喜好來選擇畫室的採光方式。

　　在某些時代，畫家們從相對較小的光源中追求強烈的、高對比的採光。在其他時代，他們喜歡更全面的採光，盡可能接近室外的光線。提香的畫室被傍晚的陽光照亮，因此是朝向西方。北歐畫家似乎追求朝向正南，直到最近北方採光才被普遍公認是最好的。後者這個聲譽是否有根據？必須承認，就光線的一致性而言，朝北的畫室比朝南的畫室更令人滿意。

　　朝北的光照，即所謂的冷色光，只是中性色，所以，促使會用多彩繽紛的色階作畫。反之，朝南的光照，明顯暖色，則導致會用冷色的色階作畫。因此，在後者採光下繪製的畫作，當以後放在正常條件下看起來會顯得較冷色。這是一個完全站得住腳的論點，所以我認為，沒有人會想否認此合理性。然而，除了光線品質本身這一重要問題之外，還必須考慮其他可能出現的因素，這次，贊成朝南。在潮濕寒冷的國家，朝南肯定最有助於顏料的正常凝固和完成畫作的保存。（眾所周知古代畫家是多麼重視他們畫作的完美乾燥，只要天氣允許，就會將它們暴露在陽光下）。

　　如果你生活在潮濕的氣候中，首先要考慮的是選擇採光方向良好的畫室，也就是說，在一天中有部分時間能接受到陽光照射。例如東南向或西南向雙重採光將接近理想，但最好仍然是在北側有一個畫室，在南側有一個相連的房間作為陳列和儲藏之用，就能結合面向正北對作畫，以及面向正南對畫作健康狀況的明顯優勢。

### 抵消面南光線的遮屏

　　還有一個有效的方法來調節朝南的畫室的光線。磨砂玻璃以只讓漫射光通過的方式，使光線變得柔和；但是一直以這種方式採光的畫室將會極其陰沉，因為這樣的遮屏只在一天中的某些時刻（甚至一年中的某些日子！）感覺有用。

　　因此，我建議你乾脆在窗戶前裝上半透明的塑膠窗簾。尼龍就像其他描圖紙，與磨砂玻璃都具有在這方面相同的特性：它可以極好地漫射光線，降低光線色溫，並且非常明顯地柔化陽光光照必然會造成的，陰影和光線之間過於明顯的對比反差。

### 光源的佈置

　　所謂「天窗」採光或「天井」採光，就是從位於畫室屋頂的玻璃天篷採光。所

謂「橫向」採光或「正常」採光，是來自垂直嵌入牆面的窗戶的採光。天窗採光是最接近戶外採光的一種（前提是光源要具有足夠的表面）。可惜這種採光模式需要平緩坡度的玻璃天篷，它通常具有缺乏密封性的缺點。

　　如果你選擇這種類型的玻璃天篷，要注意在鐵架上仔細塗漆。還要在玻璃邊緣周圍好好塗上一層漆，以促進膠黏劑的附著力。最後，膠黏劑本身務必用鉛白裱貼的帆布條覆蓋。再塗上一層煤焦油保護塗層，要大大超出帆布條的邊緣，以避免整體有任何滲漏。經如此保護後，膠黏劑將一直保持良好狀態，並確保玻璃天篷能完美密封多年。為了防止有時（在寒冷的天氣裡）玻璃本身上面會產生冷凝，我只知道一種補救措施：建造一個內含一層空氣中間層的雙層天篷。

## 保護噴膠

### 炭筆畫和鉛筆畫用的保護噴膠

　　我在本書關於油畫的實作部分中已經多次說過，使用保護噴膠並不大適合這個技法的良好技術，而最明智的做法，毫無疑問地，就是用沾水筆或畫筆，來繪製任何準備用油畫續繪的初稿。但是除了這種特定的禁忌，哪個畫家不是經常有機會就在紙上畫幾幅草圖，或者用炭筆或鉛筆進行一些習作？應該選擇什麼樣的保護噴膠才能讓這些如此脆弱的作品具有最起碼的堅牢度呢？

#### 絕對拒絕採用樹脂

　　松香保護噴膠（溶解在酒精中）不僅會導致紙張泛黃，這已經夠糟糕的了，並且它們新近噴灑的也有發黏的缺點，然後（在幾天或幾個月的老化之後）手指摸一下就會變白且化為粉末。從那時起，他們本來要」定著」的素描變得比沒有經過任何處理的更加脆弱。

　　總之，以樹脂調製的保護噴膠的最後一個缺點，就是它們對油和揮發性油一直有顯著反應，因此如果（不顧一切警告）想要採用這個配方，就絕對不可能使用它們來定著準備用油畫續畫的素描。

### 蟲膠，溶解在酒精中

相比之下，溶解在酒精中的蟲膠則提供極好的保護噴膠，非常透明，幾乎不會隨著時間老化變黃，並且可以一直保持其黏合品質。這種處理方式之所以沒有像我提過的那樣通常都被勸阻，是因為蟲膠終究還是不溶於油和揮發性油，這使得它可以用來定著準備用油畫續繪的底色。

## 蟲膠調製的保護噴膠配方

多年來，以下配方提供我絕佳的效果：

● 白蟲膠（呈扭絞形）10 公克

● 市售變性酒精（燃料用）100 公克

可以使用酒精（95°）代替這種普通品質的「燃料酒精」（90°），但根據我的測試，結果沒有顯著差異。如果你覺得這種保護噴膠有點太濃，可以用 1/3 的燃料酒精將它調稀一點。粉末化的蟲膠很容易冷溶於酒精中。24 小時後，如果小心地搖動裝有混合物的瓶子幾次，蟲膠應該會完全溶解，除了極微量的不溶性微白沉澱。不過液體會稍微混濁。浸煮（digestion）幾天後，保護噴膠就會澄清，只需將它傾注出來即可。但我再次強調，只有呈扭絞形的白色蟲膠，才可用來製造優質保護噴膠。

### 如何定著素描？

我們有時會在畫室裡聽到這樣的說法，儘管這個理論是多麼荒謬：「必須將保護噴膠噴在紙的背面來定著素描」……當然，這種做法所需的保護噴膠數量，比正常在素描本身正面所需的保護噴膠，要高出五到六倍之多。噴過如此大量的蟲膠之後，紙張變黃也就不足為奇了。更何況這樣浸透基底材只有在薄紙上才可能！

對此我做過一次公正的試驗：幾年後，在噴膠部分的背面，也就是說，在素描正面，出現了樹脂的暈圈！……因此你要這樣進行：

● 首先用市售吹氣式噴霧器（pulvérisateur à bouche），在整張素描上噴灑一陣細細濛濛的，非常輕淡的這種蟲膠保護噴膠（用我剛剛說過的配方），噴霧時與要定著的素描保持一定距離（大約在 40 和 50 公分之間），以便保護噴膠的噴霧分佈盡可能均勻。

- 在第一次噴膠過程中，絕對不要長時間停留在同一點上噴灑。幾分鐘後（噴灑的適量酒精幾乎立即乾燥），你就用指尖檢查紙張上炭筆（或鉛筆）的附著情況。

- 如果素描不再掉粉，就不用進一步噴膠；但這種成功太過頭，就表示你已經超出初步噴膠的合理範圍。如果素描用手指摩擦仍會「劃出」痕跡，就要重複噴灑，並在最暗的明度上面，或具體說，就是在炭粉最多的部分，稍微噴久一點。

無論如何：保持低於牢固定著所需的保護噴膠用量，比超出該用量的危險較小，因為之後再添加一點保護噴膠非常容易，但卻不可能將它去除……總之，用非常輕淡的噴霧，並且小心定著兩到三次，這樣你的素描將會一直完全定著，沒有暈圈或流痕，而且它們永遠不會變黃。

## 利用轉印和刺孔模板來移轉素描

要將素描移轉到畫布或任何其他基底材上，可以用兩種方式進行：使用透明描圖紙，在描圖紙下面放置一張油紙夾於其中來轉印原始初稿；或者將這張初稿轉換成刺孔模板（poncif），也就是說，在它上面戳出許多針孔，然後穿過這些針孔噴撒隨便一種色粉。

### 利用油紙移轉（用模板轉印）

維貝爾推薦下列技法，它提供我極佳的效果：在透明描圖紙上描出素描稿之後，在描圖紙背面塗上一層油畫色汁（用揮發性油調得非常稀）。幾分鐘後，就可以將這張塗有顏料的紙，當成普通複寫紙一般使用。此技法的優點是避免在油畫底色中引入與畫作無關的異物。

### 利用刺孔模板移轉（經過模板的刺孔）

古人經常使用這個技法，經過模板的刺孔，將他們的素描複製成多個複本（李

奧納多·達文西的《伊莎貝拉·埃斯特肖像》，羅浮宮收藏，顯示出非常清晰的刺孔痕跡）。

## 素描的刺孔

對於小尺寸的素描（或較大素描的精緻部分：臉部等）可以使用單針。對於大張紙板，尖刺滾輪則是必備的工具。馬刺滾輪類型的齒形滾輪根本派不上用場。名副其實的壓花滾輪不是顏料商提供給畫家的滾輪，而是裁縫使用的滾輪……後者由一系列安裝在銅輪上的一系列針刺組成。

如果使用這種複製方式，請按如下步驟進行：為了給刺孔模板穿孔，將你的素描放在鋪著兩層或三層厚度的舊羊毛或棉毯的桌上，以便穿孔既深入又明快；然後要用滾輪沿著素描的輪廓進行穿孔，並注意確保刺孔的一致性。由於接下來的的操作很容易弄髒，如果你想保留原來的初稿，不妨在滾輪壓花的同時，穿孔一複本作為實際的刺孔模板來進行複製。

## 刺孔的撒粉法或「刺孔撒粉複印」

首先用細緻的布料製作一個粉撲袋（一個小袋子），裡面裝滿色粉。刺孔撒粉複印最好用的粉末是留下最少痕跡的那種。建築彩繪畫家經常使用木炭精磨作為此用。土綠也提供一種非常中性的粉末來進行刺孔撒粉複印，它是調色板中覆蓋性最低的顏料之一，因此可以盡可能減少弄髒畫布或畫板。利用裝有色粉的粉撲袋輕拍刺孔線來執行刺孔撒粉複印。在拍擊下，粉末穿過刺孔，在新的基底材上留下淺色虛線。如果在紙上輕輕摩擦粉撲袋取代拍擊，就會得到不那麼深色但更清晰的結果。

將完成畫作固定在畫框中的方法
將圓形吊環釘入內框側邊；用螺
釘穿過每個吊環的頭部，然後確
保在畫框的背面轉緊。

# 畫框中畫布或畫板的固定

## 臨時畫框

　　為了暫時將畫布或畫板固定在畫框中，我個人只使用吊環螺釘，螺栓之方形扁頭形成讓我可以立即解開或固定畫布的「旋扭」。沿一個方向轉動螺栓半圈，畫框就會被解開，沿相反方向轉動螺栓半圈，畫布就會再次固定在畫框中。

## 永久性畫框

　　對於永久性畫框，我絕對拒絕裱框師使用的釘子（通常是鋼釘）。這些釘子同時穿過內框、畫布邊緣和畫框，在我看來是一種不可靠的固定方式。因此，我推薦以下固定系統：銅製圓頭吊環螺釘，擰入內框的側邊。

　　然後，這些吊環螺絲（其頭部形成空心環）將用同樣多的平頭螺釘（也是銅製的）垂直穿過，和畫框本身連結在一起。就我所知，這是可以既堅牢且優美地將內框或畫板固定到畫框上的唯一方式。

吊環和螺釘側視圖

## 內框與畫框的尺寸

　　按照實際慣例，市面上的所有內框或畫板都一勞永逸地與標準規格相符，其尺寸都與畫框的尺寸一致。順便說我們唯一遺憾，是這慣例並沒有按照更符合邏輯的規則來建立。某些規格（例如 8 號和 10 號）之間的尺寸大小的差距太大，而對於其他較大尺寸規格來說差距卻非常小。更為人詬病的：所有規格之間的寬度—高度比例並不相等（有些規格比它們之前或緊隨其後的規格多少有一點「正方」），然而，根據俗稱對角線放大法來放大或縮小，本來就如此簡單可以從標準圖樣中衍生出所有規格。

　　內框（或畫板）和畫框分為三類，符合三種非常不同的需求：最接近正方形的矩形格式稱為「人物型」格式，最細長的矩形格式稱為「海景型」格式，介於之間的中型格式稱為「風景型」格式。以下列出與市售標準格式相對應的尺寸，以供備忘。從它們的編號可以看出有跳號漏洞。起初號數 1、2、3 等⋯⋯有規律地連續出現，直到 8；接著就缺了一些中間號數。

## 市售標準畫布、畫板和畫框 [103]

| 號數 | 尺寸 | | |
|---|---|---|---|
| | 人物型 | 風景型 | 海景型 |
| 1 | 22×16 | 22×14 | 22×12 |
| 2 | 24×19 | 24×16 | 24×14 |
| 3 | 27×22 | 27×19 | 27×16 |
| 4 | 33×24 | 33×22 | 33×19 |
| 5 | 35×27 | 35×24 | 35×22 |
| 6 | 41×33 | 41×27 | 41×24 |
| 8 | 46×38 | 46×33 | 46×27 |
| 10 | 55×46 | 55×38 | 55×33 |
| 12 | 61×50 | 61×46 | 61×38 |
| 15 | 65×54 | 65×50 | 65×46 |
| 20 | 73×60 | 73×54 | 73×50 |
| 25 | 81×65 | 81×60 | 81×54 |
| 30 | 92×73 | 92×65 | 92×60 |
| 40 | 100×81 | 100×73 | 100×65 |
| 50 | 116×89 | 116×81 | 116×73 |
| 60 | 130×97 | 130×89 | 130×81 |
| 80 | 146×114 | 146×97 | 146×89 |
| 100 | 162×130 | 162×114 | 162×97 |
| 120 | 195×130 | 195×114 | 195×97 |

---

103　僅供參考，請注意 0 號碼格式相當少見，在此表中已省略：0 號人物型＝ 18×14 ／ 0 號風景型＝
　　 18×12 ／ 0 號海景型＝不存在。

# 結語

　　你知道古希臘詩人品達（Pindare）的這句話嗎？（我覺得它令人欽佩的是它所意味的追求、奮鬥以及最終放棄所有技巧）……

「成為原來的你！」

　　在這麼多建議之後，如果我能斗膽提出一個願望，就是希望這本書不但能有助於你作品的實際完成，並且同時能通過你的作品，提升你自己的成就。

# 補充

　　自本書初版出版以來，馬克・哈維爾（Marc Havel）依次為解決油畫黏合劑的問題做出了非常有價值的貢獻。馬克・哈維爾是巴黎化學學院（l'Institut de Chimie de Paris〔I.C.P.〕）畢業的工程師，作為一名技術人員，他受到馬羅格終極研究的影響，為此他也對馬羅格致上忠誠的敬意。

　　在艱苦捍衛范艾克特有的膠—油乳化液論點之後，事實上，馬羅格隨後採取了比較傳統的態度。難道布魯日大師使用的著名調和油，也許就和魯本斯的朋友德梅耶恩醫生提到的這種驚奇「凝膠」：某種熟油（與鉛白）乳香膠的混合物溶於松節油差距不遠？……儘管這種有如此高鉛含量的調和油假設，與他的作品了不起的保存並不太相符。

　　魯本斯比較接近我們現代的感受和繪畫方式，對我們來說，魯本斯實際上應該是一位比范艾克更平易近人的大師。

　　不管怎樣，馬克・哈維爾為我們提供的調和油，以及 Couleurs Bourgeois 公司（目前為 Lefranc et Bourgeois 公司），以法蘭德斯調和油（Médium flamand）和威尼斯調和油（Médium vénitien）名稱銷售的調和油，也以觸變凝膠（換言之，就是一種搖動時會液化的搖溶硬稠糊膏）的形式出現，外觀看起來與德梅耶恩醫生所推薦的非常接近。

　　只要在調色板上混合，來加入常見的管裝油畫顏料，就有助於新鮮疊加並可讓局部具透明感。**威尼斯調和油**似乎特別贏得許多畫家的青睞。根據我個人的看法，這種調和油使描畫不但變得非常靈活又非常有力。它還賦予顏料光澤，並使顏料油膏的深入地均勻乾燥。由於這種乾燥作用，任何用這種調和油畫的打底草圖，都應採用相同的技法完成。

　　當然，由於缺乏足夠的時間，我的檢驗不包括任何老化測試。僅進行有限制條件的，因為**法蘭德斯調和油**和**威尼斯調和油**與鉛白同樣都含有鉛，要避免這兩種調

和油與可能含有游離硫的顏料一起使用，例如朱紅和某些純度差的檸檬鎘黃，它們
與鉛接觸就會變黑。

還應該補充的是，**法蘭德斯調和油**的風險尤其明顯，而**威尼斯調和油**由於含有
大量的蠟，形成非常有效的隔離。

由於這個黏合劑問題已蔚成當今主流議題，其他研究人員已經提出了各種解決
方案。尤其是 Maison Lefranc 最近開發的兩種調和油，其中一種更具光澤，它們是專
門為稀釋其新的「透明」油畫顏料（其顆粒細度為微米級⋯⋯）而設計的。第一種
調和油（**漆面**調和油 le médium laque）可以實現圓潤的罩染；第二種調和油（**晶面**調
和油 le médium cristal）可以增加透明度，同時保持筆觸的形狀。

由於研究天性，我本人也對顏料的消光調和油產生興趣。在下文中（在油畫配
方 X. L. N° 7，「消光顏料或半亮光」小節）找到有關此調和油的所有資訊，該調和
油由 Maison Lefranc 以蛋調和油 X. L.（MEDIUM A L'ŒUFX. L.）名稱銷售。

## 使用蛋調和油 X. L. 的消光或半亮光顏料，油畫配方 X. L. N° 7

Maison Lefranc 以蛋調和油 X. L.（MEDIUM A L'ŒUFX. L.）名稱銷售的蛋調和
油 X. L. 的性質：

蛋調和油 X. L. 同時含有雞蛋（蛋白和蛋黃）、油、硬樹脂（柯巴脂）和蠟。因
此，它相當於傳統蛋彩畫中最濃郁的配方之一。

**它的穩定性極好，並且具有永久保存性**。但是，瓶裝，也就是說，當它仍處於
**液態**時，還是建議將它保存在避免過於強烈光線（陽光普照）之處。該建議也普遍
適用於所有用蛋調製的產品。另一個基本注意事項：**使用前搖勻乳化液。**

### 特性

**鮮豔的外觀**。蛋調和油 X. L. 有助於油畫的表現，增添了蛋彩畫的魅力和鮮豔度。

**作畫的豐富性**。它增加了顏料油膏的自然脂滑感，使其更加黏稠，加速其凝
固，並且可以畫出用純油所不能進行的在新鮮顏料中分層疊加的效果。此外，它還

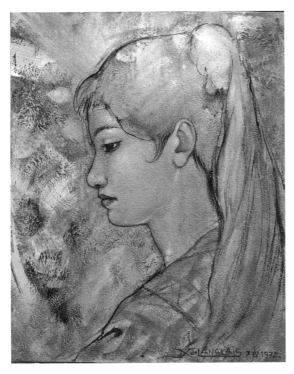

**用蛋增色的壓克力畫作**
專為壓克力開發蛋調和油形式的
蛋，賦予此技法具蛋彩畫的柔和感
與神秘感。

最大限度地提升了光澤和天鵝絨般柔滑的色彩質感，並為油畫技法的深沉層次增添
了特有的蛋白乳光。最後，根據所選擇的稀釋劑，它使塗畫表面呈現出均勻的消光
或亮光的外觀。

　　用於畫架上作畫，所有常用的基底材和打底塗層都非常適合。膠水打底塗層會
凸顯技法特有的「黏滯」感（1 層獸皮膠塗層 10 公克、水 100 公克＋2 層，**同上**，
另外還多含西班牙白 30 公克、白立德粉 10 公克）。如果喜歡更容易作畫、更輕薄
的打底塗層，可以選擇油彩基底，不會有任何不便。

　　**本配方 N° 7 末尾的註釋中會附上特別適合蛋調和油 X. L. 的油彩打底塗層配方。**

## 消光顏料

　　**管裝顏料**（市售油畫顏料）的調和油和顏料比例：蛋調和油 X. L. 必須按以下

比例添加到管裝油畫顏料中（當顏料放置在調色板上時）：**一小坨顏料加入 8 到 10 滴調和油**，用調色刀將顏料油膏充分拌合。

**此劑量是不得超過的最大劑量**：4 或 5 滴已經非常顯著地改變了顏料油膏[104] 的外觀和反應，應該就足夠了。

**作畫過程中用來調勻顏料的稀釋劑**：使用含極少量（10%）稀釋劑的松節油。我在下面的「半—亮光顏料」項目下會給出稀釋劑配方。當一段作畫時間結束時，可用穗花薰衣草油代替松節油。使用穗花薰衣草油會降低顏料油膏的**黏滯度**，在以獸皮膠為主的打底塗層上，在一段作畫時間結束時，顏料油膏可能顯得過於黏滯。

## 半—亮光或亮光顏料

**管裝顏料的調和油和顏料比例**（市售油畫顏料）：當顏料放置在調色板上時，一小坨顏料加入 3 或 4 滴調和油（最多 5 或 6 滴），（用調色刀充分拌合，如上所述）。

**作畫過程中用來調勻顏料的稀釋劑**。以下稀釋劑的效果讓我非常滿意：

**基本的濃縮稀釋劑**：

| | |
|---|---|
| Lefranc 法蘭德斯催乾油（Siccatif flamand Lefranc） | 30 公克 |
| Lefranc 威尼斯 X. L. 松節油（Térébenthine de Venise X. L. Lefranc） | 0 公克 |
| 穗花薰衣草油（Essence d'Aspic） | 10 公克 |
| 松節油（Essence de térébenthine） | 100 公克 |

**畫打底草圖時**，要在此基本調和油中添加等量的松節油。

濃縮稀釋劑僅在作畫最後，尤其在厚塗作畫時以純質狀態使用。此乃為了忠於本書中反覆提及的規則：**與最後塗層相比，打底草圖要更清淡少油（瘦）**[105]。

---

104　請注意 X. L. 蛋調和油能賦予黑色顏料非常美的質感。它還能增加乾燥性並降低脆性。

105　如果追求亮光畫面，可以使用一般油畫用的補筆凡尼斯和凡尼斯保護漆。

## 巨大裝飾畫的實施

　　許多因壁畫技術困難而望而卻步的畫家，可能會對蛋調和油 X. L. 的裝飾可能性特別感興趣。為了獲得完美的消光霧面和具有真正壁畫外觀的材質（讓人想到真實的濕壁畫），請按以下步驟進行：

　　**牆面的打底**——牆面的初步浸透處理（塗舖一層石膏）：塗抹亞麻仁油。將畫布裱貼在石膏上：畫布不應上膠黏合（不建議使用任何植物膠，以免封閉在塗畫畫布和牆壁之間的黴菌在未來發霉）。因此，**將使用鉛白油彩進行裱貼**。塗兩層鉛白油彩（或「金紅石」型鈦白），然後間隔幾天以 30% 松節油調勻後塗抹第二次。如果你想獲得類似於砂漿的質地，可以使用塑膠油漆滾筒塗敷最後的塗層。

### 執行的建議

　　**為了獲得完美的消光效果**：1. 用淺淡色汁進行打底草圖，然後儘可能明快地在其上塗畫，以免讓顏料油膏疲勞；2. 如果對某部分不滿意，最好用抹布沾少許揮發油將其擦掉，然後整個重新續畫；3. 在同一部分上續畫要間隔幾天，以便讓顏料不受干擾地乾燥。

　　遮蓋力：含有蛋調和油 X. L. 的顏料油膏具有至少與含普通調和油的有同等遮蓋力，甚至還可能更好一些。使用罐裝油畫顏料進行裝飾時，用於大面積的調和油—顏料油膏**比例**：一罐 1 公斤顏料油膏使用約 50 公克調和油。用刮勺徹底混合均勻。

　　稀釋劑將使用適合**消光顏料**的那種。我們甚至可以使用更瘦的稀釋劑（5 公克濃縮稀釋劑調配 100 公克松節油）。不過，沒有全部去除樹脂還是有其優點，況且在這些樹脂比例下，不會導致任何光澤。

## 特別為蛋調和油 X. L. 研發的油彩打底塗層配方

　　我們已提過，添加到市售油畫顏料中的蛋調和油 X. L. 在膠水基底或油彩基底

上都可以通用。**不過，在油彩基底上作畫會得到較不「黏滯」的效果。**以下用油彩打底特別適用於硬質基底材（例如 8 毫米厚的 *Roufipan*、*Novopan* 等品牌的塑合木板）。

1. 在正反兩面塗上一層相當熱的獸皮膠（10 公克膠水調配 100 公克水）。參閱第 10 十〈膠合劑〉。

2. 用油漆滾筒在正反兩面塗刷單層鉛白油彩（或鈦白油彩，市面上比較常見），其中添加 3% 至 5% 的 Lefranc 的 Courtrai 催乾油或 Simoun 催乾油。在使用之前，在白色油彩中添加少量松節油，以使這顏料油膏更具流動性，但不要過度。

**在畫板上，**使用鈦白沒有任何缺點。這種用油研磨，不含乾燥劑的白色顏料，在所有顏料商店都可以找到 1 至 5 公斤罐裝的。當然，我們會選擇品質最好，稱為「金紅石」（Rutile）[106] 的鈦白。根據想要獲得的顆粒質地，使用油漆滾筒或多或少黏稠地塗刷油膏。（只有在油膏確實過於濃稠，以致需要例外調配的情況下，才可在松節油中加入一點亞麻仁油來稀釋油膏）。顆粒過多可以在必要時利用木匠刮刀（具可替換三角形刀片的刮刀）或砂紙來消減。這種修飾基底材顆粒的可能性，讓人可以進行有趣的材質研究。

## 新的顏料──新的名稱

自本書初版以來，大多數藝術家使用的顏料製造商─Le Fêvre-Foisnet、Lefranc et Bourgeois、Linel、Paillard、La Pebeo（最後兩家主要專供學校用品和與平面設計相關產品）、Sennelier、Talens、Wagner、Rowney、Schoenfeld、Schminckee、Winsoret Newton、Les Couleurs de la Haye（調亞麻仁油顏料）、Fratelli Maimeri、Leroux 等，在此只列出法國最知名品牌──這份清單理所當然絕非詳盡無遺。我們剛才提到，絕

---

106 「金紅石」（Rutile）：鈦酸在自然界中以金紅石、板鈦礦和銳鈦礦三種形式存在。金紅石，或鈦酸可以改善普通鈦白的品質。

大多數顏料製造商都在他們的產品目錄中增添大量新的顏料，其中一些顏料非常富有魅力，無疑地彌補了一點疏漏。

此外，其中最好的顏料似乎能夠嚴格保證耐久性、耐光性（在實驗室的人工老化過程中，抵抗大氣環境因素作用，混合物的穩定性等）。因此，沒有任何理由先入為主地排斥它們。

可惜的是，它們並沒有以其化學名稱銷售：**鎳偶氮黃**（jaune d'Azonickel）、**酞菁紅**（rouge de Quinacridone）、**賽安寧綠（花青綠，**vert de Cyanine）、**陰丹士林藍**（bleu d'Indanthrène）等（就像**鉻系顏料**和**鎘系顏料**在過去一樣），這些新顏料卻通常被冠上很奇怪的稱呼，以至不可能指認出它們一點點性質。

補充一下，這些名稱有的來自藝術史，有的來自地理學，有的來自植物學，隨品牌不同而異。因此，對於使用者來說，這是不確定性和明顯混亂的根源：**這些顏料，假定是純色的，要怎麼在如此不同的名稱下識別它們呢？**值得慶幸的是，我們剛才提到的大多數專賣店，目前對它們提供藝術家的顏料商品名稱，都有列出上述顏料相對的化學成分，並附有指示其堅牢度大小的**慣用符號**：

符號：純色顏料的堅牢度

● **-：非常堅牢的顏料

● ***-：顏料具完全固著性，即使褪色依然固著。

● M.-：混色穩定的顏料（因此，M*** 符號代表了完全堅牢度的保證）。

先說明一下，應該注意的是 Lefranc 專賣店從 1889 年起就率先提倡這些措施，並且從那時起就一直延續施行至今）。當然這些指示會列出或應該列出在每支顏料管上。

然而對於「仿製品」，仍然可能會讓一些人混淆，因為傳統顏色的化學成分並不會總是浮現在顧客的腦海中。因此，任何「仿製」顏料，即其成分與所宣稱的傳統色調配方不相符的任何顏料，都應以非常明顯的方式標註仿製（Imit）或色調（Ton，英文 Hue）一字。（例如，**仿翡翠綠**（Vert émeraude imitation），或稱為**翡翠綠色調**（Vert émeraude），**賽安寧（花青）**顏料，表示該替代顏料僅在外觀上是翡翠綠）。

　　無論最後的限制條件為何，由於有了我們剛才提到的非常簡單的指示，關心自己作品未來保存的藝術家從現在開始可以在在最大的保障下組合他們的調色板；不過，使用新顏料當然總會有風險，任何實驗室測試，無論多麼嚴格，都比不上時間的制裁。

# 參考書目

BUSSET: *Technique moderne du tableau* (Delagrave, 1934)

André LHOTE: *Traités du paysage et de la figure* (Bernard Grasset, Paris, 1958)

ZILOTY: *La découverte de Jan Van Eyek* (Floury, 1947)

MAROGER: *The secret formules and techniques of the masters* (Londres et New York, 1948)

FROMENTIN: *Les Maîtres d'autrefois* (Pion et Nourrit, Paris, 1918)

Henri VERNE: *Rubens* (Flammarion, Paris, 1936)

COFFIGNIER: *Nouveau Manuel du fabricant de couleurs* (Bernard Tignol, Paris) et *Manuel du peintre* (2 volumes: Baillère, Paris, 1925)

Lucien GREILSAMER: *Anatomie et Physiologie du violon* (Delagrave, Paris, 1924)

FIORAVANTI: *Miroir universel des Arts et des Sciences*, 1564.

Cennino CENNINI: *Traité de la peinture* (Renouard, 1858, traduit par Mottez)

KERDIJK: *Les Matériaux pour artistes peintres* (Talens)

LEFRANC: *Memento* (Lefranc)

BLOCKX: *Compendin* (Bushmann, Anvers, 1922)

Yvan THIÈLE: *Préparation des couleurs* (Henri Laurens, Paris, 1949)

Moreau VAUTHIER: *La peinture* (Hachette, Paris, 1913)

DINET: *Les Fléaux de la peinture* (Henri Laurens, Paris, 1926)

M. HOURS-MIEDAN: *À la découverte de la peinture* (Arts et Métiers graphiques, Paris, 1957)

G. GOULINAT: *La Technique des peintres* (Payot, Paris, 1922)

M. DE PILES: *Éléments de Peinture* (1766)

VIBERT: *La Science de la peinture* (Albin Michel, Paris, 1925)

Jean RUDEL: *Technique de la peinture* (Presses universitaires de France, Paris, 1950)

THEOPHILE: *Deuxième livre de l'essai sur divers arts*, Trad. par George Bontemps, 1876

Mare HAVEL: *La Technlaue de toblea* (Dessain et Tolra. Paris, 1973, rééd. 1979)

 WATIN : *L'Art du peintre, doreur, vernisseur* (Paris, 1785)

Gilberte ÉMILE-MÂLE: *Restauration des peintures de chevalet* (Office du livre, Fribourg, 1976)

André BÉGUIN: *Dictionnaire technique de la peinture* (chez l'auteur, Bruxelles-Paris, 1978-82. 4

 volumes parus sur les 6 annoncés)

VE0101

# 油畫技法全書：從范艾克至今的油畫基礎知識、配方與操作專業實務

原文書名／La Technique de la Peinture à l'Huile

作　　　　者／澤維爾・德・朗格萊 Xavier de Langlais
譯　　　　者／林達隆、許少霏
審　　　　訂／林達隆

出　　　　版／積木文化
總　編　輯／王秀婷
責 任 編 輯／陳佳欣
版 權 行 政／沈家心
行 銷 業 務／陳紫晴、羅仔伶

發　行　人／何飛鵬
事業群總經理／謝至平
　　　　　　　城邦文化出版事業股份有限公司
　　　　　　　台北市南港區昆陽街 16 號 4 樓
　　　　　　　電話：886-2-2500-0888 傳真：886-2-2500-1951

發　　　　行／英屬蓋曼群島商家庭傳媒股份有限公司城邦分公司
　　　　　　　台北市南港區昆陽街 16 號 8 樓
　　　　　　　客服專線：02-25007718；02-25007719
　　　　　　　24 小時傳真專線：02-25001990；02-25001991
　　　　　　　服務時間：週一至週五上午 09:30-12:00；下午 13:30-17:00
　　　　　　　劃撥帳號：19863813 戶名：書虫股份有限公司
　　　　　　　讀者服務信箱：service@readingclub.com.tw
　　　　　　　城邦網址：http://www.cite.com.tw

香 港 發 行 所／城邦（香港）出版集團有限公司
　　　　　　　香港九龍土瓜灣土瓜灣道 86 號順聯工業大廈 6 樓 A 室
　　　　　　　電話：(852)25086231 傳真：(852)25789337
　　　　　　　電子信箱：hkcite@biznetvigator.com

馬 新 發 行 所／城邦（馬新）出版集團 Cite（M）Sdn Bhd
　　　　　　　41, Jalan Radin Anum, Bandar Baru Sri Petaling, 57000 Kuala Lumpur, Malaysia.
　　　　　　　電話：(603) 90563833 傳真：(603) 90576622
　　　　　　　電子信箱：services@cite.my

封 面 設 計／PURE
內 頁 排 版／薛美惠
製 版 印 刷／韋懋實業有限公司

【印刷版】
2024 年 2 月 27 日 初版一刷 印量 800 本
售　　價／NT$1200
ISBN ／978-986-459-572-3

Printed in Taiwan.
版權所有・翻印必究

國家圖書館出版品預行編目資料

油畫技法全書 / 澤維爾 . 德 . 朗格萊 (Xavier de Langlais) 著；林達隆、
許少霏譯 .-- 初版 .-- 臺北市：積木文化出版：英屬蓋曼群島商家庭
傳媒股份有限公司城邦分公司發行 ,2024.02
　　面；　公分 .
　　譯自：La technique de la peinture à l'huile.
　　ISBN 978-986-459-572-3（平裝）

1.CST: 油畫 2.CST: 繪畫技法

948.5　　　　　　　　　　　　　　　　　　　112021782